王羲之書法的審美
書學要素與分析

吳季方——著

晨星出版

王羲之書法的審美書學要素與分析

 目　錄

#、註 17：側鋒肉線的用鋒位置
（二）、書論要點
（三）、書學重點
1、具美感的側鋒肉線，是「骨肉相濟，骨力相稱，肥而有骨」
2、「純肉線扁平、墨色均勻，線條無力。」
3、「橫毫側管則鈍慢而肉多」真意

1、下圖四個永字，何者多肉微骨似墨豬？何者用提按鋪鋒寫肉線？何者以起倒筆法書寫側鋒一、二、三分筆？
2、清代劉墉"味經書屋"橫額（如下圖），用筆厚重，用墨濃黑，多肉微骨，請問如何研判「畫有中線」？
3、練習觀察《蘭亭序》字跡線條，指出下圖何者為「骨線（細尖鋒線、粗尖鋒線）、肉線（一、二、三分筆）」？

（一）、基本概念
（二）、書論要點
（三）、書學要點
1、平和溫潤
對比圖中王羲之、智永、趙孟頫、康熙字跡康，分析比較起倒和提按用筆書寫的線條，何者平和溫潤？
2、古勁枯澀
分析南宋書法家張即之（1186～1263）大字杜甫詩卷「勁健遲澀」字跡皮相，有「古勁枯澀」感嗎？

（一）、基本概念
【濕墨、暈墨、漲墨、潤墨、乾墨、沙筆、燥鋒、枯筆】

（二）、書學要點

1、墨法禁忌與主要墨色

2、用筆與墨色關係

3、點墨與墨色循環

試用下圖字跡分析，什麼是「潤墨、乾墨」線條？什麼是「沙筆、燥鋒」現象？什麼是「墨色循環」的「點墨」時機？「濕墨、暈墨、漲墨」形成的滲化墨團有美感嗎？

（一）、筋
（二）、節（點）
（三）、骨
（四）、肉
（五）、皮
（六）、血

（一）、筋
（二）、節（點）
（三）、骨
（四）、肉
（五）、皮
（六）、血

一、試以「筋、節（點）、骨、肉、皮、血」元素分析包世臣書「善與人交」，並比對智永（起倒用筆）與趙孟頫（提按用筆）的線條質量感差異。

二、用宣紙寫寫看「善與人交久而能敬」，然後依前述審美的質量感元素，比較一下你學習上述用筆後的習作品和包世臣、智永、趙孟頫的差異。

三、試以上述「筋、節（點）、骨、肉、皮、血」元素，分析下圖字例，依起倒用筆，以不同筆墨書寫的線條質量感，並自己試寫比較看看。

第5章 節奏感、韻律感的審美書學要素與分析 219

1、縱有行、橫有列

2、縱有行、橫無列

3、縱無行、橫無列

（二）、作品形式

1、直式（立幅）

（1）、中堂；（2）、條屏；（3）、對聯

2、橫式

（1）、橫披；（2）、手卷；（3）、冊頁

3、正方

4、扇面

（1）、團扇；（2）、折扇

（三）、落款

（四）、印章

1、印章類別

（1）、名章；（2）、閒章；（3）、引首章；

（4）、壓角章；（5）、腰章

2、用印原則

試以節奏感、韻律感的書學要素比較分析圖中〝痛貫心肝〞四字，何者與原帖形質較近似？請自己試寫比較看看。

一、試用審美的「質量感、力量感、節奏感、韻律感、立體感」書學要素分析「天下第三行書」，請問你有何心得？

二、依審美書學要點，觀察下面二幅書法組合作品，請問你有何心得？試寫一下，比較研究如何精進創作。

第7章　總結 261

01、永和九年，歲在癸丑暮春之初，會
02、于會稽山陰之蘭亭，脩禊事
03、也。群賢畢至，少長咸集。此地
04、有崇山峻嶺，茂林脩竹，又有清流激
05、湍，映帶左右，引以為流觴曲水，
06、列坐其次，雖無絲竹管絃之
07、盛，一觴一詠，亦足以暢敘幽情。
08、是日也，天朗氣清，惠風和暢，仰
09、觀宇宙之大，俯察品類之盛，
10、所以遊目騁懷，足以極視聽之
11、娛，信可樂也。夫人之相與，俯仰
12、一世，或取諸懷抱，悟言一室之內，
13、或因寄所託，放浪形骸之外。雖
14、趣舍萬殊，靜躁不同，當其欣
15、於所遇，暫得於己，快然自足，不
16、知老之將至。及其所之既惓，情
17、隨事遷，感慨係之矣。向之所
18、欣，俯仰之間，已為陳跡，猶不
19、能不以之興懷。況脩短隨化，終
20、期於盡。古人云，死生亦大矣，豈
21、不痛哉！每攬昔人興感之由，
22、若合一契，未嘗不臨文嗟悼，不
23、能喻之於懷。固知一死生為虛
24、誕，齊彭殤為妄作，後之視今，
25、亦猶今之視昔，悲夫！故列
26、敘時人，錄其所述，雖世殊事
27、異，所以興懷，其致一也。後之攬
28、者，亦將有感於斯文。

擇定典範，悠遊墨海

吳行賢將軍　前聯勤司令部副參謀長

　　我是江西南康吳家人，幼從父煥公習字，年長臨柳公權、歐陽詢書帖，並遵教誨練字以「手寫為巧，心臨為妙」要領，勤學不輟。軍旅期間亦曾師學張炳煌老師，累積了一些書法的知見經驗，退伍前自期回家好好讀書寫字，十年後歡迎惜字者來訪，免費相贈。

　　2014 年由時任榮服處處長的同學王正引薦，在吳將軍季方學長家中學習書法，由篆書、隸書，到確立以王羲之為書學典範目標，溯源王羲之書學背景、傳承脈絡，研習唐玄宗時代翰林貢奉侍書張懷瓘集王羲之書學大成的《玉堂禁經》相關書論，學到王羲之書法精要在第十一代傳人張旭「弘揚『永字八法』、創新『九用筆法、五勢』」，以及張懷瓘說的書法三要素（用筆、識勢、裹束）缺一不可的論述，建立了按步就班，循序漸進學習「書技、書藝、書道」的認知，修正了以往片面的書學知識觀念，與似是而非的「中鋒或稱正鋒；與側鋒相似而不同的是偏鋒」及「王羲之也用側鋒取妍，筆筆中鋒根本不可行」的用筆概念。

　　綜觀這十年來的學習，我從「筆心為帥、搖腕倒筆」到「筆筆中鋒」；從「橫豎撇捺的起止運筆」到「振筆趯行、一波三折」的行筆變化；從「明、暗節點」到「線條粗細輕重的用筆變化」；從「筆筆斷而後起的使轉筆勢」到「兩步成書」的裹束結字。十年磨一劍，吳老師治學嚴謹，在在將「書技、書藝」的內涵系統化，分析得既清晰又完備，讓人深覺學無止境，樂趣無窮。最近經常回想以前習字，當時臨寫柳體、歐體，乍看欣喜形似，但久觀有形無神。現在了解王羲之起倒用筆技法，對照提按筆法書寫的炫麗之作，其實是二種不同層次的文化藝術領域。就我而言，靜心練習王羲之《蘭亭序》行書與智永《真草千字文》的真書，除了怡情養性，亦可用於生活美學上，年節書寫對聯自娛娛人一整年，真是收穫滿滿。

　　《王羲之書法的審美書學要素與分析》這本書，是 2023 年吳老師對維吉尼亞大學中國書法課視訊講座的主題，也是南投水沙連社大書法班的教學講義，希望讀者透過閱讀，能從書法史上百餘名家中擇定書學典範目標，溯源書論與審美的「質量感、力量感、節奏感、韻律感、立體感』書學要素，找到學習典範書法的入門，破除自古書法玄秘，不好學的想法，重拾書學熱忱與希望，悠遊於墨海中，終身學習，書老人老，藝寫彩色人生。

書技、書藝、書道的直心修習

陳皇福（從學）

寫推薦序，是要溜鬚拍馬，還是要直指核心？

我的老師是揭開當代毛筆書寫技術溜鬚拍馬實相，直指書法藝術核心問題的直心人！師心如我亦願甘冒大不韙，一吐對現代書法審美暢言「無法大法」虛象之快，以明事理！

古有《周禮》六藝：「禮樂射御書數」相互涵容，是人「與自然，與社會，與現象界中萬物本體，與本體所在時間與空間，與時空內流行現象」的聯繫往來與結合，是讀書人基礎修養，也是「士人」文通武備「一」以貫之的基礎課程。其中書「藝」涵容「禮樂射御數（五藝）」，是對「典章制度、藝術修養、人體控制、統御管理、科學理」以文字為主體的融會貫通，這是我對傳統書藝文化的體認！唯現代「書法」教育重臨帖創作寫字，學者既不會主動深入瞭解「六書所由的真實意涵，與在歷史演化歷程中『字體、書體』的應用轉化，及典章制度的影響過程」，不知《玉堂禁經》永字八法、九用筆法是淬鍊「書法家之體」藝術效果的書學要法；也不關心「人體律動，體氣流行，奔放為文。理性節制，刻骨銘心，鏤成詩歌，陶冶身心靈」，更不會「以文氣導引情志，以真情至性直指人心，梳理民心。」重技法而失書藝與書道涵養，是現代書法教習普遍的現象。所謂書詩文「一體成型」的傳統書法共性特質，與「字如其人、詩如其人、文如其人」的道性現象，在現代書學多譁眾取寵的理路上，能夠「直言」不諱，真如行路難、行路難、行路難，難如上青天！

我的觀察，老師對傳統書法的「書技、書藝、書道」闡述與行動，應是本書問世的意義所在。他透過清晰有系統的審美書學目標與要素分析，「將傳統書法玄秘的本體現象」，轉化為「筆墨技法與書學心法，書藝與書道，生命與修行」互動的橋樑。有志於王羲之書學者，透過本書的閱讀與實踐，當可以：

其一，起心動念於中國書法在文化演進過程中，深入理解與觀察書法史上重要的「人事物」。

其二，將特殊的「起倒」書寫技術，具體落實於直心所為的人體「器官律動」由內而外「體氣轉換」的生理現象。

其三，以傳統書法技藝道為核心，涵容當代美術審美觀念，昇華書法藝術的創作能力與作品價值。

其四，從現代純粹欣賞視覺文字造形，講求快速學習創作，還原傳

統書法循序漸進學習觀念，重新體現書者必須「身（肉體控制）心（情感抒發）靈（價值反應）」兼顧後的「書老人老」真面貌。故推薦之！

　　另外，從學習的角度建議，除了讀者精研書中闡釋的內容外，若能有緣與作者見面深入晤談，或未來透過網路教學互動，當更能理解與體驗箇中神髓。畢竟，秘笈薪傳猶不如手把手的口授心傳！

自序

知其然知其所以然，建構典範書學系統課程

吳季方

　　我自幼學習書法，在父親教導下臨習最多的是歐陽詢《九成宮醴泉銘》。大學時從閱讀書法史知道，王羲之是二次中國書法高峰期的關鍵人物，所以後世名家多以之為取法乎上的典範目標，因此嘗心嚮往之，著意王羲之的《蘭亭序》和《十七帖》行草書臨摹。

　　退休後，在以藝會友想法下，2012 年我在魚池設立「同善窯工作室」進行陶瓷彩繪書刻創作，並邀集同好成立「同善書房」，運用邱振中《中國書法技法的分析與訓練（167 個練習）》、杜中誥《書道技法1.2.3》、安徽美術出版社《篆、隸、楷、行、草》等教材教習書法。三年後在教完篆、隸書體臨摹，與《中國書法技法的分析與訓練》1～39組用筆技法（執筆、空中運筆、中鋒橫豎線、藏鋒、手腕的靈活運動、中鋒弧線、落筆方向的控制、提按、提筆位置的控制、出鋒、側鋒、折筆、擺動、轉筆、連續轉筆、轉筆中腕與臂的配合、不完全折筆、轉筆與折筆的交替使用、筆鋒進出點畫的位置和方向、點畫內筆鋒運動軌跡、點畫的立體感、點畫間筆鋒運動軌跡、力量的控制、線條的質感、節奏），準備進入第 40～45 組「楷、行、草筆法分析」課程，我在行草書筆法部分，產生了疑問，諸如：

一、　如若以王羲之為書學典範目標，那麼上述這些用筆技法就是臨習王羲之《蘭亭序、十七帖》的筆法嗎？可以依此臨寫達到形質近似的審美目標嗎？書法史上有王羲之書學的書論，可以實踐驗證嗎？

二、　蘇軾說「執筆無定法」，韓方明《授筆要書》說「張旭傳五執筆，其中『執管法』為書家所用」，究竟學習王羲之書法應如何執筆？誰說的對？

三、　古人云「筆筆中鋒」，為什麼現代書法家都認為王羲之《蘭亭序》中側並用，所以「筆筆中鋒」根本不可能，真相為何？

四、　究竟什麼是「正鋒、中鋒、尖鋒、側鋒、偏鋒」？什麼是「尖鋒線、側鋒線、偏鋒線」？如何正確分辨使用？

五、　《玉堂禁經》「永字八法＋九用筆法（張旭）」的起倒用筆，和現代書法「永字八法」的提按用筆，差異何在？哪種才是王羲之的用筆法？

六、　現代教學強調「書體和書法家不同」，就有不同的筆法。若

然，我們要學多少筆法才夠用？

七、現代書法用筆順書寫，和王羲之用筆勢裹束結字不同，例如《蘭亭序》「歲、及、曲」字，究竟應該如何臨寫才正確？』

另外，為什麼我們常會聽到學者問：「書學目標要從哪種書體或是哪位書法家的碑帖範本開始？」「為什麼老師教完用筆技法，我們臨寫王羲之《蘭亭序》和智永《真草千字文》的字跡粗看有三分模樣，但細看形質很難寫得相似，原因出在那裡？」「為什麼現在書法比賽統將各類書體創作放在一起評？評鑑的方法是什麼？審美的要素是什麼？」

2005 年我從追溯晉唐書論，及近代相關碩博士研究與教學資料著手，看到唐代書法理論家在上承漢以來，兼具會通魏晉各種書法理論，相繼有唐太宗、孫過庭和張懷瓘在書學要素（書技）、美學理論（書藝）、情性境界（書道）上，提出有體系的理論著述。但張懷瓘《玉堂禁經》，如宋代朱長文批註「今雖閱其遺文，猶病謬戾，而使人難曉也。」以至無人精研重視，歷代書家只能藉臨摹二王書蹟刻版，探究技法，追求創變。尤其書論教研者，因乏孫過庭、張懷瓘宏觀的傳承與文人自省思維，多只專研古代碑帖、書家思想、書法史、書法形式與內容、古今書法創新等方面論述。

2007 年，我從舊書網購獲得香港書譜出版社 1984 年印行的《中國書法大辭典》，在附錄〈筆法、筆勢、筆意～書法技法術語系統表〉找到答案，尤其是蒐尋到編輯該辭典的黃簡老師近年精闢的網路教學系統資料，逐漸解開以前積累的各種教研疑問，也深刻體認確定書學典範目標（王羲之書法）、溯源書論依據、明確術語技法概念、研訂書學審美要素、建構專業系統課程的重要。

這本書重點在建立以審美比對不同書論技法的差異，由建立書學基本概念和品評書法的審美角度切入，依據五個審美感（質量感、力量感、節奏感、韻律感、立體感），分別研究典範目標的王羲之書學要素，期許明辨古今書學技法異同，澄清書法術語概念，使書論得以實踐驗證二王帖學，理論不再玄微難懂，有志書學者能樂學實踐，知其然知其所以然，開展傳承創新的個人書風，提昇生活美學境界，悠遊於古今書法藝術創作的神采天地。

第 1 章

書學與審美的基本概念

前言

　　中國著名的文學家林語堂在《中國韻律美學發端於中國書法》中說：

　　「中國書法在世界藝術史上的地位實在是十分獨特的。毛筆使用起來比鋼筆更為精妙，更為敏感。由於毛筆的使用，書法便獲得了與繪畫平起平坐的真正的藝術地位。中國人已經充分認識到這一點，他們把繪畫和書法視為姐妹藝術，合稱為『書畫』，幾乎構成一個單獨的概念，總是被人們相提並論。假如要問二者之中哪一個得到了更多人的喜愛，回答毫無疑問是書法。於是，書法成了一門藝術。人們對之投以的滿腔熱忱和獻身精神，以及它豐富的傳統，人們對它的尊崇，這些都絲毫不亞於繪畫。在我看來，書法代表了韻律和構造最為抽象的原則，它與繪畫的關係，恰如純數學與工程學或天文學的關係。欣賞中國書法，是全然不顧其字面含義的，人們僅僅欣賞它的線條和構造。在這絕對自由的天地裡，各種各樣的韻律都得到了嘗試，各種各樣的結構都得到了探索。正是中國的毛筆使每一種韻律的表達成為可能。而中國字，儘管在理論上是方方正正的，實際上卻是由最為奇特的筆劃構成的，這就使得書法家不得不去設法解決那些千變萬化的結構問題。於是通過書法，中國的學者訓練了自己對各種美質的欣賞力，如線條上的剛勁、流暢、蘊蓄、精微、迅捷、優雅、雄壯、粗獷、謹嚴或灑脫，形式上的和諧、勻稱、對比、平衡、長短、緊密，有時甚至是懶懶散散或參差不齊的美。這樣，書法藝術給美學欣賞提供了一整套術語，我們可以把這些術語所代表的觀念看作中華民族美學觀念的基礎。**由於這門藝術具有近 2000 年的歷史，且每位書法家都力圖用一種不同的韻律和結構來標新立異，這樣，在書法上，也許只有在書法上，我們才能夠看到中國人藝術心靈的極致。**」

林語堂這段話重點指出，中國書法之美包括線條美和圖象上的造形美。

　　美術史學家李霖燦在《藝術欣賞與人生》書中回憶，有一位德國抽象畫家在他任故宮博物院副院長時找到他，說只有一個小時可以在故宮停留，請李霖燦拿一件對他最有幫助又最有啟發的「寶貝」給他看。於是李霖燦毫不遲疑請他看了懷素滿卷龍飛鳳舞剛健婀娜線條的《自敘

帖》。德國畫家一口氣看完，滿意的搓著雙手再三道謝說：「雖然我一個中國字也不認識，但是這一位中國書家他的心意我是完全明白！」雖然觀賞者缺乏認識書法漢字圖象的基礎，無法真正欣賞書法中的文學意涵，但顯然抽象畫和懷素的狂草有相通之處，觀賞者能欣賞懷素的書法圖象線條，甚至了解作者內在的書法藝術創作精神，超越了具體藝術形式層次。

　　這個故事顯示，欣賞中國書法有三個層次，第一層只是單純欣賞書寫的圖形文字線條美，第二層欣賞文字圖象的間架結構變化美，第三層融入書法家圖文並茂的藝術思想創作表現，如張懷瓘《文字論》所說「文則書言乃成其意，書則一字已見其心；深識書者，唯觀神采，不見字形。」事實上，這三個層次也是學習中國書法的漫長過程中，必經的體悟之路。所以，李霖燦在《書法的欣賞和啟示》自序中直言：「藝術是文化之寶，欣賞乃啟門之鑰，人生遂因之而有了充實之美！」並說：「書法是中國獨有的藝術，以一根寫入人心的線條，深刻地展現了中國人的文化追求，充滿了象徵及哲學意味。」他傳達了欣賞不同的藝術文物，可以不斷提昇人生境界的學習意義。

　　目前書法教育的技法訓練，主要承續唐末官方主流的提按用筆，依筆順直筆牽裹臨習名家書體碑帖，可以速學速用，加上現代書法創作追求自由化、個性化的造形與不同墨法表現，也會加速學習成效，符合社會大眾易懂易學快速進入創作的書法教習需要。但在長期投入後，有許多學者會問：

一、歷史上公認的書家學習典範是誰？書法史上記載的書論繁多，有沒有整合性的系統書論和技法可供參用？

二、習書多年，為何臨寫王羲之《蘭亭序》和智永《真草千字文》，粗看都有些像，但仔細比對師生寫的一樣，和原帖字跡線條形質，卻很難相似，為什麼？

三、為什麼書法比賽都將各體書（篆隸草行真）放在一起比，不同書體評審標準是什麼？書法審美的項目和要素為何？

　　其實這些提問，都圍繞在想要學好書法的思考上，解決方向在：一、明確取法手上的書學目標；二、找到理論依據和書學要素、步驟、技法；三、建立書法要素與審美感連結的明確概念；四、訂定評鑑書學成效的具體作法。這就是這一章論述的方向和重點。

　　本書從書法審美品賞角度切入，分析「王羲之書法造形美、線條美」的「質量感、力量感、節奏感、韻律感、立體感」審美書法元素與

書學要點，並從中探討書家不同論點的「執筆、用腕、筆法、中鋒、偏鋒、筆勢或筆順」問題，確立典範目標、溯源書論依據、澄清理論概念、建立書學系統、設定品鑑標準，期望重啟對王羲之書學的興趣與深度學習，俾能沉浸在二王書法帖學的神采天地中，怡情養性，以藝會友，自娛娛人。

以下先探討與本主題有關的一些基本概念。

<h2>第一節
書法層次探微</h2>

「書法」之名，中國《周禮》最早記載有儒生必學的「書藝」（六藝之一）；《南齊書・周顒傳》稱「書法」（少從外氏車騎將軍臧質家得衛恆散隸書法學之甚工）；東晉衛鑠《筆陣圖》云「每為一字各象其形，斯造妙矣，書道畢矣」；唐代張懷瓘《書議》評先賢書法等第亦稱「書道」；韓國名「書藝」；日本稱「書道」；越南稱為「書法」。

上述名稱雖然不同，其實書學本質一致，書法內涵包括「技、藝、道」三個層次。正如熊秉明教授在《中國書法理論體系》說：

「中國書畫與西方繪畫的最大區別，就是中國書畫有筆法。有筆法就有創造的痕跡，有創造的痕跡才是藝術。……從實用角度看，文字書寫包括字體的形、音、義內涵，主要在表達思想、語言溝通、記錄備查，對字形結構有標準固定統一要求，而書法涉及造形和線條美、書體和書法家之體，就是書法的技法和藝術美學問題，成功的藝術家關鍵都在擁有神乎其技

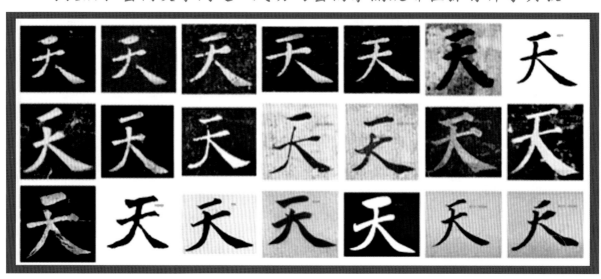

的技法。……書法使用筆法創造的符號，取得了具體事物的特點，也就有了個性。就符號說，你寫『天』字和我寫的『天』字，是同一種符號，並無區別。但是從形象上來看，從書法的筆法角度來看，你寫的『天』字和我寫的『天』字不同，我剛才寫的『天』字和此刻寫的『天』字也不同。

書法就是這樣處在抽象的哲學思維和具體世界之間，概念符號投胎於實體，書法字像成了一種有生命、有靈魂的存在，成為一種具實用，可以鑑賞，有美學欣賞、文學內容和哲學境界的藝術，是一種無言的詩、無行的舞、無圖的畫、無聲的樂，包括書技、書藝、書道三個層次。」

以下從本書撰寫目標的王羲之書學角度概略分析：

書技、書藝、書道、書風關係與內涵

書風
1、文化美學涵養的表現
2、眼界、眼力和學習、創新的器識表現
3、書法心法的體悟實踐
4、慣用工具(筆墨紙)與特有技法形式

書道
1、目標：書聖王羲之(含獻之、智永、張旭)
2、修行：書法心法＋心性修煉持志靜心＋文化涵養
3、理論：書法史、技法(玉堂禁經為主)與美學書論

書藝
1、裹束結字：用筆＋聯勢＋裹束結字原則＋造形美學法則
2、審美要素：質量感、力量感、節奏感、韻律感、立體感

書技
1、用筆：(執筆＋腕法＋永字八法＋九用筆法)＋墨法
2、識勢：單一筆勢(永字八法)＋複合筆勢(五勢)
3、裹束：小圈用筆(節骨肉皮血)＋大圈聯勢(筋)

一、書技（書法要素）

書法與寫字最大的區別就是「書法有法」。唐玄宗時期大書論家張懷瓘說：「深識書者，惟觀神采，不見字形，如莊子『得魚忘筌』，知書法三要素（用筆、識勢、裹束）者，才能言書。」這是書法家追求字像構體的「書技」根本，正如唐代即傳為王羲之《書論》言：「夫書字

貴平正安穩。先須『用筆』⋯⋯欲書先構『筋力（筆勢）』，然後『裝束（裏束）』⋯⋯。」所以張懷瓘在《玉堂禁經》結尾說：「夫書第一用筆，第二識勢，第三裏束。三者兼備，然後為書，苟守一途，即為未得。⋯⋯曉此三者，始可言書。」這是我們建構王羲之書法理論的核心。

二、書藝（美學素養）

書藝就是書法美學，與書技連動互為關係。中國古代就有《周禮》的儒生必學的基本才能「六藝：禮、樂、射、御、書、數」，因為這六項都含概有生活文化美學觀念，因此稱為「六藝」。我們從品賞書法基本的「造形美、線條美」角度看，舉凡形成字象「質量感、力量感、節奏感、韻律感、立體感」的書法技法，和形成造形美的間架結構、視覺美學法則等要素，均是「書藝」內涵。

三、書道（文化修養）

「道」就是一種思想、技藝方法、真理。「書道」自古即是文人特有藉由書法追求「真善美」義理最終目標（身心靈修煉）的用語，與書技、書藝的修習並進，屬於中華文化全人教育的哲學內涵，所以熊秉明教授在《中國書法理論體系》提出「文化的核心是哲學，書法是中國哲學這個核心的核心。」

簡單說，「書道」重視在技藝中培養知情意行，怡情養性，是靜心見道的身心靈鍛煉。例如學書者求師學習技藝的器識與毅力，是王羲之《書論》所言「若非通人志士，學無及之」的關鍵；具有文化內涵的風雅意興是形成書藝階段美學思想的養分；哲思情懷、德行修養則是產生感人品賞作品精神影響的最高層次「書道」，也是唐代張懷瓘作《書議》以「書道」評先賢書法名家真、行、章、草四體的等第的原因。

【小結】

書學必須按部就班循序漸進，但從「技、藝、道」三個層次的「全向度」學習言，精湛的「書技、書藝」可以心動筆應，產生心靈手巧的創作表現；「書道」貫穿全程與技藝同步成長，書法家有深厚的文化修養內涵，才能形成個人獨特書風，創作出可以傳誦品賞的感人作品。

傳統書學目標的選擇有二種方式：一是以歷代書法家公認的書學典範為目標；二為依自己喜好，選擇欣賞的書法家碑帖為學習目標。如是，第一種選擇可以說是以取法乎上為目標，促使自己產生高挑戰性動力，正如唐太宗在帝王沉思錄《帝範》中自許「夫取法於上，僅得其中；取法於中，故其為下；自非上德，不可效焉。」及南宋詩辭評論家嚴羽在《滄浪詩話》說：「學其上，僅得其中；學其中，斯為下矣。」

以下試從書法史觀察歷代書法家公認的書學典範目標。

一、書法史的第一個高峰期

秦代以前的古文字「甲骨、金文、大篆、小篆」，線條粗細一致，用筆簡單，直到漢初王次仲以「蠶頭雁尾」波磔裝飾隸字，才正式開啟新文字的發展。同時，由於製筆名家張芝（？～192）和韋誕（179～253）研發「心副式和有心三副二毫筆」，提高了漢字書寫速度與美觀的需要，促成書法家摒棄美術加工裝飾書體，開始強調運用技法書寫的自然藝術創作，形成魏晉時期書法史上第一個高峰期「章草演變為今草（張芝[1]）、隸書演變為楷書（鍾繇）」，而王羲之（303～361）繼其踵且總其成，在中國文化史上稱為「晉書」，與「漢賦、唐詩、宋詞、元曲」齊名；而晉書的代名詞就是東晉的王羲之和王獻之父子。

王羲之出身東晉有「王與馬（皇帝司馬氏），共天下」之稱的王氏家族，自幼在衛夫人（名鑠，晉中書郎李充母，熟悉鍾繇和張芝筆法）及叔父王廙（晉平南將軍、荊州刺史，是東晉書畫第一人，能章楷，傳

[1] 西漢元帝令史游以隸草作《急就章》一篇，成為學童學習「正書與章草」識字之書。東漢張芝改章草「字字區別、筆劃分離」的特性，為使轉牽連富於變化的今草「一筆書」寫法，名噪天下。但同時期書法家趙壹對張芝今草持相反意見，作《非草書》說：「草本易而速，今反難而遲。」他認為草書的簡易快速是因應「刑峻網密，官書煩冗，戰攻並作，軍書交馳，羽檄紛飛，故為隸草，趨急速耳」的目的，而非為表現草寫字體的藝術美，所以今草的「難而遲」，在草書實用上是毫無意義的。

從書法藝術發展的角度觀察，書法能從附屬於文字地位中獨立成為藝術創作，正是由於張芝的今草始然，趙壹的《非草書》反而證實了，書法藝術與文字應用是可以分離的，儘管今草難學、難識，但它有具有巨大的視覺藝術感染力，是書法家可以表現個人特殊風格的最佳舞台，所以古言書法正草兼習，不可偏廢。

鍾法，熟悉張芝草法）教導下，承襲漢魏書風，及長廣採魏晉名家技法之長，創造出具獨特風格的今妍書風，成為創新書體的總結者：

一、 真書方面：王羲之變鍾繇具隸意的章程書橫張結體為縱展，為真書勁健生動的點畫配置關係定型，如《樂毅論、黃庭經、東方朔畫贊》。

二、 行書方面：早期後漢劉德昇始創的行書，點畫簡潔開張、速度平緩、結體隸味濃很少映帶。王羲之將草法引入行書，技法變化豐富，運筆遒勁迅捷，線條骨肉亭勻，形勢欹側起伏，體態生動自然，有天下第一行書《蘭亭序》和《喪亂帖、頻有哀禍孔侍中帖》。

三、 草書方面：王羲之在張芝的影響下，結合簡省筆畫使轉連寫，改變章草字字獨立形勢，如《十七帖、初月帖、行穰帖》等。

所以唐朝孫過庭在《書譜》中說：「夫自古之善書者，漢、魏有鍾張之絕，晉末稱二王之妙。」此外，同時期的行書亦因王羲之《蘭亭集序》風行於世，被後世尊稱為「天下第一行書」。

二、書法史的第二個高峰期

唐代由於離東晉年代不遠，當時仍存留許多二王墨跡，加上唐太宗喜愛王羲之書法，定書學為國子監六學之一，設明書科以書法取士，聘請虞世南、歐陽詢於弘文館教學，此後在歷代帝王鼓勵和支持下，官方、私學傳播交互影響，名師大儒帶動觀摩學習風潮。

尤其王羲之書學由家傳改為師徒形式，自隋末唐初的第七代孫智永傳給虞世南後，虞世南（王羲之第八代傳人）再傳外甥陸柬之（585～638），陸柬之傳子陸彥遠，陸彥遠傳外甥張旭（王羲之第十一代傳人），於開元年間不吝傳道授業開始擴大對外師授，產生了盛唐時期有四代傳人的王羲之書學系統，構成了唐代書法教育的完整面。善書者上至公卿，下至布衣百姓，二王書法影響力空前絕後。據宋《宣和書譜》記載：「唐三百年，凡縉紳之士，無不知書，下至布衣皂、隸有一能書，便不可掩。」整體言，在「尚法」的唐代，書法名家輩出，例如初唐有四大家歐陽詢、虞世南、褚遂良、薛稷；楷書有歐體（歐陽詢）、顏體（顏真卿）、柳體（柳公權）；草書有得王羲之筆意的孫過庭及張旭、懷素的狂草；行書有顏真卿的天下第二行書《祭姪文稿》；篆書有繼李斯之後的千古第一人李陽冰；隸書有李隆基（唐玄宗）、韓擇木、

史維則、梁升卿等。

另外，唐代各家書論從總結筆法到與結字相關，如歐陽詢《三十六法》、虞世南《筆髓論》、李世民《筆法訣》、孫過庭《書譜》，以及張懷瓘的《玉堂禁經》、《論用筆十法》、《書斷》、《文字論》、《六體書論》，和徐浩《論書》、顏真卿《述張長史筆法十二意》、韓方明《授筆要說》、林蘊《撥鐙序》等，論述之豐，超越各個朝代，甚至書法影響擴及日本、高麗，是中國書法史上繼晉之後，書學風氣最盛，推崇二王書法成果豐碩的第二高峰期。

【小結】

由上可知，中國書法史的第一、二次高峰期均與王羲之書法有直接密切的關係，歷代書評如梁武帝蕭衍《古今書人優劣評》：「王羲之書，字勢雄逸，如龍跳天門，虎臥鳳闕，故歷代寶之，永以為訓。」唐朝孫過庭《書譜序》：「思慮通審，志氣和平，不激不厲，而風規自遠。」張懷瓘《書斷》：「備精諸體，自成一家，千變萬化，得之神功，自非造化發靈，豈能登峰造極。」元趙孟頫《論書體》：「總百家之功，極眾體之妙。」

近代書法理論教育家熊秉明教授則在《中國書法理論體系》中說：
「中國書法分為六大系統，其中講求用筆、結構、墨色……等造形法則，表現書法之美的純造形派，以王羲之為主要代表人物。明代書論家項穆《書法雅言》云：『王羲之書風特點是窮變化、集大成。』窮變化是指技法的神奇，集大成是指內容的富有。合起來看，其實窮變化也就是集大成；有嚴肅，也有飄逸；有對比，也有諧和；有情感，也有明智；有法則，也有自由……於是各種傾向的書法家，有古典的、浪漫的、唯美的、倫理的……都把它當作偉大的典範，每個書家都可以在其中汲取他所需要的東西。」

如是，王羲之書法是一門「以技法創造千變萬化的造形美、線條美；以筆意彰顯心靈情思，精神襟懷，貴寫心性的字像藝術」，為歷代書法家所心摹手追，現在我們心目中「取法乎上」的書學目標，應該有定見了吧！

　　學習任何一個專業學門，理論與實踐驗證必須要能結合。書法藝術亦同，例如以王羲之為書學目標，雖然書法史上書論眾多，但唯有追尋王羲之書論，學其技法，未來臨帖才能實踐驗證，得以形質兼備。

　　如是，從可追溯的王羲之系統傳承脈絡及有書法史記載的書論角度研究，除了王羲之老師衛鑠的《筆陣圖》，與唐代即傳為王羲之所寫的《題衛夫人筆陣圖后》、《書論》、《筆勢論十二章并序》、《用筆賦》、《記白雲先生書訣》，及王羲之系統傳人（虞世南、顏真卿、徐浩、韓方明）的書論外，還可旁及非王羲之系統傳人的唐太宗《禁經序》（禁經三卷己失傳）、《筆法訣》，以及孫過庭《書譜》、張懷瓘《玉堂禁經》等重要書論。限於篇幅，僅列舉二項重要書論。

一、王羲之《書論》

　　宋代朱長文《墨池編》記載傳為王羲之的《書論》，是最早使書法藝術走向獨立、自覺的審美理論，也是第一本明確揭示「用筆、識勢、裹束」是形成欲書字像「造形與線條美」具體技法的書論，要如：

　　　「夫書者，玄妙之伎也，若非通人志士，學無及之。大抵書須存思，余覽李斯等論筆勢及鍾繇書，骨甚是不輕，恐子孫不記，故敘而論之。……

　　　夫書字貴平正安穩。先須『用筆』，有偃有仰，有攲有側有斜，或小或大，或長或短。凡作一字，或類篆籀，或似鵠頭；或如散隸，或近八分；或如蟲食木葉，或如水中蝌蚪；或如壯士佩劍，或似婦女纖麗。……

　　　欲書先構『筋力（筆勢）』，然後『裝束（裹束）』，必注意詳雅起發，綿密疏闊相間。……每書欲十遲五急，十曲五直，十藏五出，十起五伏，方可謂書，若直筆急牽裹，此暫視無書，久味無力。」

二、張懷瓘《玉堂禁經》

　　追溯晉唐時期書論，我們發現王羲之系統再傳弟子韓方明《授筆要說》記載「清河公雖云傳筆法于張旭長史，世之所傳得長史法者，惟有

得永字八法，次有五執筆，已下並未之有前聞者乎。」又說：「方明傳之于清河公（崔邈），問八法起於隸字（真書）之始，後漢崔子玉歷鍾、王以下，傳授至于永禪師，而至張旭始弘八法，次演五勢，更備九用，則萬字無不該于此，墨道之妙，無不由之以成也。」與北宋朱長文《墨池篇》記錄唐代張懷瓘《玉堂禁經》「八法、五勢、九用」綱目相符，次查唐玄宗時任翰林貢奉侍書的張懷瓘，與開元十三年任洛陽左率府長史的張旭（王羲之系統第十一代傳人）活動時間重疊。按《玉堂禁經》序言：「今論點畫偏旁、用筆向背，皆宗元常、逸少，兼遞代傳變，各有所由，備其軌範，並列條貫。」合理推論張懷瓘所謂「兼遞代傳變」包含韓方明所述張旭師授的技法。尤其《玉堂禁經》的書法三要素「用筆（永字八法、九用筆法）、識勢（五勢）、裹束（結裹法）」內容，可以印證與唐代即傳為王羲之《書論》的書學要素相結合，是書法史上使中國書法技法朝向規範化、系統化學習方向發展的最早書論，也是研究王羲之字象造形與線條美品賞標準的書法要素理論依據。

#、註 傳為王羲之的書論曾載於唐張彥遠《法書要錄》、韋續《墨藪》，宋朱長文《墨池編》、陳思《書苑菁華》，明汪挺《書法粹言》，清馮武《書法正傳》，有「《題衛夫人〈筆陣圖〉後》、《書論》、《筆勢論》、《用筆賦》、《記白雲先生書訣》」等。這些"書論"的真偽考，雖然後世多有辨析，但書論內容無論在「講求書法用筆技法、追求創造字像形勢之美、傳述書法創作經驗、富含技法的哲理思辨」確實有其自唐代即有的傳承參考價值。比如《筆陣圖》撰者是王羲之還是衛夫人，書史上有不同看法。孫過庭、朱長文認為是王羲之自撰，而張彥遠、陳思則歸諸衛夫人，但這無損其重要性。

第四節
唐代傳統書學要素

　　學習每種專業事物，必有其階段應熟習的基本要素與技法，這就是「基本功」，也是屬於該學門的學習捷徑和檢驗成果的鑑定標準。唐代《玉堂禁經》揭示書法三要素，就是學習傳統王羲之書法的基本功和捷徑，也是未來能臨習二王帖學，自行創作發揮的關鍵。以下簡要說明如后。

《玉堂禁經》書法三要素

用筆(小圈)『節(調鋒)＋骨(尖鋒)＋肉(側鋒)＋皮(力度)＋血(墨法)』
＋筆勢(大圈)『筋(分解文字結構取勢)』＋裹束『聯勢』
＋結字『間架結構(結裹法)』

用筆	(執筆＋腕法＋筆法)夫用筆起止，偏旁向背，其要在蹲馭。 點畫運筆必有起筆和收筆動作；有筆勢部件向背呼應關係； 要在運用豎管直毫(尖鋒)橫毫側管(側鋒)的各種筆法。
識勢	(永字八勢＋複合五勢)起伏失勢，豈止於散水烈火？其要在權變。 書寫筆勢調鋒換向，需盯住搖腕起伏用筆的筆尖，避免失勢。 難字預先取勢，避免失據；重複字要變換取勢，避免隨筆雷同。
裹束	(取勢＋聯勢)改置裹束，豈止於虛實展促？其要歸於互出。 取勢需注意大圈順暢，點畫粗細長短，空間疏密佈置。 聯勢調整結字，注意虛實展促及筆勢挪移的交互調節。

一、用筆：執筆、腕法、筆法

　　學習書法的重點在掌握人手操作毛筆筆鋒的用筆技法，包括「執筆、腕法、筆法」三要素。尤其針對王羲之書法的學習，知道如何正確「執筆」是有效運用張旭筆法的前提，了解如何搖腕用筆的「腕法」是實踐筆法，能靈活運筆的關鍵，而學會《玉堂禁經》「八法加九用」的「筆法」更是王羲之系統的用筆核心。但無論書學以誰為典範目標，只要是學習書法用筆，首先必需瞭解筆墨，掌握：一、書法的「心副式毛筆筆頭的圓椎形結構製作特質」與「行筆規則」[2]，建立正確的用筆與用鋒（尖鋒、側鋒、正鋒、中鋒、偏鋒）概念，培養出手感和信心，用筆

2　筆頭結構與行筆規則：
　　毛筆筆頭的圓椎形結構設計分「筆根、筆腰、筆鋒」三個部位，功能不同。筆根用來結合筆管，筆腰蓄墨，筆鋒是書法用鋒書寫的部位。書法用的心副式毛筆筆鋒包含「筆心和副毫」，筆鋒垂直的尖端部位稱為尖鋒，也就是筆心（中軸）或主毫頂端，可以用來書寫尖鋒線，如果彎曲筆心用到側面的副毫（稱為側鋒），可以用來書寫側鋒線。尖鋒和側鋒的用筆線質、線性、筆法不同，詳見第三章。
　　毛筆的行筆規則：
1、一隻筆二個鋒，筆心無論向那個方向彎曲「尖鋒和側鋒」都只能順向前行，不能個自向左右走，也不能獨自倒退。
2、尖鋒彎曲度小、側鋒彎曲度大，但彎曲方向必定相同，彎曲前進方向必定一致，當筆心左右對稱，屬於中鋒行筆，但當筆心左右不對稱偏向一邊，側鋒必隨之偏移，出現偏鋒運行狀態。

就越能得心應手。二、「墨法」為「筆法」服務的重要概念。[3]

（一）、執筆

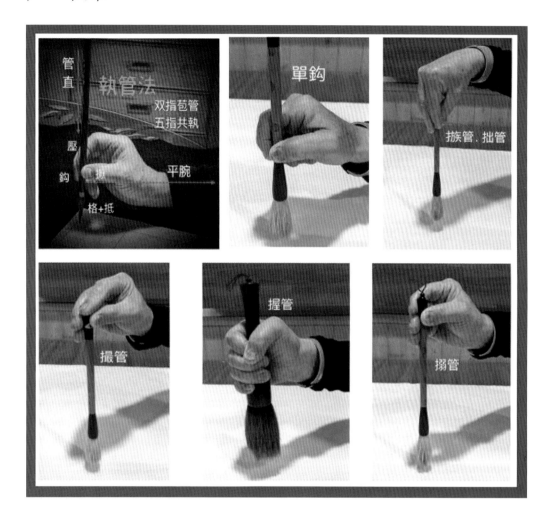

3　墨法：
　　在紙上書寫時的墨色變化層次依筆鋒含水多少，有「濕墨、暈墨、漲墨、潤墨、乾墨」等五種情形，當乾墨狀態側鋒含墨減少，會出現「沙筆」，之後尖鋒含墨也漸乾時，就會出現「燥鋒」現象，最後變成「枯筆」，且因筆鋒毫毛缺墨形成破鋒、散鋒，導致收筆動作困難，需要磨憎許久，才能稍使線條連貫筆意。因此，書法運用的墨法，主要是可以表現筆法的「潤墨、乾墨」，發現有「沙筆」現象，就會重新點墨，以免接續行筆，產生破鋒、散鋒的「燥鋒和枯筆」墨色，除非是行草書體，因為書寫內容情緒連貫的表現需要。
　　瞭解「墨法」後，要知道如何磨「濃墨、淡墨」，其次書寫前若是乾筆，需先將筆浸濕再點墨，然後在拭墨紙上試寫墨色，確認不會有暈墨、漲墨才開始書寫。這四個步驟「調墨、乾筆濕水、點墨、試墨」，是決定「墨法」能否為「筆法」服務的準備關鍵，不可忽視。
　　另外，點墨的動作確實，試寫順暢，運筆心理就會踏實，練習創作成功一半。點墨只需將「筆鋒」伸入墨池，等墨汁滲上「筆腰」飽滿即可，因為筆根不儲墨，吸了不但沒用，反而會使筆根變軟，也不易清洗，所以王羲之作《書論》說「不得深浸，毛弱無力。」

唐朝韓方明《授筆要說》詳細記載了當時流行的五種執筆法，但張旭說：「書法家所用的執筆法是：雙指苞管（平腕雙苞）、五指共執（虛掌實指）的『執管法』（世俗皆以單指苞之，則力不足而無神氣，每作一點畫，雖有解法，亦當使用不成。）」，其餘如「搦（ㄘㄨˊ）管或云拙管、撮（ㄘㄨㄛˋ）管、握管、搦（ㄋㄧˋ）管」等法，非書家之事，慎不可效也。」

（二）、腕法

　　宋代姜夔《續書譜》總結書法用筆原則，將執筆和運筆清晰分工：「大抵要執之欲緊，運之欲活；不可以指運筆，當以腕運筆。執之在手，手不主運；運之在腕，腕不主執。」另外，明代書法家豐坊《書訣》則明確將「上腕、下腕」作明確分工，他說：「腕者，肘內之彎。上，時掌切（ㄕㄤˇ），謂由此而上至肩也；下，奚價切，謂由此而下至掌也。」書法用筆的「下腕」，主要是手的「腕關節：上下、左右、旋轉運筆」，「上腕」是指手腕上面的關節（肘關節、肩關節）。所以豐坊又說：「伯高、魯公皆言大字運上腕，謂徑尺以上也（懸腕法）；小字運下腕，謂徑寸以內也（提腕法、枕腕法）。」

　　總之，手指的功能是「執筆」，「腕法」的功能是「運筆」，兩者須緊密分工合作才能有效運用筆法書寫。

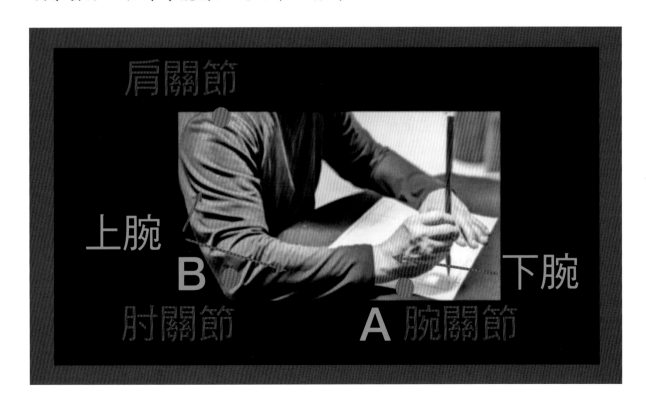

（三）、筆法

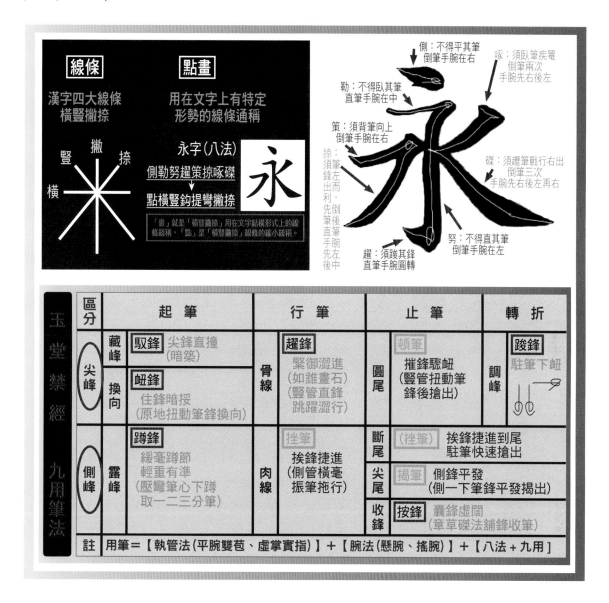

《玉堂禁經》主要記載了王羲之系統書學二種筆法，其一、「永字八法」是張旭公開弘揚王羲之書學師傳的永字八個「單一點畫形勢」，練習筆筆斷而後行的楷書用腕運鋒方法；其二、「九用筆法」是張旭自創只在師門傳授，它是全方位可用於各種書體表現點畫線條美用筆的筆法，設計的概念圍繞在，以搖腕（起、倒）用鋒（尖鋒、側鋒）書寫線條的「起、行、止」，和線條與線條「連結」用筆的方法。**包括：用尖鋒的「馭鋒、衄鋒、趯鋒、頓筆、踆鋒」等五種筆法，用側鋒的「蹲鋒、挫筆、揭筆、按鋒」等四種筆法。**

學習書法的關鍵在筆法，重點是要知道「每一種筆法如何用鋒」，學者需要「專注掌控筆尖運作」隨時運用筆法作調鋒動作，這也就是我們學習筆法的目的。古書習慣稱運筆調鋒的筆法動作為「小圈」用

筆[4]。明末董其昌弟子倪後瞻著《倪氏雜著筆法》論書法首重用筆技巧，其中落實到書寫實踐的是「執筆和調鋒」。他說：「能用筆便是大家、名家，用筆者，筆筆有活趣。」又說：「古人每稱弄筆，弄字最可深玩。」故對用筆特別強調「回腕、藏鋒及轉換，要做到點畫分得清、合得渾、留得住筆、不直率油滑，需要經過反覆熟練地臨習古人書作，只有將古人筆法一一運熟，於揮翰之際，心手相忘，惟以神氣揮灑而出，才能達到抽刀斷水斷而不斷，起收轉換渾融無跡的妙境。」

二、識勢：永字八勢、五勢

（一）、筆勢定義

沈尹默說：「筆勢乃是一種單行規則，是每一種點畫，各自順從著各具的特殊姿勢的寫法。」具體分析，筆勢有以下特性：

1. 筆勢有特定專稱，固定點畫配搭，特定的運動方式、方向、路線、形勢，是組成字的部件。

2. 無論單一或複合筆勢，一個筆勢都是一次運筆寫成，是書法有節奏感的要素。

簡單說，「筆勢」就是筆鋒走過的路徑形勢。「識勢」就是要看得出書寫文字結構時，筆鋒依字體結構部件晃動運筆的走勢，或說看懂書法家在書寫一個字體結構時，連續使轉運筆所取用的筆勢。

觀察筆勢的重點在：

1. 看線條：線條是本質，反映筆鋒「使（橫豎直畫牽連）、轉（弧線和弧線連結）」運行的動作和路線；

2. 看點畫部件：點畫通過用筆技法加工美化，成為線條的外形，屬於單一筆勢。部件是字體結構的一部分，整合二個（含）以上點畫成複合筆勢。

例如「永」字的「側（點）」，或平放，或尖頭向上，或尖頭向下，筆勢姿態不同，是單一筆勢，而「橫＋豎＋趯」整合成「鉤努勢」；「策＋掠」整合成「蛇頭勢」；「啄＋磔」整合「交爭勢」，這些都是複合筆勢，真書多用之「右側勢＋鉤努勢＋蛇頭勢＋交爭勢」結

4 何謂小圈用筆？

由於毛筆和硬筆不同，筆毛常會散開或扭起，必須邊寫邊調鋒，才能順心如意書寫。因此，以搖腕轉動筆鋒形成的「小圈」調鋒運動形態，簡稱為「小圈」用筆。例如《玉堂禁經》的「永字八法」和「九用筆法」的搖腕起倒用筆，就是「小圈用筆」。

裹成字。行書的點畫結構改變，有「右側勢＋鈎努勢＋奮筆勢＋豎筆勢」、「右側勢＋玉鈎勢＋合點＋豎筆勢」，草書有「蝌蚪勢＋曲鈎勢＋奮筆勢」。

再如「沉」字左旁三點水，將筆鋒走過的路，用中線畫出來，即可清晰看見有向下（覆）的，有向上（仰）的，這就是筆鋒的走勢，決定了點畫的姿態情性表現。另外，有筆勢才有姿態，那怕是一個小點，也要講究筆勢，例如寫右側出尖左右對稱的「點」，和向上仰的右半點、向下覆的左半點，三個點的筆勢姿態各異，可以分別用在不同地方，作出所要的不同表現效果。因此，藝術的美學原則有「統一」，但又要有「變化」，書法在同一個字上變換取勢書寫，是相當重要的課題，尤其是行草書中筆鋒怎樣走，用腕變化很大，臨帖「精微觀察」筆勢，是非常重要的。

又如「山」、「幽」、「出」字的點畫連接與斷開取勢變化，這就是會用筆的書法家知道，在預想字形不同的姿態變化下，用腕「換筆心」改變筆鋒走勢（行筆時起行止的位置、方向、行進路線）即可。

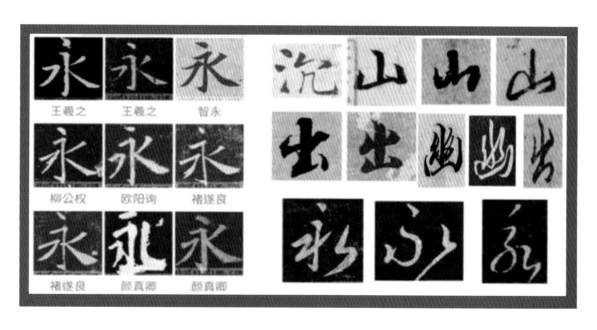

（二）、筆勢基本概念

《玉堂禁經》記錄了張旭公開教學的「永字八法（八個單一筆勢）」，和未公開的「五勢（由單一筆勢組成的五個基本複合筆勢）」，總計十三個基本筆勢，是書法史上最早有系統記載筆勢具體教學內容的書論。因為「五勢」少有人知，故歷代後來以永字八法為基礎筆勢，增補了許多筆勢，統稱為「八法化勢」。未來如何篩選統整在張旭十三個基本筆勢下，以便有系統的學習運用，是學習筆勢的目標（如圖）。

（整理黃簡老師筆勢系統書稿）

1、單一筆勢

以「永」字為例，將各個點畫拆開，就是八個單一筆勢線條：「側、勒、努、趯、策、掠、啄、磔」。所以單一筆勢的本質是製造「簡單線條筆勢」的材料，直線有：「縱、橫、磔、啄、趯」；弧線有：「仰、覆、努、裹、拂、掠、波、戈」。

> **思考題**　如果書法強調造形線條要自然有變化，除了漢字基本的「橫豎撇捺」外，還有什麼是書法常用線條？基本上書法線條有幾條？什麼是書法線條的中線？它有什麼功能？

2、複合筆勢

由單一筆勢組合而成的複合筆勢，張旭定名為「五勢」：奮筆勢、豎筆勢、鈎裹勢、裹筆勢、鈎努勢。這是張旭從「直線和弧線」組合功能出發，結合永字八法（勢）創新設計而成的「五種使轉搖腕複合筆勢」，對「真行草」書用處很大。

（1）、直線＋直線（疊加、移位）

＊奮筆勢【Z：橫＋豎＋橫】：橫起筆的直線＋直線（疊加）組合。

當直線連結第二筆的頭銜接第一筆的尾，稱為「疊加」。

例如「天」字的第一、二畫是「奮筆勢」擡筆疊加一次；「興」字上方最右邊是「曲尺勢（橫畫加豎畫的結合）＋奮筆勢擡筆疊加一次」。

＊豎筆勢【ㄣ：豎＋橫＋豎】：豎起筆的直線＋直線組合。

當直線連結的第二筆頭不接第一筆的尾時，稱為「移位」。例如「口」字是豎筆勢擡筆移位二次。

（2）、弧線＋弧線（轉動、滾動）

＊鉤裏勢【勹：啄勒裏趯】：弧線＋弧線的同向（順或逆同向轉動）組合。

例如「句」字是勹（鉤裏勢）＋口（豎筆勢）；「衣」的右方「交爭勢」是撇捺弧線順向的結合；「復」的右下方「飛帶勢」是兩撇一捺的組合。

＊袞筆勢【之形草字】：弧線＋弧線的反向（縱或橫弧逆向滾動）組合。

例如「令」字真書是「交爭勢＋袞筆勢」；「絲」字右下的「顧盼勢（一共三筆，先寫中間一豎，再寫左右兩點）」。

（3）、直線＋弧線（使、轉）

＊鉤努勢【ㄇ：勒努趯】是「直線＋弧線（使＋轉逆向）組合」。

例如「司」字是「鉤努勢＋奮筆勢二開半擡筆移位三次」。

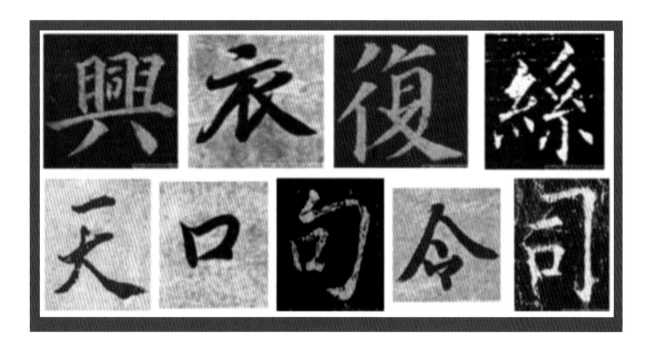

（三）、識勢之要

「識勢」就是懂得筆勢，知道如何取識運用。唐代張懷瓘《玉堂禁

經》在書首之學書步驟就特別強調：「夫人工書，須從師授。必先識勢，乃可加功。」宋代佚名《翰林傳授隱術》一書也特別指出「夫學書先識宗旨，不知隱術（識勢），難以求工。」如上可知唐宋書法家都瞭解：一、點畫線條要寫的沉穩有力，是用筆的質量問題；二、字像要生動自然，是「點畫內筆鋒運動軌跡形成的用鋒方法」和「點畫間筆鋒運動軌跡形成的筆勢狀態」的問題，包含小圈用筆筆法和大圈使轉筆勢組合的雙重關係。這些都顯示了，書法名家們知道用筆勢加工形成所要字像的重要。

　　明末倪後瞻著《倪氏雜著筆法》，強調「勢」為衡量書藝高下的重要標準，無論草、行、真書，只要崇尚飛動、飄逸、遒勁或蕭散的審美取向，「取勢」「得勢」應為學書重點。他自稱：「余學書十六年，方悟得『勢』字，至二十七年，才悟得『三折筆鋒』。」同時還進一步總結說，歷代書家對筆法的探求「總只是悟得個勢字」。他認為：「鍾書須玩其點畫，如蟲，如魚、如枯枝、如墮石，其趣止在點畫之間。雖古卻少變動，雖簡卻少蘊藉，於勢之一字尚未盡致。若夫二王，則純以勢勝，勢奇而反正，則又秘之秘矣。」

　　清代王墨仙形容「作字貴有姿，尤貴有勢。有姿則能醒人眼目，有勢則能攝人心神，否則味同嚼蠟矣。譬如美人有色無姿，則不能動人。」其實，「姿」就是點畫用筆的質量情性，「勢」就是大圈變換取勢的筆鋒使轉態勢，和「形勢」一樣，是一體兩面的關係。筆勢不離形，但不等同形。形是靜態的，勢是動態的，是變化的形。形有所素備，勢是因敵而設。勢的關鍵是動，書法的筆勢，就是動勢。

　　所以古人強調「用筆」是書法的核心，固然重要，但用筆主要是講毛筆本質的運用「共性」和筆法運用的「特性」，而學習取勢運用的「識勢」，更是寫「活字」表現書寫者「個性和風格」的關鍵。書法的「勢」是參悟中國書法「活趣」，擴大視覺動感審美震撼和愉悅的第一要義。

（四）、古今思辨

　　現代實用的書法訓練，主要延續自童蒙養正時期的識字「寫字」教育。尤其是書法家和文字學家共同研訂「國字筆畫併類表」，教導識字依固定結構筆順寫字和記憶，也成為現行書法教習以「筆順＋間架結構」書寫古人碑帖字跡的概念，但這和唐宋書法家用「筆勢＋裹束」二步寫字的概念有很大的差異。

　　譬如我們依「國字筆畫併類表」寫「山」部，筆畫順序固定：「先

寫中間一豎，再寫左邊豎折，然後寫右邊一豎」。但古人用筆勢書寫，如《蘭亭序》「歲」字上部用「山」的馬椿化勢（縮短馬椿勢中間的一豎），先寫左豎折再寫右豎，然後寫中間一豎，整個字的筆勢是「馬椿化勢＋反引勢＋奮筆勢一開半＋開三點＋戈勢」；隋代智永《真書千字文》歲字起筆也是「馬椿化勢」，但後面用「反引勢＋奮筆勢一開半＋馬椿勢＋戈勢」。王羲之《蘭亭序》「崇」字的「山」部是用豎筆勢三開，張旭草書《古詩四帖》「山」字用豎筆勢兩開半，王羲之《初月帖》「山」字用顧盼勢，先寫中間一豎，然後寫左右兩邊。這些用筆勢寫成的字像，比用筆順結構書寫靈活有變化。

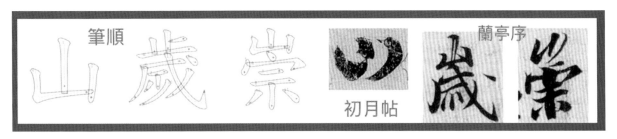

　　古今應用筆勢名稱不同，如「國字筆畫併類表」（如圖）係以書寫筆序定名，古代則以自然意義命名筆勢，方便聯想記憶。例如「豎曲鉤」古稱「蠆尾勢」；「橫撇橫折鉤」古稱「曲鉤勢」；「橫折鉤」古稱「獅口」；「撇頓點」古稱「蟹腳勢」；「橫豎」古稱「曲尺勢」；「兩撇」古稱「向背勢」；「橫鉤」古稱「折釘勢」；「橫折」古稱「犁樑勢」。

　　另外，因為「部首」並不完全是筆勢，識字仍需強記筆順。例如「旁」字為「方」部，筆順為十畫，如用筆勢只要：「奮筆勢＋羊角勢＋冪頭勢＋奮筆勢＋鉤裹勢」，簡單易記。而且筆勢運用靈活，例如「羊角勢」除了「羊」的字頭，也可用在如「旁」字中間，或草書的禪字右上方簡化的筆畫，這是運用筆勢書寫與學習部首筆順最大的不同。

　　綜上，古今最大的不同是，唐代孫過庭《書譜》特別點出「真以點畫為形質，使轉為情性；草以點畫為情性，使轉為形質。」這個真草的點畫和使轉互為表裡關係，證實「『草書』組織點畫使轉產生筆勢的動感，影響『真書』也用使轉筆勢連寫點畫，產生與『正楷書』一點一畫分開寫，不同的字像情性」，而草書、真書用筆勢書寫，正是唐代書學的重要特色，也是「書法三要素」中識勢的重要基本概念，這和現代多數教學跳過筆勢，用固定筆順及間架結構概念讀帖臨字，是完全不同的。正如沈尹默主張學書法寫字，不要從每個字的結構開始學習，因為間架是死的，而形勢才是活的。只注意間架，就容易死板。

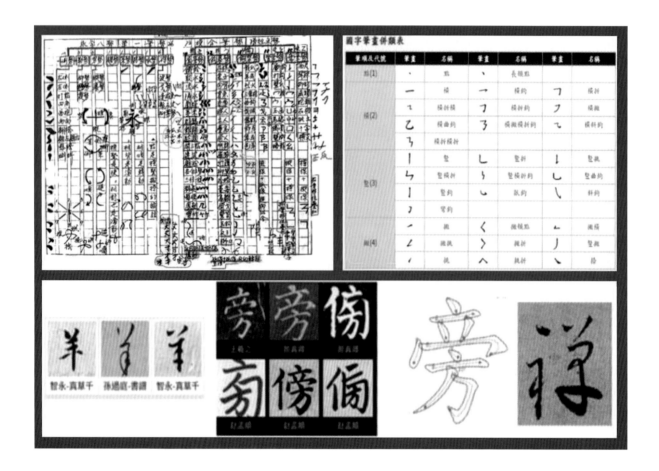

重要
觀念

臨帖不能只看到表面字形，模擬筆順結構書寫，而是要能「識勢」，看得出古人筆鋒使轉運動用筆方法和取勢，臨帖才能形質兼備，達到求工求像的目標。

三、裹束

（一）、裹束定義

「裹」的本義是纏，有包裹繞合意思；「束」的本義是縛，有細綁纏緊密聚意思。「裹束」就是將數個筆勢連結組合起來，依「筋節骨肉皮血」用筆要求完成書寫[5]。所以，晉衛夫人《筆陣圖》說：「善筆力者多骨，不善筆力者多肉」；唐孫過庭《書譜》：「骨既存矣，而遒潤加之。」張懷瓘《文字論》：「以筋骨立形，以神情潤色。」虞世南《筆髓論》：「太緩而無筋，太急而無骨。橫毫側管則鈍慢而肉多，豎管直

5　「裹束」重點在組合筆勢，「結字」重點在書寫時注意筆勢之間挪移互出的間架結構調整關係，「裹束＋結字＝字像」。不同書法家裹束完成的字像，因為「筋節骨肉皮血」六個元素的運用不同，呈現作品的神采氣韻自然也不同。

鋒則乾枯而露骨。」

　　筋節是字像的內部基本結構，也是「裹束」的核心元素；「筋」是筆勢線條行筆形成「大圈」轉動連結字形結構的名稱；「節」是在書寫點畫線條或組合點畫的某些關節點上，調整筆心換向的「小圈」筆法動作形式名稱。「大圈」是依線條走勢方向轉，「小圈」是在節點上調鋒用的轉，「轉圈」就是古人書寫筆勢連結點畫線條常用的技法。其次，骨肉是表現字像結構線條的用筆狀態；皮血是字像用筆的線條質素狀態；「骨肉皮血」就是尖鋒線和側鋒線條本質表現的外表。

（二）、古今思辨

　　我們已知唐代《玉堂禁經》講「裹束」＝「大圈（筋／筆勢）＋小圈（節骨肉皮血／用筆）」，其中「包裹」的含義，除了需要注重用筆技法和取勢變化，表現點畫線條美外，還需要注意在聯結筆勢時，兼顧調整點畫結構形勢佈置結字，所以《玉堂禁經》另有「結裹法」，強調兼顧使轉形勢，適用於草行真書的「結字」法則。這和現代書法結字教學，以楷書為主，運用歐陽詢《三十六法》、明代李淳《大字結構八十四法》、清代黃自元《九十二法》的訓練方式與意義不同。尤其楷書因字形結構固化，加上前述制式化的間架結構法則，學者學成後創作，易生千人雷同問題。

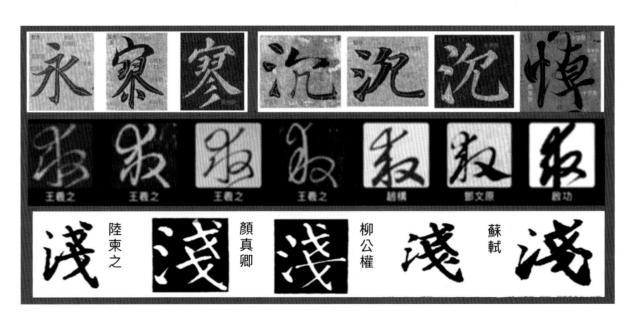

　　古代「二步成字」的書法術語，就是「筆勢＋裹束」的結字。例如智永《真草千字文》真書「永：側勢（右側點）＋鉤努勢＋蛇頭勢＋交爭勢」；「寥：宀頭勢＋石楯勢＋交爭勢＋顧盼勢」，或顏真卿用「貫魚

勢」；褚遂良《陰符經》「沉：散水勢＋宀頭勢＋鳳翅勢」、智永用「向背勢」，或顏真卿用「鈎裹勢」；王羲之《蘭亭序》行書「悼」字用「馬椿勢＋十字勢＋豎筆勢三開＋十字勢」、《遠宦帖》草書「救」字從分解取勢看裹束，是由三個「大圈」行筆筆勢裹束重組而成，中間用「鈎裹化勢」、左邊部分為「向背勢」，右邊部分為「飛帶倒筆勢」。

（三）、裹束之要

裹束是古代書法家「二步成字」的最後重要關鍵技法。
【裹束結字】
＝小圈用筆〔節（調鋒）＋骨（尖鋒）＋肉（側鋒）＋皮（力度速度）＋血（墨法）〕
＋大圈筆勢〔筋（分解文字結構取勢）〕
＋裹束（聯勢）＋結字〔（結裹法＋間架結構原則＋書造形視覺法則）〕
→書法家字像

例如兩個「戈法」的筆勢上下重疊，晉唐會用「縮出法」作筆勢結構的重組，以美化字形，唐代陸柬之《文賦》、顏真卿《麻姑仙壇記》、柳公權《玄秘塔碑》「淺」字，都是「上戈用『禿出』不趯，下戈省略一點」裹束，比較宋朝蘇軾「淺」字下方的戈保留一點，空間感覺變擠了，這就是學習裹束技法的真正意義。

【小結】

古代因以書法取仕，書技玄秘，各家自珍。唐末王羲之系統張旭師授中斷後，古今隔絕，無所質問，門派眾多，文人相輕，書學論戰莫衷一是，隨手舉例如：
　一、蘇軾說「執筆無定法」，韓方明《授筆要書》說「張旭傳五執筆，其中『執管法』為書家所用」，究竟學習王羲之書法應如何執筆？誰說的對？
　二、古人云「筆筆中鋒」，現代書法家則認為王羲之《蘭亭序》中側並用，所以「筆筆中鋒」根本不可能，真相為何？
　三、究竟什麼是「正鋒、中鋒、尖鋒、側鋒、偏鋒」？什麼是「尖鋒線、側鋒線、偏鋒線」？如何正確分辨使用？
　四、《玉堂禁經》「永字八法＋九用筆法（張旭）」的起倒用筆，

和現代書法「永字八法」的提按用筆，差異何在？那種才是王羲之的用筆法？

五、現代書法用筆順書寫，和王羲之用筆勢裹束結字不同，例如《蘭亭序》「歲、及、曲」字，究竟應該如何臨寫才正確？

古今「書學要素」不同，如下圖分析簡表：

	用筆			識勢	裹束
區分	執筆	腕法	筆法	識勢	裹束
唐末迄今	一、執筆無定法，執筆正直方便即可。 二、雙鈎法。 三、單鈎法。	一、提按用筆以指運及用腕上提下按。 二、書寫行草大字用懸腕法，中楷用提腕法，小楷用枕腕法。	一、以永字八法為筆法。 二、清·蔣和《習字秘訣》另有"提.轉.折.頓.按.蹲.駐.尖.側"等用筆法。 三、方筆露鋒強調側鋒用筆。 四、圓筆藏鋒要求逆起回收。 五、直筆牽裹鈎轉。 六、漸提調鋒收尖尾。	一、清代以前少數書法家仍學習筆勢書寫，如戈守智《漢谿書法通解》有八法異勢一百二十三個。明代開始多數依運筆先後筆順書寫。 二、現代識字及書法以「國字筆畫併類表（點2、橫10、豎10、撇7）」點畫筆勢及筆順書寫。	一、唐·歐陽詢結字36法。 二、明·李淳大字結構84法 三、清·黃自元結構92法。
晉唐時期	一、執管法（雙指苞管五指共執為主，單指苞管為俗用）；二、撅管（拙管）；三、撮管；四、握管；五、搦管；六、撥鐙法。	一、依"右橫左豎"術語搖腕起倒，分「上中下、左中右、旋轉」用筆。 二、書寫須「上、下腕」配合運用，徑尺以上大字須用上腕（肘臂肩）使轉，中小字主用下腕（手腕）。	一、《玉堂禁經》張旭筆法：對外只傳永字八法（側勒努趯策掠啄磔）；師門內傳「馭鋒、衄鋒、趯鋒、蹲鋒、挫筆、頓筆、揭筆、按鋒、竣鋒」等九種用腕筆法。 二、唐末科舉主流為提按用筆及永字八法。	一、蔡邕《九勢》、衛恆《四體書勢》、衛鑠《筆陣圖》、王羲之《題衛夫人筆陣圖后》、《筆勢論十二章》。 二、唐代孫過庭《書譜》的「點畫、使轉」。 三、張懷瓘《玉堂禁經》：『永一筆勢（單一筆勢）＋五勢（複合筆勢：奮筆勢、豎筆勢、鈎努勢、鈎裹勢、袞筆勢）。』	一、唐科舉主流：歐陽詢《八訣／三十六法》。 二、《玉堂禁經》書法三要素的「裹束＝用筆（取勢＋聯勢）＋結裹法。

要解開上述問題，溯古追源是唯一途徑。尤其唐代是書法發展史上的重要「立法」期，字體、書體和書法理論漸次完備，也是體現王羲之書學和實踐的總結時代。此期間張懷瓘的《玉堂禁經》整合王羲之書學，是具有傳承意義的重要書論，其中書末總結「書法三要素（用筆、識勢、裹束），缺一不可，曉此三者，始可言書」，則是唐代當時普遍的書學要素共識，也是我們學習傳統書法，追溯王羲之技法書論，非常重要的依據。

<div align="center">

第五節

書學心法

</div>

一、何謂心法？

西漢楊雄《法言》：「書者，心畫也。」張懷瓘《文字論》說：「文則數言乃成一字，書則一字已見其心。」王羲之《筆勢論・啟心章》有「意在筆前，然後作字。」明代楊慎《墨池瑣錄》說：「有功無性，神彩不生；有性無功，神彩不實。」「功」是書技、書藝實踐的程度，「性」是感性理性交溶的心識表現，如果「有功無性」只是書匠雕龍之作，「有性無功」則神彩不實，所以宋代沈作喆言：「書固藝事，然不得『心法』，不能造微入妙也。」

心是一切的主宰，任何知識技能（書技＋書藝）的學習，取法乎上後持續精熟並成為潛意識下的書寫習慣，就是「心法」。例如：

（一）、王僧虔《筆意贊》

東晉之後南朝宋齊大臣也是書法家的王僧虔（426～485，王導的玄孫，王珣是其祖父），作《書賦》強調「手以心麾，毫以手從。」著《筆意贊》說「書之妙道，神采為上，形質次之，兼之者方可紹於古人。以斯言之，豈易多得？必使心忘於筆，手忘於書，心手達情，書不忘〔妄〕想，是謂求之不得，考之即彰。」

從「神采」角度言，項穆《書法雅言》說：「書不變化，匪足語神也。所謂神化者，豈復有外於規矩哉！規矩入巧，乃名神化。」神采是「書藝」問題，形質是「書技」問題，這二種都是書學的「心法」內涵。

（二）、孫過庭《書譜》

「心不厭精，手不忘熟。若（技法）運用盡於精熟，規矩諳於胸襟，自然容與徘徊，意先筆後。瀟灑流落，翰逸神飛。」所謂「精熟、規矩」就是指「書技、書藝」的相關技法、原則，已經熟練內化成下意識自然反應「習慣」動作，「自然容與徘徊，翰逸神飛」。

（三）、蔣夢麟《書法探源》

「技之進於潛意識作用，則成神遇。神遇者，心手相應於不知不覺之間，非玄妙不可思議事也。故書之達於至精熟時，則不但忘目，而且忘手與筆。意之所至，即書之所成矣。」又說：「書貴精熟。『心精』則所知者深而所識老真，『力熟』則動作悉出於習慣，從心所欲不逾矩。心力精熟則神妙生矣。」譬如莊子的「庖丁解牛」，不靠眼睛看關節位置，純粹是精熟到用潛意識的慣性習慣動作解牛，這也就是「心忘於筆、手忘於書」的意思。

二、實踐方法

（一）、王僧虔《筆意贊》

王僧虔是書法史上最早明確提出創作要「形神兼備」，品評分「天然和功夫」，鑑賞以「神采為上」論述的重要書論家。他的《筆意贊》臨帖實踐要領，精簡扼要，例如：

（1）器材：「剡紙易墨，心圓管直。漿深色濃，萬毫齊力。」
「剡（ㄕㄢˋ）紙」是指剡縣（今浙江省嵊縣）用古藤皮產製的藤紙，亦稱剡藤。「易墨」是指易水（今河北易縣）佳墨。「心圓管直」指可以書寫自如的好筆形狀。「漿深色濃」是指書寫時的「一點如漆」濃黑墨法。「萬毫齊力」，是指中鋒行筆，墨色飽滿均勻的技法，與東漢蔡邕《九勢》「令筆心常在點畫中行」同樣意思，是書法史上後世書家奉為圭臬的名句。

（2）字帖：「先臨《告誓》，次寫《黃庭》。骨豐肉潤，入妙通靈。」
《告誓文》和《黃庭經》都是王羲之的正書精品，王僧虔認為精熟臨帖應從此入手，注意觀察掌握線條美「骨豐肉潤，入妙通靈」的「筆意」。對照唐代孫過庭《書譜》評「《黃庭經》怡懌虛無、《告誓文》

情拘志慘」。從氣韻上說，《黃庭經》的筆意飄逸脫凡，較難把握，《告誓文》則較嚴肅拘謹，所以王僧虔提示「先臨《告誓》，次寫《黃庭》」，是有道理的。

（3）臨帖：「努如植槊，勒如橫釘。開張鳳翼，聳擢芝英。粗不為重，
細不為輕。纖微向背，毫髮死生。工之盡矣，可擅時名。」

　　整段話，前四句意思是：無論寫豎（努）橫（勒），都要用筆俐落，有植槊橫釘的雄強剛健之美；寫撇捺要開張，有鳳凰展翅的優雅柔美；寫縱勢要有靈芝玉立的英挺優雅。中間四句是：用「蹲鋒」寫「三分筆」粗肉線，行筆不可重濁（《玉堂禁經》的「挫筆」就是「挨鋒捷進」）；用尖鋒寫細骨線，不可輕飄浮滑。（《玉堂禁經》的「趯鋒」就是「緊御澀進，如錐畫石」，這是線條用筆力度、速度和皮相問題）；臨帖不能以我執粗觀，要精微觀察「頭尾用筆、向背姿態、取勢變化、結字形勢」，知其然知其所以然，否則失之毫釐差之千里，必定神氣索然。

（二）、靜心與散心

　　　　東漢蔡邕《筆論》云：

　　　　　　「書者『散』也。欲書先散懷抱，任情恣性，然後書之；
　　　若迫於事，雖中山兔毫不能佳也。夫書，先默坐『靜』思，隨
　　　意所適，言不出口，氣不盈息，沉密神采，如對至尊，則無不
　　　善矣。」

　　書法藝術是抒情的表現，創作字勢姿態會隨著情感波動變化。例如，唐初虞世南《筆髓論》說「欲書之時當收視反聽，絕慮凝神，心正氣和，則契於妙。」歐陽詢《八法》則說「澄神靜慮，端己正容。」

　　綜上，臨書「收心、敬心、散心、舒心」是習字準備工作的首要，其中「散」是指心情的舒適閒散狀態，重點在「先散懷抱」，消除雜念與心情窘迫產生的壓力。散的關鍵是「靜」，具體作法是「默坐靜思、放鬆身心、言不出口、平靜呼吸、寧靜心神、如對至尊、臨書敬心」，然後才能「任情恣性」孕育感情進入書寫狀態，讓情思意念引領潛意識真實的自己，通過心手相應熟練的表現在紙上，則「筆意同源」無不善矣！

（三）、五合與五乖
　　孫過庭《書譜》的「五合五乖」是「散」的具體作法延伸。

他認為書如人，有形神氣脈，表達人的情思、品味、性格、學養，故能「凜之以風神；溫之以妍潤；鼓之以枯勁；和之以閒雅；故可達其情性，形其哀樂。」所以，作書的意興時機有五合：「神怡務閑（精神愉快，事務悠閒）、感惠徇知（感人恩惠，酬答知己）、時和氣潤（季節調適，氣候溫潤）、紙墨相發（佳紙良墨，互相映發）、偶然欲書（偶然高興，提筆作書）」；五乖：「心遽體留（心情匆遽，事務纏身）、意違勢屈（違反己意，迫於情勢）、風燥日炎（熱風吹迫，炎日當空）、紙墨不稱（劣紙惡墨，兩不稱手）、情怠手闌（精神倦怠，手腕疲乏）」。合則心情愉快，筆調流暢，無所不適，書跡秀媚；如果不能避免五乖，便會神思閉塞，下筆拘滯茫然，零落粗疏，不能藉潛意識書寫暢發情志了！

＃、註 無論靜心與散心，或是五合與五乖，要如明代項穆《書法雅言》說：「書之為言，散也，舒也，意也，如也。欲書必舒散懷抱，至於如意所願，斯可稱神。」祝枝山《離勾書訣》亦云：「喜則氣和而字舒，怒則氣粗而字險，哀則氣鬱而字斂，樂則氣平而字麗。情有輕重，則字之斂舒險麗，亦有淺深；變化無窮，氣之清和肅壯，奇麗古淡，互有出入。」

【小結】

書學心法的學習與形成階段，包含「精習書技、書藝→嫻熟內化為潛意識動作（書不妄想、心手相忘）→演示預想筆意（表達心之所欲）→心手達情、心靈手巧」。

以《蘭亭序》為例，王羲之翌日看到草稾塗改凌亂，提筆重寫，卻怎麼都沒有原來好。這是因為當時「筆意同源，無意得之」，而再寫時因為專注於心指揮手表現技法，使得情思意欲表達的筆意中斷，作品自然缺乏草稾流暢的神采。這也就是唐太宗《指意》所述：

「虞安吉云：『夫未解書意者，一點一畫皆求象本，乃轉自取拙，豈是書邪？』……『及其悟也，心動而手均』，圓者中規，方者中矩，粗而能銳，細而能壯，長者不為有餘，短者不為不足，『思與神會，同乎自然，不知所以然而然矣。』」

虞安吉的意思就是，及其悟也，書法的知能變成潛意識，自可依心之所欲指揮手，手指揮筆，筆與心相通進行創作，自然同乎自然，不知所以然而然矣！好作品往往是筆意同源「無意得之」！

第六節
「字體、書體、書法家之體」流變

中國書法的字體・書體・書法家之體關係

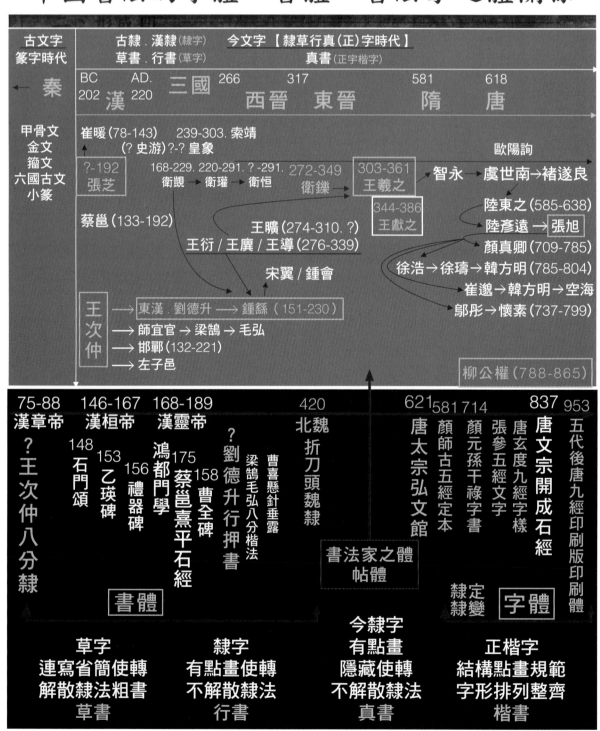

王羲之書法的審美書學要素與分析・052

中國書法因為有多重文字結構（字體）、造型（書體）和書法家字體而豐富，每個時代的「字體、書體、書法家字體」都交互受審美觀影響，相互促成。

通常官方訂定「字體」，規範文字的「形、音、義」，以傳達思想，表露心情，記錄語言事物為目的；「書體」是因應字體的書寫便捷與美感需要而產生，如商周時期的甲骨文、金文，秦代的小篆，漢代的隸書，魏晉南北朝以降流行的草、行、真書；「書法家之體」則是書法家依其美學素養和時代審美觀，運用「書技（筆法）」所創作有美感的字像，是古人對「寫字和書法」不同的優劣品評重點。

依據郭紹虞《從書法中窺測字體的演變》所述：「中國書法各時期的字體書體發展脈絡分明，概分為發生期（秦以前）、形成期（西漢到東漢）、成熟期（漢末到唐）」。以下依此概念，從書法教育的審美角度省視中國書法字體、書體、書法家之體「發生期→形成期→成熟期→創變期」的流變。

一、發生期

西周時期青銅禮器上鑄刻的「鐘鼎文或金文」是漢字最早有系統的正體字，俗稱吉金銘文，卜卦用的「甲骨文」則是手寫體。春秋戰國時期青銅器使用減少，各地言語異聲，文字異形，從出土的侯馬盟書和竹簡、帛書看，用毛筆書寫已為當時趨勢，「篆、隸」字體，書體萌芽。

二、形成期

秦統一後推行書同文政策，訂秦「小篆」為官方正體字，雖然通行時間很短只有七年，但它代表古文字階段書法藝術進化的最高成就，且迄西漢到東漢四百二十多年中，正式場合仍多使用莊重的小篆。此時期的漢字字體造形初期以應物象形為主，之後在符號象徵法的基礎上形成造字六書原則「象形、指事、形聲、會意、假借、轉注」，並在小篆時確定漢字結構的方塊字雛形，屬於長方形均衡對稱均間結構，線條橫平豎直勻稱劃一，有秩序之美，但缺少變化。

三國魏晉時期因為篆書筆劃結構較繁書寫不便，從正體字上衰退，同時今文字的「隸、草、行、真書」，因筆墨製作的改良和書寫技法的精進，逐步演進，其中隸書和草書在漢初原來都屬於草寫體，後來因需要朝不同方向演進。

隸書最初是「古隸」，形狀方正，筆畫分明，經過秦逸楷化後成為

「秦隸」，到漢初王次仲發展成有點畫波磔美的「八分隸」，成為東漢的正體書。隸書草化後是「章草」，由西漢中期漢元帝黃門令史游，依省簡筆畫的隸變整理而成，是草書的初期字體。三國東吳書法家皇象的《急就章》就是當時小學生草字與正字對照的教本，漢末張芝創「今草」省減章草的點畫波磔，成為更簡省方便連寫的草體。[6]

#、註 「吉祥平安」字例的「字體、書體」演變：如下圖

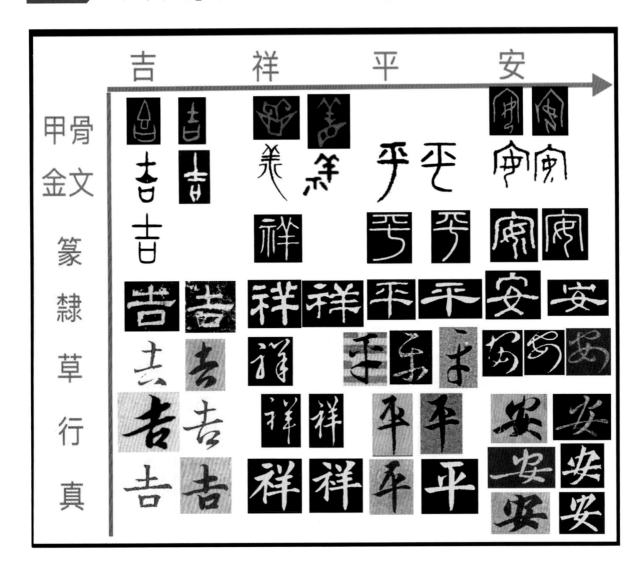

6　元代劉有定《衍極卷五注》云：「古人學書皆用直筆，王次仲等造八分，始有側法，然隸書間用直筆者有之矣，未有古文、籀、篆而用側筆則也。」這一段話明顯指出：一、自漢初八分隸的雁尾波勢開始，才使用「側法、側筆（側鋒肉線）」。二、漢以前學書用直筆並無筆法，在王次仲之後書法家才開始發展筆法，精進用筆技法，其中典範書法的筆法是求師者的首選，特別是王羲之書法在盛唐第十一代傳人張旭時期達到顛峰。

行書最初是由東漢劉德升依日常使用草寫楷書所創發的新字體，在晉穆帝永和九年王羲之《蘭亭集序》風行後大行。「真書」原出自魏晉寫經，三國鍾繇以便捷的隸書楷化新字體「章程書」傳秘書教小學，之後歷經東晉二王、隋代智永到唐代稱為「今隸或真書」，唐末再據以發展成楷化正字，成為爾後歷代正體書，後世統一名為「楷書」。

三、成熟期

唐代是中國書法史上的第二高峰。因為唐代尚法，討論技法的書論大放光彩，數量為歷代之最，尤其唐末確立字體的正字楷化後，文字造形發展空間已臻於極致，五體書（篆、隸、草、行、真書）的基本範式已然齊備，各種「字體和書體」變化停止，剩下「書法家之體」隨著時代審美需求持續發展，正如元代書法家趙孟頫在《定武蘭亭跋》中說：「結字因時相傳，用筆千古不易。」

（一）、唐代官方與民間的王羲之風潮

唐初因太宗喜愛王羲之今妍書風的書法字像造形和線條美，定書學為國子監六學之一，設明書科以書法取士，聘請虞世南（王羲之第八代傳人）、歐陽詢於弘文館教學，開啟唐代官方書法教育。

由於王羲之書法點畫形勢姿態豐富，民間求習二王筆法者眾，唐玄宗時王羲之第十一代傳人張旭不吝弘揚永字八法擴大師授，嫡系和再傳弟子不乏書法名家，如顏真卿、徐浩、懷素，形成開枝立葉的盛唐王羲之系統，加上歷代皇帝推崇，帶動二王書學（草、行、真書）學習風潮，善書者上至公卿，下至布衣百姓，達到高峰。

1、王羲之系統

王羲之育有七子一女，第七子是王獻之，父子在書法史上並稱為「二王」。依據盧攜《臨池訣》記載，王羲之的書學原屬於家法，直到第七代孫王法極出家號智永外傳給虞世南（558～638），才正式開始師徒傳授形式。之後虞世南親授褚遂良（再傳薛稷），傳外甥陸柬之（585～638），陸柬之傳子陸彥遠，彥遠傳外甥張旭（685？～759）已是第十一代傳人。

依據崔邈再傳弟子韓方明《授筆要說》記載：「張旭始弘八法，次演五勢，更備九用，則萬字無不該于此，墨道之妙，無不由之以成也。」由於張旭的書法成就，爭相向他請益拜師學習者眾，學書者相互觀摩切磋蔚為風潮，盛唐時期王羲之書學系統於焉形成。

【唐開元前後張旭師授傳承脈絡表】

張旭→顏真卿（709～785）、韓滉、魏仲犀、野奴、蔣陸、韋玩、
　　　李陽冰

　　→徐浩（703～782）〔傳→徐璹→韓方明〕

　　　〔傳→皇甫閱→柳宗元（773～819）〕

　　　〔柳宗元傳→方直溫、賀拔惎、寇璋、李戎、與方、楊歸
　　　　　　　厚、劉禹錫〕

　　→崔邈〔傳→褚長文、韓方明（785～804，傳→空海）〕

　　→鄔彤〔傳→懷素（737～799）〕

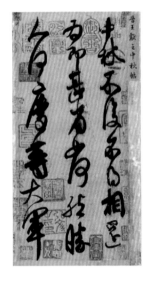

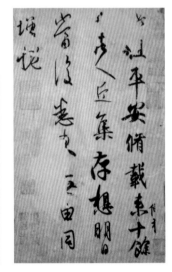

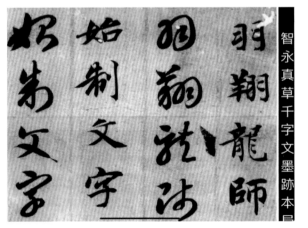

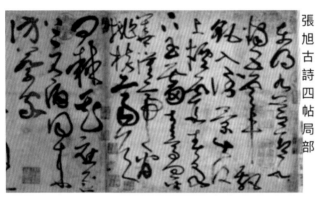

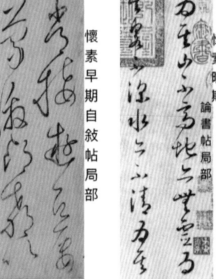

唐褚遂良書雁塔聖教序 局部

薛稷信行禪師碑

張旭古詩四帖 局部

張旭郎官石柱記

唐大興善寺故
大德大辯正廣
智三藏和尚碑
會稽
開國公
徐浩書

多寶塔感應碑 唐玄宗時期·752·44歲

大唐西京千福寺多寶佛
塔感應碑文
南陽岑勛撰 朝議郎
判尚書武部員外郎琅
邪顏真卿書 朝散大

唐代宗大曆年間·771·63歲

有唐撫州南城縣麻姑仙
壇記
顏真卿撰并書
麻姑者葛稚川神仙傳云王
遠字方平欲東之括蒼山過

懷素早期自敘帖局部

懷素晚期
論書帖局部

張旭弟子烏彤書局部

空海風信帖

2、孫過庭《書譜》自述啟示

初唐的孫過庭（648～703）擅長真書、行書，尤工草書，唐高宗曾評：「過庭小字足以迷亂羲、獻。」我們從《書譜》自述可以看到當時書學的困境：「而東晉士人，互相陶染，至於王、謝之族，郗、庾之倫，縱不盡其神奇，咸亦把其風味。去之滋永，斯道愈微。方復聞疑稱疑，得末行末；古今阻絕，無所質問；設有所會，緘秘已深；遂令學者茫然，莫知領要，徒見成功之美，不悟所致之由。或乃就分布於累年，向規矩而猶遠，圖真不悟，習草將迷。[7]」

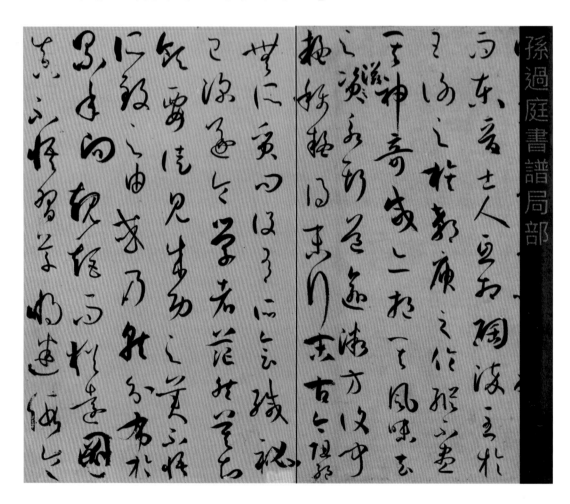

孫過庭這段話除了揭露書學技法之珍秘，且離二王時代愈遠，愈無從觀摩質問，所以書學愈微，終至取法乎下得之下下的困境，以及學書

7　內文大意是：『東晉士族相互薰陶濡染書風大盛，以至王、謝家的族人，郗、庾氏的子弟，縱使不是人人書法絕妙，也多能掌握書法的風致神趣。但是離他們的時代越遠，書道藝術越發衰微，書論的真假疑問，是非高低，聞疑稱疑，亦無處可以質問，學法乎末得之末。即使對偶然體會有所領悟的技法，也會珍祕深藏。』『對古人技法要領，學者懵懂不知其所以然，只看見名家創作之美，卻不知成就的背後緣由。縱使苦練章法布局、結字技法數年，但未能進入正確書學規範，連學習楷書的竅門都體悟不到，那麼學習草書也將如入迷霧。

要「知其然，知其所以然」，否則雖云學法而猶遠。同時也呼應唐末官方主流科舉書法走向與王羲之「起伏」用筆不同的「提按」用筆必然性，凸顯了張旭對顏真卿說：「筆法玄微，難妄傳授。非志士高人，詎可言其要妙！」因此王羲之系統的小眾傳承書學一般人無緣，加上師門技法玄秘傳人自珍，更是後來傳續失繼的主因。

（二）、盛唐《干祿字書》通字的書法家之體

唐代宗大曆九年（774年）張旭的學生顏真卿65歲，是他得張旭筆法後，勤練二十餘年書技成熟的時期，他出任湖州刺史，書錄顏元孫《干祿字書》並摹勒上石，立於湖州刺史院東廳，依據《湖州府誌・楊漢公刻跋》記載「一二工人晝夜傳拓不息」，是當時官方與社會的統一標準「字書」。其中「通字」即是以運用筆勢使轉技法書寫的「書法家之體」，也是文人書法的審美主流，而官方則以「正字」為科考主流書法，社會通用「俗字」。[8]

（三）、唐末官方主流書法的「提按用筆」

唐文宗開成二年（837年）為確立楷化正字（當時稱今隸或真書）以明天下，刊刻儒家十二部經典，立於長安國子監內，史稱《開成石經》。由於該經文字將原來《干祿字書》的通字大量劃為俗字，另設經意點畫結構的正體，使得講究天然、真趣的『書法家之體』真書通字明

8　《干祿字書》字樣包含『正通俗字：「正字」依據篆字《說文解字》，用於科考、殿堂碑刻正式場合；「通字」是書法家依使轉筆勢流暢書寫的真書字體，用於表奏、啟事、判決書甚至碑刻，可以和正體字通用，有些後來甚至取代正體字；「俗字」是民間自由的手寫體，為帳籍、訂約、藥方用字。』（劉中富作《干祿字書字類研究》共計漢字804組1656字（濟南・齊魯書社/2004年））

顯退位。

＊比較下圖張旭弟子烏彤與開成石經拓片字像差異。

張旭弟子烏彤書局部

開成石經周易拓片局部

這種經意點畫結構的正字書寫現象，從史家稱唐代真書終結與楷書總結者的柳公權〔778～865，30歲（唐憲宗元和三年）考中狀元，歷經穆宗、敬宗、文宗三朝翰林侍書，及歷仕七朝，累官至太子少師，封河東郡公，世稱柳少師〕書帖得到驗證。柳公權與顏真卿的書法在唐代並稱「顏柳（顏筋柳骨）」，雖然他們都學習鍾繇、王羲之書法，但顏真卿是盛唐「起倒」用筆的張旭嫡傳弟子，而柳公權（七歲時顏真卿過世）生於官家，自小接受科舉主流的「提按」用筆教育，自創「柳體」，骨力遒勁，點畫均勻瘦硬、爽利挺秀，與隋代智永《真書千字文》和顏真卿書《干祿字書》比較，柳體缺乏起倒用筆的天然、使轉真趣。（如圖字跡比對）

由於《開成石經》確立楷化正字，官方「識字和科舉書法教育」審美走向齊整方正的「正書」，因此方便表現點畫起收筆藏鋒姿態的「提按」用筆，正式成為官方與民間習書的主流書法。這個論點，中國大陸書法理論家邱振中教授也在《書法的形態與闡釋——關於筆法演變的若干問題》研究指出：「筆鋒的各種運動形式早已包孕在戰國和秦漢時期的書體中，但有意識的提按，卻是伴隨楷書的形成才開始出現的。……唐代楷書是楷書發展史，也是整個書法史的一個重要環節。它像是一道分水嶺，在它之前，筆法以絞轉為主流，在它之後，筆法以提按為主流。」

其後，五代十國時期後唐第二位皇帝唐明宗（932），復令國子監板刻《九經印版》，歷時二十二年於後周廣順三年（953）完成，因為該版正體字書寫程式化，規範愈趨嚴謹，在大量傳佈成為習字標準的推波助瀾下，方便點畫結構「正書」書寫的提按用筆主流地位益趨鞏固。

如果我們從王羲之書學技法傳承脈絡看，張旭無疑是唐代科舉主流書法提按用筆與王羲之小眾書法的起伏用筆這道分水嶺最後的關鍵人物。從唐末任中書侍郎宰相盧攜（？～880）《臨池訣》記述得知：「蓋書非口傳手授而云能知，未之見也。小子蒙昧，常有心焉。而良師不遇，歲月久矣，天機（書法的秘密）憒然。」連位居要職的盧攜都找

不到好老師授法，只能靠自己閱讀書論習書，可見已無張旭的再傳弟子對外師授。尤其張旭因為自己並未立論傳世，雖然有非王羲之傳人的張懷瓘作《玉堂禁經》傳承王羲之書學，但當時並未公諸於世，而且隨著張旭的傳承脈絡失續，民間無師可從，以提按用筆的官方科舉書法教育，自然成為主流。

四、創變期

（一）、宋元明清的閣體書法

依據《宋史列傳五十五・王著傳》記載，王著出身琅琊王氏（為唐相王方慶後裔，自稱王羲之家族之後），是北宋唯一擔任過「翰林侍書」的書法家，因為宋太宗肯定王著得「二王」精髓，其書法遂成官方書體，開啟宋代院體書風。此外，王著於淳化三年（992）奉命選輯內府及士大夫家藏歷代名家書跡刻成《淳化閣帖》（如圖局部），帶動民間「刻帖、藏帖、賞帖、臨帖」之風蔚然興盛，從此歷代珍稀的法書得以複製品的形式進入大眾視野，成為後世「臨帖」教習的重要範本，對於宋代書法教育與審美取法有著重要的普及和推廣影響。

元朝以外族入主中原，為有效控制政權，擴大科舉取士，趙孟頫的「趙體」閣帖，因為翻刻風氣盛，成為官方主流書法範本。

明初內閣輔宰大臣沈度、沈粲兄弟皆善書，尤其沈度楷書有「烏、方、光」特色，端莊工整，溫潤妍媚，具科考與官場實用價值，受明成祖賞識，追隨者甚多，成為當時的主流書風，世稱「台閣體」。清初則因乾隆認為趙孟頫「直取晉唐，得羲獻之法」，「趙體」書風的閣帖再現，世稱「館閣體」。

上述宋元明清的官方主流書學範本，尤其是「台閣體」和「館閣體」著眼楷書實用審美的「造形端莊平整，點畫線條平均，轉折用筆平順，間架結構平衡」，但「用筆缺乏情性，字象制式死板，結字千人一面」，未見書法藝術的「天然與功夫」。後來，康有為在《廣藝舟雙楫》中評述：「然見京朝名士以書負盛名者，披其簡牘，與正書無異，不解使轉頓挫，令人可笑。豈天分有限，兼長難擅邪？抑何鈍拙乃爾！」晚清書法家徐謙《筆法探微》也說：「作書不求筆法而事臨摹，則無書。自唐以後已罕創作，今人或有思創作者，又患不知筆法，信手塗鴉，徒成惡道。」

（二）、宋元明清的時代書風

清代梁巘《評書帖》云：「晉書神韻瀟灑，而流弊則輕散；唐賢矯之以法，整齊嚴謹，而流弊則拘苦；宋人思脫唐習，造意運筆，縱橫有餘，而韻不及晉，法不逮唐。元明厭宋之放軼，尚慕晉軌，然世代既降，風骨少弱。」梁巘是以書學典範的晉書（二王：羲之、獻之）為出發點作比較分析，因為二王書學技法自初唐官方的虞世南、褚遂良，及盛唐張旭師授傳續失繼後，各種審美元素因用筆技法「執筆、運筆（起倒、提按用腕）、筆法」及書寫技法「取（筆）勢、裹束結字」所表現的形勢（造形、線條）不同，書風與審美觀不同，亦屬必然，略述如后。

1、宋代尚意

宋代分南北宋，北宋書法家在禪宗「靜觀、直指本心」的思想影響下，為了擺脫唐代楷書法度森嚴、造形制式的束縛，逐漸與文人合流，追求個性化、自由化的書風，著意以行草的意態之美，呈現創新精神的「書法家之體」。所以宋人即使寫楷也非初唐的真書。

例如宋代追求自由風格的蘇軾主張「書無常法」、「我書意造本無法，點畫信手煩推求。」「吾雖不善書，曉書莫如我。苟能通其意，常謂不學可。」「詩不求工，字不求奇，天真爛漫是吾師。」他習慣單鉤執筆著腕倚桌而書，**字形多側勢扁肥，風格跌宕自如，代表作有《寒食帖》**。黃庭堅喜歡婉轉自如懸腕書寫行、草大字，曾自述：「幼安弟喜作草，求法於老夫，老夫之書本無法也。」認為「隨人作計終後人，自成一家始逼真。」故自創「山谷體」盪槳筆法，提按用筆轉折繁複，橫畫戰筆多波折，頓挫震顫，傾跌開張造作，節奏與抒情性高，明顯與蘇軾強調「自然」的用筆線質造形明顯有異，代表作有《松風閣詩》、《諸上座草書卷》。

　　南宋因偏安於江南，書法在理學家朱熹的儒家教化影響下，書風與黃庭堅、蘇軾、米芾等迴異，書法家仍秉持《宣和書譜・敘論》、《永字八法・詳說》、《翰林秘論二十四條用筆法（主論筆勢）》，堅持「一點一畫皆有法度」的古法創作。名家如朱熹、陸游、張即之。

2、元明復古尚態

（1）、元代趙孟頫的趙體書法

趙孟頫（1254～1322年）是宋太祖十一世孫，為宋朝貴族，由於元人欽慕以二王為主流的魏晉書法，趙孟頫勤摹王羲之字跡，主張將「晉書的風情神韻化入精謹森嚴的唐法」，以「無一筆不似古人，無一筆沒有來歷」，受到世祖忽必烈器重，官至翰林學士承旨。趙孟頫精通章草、行書、楷書，特別是小楷，書法「清真俊逸、溫潤秀媚」，形成獨創的「趙體」，是元初書壇回歸復古之風，影響元明兩代的關鍵人物。（圖為趙孟頫抄經書法局部）

金學智著《中國書法美學》分析：「趙孟頫書法確實突出地體現了溫潤之態，然而，歷來品評又認為它未能免俗。因而常常被人貶為『俗』書。然而在元代，溫潤、姿媚、柔弱、妍麗、圓熟等『俗』的表現，『態』的取向，可說彌漫了書壇，成了時代的一種主導性風格特徵。」[9]

（2）、明代董其昌的起倒用筆

董其昌（1555～1636年）字玄宰，號思白、香光居士，工詩文、擅書畫。出身貧寒，萬曆十七年（三十四歲）舉進士，之後官至南京禮

9　因為提按用筆技法形成溫潤圓熟姿態，將在後面書法元素部分進行研討。

部尚書，太子太保等職。他的書法，楷書習鍾繇、王羲之的小楷，兼及虞世南與智永的真書，行書以《蘭亭序》與《聖教序》為主，是繼文徵明之後，對後代學習二王帖學極有影響力的書法家。

尤其晚期依據他在《畫禪室隨筆‧卷一論用筆》自述：「予學書三十年。悟得書法而不能實證者，在『自起、自倒、自收、自束』處耳。過此關，即右軍父子亦無奈何也。」他的「自起、自倒、自收、自束」用筆，是晚年他自認書法「已可逼古、直追晉韻」的關鍵，也是唐宋元明主流書法「提按」用筆之外，唯一強調體悟「起倒」用筆的書法家，殊值我們重視研究。

從行書角度比較他早、晚期臨蘭亭字跡用筆的線條質量感（以「至、少」二字為例），「提按」與「起倒」確實不同，但實際對比王羲之蘭亭字跡，則形質仍有差異，關鍵應在董其昌體悟的「自起、自倒、自收、自束」，只是運筆時筆鋒起伏的動作描述，並非如《玉堂禁經》記載張旭的用腕起伏之法（九用筆法詳見第三章）。

總之，元明雖然講「復古」，但在缺乏王羲之系統實質技法（《玉堂禁經》書法三要素）為實踐要素下，也只能強調臨書形似的「尚態」，但線條的質量感、力量感仍無法比擬。正如董其昌評趙孟頫臨蘭亭用筆：「古人作書，必不作正局。蓋以奇為正。此趙吳興所以不入晉唐門室也。蘭亭非不正，其縱宕用筆處，無跡可尋。」

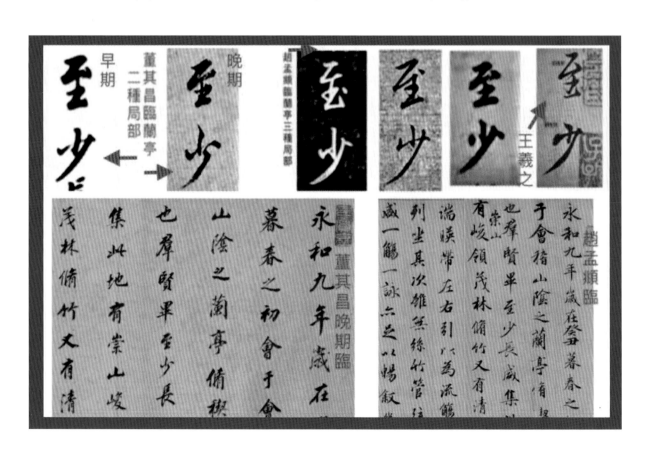

（3）、晚明行草立軸創變影響

　　明代中葉王陽明「心外無理，心外無物」的心學興起，開啟當時書家對傳統書法進行自由表達個人化，強烈脫離理性束縛，具個性解放，體現自我的變形書風，甚至有些也表現在傳統帖學臨摹上，它不再僅僅是學習和繼承偉大傳統的途徑，它還成為創作的手段。加上明代由農轉商，嘉靖、萬曆時期經濟繁榮，文化品味與鑑賞消費水準提升，書法創作也出現許多以行草為主，講求章法格局，可以掛在牆上展示欣賞的巨大「立軸」條幅，審美風氣改為由重視「書寫之美」轉為「視覺形式之美」，成為近代流行的展覽形式初始，例如文徵明《歲暮詩立軸》。

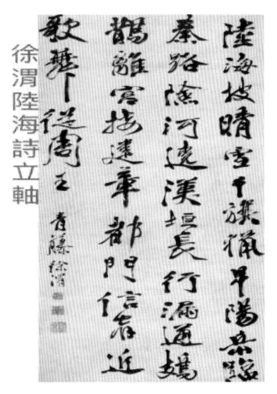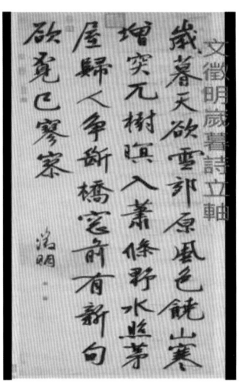

　　也因為如此，晚明有一位在廳堂展示審美的書風轉型關鍵人物——徐渭，他主張「非特字也，世間諸有為事，凡臨摹直寄興耳，銖而較，寸而合，豈真我面目哉！臨摹《蘭亭》本者多矣，然時時露己筆意者，始稱高手。」例如他的《陸海詩立軸》，實現了對晉唐書法的創造性改變，書法家葉鵬飛評他是「書史上第一個企圖使書法衝破文字、技法束縛的書家。」所以現代書法視徐渭為現代風格的前身。

3、清代尊碑抑帖

　　清初帖學盛行，康熙學董其昌，乾隆師趙孟頫，並繼北宋「淳化閣帖」後刻「三希堂法帖」成為士子文人學書的重要帖本。但乾嘉兩朝迭有文字獄，文人書家為逃避政治迫害，兼為突破形式化的閣帖書法現

象，紛紛轉向考證碑刻典籍，金石派興，審美風尚也轉為對北碑充滿生機陽剛美的追求，崇尚充滿個性、自然質樸與雄強風格的摩崖造像字跡，例如趙之謙《駁獸·飢鷹聯》（如下圖）有北碑剛健渾厚但無僵硬板滯的筆意。

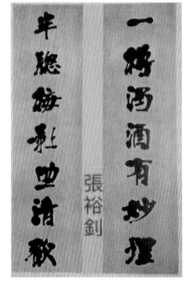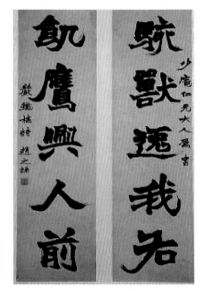

　　清代書學主流因此轉向「篆、隸、北碑」，打破傳統書法一向以「草書、真書」為優異技法與品評書法的重點。當時代表人物之一康有為著《廣藝舟雙輯》論述「尊碑抑帖」、「尊魏抑唐」書法理論，強調解放個性，突破創新，追求個人風格，對晚清產生不小影響。其中如張裕釗《一樽濁酒聯》受王鐸影響，大膽用漲墨滲化墨團，表現隨性造形與不雕琢矯飾的用筆書風，改變長久以來向為書家追求玄秘技法，及二王帖學妍美的審美主流，尤其在清代碑派成為書壇主流後，產生鉅變，值得我們思考！

　　例如，陳方暨、雷志雄在合著《書法美學思想史》中，針對清後期書法美學思想的回顧特別指出：

　　　　「在歷史發展的長河中，回流總是有的，但總的趨勢也總是向前的。即使在最為保守的元明和清初，也沒有人再論『筆陣』、『字勢』和『鍾法十二意』了；在趙（孟頫）、董（其昌）風靡一時的清初，傅山的『四寧四勿』[10] 以『挽狂瀾於既

10　傅山生活在明末清初朝代交替、激烈動盪的時代。一生磊落，奇思逸趣，任性直率，拒不仕清，是思想家，也是具有獨特藝術風格的書法家。他所提出的『四寧四毋：寧拙毋巧，寧醜毋媚，寧支離毋輕滑，寧真率毋安排』成為後來主張「醜書」的書評立論思考基礎，但個人認為，傅山講「拙」是真，要在古拙，講「醜」是假，要在毋秀媚；講「真率」是真，要在自然不做作，講「支離」是假，要在"筆筆斷而後起"不流滑。傅山的「四寧四毋」基本上是求避免「輕佻、嫵媚、做作、流滑」之病。

倒』的最強音震，撼於當時，並為劉熙載的『以醜為美』的美
學觀，奠定了理論思考的基礎。在眾人借趙孟頫的『用筆千古
不易』之說，大倡『筆筆中鋒』之時，朱和羹等人偏公然指出
自古無中鋒之說，楊守敬[11]更舉被人奉為書聖的王羲之無一筆
無偏鋒。在把『古質而今妍』當作絕對真理相傳千百年以後，
劉熙載竟倡『醜到極處就是美到極處之說』，竟無人敢與之爭
辯。」

　　如果我們從衝破文字、技法束縛角度看『審美是人內心的東西，藝
術家應該有勇氣創新』，當然就無所謂以傳統書法的「書技、書藝、書
道」品評「能品、妙品、神品、逸品」，一切的「美、醜」如醜書都屬
於自由創作的獨特風格表現。

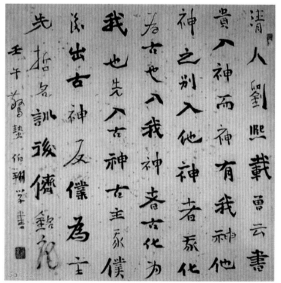

11 楊守敬（1839～1915）於一八八○年東渡日本，攜去六朝碑版數百種，形成討
　論學習風潮，改變了日本書風，被喻為「日本書道現代化之父」。

（三）、現代實驗創新書風

　　台灣書壇在明清時代仍是傳統書法的延伸，但日據以後受到東洋文化影響，尤其是 1990 年後受「西方視覺藝術抽象表現主義、日本前衛書道、大陸現代書風」衝擊，發展出現代書法藝術具「繪畫性、表現性、設計性、觀念性、複合性」特色，表現「色彩繽紛、空靈意象、新奇獨特」，及具有個人獨特風格的現代書法實驗創作，捕捉了人們的視覺焦點，在各種藝術賣場展場，陸續形成流行風潮與教習顯學，但仔細檢視有幾個面向值得觀察：

　　1. 中國書法「傳統」的藝術特質包含「文字性、文學性、一致性、書寫性、可識性」等內涵，雖然時代審美觀不同，現代書法實驗創作偏向追求多元創意技法的視覺效果應用，所謂書法藝術的「傳承創新」，有待未來書法史學家評斷。

蔡明讚・破體創意　習常觀世態　物我水中天

林宏澤・華

鄧豐懿・靜慮　靜慮思維修

黃揚・江山如畫

程代勒・廓然無聖

　　2. 現代書法強調書寫自由與個性表現，筆法愈趨簡易，學習快速省時，創作發揮空間大，容易獲得受眾及學者喜愛，但這容易落入

「思想與技法」養成簡化，和傳統在「書技、書藝、書道」層次循序漸進，紮實的學習書論技法、臨帖讀帖，所需時間精力與內涵深度不同。因此，倘若初學者為了簡便易學，一開始就跟著現代書法實驗創作流行走，初時雖然容易自得其樂視覺效果嚇人，但繼續往下學五年十年，便顯出「得其表而失之本」欠缺基本功的原形，以後只能在傳統書法體用門外悠悠轉轉入不了門道，對欣賞書法的「造形美、線條美」，雖「知其然」但「不知其所以然」，殊值初學書法者慎思選擇！

3. 由於書法附載了中華文化的「歷史、文字學、文學、哲學、藝術、美學」內涵，研究推動傳統書法成為一門專業的「書法學」，應是二十世紀後半葉傳統書法教育重要的工作，整體範疇應該包括書法史、字體（文字學）、書體、書法家、書蹟、書評、書論、書法美學、書法心理學、書法藝術學、書法教育學、文房工藝、篆刻等要項。

第七節
書法藝術品評探討

一、以古為鑑

中國文字的藝術語言，是書法家以豐厚生命涵養的「氣」，與講求作品的「韻」，展現個人藝術風格的靈魂，尤其是自魏晉南北朝以後，作品有無生動氣韻，即成為書法鑑賞「神采」的標的。正如唐代張懷瓘所說「深識書者，惟觀神彩，不見字形《文字論》」。懂得書法的人，不會為文字牽絆束縛，像看現代抽象畫一樣，欣賞張旭《古詩四帖》奔放流暢氣勢磅礡的狂草神彩，縱使是不懂中文，不會草字的人，也可以欣賞書法，但是品評的憑藉和深度不同，樂趣也大不同，因為書法在抽象的文字形體之外，還有文學層次的內涵，是有文字內容意義可讀、可思想、可感受的。因此從整體言，書法的品賞應該包含「書技、書藝、書道」三個面相，是綜合呈現的特殊藝術。

南梁·袁昂（西元 461 ～ 540）奉梁武帝蕭衍命作《古今書評》，是中國書法最早的書評，他將秦漢至齊梁「皆善能書」者二十五人逐一點評，以自然事物或歷史時人形象喻書，生動且富有情趣，例如「王右軍書如謝家子弟，縱復不端正者，爽爽有一種風氣。王子敬書如河、洛

間少年，雖皆充悅，而舉體沓拖，殊不可耐。羊欣書如大家婢為年人，雖處其位，而舉止羞澀，終不似真。韋誕書如龍威虎振，劍拔弩張。索靖書如飄風忽舉，鳥乍飛。皇象書如歌聲繞樑，琴人舍微。……張芝驚奇，鍾繇特絕，逸少鼎能，獻之冠世，四賢共類，洪芳不減。羊真孔草、蕭行范篆，各一時絕妙。」另外，南梁庾肩吾（西元 487～551）《書品》，同樣也挑選漢至齊梁能書者，但他擴大至 128 人，分上、中、下三等品位，及各等有上、中、下三級，合計九品，例如他評上上品：「張芝（伯英）、鍾繇（元常）、王羲之（逸少），右三人上之上。……論曰：張工夫第一，天然次之，衣帛先書，稱為草聖；鍾天然第一，功夫次之，妙盡許昌之碑，窮極鄴下之牘；王工夫不及張，天然過之。天然不及鍾，工夫過之。」

初唐有李嗣真作《書後品》，在庾肩吾九品書法家旁註明書體，並增加「逸品級」，以十品評述「秦至初唐 81 位書家」；盛唐有張懷瓘作《書斷》以書有十體源流（古文、大篆、籀文、小篆、八分、隸書、章草、行書、飛白、草書），學有三品優劣（神品、妙品、能品）」評論歷代書法家擅長書體。

宋代有朱長文作《續書斷》仿張懷瓘《書斷》體例，按上、中、下神、妙、能）三品，一一評論，以補《書斷》之不足，他認為「傑立特出，可謂之神；運用精美，可謂之妙；離俗不謬，可謂之能。」另外，清代蔣驥〔讀書見聞〕說：「筆底深秀，自然有氣韻，此關係人之學問人品。人品高，學問深，下筆自然有書卷氣，有書卷氣即有氣韻。」劉熙載《藝概》「凡論書氣，以士氣為上。若婦氣、兵氣、村氣、市氣、匠氣、腐氣、傖氣、俳氣、江湖氣、門客氣、酒肉氣、蔬筍氣，皆士之棄也。」這些都是可參考的書法品評論述。

二、書法品評的分類

依據上述基本概念，傳統書法藝術的品評，需要近觀的是「書技」，包括書法三要素：用筆（「執筆、用腕、筆法」的「小圈調鋒（節）、尖鋒（骨）、側鋒（肉）、用筆力度（皮）、墨法（血）」）綜合表現＋筆勢（組織點畫表現大圈（筋）使轉的形勢美）＝裹束（組合筆勢用筆結字形成整體結構美）。需要遠觀的是「書藝」，包括書法家運用「書技」加工，呈現能感動觀眾的字像間架結構，和造形視覺法則等書法美學要素，以及串起心手合一完成神彩創作的情意核心「書道」。

「書技、書藝」既是形成評量「質量感、力量感、節奏感、韻律感、立體感」書法要素的具體根本要項，當然也就是評鑑書技書藝內涵

及品評書法創作等級的項目與審美標準。依此,品評書法創作應該可以概分四類:

(一)、技藝雙全:功夫精湛,傑立特出,離俗不謬,神采感人,如古人分神、妙、逸、能、佳五品。

(二)、有技無藝:明代楊慎《墨池瑣錄》:「有功無性,神彩不生;有性無功,神彩不實。」有書寫技巧,但缺乏美感情性表現,無法感人,屬於有法無韻、有功無性的匠氣手技作品。

(三)、無技有藝,只有個性,沒有技法或技法不熟練,神采不實失去技法基礎,無法評論。

(四)、無技無藝,不用評。

第八節

總結

中國書法藝術的獨特,乃因實用與美學並進,人生與文化交融。「寫字」只是一般人的自然實用表達層次,「書法」則是書法家表達意興思想與藝術美感的綜合表現。所以學書有法,歷代書法家莫不取法乎上求師典範技法,以奠定紮實的基本功為首務。以是,從學習王羲之系統書學角度看,熟習《玉堂禁經》的書法三要素:用筆、識勢、裹束,就是「書技」的核心,然後依此臨帖學習各種「字體、書體」,追求「書藝」的「質量感、力量感、節奏感、韻律感、立體感」等造形美、線條美視覺美感,自然事半功倍,也比較容易「入古出新」找到屬於自己的書法風格進行創作。

2022年「韓雨霖[12]道長發現‧安定的力量」書法展,媒體報導:

中國書法藝術在2009年9月被聯合國教科文組織,評選為世界無形的文化遺產,除了文化的實用價值外,更是一種無形的精神美學,書法創作像是無言的詩、無行的舞、無圖的畫、無聲的樂,是可品評收藏鑑賞的藝術。由於中國書法藝術的學習與生命同步,區分「書技、書藝、書道」三個向度,需要創作主體勵志,循序漸進潛修,但無論客觀的「書學知能修習」,或主觀的「心智器識修行」,其實「書技、書藝、書

12 韓恩榮,號雨霖,晚年自號白水老人,為一貫道點傳師,發一組老前人。

道」都在階段性時空中相互提升影響，是一種「志於道、據於德、依於仁、遊於藝」，由「心法」發端，依「美」創作，止於「道」的博大精深書學。書法藝術也是一門靜功，一種怡情養性，書表人品、涵養、情性的修習，當書者的生命智慧，藉由心靈手巧的技法，融入漢字符號內容，書表情思，顯現技藝道合體的「活」字，字如其人，修身證道，就是「白水老人」一輩子修煉成果，也是這次書法展感人心靈，教化無量的最佳詮釋。

　　透過媒體報導白水老人書展的省思，我們可以了解學書「有道、有技、有藝」，作品能神彩感人，具欣賞學習價值，必然是書法家在「技、藝、道」上一生全向度修煉的最佳成果表現。是故，學習傳統書法除了首要確立取法乎上的典範書學目標，堅持志於道的客觀溯源專業知識技能外，更需要開放遊於藝的主觀器識與心智美學修習，當書法的文字技藝創作融入生命智慧，正如李霖燦教授所言：「藝術是文化之寶，欣賞乃啟門之鑰，人生遂因之而有了充實之美！」

道之宗旨

敬天地　禮神明
愛國忠事　敦品崇禮
孝父母　重師尊　信朋友
友和鄉鄰　改惡向善
講明五倫八德　閣發悟遵
五教聖人之奧旨　恪遵
四維綱常之古禮　洗心
滌慮　借假修真　恢復
本性之自然　啟發良知
良能之至善　己立立人
己達達人　挽世界為
清平　化人心為良善
冀世界為大同
白水老人書

第2章

書學
從審美出發

　　美學（Aesthetics）一詞源自希臘語「αισθητικός」，意為美學的、敏感的、感性的，是一個用於修飾感覺、知覺的形容詞，依原意可譯作「感覺學」，是對美的本質與意義研究為主的學科，屬於哲學重要的分支。現代哲學定義「美學」為認識藝術、科學、設計的認知感覺研究，認為：「一個客體的美學價值，不能簡單的被定義為『美』或『醜』，而是去認識客體的類型和本質。」

　　從書法藝術的視覺欣賞感受角度看，由於漢字屬於表意文字，比拼音文字更富於造形視覺感受，加上自古書法即中國文化的核心，無論一般民眾或知識分子都付出不同程度的努力，書法名家輩出，例如東晉王羲之的《蘭亭序》、《十七帖》實至名歸，但後代也有的被誇飾吹捧，這是各個時代「書法藝術與美學」的定義及審美的「理性或感性」書評問題。近年來，我從哲學的美學研究角度——澄清概念、設定標準、建立系統切入，探討書法美學，最終體悟「沒有目標導向的書學，無從建立具體審美技法概念與標準，當然美學定義也不同，無法進行理性、感性的分析，產生共鳴和交集。」這就是第一章「基本概念」建立書學目標，了解脈絡源流、書法層次內涵的目的。

　　從「字體、書體、書法家之體」的審美流變知道，唐代孫過庭作《書譜》即云：「去之滋永，斯道愈微。方復聞疑稱疑，得末行末；古今阻絕，無所質問；設有所會，緘秘已深；遂令學者茫然，莫知領要，徒見成功之美，不悟所致之由。或乃就分布於累年，向規矩而猶遠，圖真不悟，習草將迷。」之後，雖然開元時期尚有王羲之第十一代傳人張旭不吝對外師授形成王羲之書學系統，但這種師徒祕傳的技法在唐末傳承失續，再加上唐末「開元石經」確立正字，為方便一點一畫的「正書」書寫，「提按」用筆成為官方科舉書法的主流，到了宋代乃有黃庭堅「蓋自二王后能臻書法之極者，惟張長史（旭）與魯公（顏真卿）二人。」以及蘇軾感言「自顏（真卿）、柳（公權）氏沒，筆法衰絕。加以唐末喪亂，人物凋落磨滅，五代文采風流，掃地盡矣。」強調「我書意造本無法，點畫信手煩推求」、「自出新意，不踐古人」，興起宋代「尚意」書風。

　　此後歷代書家雖然多數仍以王羲之書法為典範目標，仍然追求「以筆法為核心的用筆技法」，談論書法要素依然不離「筋、節、骨、肉、皮、血」，依然講究「形、勢、神、氣、韻、意」的審美，如「筋骨強健、遒勁壯麗、魄力雄強、筆力驚絕、骨法洞達、血肉豐美、骨肉亭勻、瘦硬通神、秀麗圓暢、方拙樸茂、飛白勢奇」、「平正端穩、結構天成、規整端莊、端莊凝整、法度森嚴、寬博蒼渾」、「氣象渾穆、氣象雍容、廟堂衣冠、端人雅士、天真逸趣、天然清真、野逸閒散、飄逸

自然、昂揚欹側、豪放剛健、清秀峻厚、微妙華艷、今妍媚趣、古質樸拙、靈潤瀟灑、字勢雄逸、精神飛動、力屈萬夫、風神瀟灑、龍跳天門、虎臥鳳闕、韻高千古、風流韻藉、意態奇逸、得意忘象、興趣酣足。」也有針對書體用筆的如「結構圓備、縱勢修長、橫勢寬綽、工整亭勻（篆法）、飄颻灑落（章草）、鬱拔縱橫（古隸）、凶險可畏（八分）、窈窕出入（飛白）、方正循紀、修短合度（楷書）、綿延迤邐、生機意趣（草書）」，但書學若缺乏王羲之具體書論技法可資依循，提按技法只是孫過庭所言「得末行末」，審美也會落入知其然但不知其所以然，受個人主觀學悟及時代主流美學價值觀主導，這是千餘年來自宋之後學書者的問題根源與疑惑所在。

第一節
書法藝術品評的理性與感性

一、清代張裕釗創作

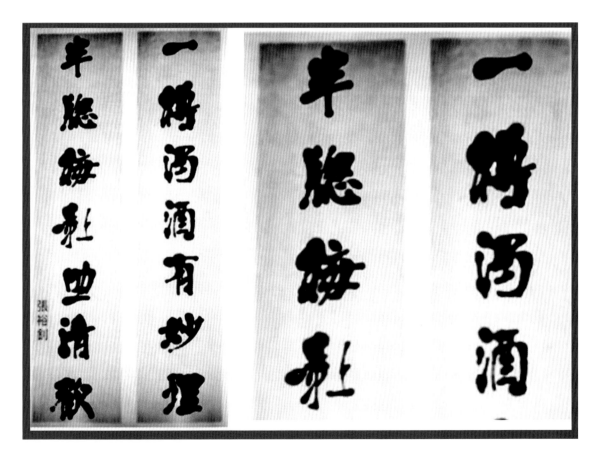

＊「一樽濁酒有妙理，半牕梅影助清歡」對聯。

熊秉明在《中國書法理論體系》說：「此聯任溼墨狼藉泛瀾，近似繪畫潑墨創作效果，在傳統書法上難見更極端之例。」因為自古用筆，技法為主墨法為輔，「漲墨、暈墨、溼墨」泛漫失控，會影響造形美和線條美表現。當時清代同期的書法家朱和羹在《臨池心解》也說：「墨不旁出為書家上乘……有餘墨旁出，字之累也。」

《中國書法鑑賞大辭典》賞析認為：「此聯追求用墨滲化效果。作品點線的粘連和墨團現象，增強厚重感，可貴的是渾黑墨團，可見骨法用筆，不覺它是墨豬。」這個賞析著重視覺心理感性的審美，但認為滲化的墨團，不覺它是墨豬，而且還可見骨法用筆，有違感性背後理性審美的事實，這是理性與感性審美最大的差異。

書技（筋、節、骨、肉、皮、血）是書法創作美感的根本，書藝（造形美、線條美）是創作神采的加工，所以明代楊慎《墨池瑣錄》說：「有功無性，神彩不生；有性無功，神彩不實。」「有藝無技」神采不實，無法評論，若「無技無藝」，則不用評。審美如果缺乏理性（技法）的品評，只用視覺感性，將成為自由心證。雖然張懷瓘在《文字論》中說：「深識書者，惟觀神采，不見字形。」但形勢之美，天然與功夫互為因果，神采是形勢的體現，功夫（法）愈精熟，才愈能以形勢展現神采。

所以先理性（書技）紮實功夫基礎，後用感性（書藝）審美神采，這其中的學書步驟，也正是《玉堂禁經》開宗明義講述的道理：「夫人工書，須從師授。必先識勢，乃可加功；功勢既明，則務遲澀；遲澀分矣，無繫拘跼；拘跼既亡，求諸變態；變態之旨，在於奮斫；奮斫之理，資於異狀；異狀之變，無溺荒僻；荒僻去矣，務於神采；神采之至，幾於玄微，則宕逸無方矣。」（請參見本章第三節釋義）

二、王鐸臨《蘭亭序》

唐宋以後許多書法名家皆自二王發源，例如明代王鐸（1593～1652）與當時已有盛名的董其昌（1555～1636）交往密切，在往來書信中他經常提起與《蘭亭序》、《聖教序》、《淳化閣帖》寢處相與，並且傾心於《蘭亭序》的「仙氣」。現代有許多書評家認為他「窮盡一生崇古、臨古而又變古、不泥古，有托古改制的氣魄，是具代表性的書家。」但我們從他早期和晚期臨寫王羲之《蘭亭序》作品觀察他的字跡「形質」，乍看有些相似，仔細比對，與他強調王羲之的「筆意、仙氣」神采，仍有實質功夫技法不同的理性和感性差異，書評認為他「變古、不泥古、托古改制」的審美品評元素是什麼？

同理，現代書法比賽將各種不同的書體創作，一體納入評審，審美品評要素包括哪些呢？因為書技（理性）不同，書藝（感性）的視覺表現不同，不會有審美鑿枘不合的差異，與對比不等的遺珠之憾嗎？

王鐸臨蘭亭序局部

王羲之蘭亭序馮承素摹本

王鐸臨蘭亭序局部

王鐸臨蘭亭局部

蘭亭序局部

＊圖中為王鐸晚期所臨蘭亭墨跡

第二節
書法藝術的審美方向

一、從書法系統談審美

　　1980 年香港《書譜》雜誌刊載熊秉明《中國書法理論體系》，從書法批評史及審美脈絡切入，分析中國書法概分「純造形派（代表人物是後世引為書學典範的王羲之，有唯美主義的純技巧或絕技用筆傾向，重視氣韻、用筆、墨色、結構、造形變化之美）、喻物派（用自然之美論書法）、緣情派（書法表現內心感情）、倫理派（儒家至善思想的美學）、天然派（道家自然思想的美學）、佛教與書法（佛家禪意思想的美學）」六大系統。這六大系統的審美要項雖然各個不同，但熊秉明說：「偉大藝術家的共通特質就是擁有非凡的技法，是成功的關鍵。」

二、從書法線條談審美

（一）、姜一涵

　　1965 年姜一涵作《石濤畫語錄研究》，他分析書畫同源，特別是線條本身在書畫雖然是一種抽象的存在，但此種抽象並非無象，而是從物象中抽出它的屬性和特徵，來完成一種共象，是藝術最高的手法。線條的本質美包括：

一、　象徵美：點畫由線條組成，點是生命的躍動，富於韻律與節奏；線是生命的遊行，貴於流暢與活潑。點像打擊樂音，線似弦樂器音；直線如男性剛健雄偉，曲線如女性婀娜柔和；長筆舒暢，短筆急促；接筆含蓄，折筆質實；闊筆平坦，亂筆繁瑣。

二、　結構美：黃賓虹說畫家有大家有名家，大家落筆寥寥無幾，無一筆弱筆。名家數百筆，不能得其一筆……，而大家絕無庸史之筆亂雜其中。可見精美的點畫線條，是字像結構能夠產生美感最優秀的因子，其中頭尾姿態構建的線條美，更是重中之重。

三、　律動美：線的律動美，即動靜之美，如山崩海嘯，風飄雨驟，平湖秋月，孤松盤石。動靜變化諧和，即韻律美。舞蹈般的線條，流露的是因熱情奔放而產生的心靈律動的動勢與體的表現。

四、單純美：宇宙間最美的形式之一是單純。老子有「少則得，多則惑，是以聖人抱一為天下式。」石濤說「我有是一畫，能貫山川之形神。」藝術家描述自然萬象最簡易的符號是「點畫線條」，「以簡馭繁、以一寓萬」的藝術目的，也是草書能吸引人的原因。

五、變化美：單純和規律的線，能引起美感，乃由於它能節省心力，易於推測進行方向，而得到未然先知的快感。但若一成不變，則流於單調，故規律中無變化，太整齊則呆板單調；變化中有規律，太突然則流於雜亂。

（二）、陳振濂

2006 年中國大陸書法理論教育家陳振濂教授為書法學著作《書法美學：書法美學與批評十六講》，他從線條的獨立美學價值角度分析：「遵循刀、筆、墨的三位一體的格局，我對書法線條美的把握重點，在于以下幾個方面：『一、線條的立體感。二、線條的力量感。三、線條的節奏感。』認為在中國書法藝術領域中，線條的美的最高境界是線條的抒情內涵，而線條美的形式特徵即在于此三感。」

（三）、杜忠誥

2015 年台灣書法教育家杜忠誥教授發行《線條在說話》審美與創作教學影片。杜教授認為「書法因漢字的造形與線條的特質，有書寫順序和運動方向、具強烈時空動感的生命力表現、有制約的抽象符號結構但又蘊含可以變化的創作空間，終至發展出一門獨特的視覺藝術。」影片中他將書藝賞析分成變化與統一、肥與瘦、虛與實、剛與柔、雄與秀、靜與動、古典與浪漫、墨趣與畫意、矜持（法度）與帥真、刀痕與筆趣、風格與特色等十二要項，並以個人經驗進行實技創作教學。

三、從創作整體談審美

（一）、方建勛

2020 年北京大學方建勛教授講「書法審美與實踐」，包括五體書之美、點畫（線條、塊面）之美、節奏（音樂性、時間性）、章法和布白、神采和氣息、骨肉血、個性與情緒、意境和境界、筆法（中鋒、側

鋒、偏鋒、順鋒、逆鋒、逆筆搶鋒、藏鋒、露鋒、提筆、按筆、轉、折、疾、緩）、書寫的過程和意義等。

（二）、方令光

2022年風簷學會的風簷雅敘講座邀請台北故宮博物院書畫研究員方令光博士講「如何欣賞書法」，分二大部解說，內容包括：一、從線條造形看筆法：用筆是書法欣賞的第一要點；書體不同，筆法就不同，風格就不同；筆法形成線條的質感，使得美感意像不同；用筆技巧的筆法包括「藏鋒、出鋒、中鋒、偏鋒、輕重、提按、馳澀、快慢、方圓、使轉」。二、從結字、行氣、章法、墨色欣賞書法。

另外，方令光博士認為欣賞書法的門道在：一、風格特點：筆法（線條的造形）、結字（單字的造形）、行氣與章法（構圖）、墨色。二、風格關係：個人風格發展、對前人的繼承與創新、對後人的啟發與影響，要「看得見、指得出、說得清、聽得懂」。

【小結】

綜上，書法的審美不外三個層次：一、點畫線條本質的感受；二、書法家之體（技法加工後字象的造形美、線條美）的感受；三、作品呈現的「書體、章法布局」以及書風（書技＋書藝＋書道）的整體美。

如是，以上三個審美層次的書學要素應該包括「線條美」：用筆（節骨肉皮血）＋筆勢（筋）的書技，及「造形美」：裹束（聯勢）＋結字（間架結構）的書藝[13]感受，整合起來就是「質量感、力量感、節奏感、韻律感、立體感」等五種審美感。簡單說，書法的審美和書學要素是一體兩面關係，可以從內在和外在兩個面向觀察和學習。所謂內在面向，是書法家自己對"書技＋書藝"的書學要素進行全面的學習、控制和運用，而外在部分則是創作者（在創作中）和觀賞者（欣賞成果），藉由創作的字象形勢與作品整體展示的資訊，產生相對的前述五種審美感覺。

以下我們將分別依這五種審美感受，以熊秉明教授「純造形派」王羲之書法造形美、線條美為目標，追溯書論所述書法要素，澄清相關書學技法概念，設計系統化書學要項，並透過賞析建立審美與學習標準。

[13] 第一章「書法品評分類」：需要近觀的是精湛的書技「書法三要素」：用筆（節骨肉皮血）的線條美＋筆勢（點畫使轉／筋）的形勢美）＋裹束（聯勢結字）的造形美）；需要遠觀的是心手合一的書藝「裹束結字間架結構原則＋造形視覺法則」，與書法家抒發情性思想的「書道」表現。

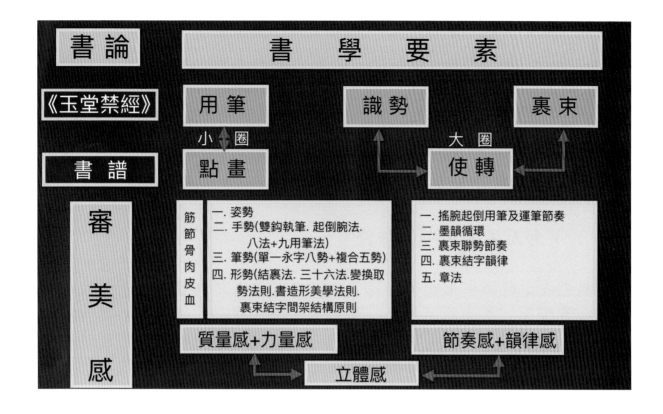

第三節

《玉堂禁經》的學書審美進程

　　元代劉有定註解《衍極・卷四・古學》記載：「《禁經》：唐太宗集王羲之、虞世南諸人等三十餘家法論，撰成三卷。上論用筆，中論異勢，下論裹結。其言極多禁敕，不行，號曰『禁經』。」《禁經》一書內容史籍已不可查，並未留傳，目前可見的是唐太宗李世民為此所作的《禁經序》：

　　「夫工書須從師授，必先識勢，乃可加功；功勢既明，則務於遲澀；遲澀知矣，無係拘跼；拘跼既亡，求諸變態之者，在乎奮研；奮研之理，資於狀異；狀異之變，無溺荒僻；荒僻黜矣，藉于神彩，神彩之至；幾於玄微；玄微則宏逸無方矣。設乃一向規模，隨其工拙：勢以返覆肥瘦，體以疏密齊平；放則失之於速，留乃失之於遲；畏懼生疑，否藏不決；運用迷於筆前，震動惑於手下。若此欲造于玄微，則未之有也。」

　　以此比對百年後張懷瓘著《玉堂禁經》開宗明義講述之學書步驟：「夫人工書，須從師授。必先識勢，乃可加功；功勢既明，則務遲澀；遲澀分矣，無繫拘跼：拘跼既亡，求諸變態；變態之旨，在於奮研；奮

斫之理，資於異狀；異狀之變，無溺荒僻；荒僻去矣，務於神采；神采之至，幾於玄微，則宕逸無方矣。」其實與唐太宗《禁經序》用語大同小異，可見唐代在太宗、玄宗推崇二王書學影響下，學書步驟概念是一致的。

以下逐一針對《玉堂禁經》學書步驟，闡釋審美進程如后。

一、師授理論

（一）、夫人工書，須從師授

我們從小就識字用硬筆學寫字，所以有些人認為書法就是換成毛筆寫字。實際上，書法除了包含「筆、墨、紙、硯」的使用外，更重要的是運用毛筆書寫具字形美和線條美的「書技、書藝」技術，這些書學方法要領如果自己摸索，曠日費時，因此自古都求師典範，取法乎上，自基本功學起。

（二）、必先識勢，乃可加工

唐代普遍的書學要素共識就是「用筆、識勢、裹束」，所以張懷瓘說須「三者兼備，曉此三者，始可言書」，尤其在學會「節（調鋒）、骨（尖鋒）、肉（側鋒）、皮（力度）、血（墨法）」等用筆基本功後，接著學會「識勢：知道字形的大圈（筋）走勢如何，並先在心中預想筆順取勢」，才能裹束「加工」，寫成所要字像。

主要是因為用使轉筆勢書寫的書法，可以有不同取勢變化表現，好比學會用水墨畫的基本技法，但不懂景物的各種組合部件元素，一樣畫不出有立體感加工構圖的好作品。

二、用筆

（一）、功勢既明、則務遲澀

多數人在明白「具備基本功和識勢乃可加工裹束」的道理後，用功臨帖習字最容易犯的毛病，就是因熟練越寫越快，認為瀟灑流暢的運筆，是書寫能力的表現。其實，唐太宗李世民在《筆法訣》說：「為畫必勒，貴澀而遲。」韓方明《授筆要說》記載徐璹說：「夫執筆在乎便穩，用筆在乎輕健，故輕則須沉，便則須澀，謂藏鋒也。不澀則險勁之

狀無由而生也。太流則便成浮滑，浮滑是為俗也。」

如是，無論草、行、真書運筆取勢，書寫點畫，都不能一昧求快，快易生飄滑浮病，這也就是永字八法揭示要「筆筆斷而後起」的真義。

書法運筆為什麼要遲澀？從「遲」的字意上看，《說文解字》：「遲，徐行也。」運筆徐行就是遲，徐行則慢，用筆必然穩重沉著有力。反之，運筆快行，筆鋒咬不住紙面則「飄」。另外，《說文解字》：「澀，不滑也。」光滑、順溜就是滑。清代劉熙載《藝概》闡釋：「用筆者皆習聞澀筆之說，然每不知如何得澀。惟筆方欲行，如有物以拒之，竭力而與之爭，斯不期澀而自澀矣。」

因此古人云：「筆鋒上紙，像在泥濘中走路，要不滑行，就要遲行慢行。」上面遲澀的運筆分析，如從應用「筆鋒結構本質」與「推拖用筆筆法」來解釋，就清楚了。當運筆以側鋒肉線的「挫筆（挨鋒捷進）」拖行，行筆雖方便快速，倒腕下壓，以致筆鋒用力不會飄滑，反之若提筆以尖鋒骨線垂直前行，筆心下壓力量越小，在紙面推行的摩擦力就越小，快速運筆就易飄，或說浮滑。但若仍提筆以尖鋒骨線用「趯鋒（緊御澀進）」行筆，此種情形筆心下壓力量越大，筆尖在紙面推行的摩擦力就越大，越不易前進，像「如錐畫石」、「入木三分」之筆力，自然就「遲澀」。比較王羲之和趙孟頫寫「是」字的「龰」三牽絲勢，趙孟頫的使轉快速溜滑，看不出遲澀運筆的穩行。

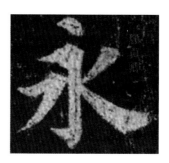

「遲澀」的另一種運筆方法是振筆、戰行。漢朝蔡邕《九勢》說：「澀勢，悉在於緊駃戰行之法。」緊駃是指緊緊的控制筆鋒下壓頂住紙面，力量越大往前推或拖行越難，此時將手腕左右搖動一下用「振筆」戰行之法，就可以了。例如智永、顏真卿的「永」字捺筆波「磔」，就是用手腕一左一右起倒用挫筆逐漸鋪鋒戰行寫的，不是現代術語的上下提按手法。

此外，無論任一點畫運筆的「起、止」，都在調鋒換向，行筆中也會交替變換「趯鋒、挫筆」或搖腕左右振動戰行，這都是因書法用筆形成「遲澀」動作，其實關鍵就在「筆法」。

簡單說，書法每寫一個點畫稱為一次運筆，包含「起筆、行筆、止筆」三個步驟。依張旭「永字八法和九用筆法」，無論寫「永」字任一點畫的任一運筆步驟，都有其相應的筆法動作。以起筆來說，藏鋒起筆的「衄鋒」圓頭亦是如此，露鋒起筆常用「二面換、三面換、四面換」的「衄鋒」調整筆心往所要行筆方向，然後再用「蹲鋒」壓取所需線條分數，再用「挫筆」倒腕拖行，或是中間行筆轉換筆法用「趯鋒」豎管推行，最後止筆時可以用一面鋒的挫筆收斷尾，或是「二面換」用頓筆收圓尾、用揭筆收尖尾，或是「三面換」用按鋒＋揭筆收尖尾。這個從起筆到止筆都有相應的複雜用筆動作，只要依法而行，用筆的「遲澀」自然在其中！

（二）、遲澀分矣，無繫拘跔

　　「拘」的動詞是拘拳（拘攣拳曲），手抽筋意思；而「跔」是指天寒足跔，腳抽筋意思。「遲澀分矣，無繫拘跔」，這句是提醒學者，既然知道用筆「遲澀」的真意，那麼運筆就不要拘泥於「務遲澀」的字面意義，緊張得施展不開，不知如何用筆。其實只要依筆法而行，自然「遲澀分矣，無繫拘跔」。

【小結】

　　唐代即傳為王羲之所作的《書論》：「凡書貴乎沉靜，令意在筆前，字居心後，未作之始，結思成矣。」、「仍下筆不用急，故須遲，何也？筆是將軍，故須遲重。」、「心欲急不宜遲，何也？心是箭鋒，箭不欲遲，遲則中物不入。」這些書論都在強調，心像箭鋒，本來就快過手慢不得，因此作書前，心會先有想法，想定之後再指揮手筆書寫，展現預想結果。但是所謂「仍下筆不用急，故須遲」，是指筆像將軍指揮作戰，下令如下筆，要沉著穩重，不能輕率，而非「下筆就是不用急要遲」。

　　「遲」指的是用筆技法與動作關係，「澀」指的是筆鋒與紙的關係，兩者相關互為影響，故《玉堂禁經》強調「功勢既明、則務遲澀。」「功」是指「用筆」，「勢」是指「識勢」，這二個基本功既然都清楚明瞭了，老實依「用筆、識勢、裹束」技法書寫，必然慢行快不了，自能「遲澀分矣，無繫拘跔」。

　　這也就是唐代草書大師孫過庭《書譜》的體悟，他說：「留不常遲，遣不恆疾；帶燥方潤，將濃遂枯；泯規矩於方圓，遁鉤繩之曲直，

乍顯乍晦，若行若藏；窮變態於毫端；合情理於紙上。」因此，從書寫時間看，「有技有藝」的用筆，必然要比「無技有藝」使用時間長，因為老實依筆法運筆，動作確實之後，線條的「質量感、力量感、節奏感、韻律感、立體感」才明顯，這與從字面上「緩慢遲行」、「迅捷流暢」所體會的形容字義無關。

三、取勢

（一）、拘跼既亡，求諸變態

心手一致用筆穩定，運筆順暢不會施展不開，接下來就應該想如何讓字像形態有變化。如王羲之《書論》云：「先須用筆，有偃有仰，有欹有側有斜，或小或大，或長或短。凡作一字，或類篆籀，或似鵠頭，或如散隸，或近八分，或如蟲食木葉，或如水中蝌蚪，或如壯士佩劍，或似婦女纖麗。」

（二）、變態之旨，在於奮斫

斫（ㄓㄨㄛ ˊ）就是細細斫磨。全句意指變化字形重新取勢的要旨，在於奮力細細斫磨。例如王羲之《書論》云：「欲書先構筋力，然後裝束，必注意詳雅起發，綿密疏闊相間。每作一點，必須懸手作之，或作一波，抑而後曳。每作一字，須用數種意，或橫畫似八分，而發如篆籀，或豎牽如深林之喬木，而屈折如鋼鉤，或上尖如枯稈，或下細若針芒，或轉側之勢似飛鳥空墜，或稜側之形如流水激來。作一字，橫豎相向，作一行，明媚相成。第一須存筋藏鋒，滅跡隱端。用尖筆須落鋒混成，無使毫露浮怯，舉新筆爽爽若神，即不求於點畫瑕玷也。為一字，數體俱入。若作一紙之書，須字字意別，勿使相同。」

（三）、奮斫之理，資於異狀

資指供給、幫助意思。全句意指仔細斫磨重新取勢，要依據約定俗成的造字法則，依理變化字形。例如古人常用「減少或增加點畫、移動或置換點畫部件、借用其他書體寫法」重新取勢變化字形。

（四）、異狀之變，無溺荒僻

溺指沉迷其中，過分喜好。全句意在提醒書家，不可一昧的求諸變態，而過度沉溺於荒旦怪僻險絕的造形姿態。所以王羲之的《書論》首句即說：「夫書字貴平正安穩。」

四、神采

（一）、荒僻去矣，務於神采

張懷瓘《六體書論》說：「書者法象也。心不能妙探于物，墨不能曲盡於心，慮以圖之，勢以生之，氣以和之，神以肅之，合而裁成，隨變所適，法本無體，貴乎會通。」他認為書法無論「大篆、小篆、八分、隸書（真書）、行書、草書」，創作技法是相通的，其要領主要是「慮以圖之」，創作前要醞釀所要表達思想、情緒、意像的書寫文句，預想加工文字字像的運用技法。「勢以生之」，斟酌動勢、靜勢於字像表現的心理影響，適切取勢和裹束加工字像，形成所要造形美與線條美的形勢。「氣以和之」是講用哲學、文化、美學修養的內涵，一以貫之進行書法創作。「神以肅之」是指書道雖各有所得，惟書家應恭敬謹慎，以身心靈整合的精氣神創作，神采始得成就。

由上亦可相互印證張懷瓘《玉堂禁經》「荒僻去矣，務於神采」，這一句話主要意思就是要提醒書家「以致力書道涵養修為，不斷精進書法三要素（用筆、識勢、裹束）技法功力，務須去除沉溺於荒僻變形做作的異狀心態，追求書法神采為目標」，這才是書家創作的本務。

（二）、神采之至，幾於玄微，則宕逸無方矣

這句話正與南齊王僧虔《筆意贊》相呼應，王僧虔說：「書之妙道，神采為上，形質次之，兼之者方可紹於古人。以斯言之，豈易多得？必使心忘於手，手忘於書，心手達情，書不妄想，是謂求之不得，考之即彰。」

書法創作的最高境界是「神采形質兼具」，從有法走到看似無法，卻處處蘊含玄微精妙的書法心法——熟練（用筆、識勢、裹束）技法，具備「心靈手巧、心手達情、思與神會」能力的書法家，自然可以創作神采天成，逸趣變化至大無方的作品！

【小結】

表現王羲之書法藝術筆走龍蛇，具備「造形美（筆勢＋裹束結字）＋線條美（用筆＋筆勢）」的創作能力，不但要有「書法三要素（書技＋書藝）」深厚的基本功，更是旁及書道累積學習的成果。

《玉堂禁經》的書學步驟與孫過庭《書譜》相同，孫過庭說：「至如初學分布，但求平正。既知平正，務追險絕。既能險絕，復歸平正。」又說：「初謂未及，中則過之，後乃通會。通會之際，人書俱老。」孫過庭認為，書學第一階段結字的放平放正，是因新手「未及」；但第二階段特意追求不平正的動勢險勢變態，容易走向極端，變成險絕，是熟練後的「過之」；最後階段，因為懂得在平正和險絕間，回歸「取勢和裹束」的平衡和諧，掌握了書法美學的規律與變化，開始享受從有法內化為無法的隨心自由創作，但心是「穩定平正」的，因此孫過庭結語說：「通會之際，人書俱老！」願書學者以此為目標！

第 3 章

質量感的審美
書學要素與分析

第一節
基本概念

一、質量感的意義

　　漢字結構的本質就是「點（橫豎撇捺的縮小）和直線（橫豎）、弧線（撇捺）」。所謂質量感就是：『形成線條本質的「尖鋒骨線（圓點延續）和側鋒肉線（三角點延續）」線性「質感」』，以及『組成字象的點畫線條粗細、長短、大小和筆道墨道面積的「量感」』，但「質感和量感」兩者相互關連，互為作用。

質感				量感			
勁健	古勁	堅實	枯澀	粗大	細小	狹長	肥短
華滋	圓潤	粗燥	飄滑	飽滿	厚重	虛潤	寬鬆
瘦弱	細壯	飛白	毛糙	瘦骨	多肉	枯乾	勻稱
痴肥	輕細	虛弱	鬆軟	輕薄	厚實	濃重	淡薄

　　從書法字象的點線面結構本質特性看，「質量」感的形成，受以下二項主要因素制約：第一、工具材料：筆（例如心副式圓錐形毛筆分“硬毫、軟毫、兼毫”，形成筆鋒不同的尖鋒圓點骨線及側鋒三角點一二三分筆肉線）；墨（松煙墨、油煙墨、墨汁及墨分濃墨、淡墨、溼墨、暈墨、漲墨、潤墨、乾墨、沙筆、燥鋒、枯筆）；書寫材料（熟宣、生宣、皮紙、毛邊紙、元書紙……）。第二、技法運用：例如提按用筆與起倒用筆的筆法在質量感的“筋節骨肉皮血”審美元素表現上各自不同。

　　“工具材料”因素，書法家可以適材適性選用，但“技法運用”對書法造形美、線條美審美的質量感，與書法家之體的表現有決定性作用的關鍵，尤其優異的技法如【中鋒行筆和點畫運筆（起、行、止）的系統筆法】，更是「質量感」審美要素“筋節骨肉皮血”的重中之重，特殊者如作為漢字基本結構本質的「點（是橫豎撇捺的縮小版）」，雖然在字像中表現範圍有限，但卻是草行真書都特須注重的筆畫，正如唐代孫過庭《書譜》講真草關係時點出：「真以點畫為形質，使轉為情性；草以點畫為情性，使轉為形質。」草書雖然以使轉連寫為形質，但需力避線條一再連筆曲屈浮滑，有真書點畫的情性才能表現草書使轉的線條

美，因為真草的點畫質量感好不好，是書法家畢生追求優異技法與運用的核心問題。

二、質量感的核心：筆法

筆法是書法的核心，也是創造審美視覺『質量感』書學要素"筋節骨肉皮血"的根源，歷代書法家莫不汲汲於取法乎上，追求名師教習筆法，書法史上有名的例子是顏真卿（709～785）。

他出身詩書世家，書法成就與"歐陽詢、柳公權、趙孟頫"並稱「楷書四大家」。唐玄宗開元二十二年顏真卿（26歲）中進士，最初在朝廷任校書郎，後來外放到醴泉任縣尉。當時人們看到他寫的字已經讚不絕口，但是他自己知道沒有名師指點，難有長進，因此他曾二度求師張旭，第一次未蒙傳授，第二次他在醴泉縣尉任內毅然辭官再前往洛陽追隨張旭學習，終於在天寶五年（37歲）記錄張長史傳授筆法經過，寫下《述張長史十二意筆法》：「予罷秩醴泉，特詣東洛，訪金吾長史張公旭，請師筆法。……眾有師張公求筆法，或有得者，皆曰神妙。僕頃在長安師事張公，竟不蒙傳授，始知是道也。」

另外，有「顛張醉素」之譽與張旭齊名的懷素，為編《懷素上人草書歌》詩集，請顏真卿在卷首作序「草書以至於吳郡張旭長史，雖姿性顛逸，超絕古今，而楷法精詳，特為真正。真卿早歲常接遊居，屢蒙激昂，教以筆法。資質劣弱，又嬰物務，不能懸習，迄以無成。追思一言，何可復得。忽見師作，縱橫不群，迅疾駭人，若還舊觀。向使師得親承善誘，函把規模，則入室之賓，捨子奚適！」

顏真卿的這段序言，點出張旭楷法精詳，而「懷素狂草缺乏張旭點畫精到的楷法用筆，倘如他能跟隨張旭親承善誘，函把規模，那登堂入室者，非懷素莫屬！」顏真卿的真言懷素知道，但顏序不能不用，因此他自書「嗟歎不足，聊書此以冠諸篇首」成為草書史上有名的《自敘帖》。依據陸羽《懷素傳》記述：「懷素心悟曰，夫學無師授，如不由戶出。乃師金吾兵曹錢塘鄔彤，授其筆法。」沒有老師教，筆法不精，就像不從門戶進出，必然碰壁。於是他找到張旭的學生，跟他有中表兄弟關係的錢塘金吾兵曹鄔彤，請他傳授筆法，這可以從他晚年《小草千字文 / 論書帖》與早期的《自敘帖》草書點畫字跡比對得證，晚年已有王羲之《十七帖》草書的點畫字像筆意。

（一）、張旭筆法──八法與九用關係：八法公開、九用內傳

《玉堂禁經》記載了王羲之系統書學的「永字八法和九用筆法」詳細內容。依據唐・韓方明（西元 785 ～ 804）《授筆要說》記錄其師崔邈說：「清河公（崔邈）雖云傳筆法于張旭長史，世之所傳得長史法者，惟有得『永字八法』，次有『五執筆』，已下並未之有前聞者乎。」又說：「方明傳之于清河公，問八法起於隸字（真書）之始，後漢崔子玉歷鍾、王以下，傳授至于永禪師，而至張旭『始弘八法，次演五勢，更備九用』，則萬字無不該于此，墨道之妙，無不由之以成也。」從上述記載可知，張旭只有將傳承自王羲之系統的『八法』對外公開弘揚，而自創的『五勢、九用』技法僅在師門內傳。

（二）、永字八法：單一點畫的搖腕用筆法

從《玉堂禁經》記載永字八法的名稱都是動詞，以及全文口訣的連續話意上解讀，八法主要是在講「書寫單一點畫用筆的（用腕動作）方法」，其次才是「書寫點畫的形狀體勢」。例如：「側不得平其筆（手腕在右），勒不得臥其筆（手腕在中），弩不得直其筆（手腕在左），趯須踆其鋒（手腕圓轉），策須背筆（手腕向右），掠須筆鋒〔左出而利〕（手腕向左再向右），啄須臥筆疾罨（手腕向右再向左），磔須趯

筆走（手腕左右振筆）」，八法含蓋了用腕的「左中右、上下、旋轉」用筆動作。其次，八法中，有五個短筆畫，行筆可以簡單些，用一個動作即可，其餘的「努、掠、磔」是長筆畫，都是可以動手腕作線條美化變化的。

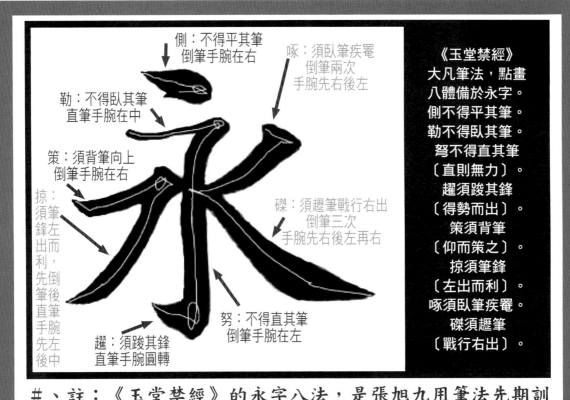

#、註：《玉堂禁經》的永字八法，是張旭九用筆法先期訓練"搖腕用鋒"的字例筆法，與現代書法「提按」教學書寫方式不同。

1、側：不得平其筆

書法的「平」勢是指筆鋒中線兩邊平均、平衡，例如下壓書寫一個9號位中線平均的點。「側，不得平其筆」就是指寫永字上面一點，要搖腕倒筆向右，形成右重左輕的筆鋒不平衡「側」點。

2、勒：不得臥其筆

用尖鋒寫一連串圓點組合的橫線古稱「鱗勒」，簡稱為「勒」。「臥」是指橫毫側管，「勒：不得臥其筆」就是不能橫毫側管，要用豎管直毫的尖鋒筆法寫「勒」，是呼應九用「趯鋒」筆法的橫線練習。

3、努：不得直，直則無力

　　這是《玉堂禁經》原句，但比對宋代佚名《永字八法詳說》云：「努不宜直其筆，筆直則無力，立筆左偃而下，最須有力。」偃指倒下，左偃就是搖腕向左倒筆書寫。原句疑缺「其筆」二字，如修正為：「努不得直『其筆』，直則無力」，與古語「左豎右橫」用腕口訣吻合。故解讀《玉堂禁經》寫「努」的動作，應該是「搖腕倒向左用橫毫側管的側鋒寫努畫，不可以豎直筆管用沒有腕力的方式書寫」，而不是指「寫豎畫的形勢要彎不要直，直畫缺乏力量感」。

4、趯：須趹其鋒，得勢而出

　　結尾筆鋒作弧線運動收尾拖帶的「鉤」轉和「趯」不同。「趯」是單獨表現在連接的主筆畫之後，寫成有確定用筆方法的一種筆畫，像是「分拆出來的鉤」，屬於折線連接運動，用趹鋒連接。因此，「趯」＝〔主筆＋趹鋒（駐筆下衄）＋趯。〕（※ 註「跂」同「趹」）

5、策：須背筆，仰而策之

　　「策」是永字第二個約為向上 15 度的斜橫畫。口訣前一句指用筆，意思是要用筆鋒背面的側鋒拖寫側鋒線[14]。後一句講走勢，仰是向上走，就是用側鋒背筆向 3 號位方向拖行寫策。

6、掠：須筆鋒，左出而利

　　掠是永字的長撇，動作關鍵詞是「利」，重點在左出準備收筆時，筆鋒要用力平發揭出收銳利的尖尾。我們知道，掠畫的行筆是側鋒「挫筆」，筆腰在前筆尖在後，如果結束時直接以尖鋒上升拖出，會導致虛浮無力的離開紙面。因此九用「揭筆」的註解用「『人、天』腳是也，如鳥爪形。」以呼應寫掠要「左出而利」的尖尾答案。

7、啄：須臥筆疾罨

　　啄是永字的短撇，《說文解字》：「啄，鳥食也。」禽鳥啄食時上下直接快速短促。因此，啄的起筆是將筆管向右傾側而下像臥筆，然後迅速翻向下做覆蓋動作，這就是疾罨的啄畫關鍵動作，止筆時先用衄鋒回到正鋒，然後用揭筆揭出。

8、磔：須趯筆，戰行右出

　　「趯（ㄌㄧˋ）」就是戰行。戰通顫，振動、顫動意。《集韻》

14 筆鋒看得見的叫正面，看不見的背面叫背筆。

注戰行曰：「盜行，走路時忽左忽右。」書法術語的振筆，就是在行筆中有意連續左右搖動手腕產生振動用筆，目的是調整筆鋒，減緩行筆速度，形成線條變化。永字「磔」畫特別強調入筆後手腕要用振筆逐漸鋪鋒寫一波三折。須要注意的是，如果行筆時快速硬壓鋪鋒，筆心毫毛猝然受力分叉，收筆不易聚攏，改善方法是用左右振筆，通常是來回兩次，亦不可過多。

（三）、九用筆法：運筆各階段筆法

《玉堂禁經》九用筆法：「一曰頓筆，摧鋒驟衄是也，則努法下腳用之。二曰挫筆，挨鋒捷進是也，下三點皆用之。三曰馭鋒，直撞是也；有點連物則名暗築，『目』、『其』是也。四曰蹲鋒，緩毫蹲節，輕重有準是也，『一』、『乙』等用之。五曰䟷鋒，駐筆下衄是也；夫有趯者，必先䟷之，『刀』、『一』是也。六曰衄鋒，住鋒暗接是也；烈火用之。七曰趯鋒，緊御澀進，如錐畫石是也。八曰按鋒，囊鋒虛闊，章草磔法用之。九曰揭筆，側鋒平發，『人、天』腳是也，如鳥爪形。」

玉堂禁經 九用筆法	區分		起 筆		行 筆	止 筆		轉 折	
	尖峰	藏峰	馭鋒	尖鋒直撞（暗築）	趯鋒 緊御澀進（如錐畫石）（豎管直鋒跳躍澀行）	圓尾	頓筆 摧鋒驟衄（豎管扭動筆鋒後搶出）	踆鋒	調峰 駐筆下衄
		換向	衄鋒	住鋒暗接（原地扭動筆鋒換向）	骨線				
	側峰	露峰	蹲鋒	緩毫蹲節 輕重有準（壓彎筆心下蹲取一二三分筆）	挫筆 挨鋒捷進（側管橫毫振筆拖行） 肉線	斷尾	（挫筆）挨鋒捷進到尾駐筆快速搶出		
						尖尾	揭筆 側鋒平發（側一下筆鋒平發揭出）		
						收鋒	按鋒 囊鋒虛闊（章草磔法鋪鋒收筆）		
	註	用筆＝【執管法(平腕雙苞、虛掌實指)】＋【腕法(懸腕、搖腕)】＋【八法＋九用】							

「九用」筆法是依「毛筆圓椎形結構功能：尖鋒（線）＋側鋒（線）」，及「人手自然生理機能：執筆＋腕法（關鍵點為「搖腕起倒」動作，正如《玉堂禁經》「九用」之首明言：「又有用筆腕下起伏之法，用則有勢字無常形」），按運筆階段「起、行、止＋轉折」所要相應形成的「形勢」和「調鋒」目的設計。以下分運筆階段概述之：

1、起筆

運筆入紙，從筆心提按角度看，有尖鋒或側鋒兩種用筆區分。

（1）、尖鋒用筆：駅鋒、衄鋒（藏鋒、換向）

甲、駅鋒：用尖鋒（筆心）直撞觸紙，是藏鋒圓筆的入筆動作。

暗築：是駅鋒直撞的又名，如「目、取」中間兩橫入筆。

乙、衄鋒：用尖鋒（筆心）住鋒暗接，手腕來回上下左右搖動，可以藏鋒（蠶頭）、開鋒、換向（例如二面換、三面換的筆鋒變換方向）。

（2）、側鋒用筆：蹲鋒（露鋒、肉線）

蹲鋒：是壓彎筆心以側鋒觸紙，也是露鋒、方筆，取用側鋒（副毫）肉線「一、二、三分筆」的初始動作筆法，須「緩毫蹲節，輕重有準」。

概念澄清

提、按、揭、搶的用語分辨

「揭」是指收尾時搖腕帶動筆鋒向上離開紙面動作，豎畫是挫筆收尾，趯鉤是向左踢出。左揭腕就是手腕向左，掌心向左上。右揭腕就是手腕向右，掌心向右上，所以有左右「揭」腕之稱。例如《玉堂禁經·結裹法》中講左右揭腕之勢，用來寫令、人、入等字。人字的一撇收尾是左揭腕，一捺的收尾是右揭腕。另外書法術語也有將揭腕動作說成「搶」出。例如有說寫豎畫挫筆結束後，向3號位以右揭腕「搶」出，寫橫畫挫筆結束後，向7號位以左揭腕「搶」出，都是朝上方快速離開的意思。

「按」是指手腕反轉，使掌心翻向下，形成筆鋒換向觸紙下按的動作。故「按」鋒就是指手腕向左或向右翻轉，使掌心翻向下，筆鋒下按的動作。

簡單說，唐代書法術語的「按」，是指搖腕向左右翻手掌下按，「揭」是搖腕向上向外離開的動作，和現代書法講上提下按的「提按」筆法動作不同。

2、行筆

運筆行進階段，有尖鋒骨線和側鋒肉線兩種行筆動作。

（1）、尖鋒用筆：趯鋒（骨線）

趯鋒：是以「豎管直鋒」時的尖鋒，用「緊御（下壓力）澀進（推進力），如錐畫石」推行，古稱「鱗勒」。趯鋒骨線的本質是尖鋒圓點的延續，但因為尖鋒在「下壓與推進」衝突中跳躍前進，線質為疏密不等的圓點毛邊。

挫筆：是以「橫毫側管」的側鋒「挨鋒捷進」便捷拖行。挫筆肉線的本質是側鋒三角點的延續。通常挫筆肉線與蹲鋒的「一、二、三分筆」筆壓大小相關。

筆法概念延伸

1、從「提按 V.S. 搖腕起倒」用筆角度比較「連接與飛度」的線條質量感：「搖腕起倒形成的頭尾形勢筋節姿態，及筆勢連接的筆意延續，比提按依主觀意識用筆自然，也是欣賞尖鋒骨線和側鋒肉線質量感表現的重點。」

2、「永字八法」是講真書「永」字點畫的搖腕用筆動作與線條形勢的筆法。「九用」筆法則是依據運筆階段需要的筆法，是「永」字點畫用筆搖腕概念的延伸（練習字例為永），無論五體書那種書體都可用，是全方位的筆法。

3、筆法會影響筆勢的互動概念：筆法和筆勢的設計運用習習相關。例如我們知道，豎筆勢、奮筆勢和衰筆勢的滾動用腕道理一樣，都有方向性。奮筆勢搖腕是順時針右左右左，如果將明節點改成暗節點用弧線，那就是滾動；豎筆勢搖腕是逆時針左右左右，明顯和滾動的時針方向相同。王羲之草書「念」字，因取勢不同用不同筆法，觀察點就在是直線折（用衄鋒或是踆鋒換向）還是弧線滾動，這就是「筆法會影響筆勢」的欣賞概念。

3、止筆

點畫運筆尾端，依尖鋒或側鋒用筆，分「圓、尖、斷尾」形勢。

甲、頓筆：無論用「趯鋒或挫筆」行筆，若想收筆時形成圓尾，都要先將尖鋒推到點畫尾端，用「衄鋒」暗接，做「頓筆：摧鋒驟衄」動作，書法術語稱圓尾為「垂露」。

乙、揭筆：「揭筆」有兩個動作，先扭動手腕傾側筆鋒改變行筆中線，放正筆心朝未來預行方向，之後平發以尖鋒收尾並運腕揭出。書法術語稱尖尾為「懸針」。

（2）、側鋒用筆：挫筆（斷尾）、按鋒（收鋒）＋揭筆（尖尾）

甲、挫筆（斷尾）：理論上「橫毫側管」的側鋒行筆就是「挫筆」，用筆動作是拖行，如果要用「挫筆」收尾，可在結尾時搖腕將筆豎起來回推，留下尾巴的筆腰痕跡，此即「斷尾」效果。所以九用稱「挫筆」，不稱「挫鋒」，是強調以「挫筆」動作完成筆畫收尾的目的。因為，以挫筆收尾可通用於「橫豎撇捺」不同點畫。

乙、按鋒（收鋒）＋揭筆（尖尾）：捺畫磔法的筆毫若鋪得太開，要先用「按鋒」做收鋒動作，然後接續用揭筆作收尖尾動作。

4、連接：尖鋒用筆「趯鋒（折筆）」

《玉堂禁經》九用之五曰：「趯鋒，駐筆下衄是也。夫有趯（去一ヽ）者，必先趯之。刀、乛（一ˇ）是也。」「趯鋒」是連接點畫線條，形成折筆的筆法。例如永字八法的「努＋趯」連接方法就是趯鋒：「豎畫向下挫筆結束後，接著衄鋒往下再往上，等於畫一個圓圈，正好接上左鉤起筆「欲左先右」的逆起筆。」

（四）、九用筆法練習字例：永

「永字八法＋九用筆法」是張旭完整的筆法，練習字例就是「永」。為加深上述筆法術語動作概念，以下圖永字分析如后。
※ 本項字例練習必須搭配「第四章力量感的書學要素之一姿勢；之二手勢」同時學習。

1、側

側畫是永字八法的點畫，向九號位以「蹲鋒（緩毫蹲節）」起筆下壓取分數，然後用「衄鋒（住鋒暗接）」倒腕向右以挫筆寫「側」點，中段用「衄鋒」換筆心扭正，止筆用「頓筆（摧鋒驟衄）」收圓尾；如果是尖尾用「揭筆（側鋒平發）」揭出；如果是斷尾，直接用「挫筆（挨鋒捷進）」搶出。

叮嚀　永字側點運筆要領：手腕下壓後即側右，再側左右衄一次（調鋒將鋒擺正），最後將挫筆狀態的尖鋒收至尾端，驟衄一下收圓尾揭出，同時扶正筆桿成正鋒。

2、勒

　　勒畫是永字第一個直橫畫（粗尖鋒線），起筆「馭鋒（尖鋒直撞）」然後用「衄鋒」藏鋒，行筆用「趯鋒（緊御澀進）」到尾端，止筆用「頓筆」收圓尾調鋒，準備接努畫。

3、努

　　豎畫橫下入筆後用「蹲鋒」取分數，用「衄鋒」向左倒腕換向，然後以「挫筆（挨鋒捷進）」行筆，「頓筆」收圓尾。

叮嚀　　練習永字的第一筆橫畫「勒」，是用尖鋒寫粗骨線，沒有鋪鋒收鋒接「努」畫的銜接問題，如改用側鋒寫，就要用「踆鋒」筆法連接努畫。

4、趯

　　努後接趯，屬於直線轉折，要用「趼（通踆）鋒（駐筆下衄）」連接寫趯。

5、策

　　策畫是永字第二個斜橫畫（側鋒肉線），起筆用「蹲鋒」入紙取分數後，用「衄鋒」向右倒腕換向，用側鋒「挫筆」行筆到尾，再用「頓筆」收圓尾調鋒，準備接掠畫。

6、掠

　　掠畫是永字八法的長撇，由策畫「頓筆」收圓尾調鋒後，以「踆鋒」連接掠畫，先以「蹲鋒」取分數，然後用「衄鋒」向左倒腕換向，以「挫筆」行筆到尾端，最後用「揭筆（側鋒平發）」收尖尾並揭出。

7、啄

　　啄畫是永字八法的短撇。九用筆法重點在起筆處，以「蹲鋒」取分數後，換面倒腕疾罨後行筆，然後揭筆收尖尾並揭出。如果啄當橫用時，像《蘭亭序》「和」字第一筆，入筆以「蹲鋒」取分數，然後用「衄鋒」藏鋒兩圈將起筆處左右寫長些，看起來就像一橫收尾處加了帶筆，最後換面倒腕疾罨行筆，用揭筆揭出。

8、磔

　　起筆向左用「蹲鋒」取分數後，用「衄鋒」向右倒腕換向，以「挫筆」行筆，並用左右戰行方式寫波勢，止筆將撐開的磔用「揭筆」收尖尾揭出。倘如「磔」法的戰行將筆鋒鋪太開，用「按鋒（囊鋒虛闊）」收鋒，再做「揭筆」收尖尾揭出。

【側】「蹲鋒（緩毫蹲節）」起筆取分數，然後用「衄鋒（住鋒暗授）」倒腕向右，以挫筆寫「側」點，中段用「衄鋒」換筆心扭正，止筆用「頓筆（摧鋒驪衄）」收圓尾；尖尾用「揭筆（側鋒平發）」揭出，或直接「挫筆（挨鋒捷進）」斷尾搶出。

【勒】起筆「馭鋒（尖鋒直撞）」然後用「衄鋒」藏鋒，行筆用「趯鋒（緊御澀進）」到尾端，止筆用「頓筆」收圓尾調鋒，準備接努畫。

【啄】啄當短撇寫時，露鋒起筆以「蹲鋒」取分數後，換面倒腕疾罨行筆，然後用衄鋒回正，用揭筆揭出。如果啄當橫用時，入筆要用「衄鋒」藏鋒兩圈將起筆處左右寫長些，像《蘭亭序》「和」字第一筆看起來像一橫收尾處加了帶筆。

【策】起筆用「蹲鋒」入紙取分數後，用「衄鋒」向右倒腕換向，用側鋒「挫筆」行筆到尾，再用「頓筆」收圓尾調鋒，準備接掠畫。

【趯】努接趯的轉折，用踆鋒鋒（駐筆下衄）連接後，向左趯出。

【努】豎畫橫下入筆後用「蹲鋒」取分數，用「衄鋒」向左倒腕換向，然後以「挫筆（挨鋒捷進）」行筆，「頓筆」收圓尾。

【磔】起筆向左用「蹲鋒」取分數後，用「衄鋒」向右倒腕換向，以「挫筆」行筆，並用左右戰行方式寫波勢，止筆將撐開的磔用「揭筆」收尖尾揭出。如果「磔」法的戰行將筆鋒鋪太開，須用「按鋒（囊鋒虛闊）」收鋒，再做「揭筆」收尖尾揭出。

【掠】由策畫「頓筆」收圓尾調鋒後，以「踆鋒」連接掠，「蹲鋒」取分數，然後用「衄鋒」向左倒腕換向，以「挫筆」行筆到尾端，最後用「揭筆（側鋒平發）」收尖尾揭出。

筆法練習："永"字
【永字八法】
＋【九用筆法】

捺畫有「平捺、斜捺」，無論前段行筆用「波」，還是後段收尾用開張的「磔」，基本上都講求一波三折，「波、磔」並用。

書學題
一

何謂筆法？系統性筆法如何觀察分析？

晚清書法家徐謙在《筆法探微》說：「作書不求筆法而事臨摹，則無書。」又說「自唐以後已罕創作，今人或有思創作者，又患不知筆法，信手塗鴉，徒成惡道。」筆法的重要學書者眾所週知，古人汲汲於追求良師授予其特殊的用筆方法，與辭典用概論解釋「用筆的方法就是筆法」，是不同的。

書法家所設計的特定筆法觀察要點有三：

一、是否依據「筆鋒圓錐形結構尖鋒、側鋒特質」及「行筆規則」，設計所要達成線條質量效果，與用鋒目的。

二、是否依據上述用鋒目的效果，設計結合人手執筆與指腕肘臂生理效能的筆法動作。

三、是否依據運筆各階段需要，分別設計達成「點畫線條頭、尾、行筆」形勢與調鋒目的。

問題

書法史上記載的筆法用語概有：「正鋒、中鋒、偏鋒、全鋒、半鋒、實鋒、虛鋒、露鋒、扁鋒、出鋒、縮鋒、裹鋒、斂鋒、筴鋒、聚鋒、搭鋒、隱鋒、撲鋒、築鋒、衄鋒、馭鋒、蹲鋒、趯鋒、按鋒、跋鋒、頓筆、挫筆、揭筆、打筆、引筆、興筆、發筆、接筆、疾筆、逆筆、順筆、勒筆、帶筆、厥筆、渦筆、結筆、罨筆、趙筆、滾筆、憩筆、戰筆、遲筆、擺筆、轉筆、反筆、攪筆、殺筆、方筆、圓筆、護尾、波動、盈中、往復、側、勒、努、趯、策、掠、啄、磔、落、起、走、住、疊、圍、回、藏、扑、提、斷、停、翻、換、拗、倒、頓、折、掣、迅、澀、折、迅、搶、絞、抽、拔、顫、蹙、息、押、結、憩。」等百餘種，請問你除「永字八法」外，還學過多少？每一個都要學嗎？有沒有各體書都可以適用的系統性筆法？

試用前述觀察系統性筆法的要點，比較唐代張懷瓘《玉堂禁經》起倒用筆的九用筆法：馭鋒、衄鋒、趯鋒、頓筆、跋鋒、蹲鋒、挫筆、揭筆、按鋒，和清代蔣和《習字秘訣》提按用筆的十二種筆法：提、轉、折、頓（按）、挫、蹲、駐、搶、尖、搭、側、衄，有何差異？（以蔣和平（橫）畫法、直（豎）畫法用筆分析。）

一、用語相同但動作目的不同

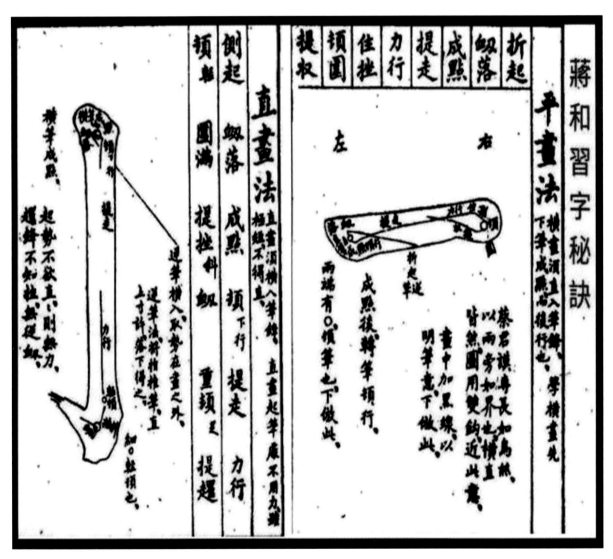

蔣和是乾隆欽賜舉人，官國子監學正，所作《習字秘訣》是清代迄今的楷法啟蒙教科書。例如我們熟悉基本筆畫寫法：【平畫法（橫畫）：『逆鋒入筆折起衄落成點（藏鋒），然後提走力行鋪鋒推行，結束時住挫、頓圍提收（圓尾）。』直畫法（豎畫鈎趯）：『逆鋒起筆側衄落成點後頓下提走力行到底，然後輕頓、圍滿、重頓、提擢。』】和

關鍵術語動作：【"折"是筆鋒欲左先右，往回左也。"轉"是圓轉迴旋的圍法，"衄"，筆既下行又往上，與用轉的回鋒不同，衄鋒運用。"頓"，是力注毫瑞透入紙背，筆重按下。"駐"，是不可頓，不可蹲，而行筆又疾，不得住，不得遲澀審顧，力到紙即行筆。"蹲"是用筆如頓，特不重按。"挫"是頓後以筆略提使鋒轉動離於頓處，凡轉角及趯用。"提"，頓後必須提，蹲與駐後亦須以筆提起，減於頓之分數及蹲與駐之分數也。】

上述用筆方法仔細比對《玉堂禁經》的搖腕起倒九用筆法，有些術語雖然用字相同，但動作目的意義不同，例如：

筆 法 術 語 相 同 但 釋 義 動 作 目 的 不 同 比 對 表

《 習 字 秘 訣 》	《 玉 堂 禁 經 》
衄鋒：筆既下行又往上。 衄鋒用運，與用轉的回鋒不同。主要目的是要在逆鋒折起後衄落成點。	衄鋒：住鋒暗挼是也。 是指在原地（住）搖腕上下左右挪移筆鋒（暗挼），主要目的是調鋒變換方向。
頓：力注毫端透入紙背，筆重按下。 主要目的在按下筆鋒，取肉線鋪鋒行筆。	頓筆：摧鋒驟衄是也。 是指在收筆處，將筆尖迅速收到尾端，同時用衄鋒調鋒收圓尾。
蹲：用筆如頓，特不重按。 主要目的在與頓的筆鋒下壓鋪鋒力量做區隔。	蹲鋒：緩毫蹲節，輕重有准是也。 主要目的在運用緩慢下壓筆鋒，適度取一、二、三分筆側鋒肉線行筆。。
挫：頓後以筆略提，使筆鋒轉動離於頓處。 主要用於轉角及趯用。	挫筆：挨鋒捷進是也。 主要目的在運用倒筆拖行的便捷行筆。
駐：是不可頓不可蹲，而行筆又疾，不得住，不得遲澀審顧，力到紙即行筆。	踆（跋）鋒：駐筆下衄是也。 主要用在轉折或趯時以尖鋒調鋒換向。
提：頓（筆重按下）後必須提，提者以筆提起，減於頓之分數及蹲與駐之分數也。	按鋒：囊鋒虛闊，章草磔法用之。 主要目的是在磔法鋪鋒時收鋒調鋒用。

#、註 《習字秘訣》和《玉堂禁經》的用語雖然相同，但解釋動作與目的相異，若以提按用筆概念實踐《玉堂禁經》，無法產生實質的"起倒"用筆動作目的與效果。

（一）、提按用筆以『逆起（折起或側起衄落成點）、回收（住挫頓圍提收）筆法』藏頭收（圓）尾；起倒用筆直接以『衄

鋒（住鋒左右或上下暗接換向）、馭鋒（尖鋒直撞成圓點）』筆法藏鋒，用『頓筆（摧鋒驟衄）』筆法收筆調鋒收圓尾。

（二）、提按用筆以上下『按提筆法』寫骨線、肉線，及行筆；起倒用筆寫骨線以『馭鋒』起筆並用『趯鋒（緊御澀進、如錐畫石）』行筆，寫肉線用『蹲鋒（緩毫蹲節取一、二、三分筆），並以『挫筆（挨鋒捷進）』行筆。[15]

（三）、提按用筆以『按提筆法』收鋒和寫尖尾；起倒用筆以『按鋒（章草磔法囊鋒虛闊）』收筆調鋒，並用『揭筆（側鋒平發）』調鋒後揭出寫尖尾。

（四）、提按用筆以『駐提挫頓筆法』寫轉折；起倒用筆在轉折處以『趯鋒（駐筆下衄）』調鋒換向，再運筆寫轉折筆畫。

二、用筆動作不同的差異

（一）、王羲之《書論》『每書欲十遲五急，十曲五直，十藏五出，十起五伏，方可謂書，若直筆急牽裹，此暫視無書，久味無力。』這裡的「起伏」用筆，就是《玉堂禁經》記載"又有用筆腕下起伏之法"的九用搖腕起倒調鋒筆法。『起』就是"直毫豎管"成"正鋒"狀態，『伏（倒）』就是"橫毫側管"向"左或右"搖腕倒筆的動作。所以『九用筆法』是使用下腕（手腕）關節的搖腕起倒用筆：『一、手腕置中，"筆管自然垂直在正鋒位置"；二、倒腕向右，筆桿自然「倒」下"朝九宮格6（橫）或9（捺）號位方向"；三、倒腕向左，筆桿自然「倒」下"朝九宮格7（撇）或8（豎）號位方向"。』如此，連續動作的「起－倒－起」就是「搖腕起倒」，呈現線條筋節在搖腕起倒時的自然變化，是"用則有勢，字無常形"，晉唐書評線條美「自然功夫」的重要技法。

15 《玉堂禁經》二種起倒行筆的筆法
　　一、無論橫豎畫，用尖鋒寫骨線，以趯鋒緊執筆，手腕微向左拉緊大姆指連結手腕的肌腱，就可以行筆不飄達到「緊御澀進」目的。
　　二、若用側鋒寫肉線，以挫筆的橫毫側管〔橫畫手腕倒向右；豎畫手腕倒向左〕，用三角點側鋒順向拖行自然省力又有聚鋒作用。

（二）、《玉堂禁經》「九用筆法」搖腕起倒用筆用在運筆上的重要實踐術語，自古即有：『1、右橫左豎：橫畫運筆起倒搖腕為"左－右－左"、豎畫為"右－左－右"。2、橫畫直下、直畫橫下：書寫橫畫、豎畫的入筆用鋒方向。』結合筆法的用筆正確動作是：【橫畫起筆先搖腕向左倒（直）下壓彎筆尖和側鋒以"蹲鋒"取分數，再用"衄鋒"將筆管倒向右換面，然後開始橫畫行筆】；【豎畫起筆先搖腕向右倒（橫）下壓彎筆尖和側鋒以"蹲鋒"取分數，再用"衄鋒"將筆管倒向左換面，然後開始豎畫行筆】；【最後的止筆動作無論橫、豎畫，都有『圓尾（頓筆）、斷尾（挫筆）、尖尾（揭筆）』等三種筆法形態可用。】

因為起倒用筆必須用到搖腕換向，所以"蹲鋒用筆的橫畫直下、直畫橫下"之後，寫"右橫左豎"有「衄鋒」二面換筆法設計。但提按用筆的"衄鋒"筆法並非基於"搖腕換向"目的，例如蔣和的平畫法是「起筆直下（折起衄落成點）後轉筆向右頓行」，因此前述這二個重要的"搖腕起倒寫橫豎"的術語，對提按用筆並不具特別意義。所以提按用筆實際無法理解這個術語是結合《玉堂禁經》衄鋒換面筆法，而非直下再折起衄落成點的起筆形勢，這是觀察「起倒和提按」用筆手法不同的重點（註：同理，檢視撇畫和捺畫手法相同）。

（三）、提按為確保中鋒行筆的點畫圓渾溫潤感，不分橫豎撇捺畫，均以直管一面鋒行筆，線條無論「上（提）下（按）、順推、逆行、曲直」運筆，通常粗細質量均勻，線性平穩清爽光滑，尤其提按用筆需刻意觀照入筆方向，選定落筆位置，頭尾形勢姿態形勢雷同，「筋節骨肉皮血」的用筆質量感變化少。〔下頁比較圖中「興、中、東」字，趙孟頫（提按）、智永、王羲之、顏真卿（起倒）。〕

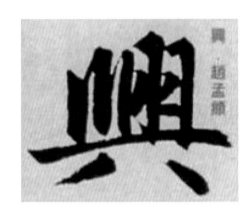

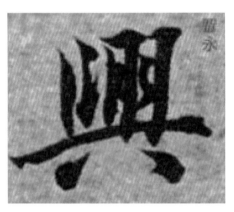 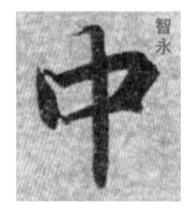

 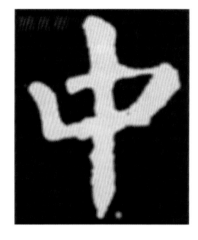 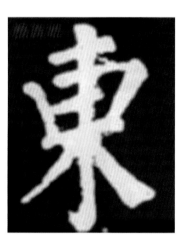

起倒用筆動作等於九用筆法嗎？

明代董其昌在《畫禪室隨筆・論用筆》自述：「予學書三十年。悟得書法而不能實證者，在『自起、自倒、自收、自束』處耳。過此關，即右軍父子亦無奈何也。」試問，董其昌晚期已體悟起倒用筆，比對晚期所臨《蘭亭序》的「筋、節、骨、肉、皮、血」等書法要素的形質仍然不像，問題出在那裡？明代已有《玉堂禁經》書論刻本，董其昌知道搖腕起倒的九用筆法嗎？（稍後研討分析）

董其昌早期提按用筆

晚期起倒用筆

第二節
質量感書學要素

學書者都知道，書法用的是圓椎形心副式毛筆，筆心與筆管中軸一致，觸紙書寫時依「筆心為帥」原理，只要搖腕以不同角度壓彎或豎直筆鋒，自然會產生尖鋒、側鋒的調鋒換向效果。但毛筆筆鋒性軟，一不注意常會形成「絞鋒、散鋒、破鋒」，影響後續裹束結字的點畫線條質量感，所以歷代書法家無不以「用筆」為核心，尋求名師傳授「筆法」。

史籍記載有關用筆與線條質量感關係的論述繁多，要如東漢蔡邕《九勢》：「轉筆，左旋右顧，無使筋節孤露。」衛夫人《筆陣圖》：「善筆力者多骨、不善筆力者多肉。」虞世南《筆髓論》：「橫毫側管則鈍慢而肉多，豎管直鋒則乾枯而露骨。……終其悟也，粗而能銳，細而能壯。」明·李日華《竹懶書論》：「物之有筋，所以束骨而運關節，肉不得此則癡，骨不得此則悍。凡所為柔調血脈令牽掣生態者，胥（皆之意）筋之用耳。今人有終老學書而不得一筋者。」清·笪重光《書筏》：「筋之融結在紐轉，脈絡之不斷在絲牽……。」

綜合上述書論，形成書法質量感的主要因素不外「圓錐形筆鋒（尖鋒、側鋒）本質、墨法、用筆（執筆＋腕法＋筆法）技法」；書學要素包括「筋（筆勢）、節（調鋒）、骨（尖鋒線）、肉（側鋒線）、皮（輪廓線）、血（墨法）」等。以下分別概述之。

一、筋

（一）、狹義的筋

「筋」是書寫點畫時筆心在中線的筆鋒運動軌跡，因此「筋線」就是中鋒行筆的「書法中線」。例如下列王羲之《蘭亭序》字跡的筆筆中鋒筋線。

相接、相承；飛度、映帶

以上都是使用使轉筆勢二步成字的點畫承接術語。「相接」有點畫相連的實連（行草書的連筆實畫筋線，如「味、林、初月」字），及點畫分開的虛連（行楷書的牽絲映帶筋脈相通，如「是、茂」字）。「飛度」通常是「點畫結束時筆鋒回正揭或搶出，從空中飛過連接下一筆點畫」的相承術語，例如楷書隱藏使轉筆筆斷，但前後點畫筋脈筆意相連，如「天、道、誠」字。「映帶」是行書、真書依筆勢使轉帶筆的筋意術語，如「之外」字。

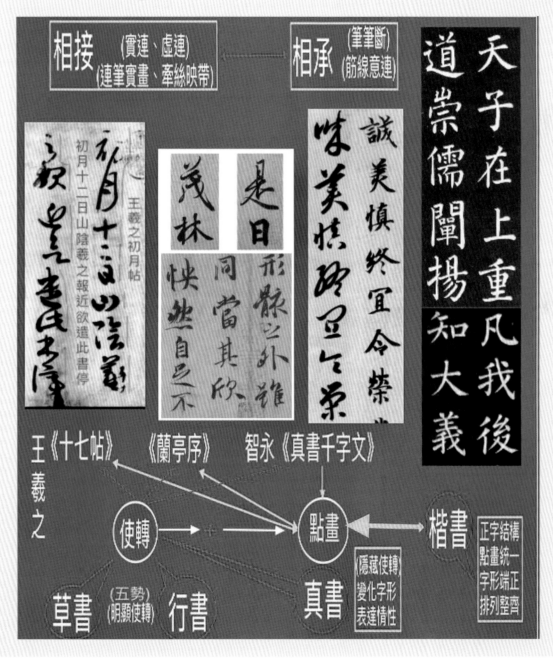

（二）、廣義的筋

元代陳繹曾《翰林要訣‧筋法》說：「斷處藏之，連處度之。藏者首尾蹲搶是也；度者空中打勢，飛度筆意也。解藏、度二字則無死筆，活處在筋也。」陳繹曾的筋法包含「大圈筆勢（筋／藏）＋小圈調鋒（節／度）」，也可以解讀為「筋脈：裹束結字時，筆勢上承下接的筋線脈絡相連。」屬於廣義的筋。例如《蘭亭序》「歲、盡、峻」字跡（有虛筆飛度和實筆相連的筋脈），明顯可見王羲之在運筆各階段（起、行、止），都有精微（搖腕起倒）調鋒換向動作，以利前後點畫出鋒入鋒自然挪移方向、距離，及頭、尾承接用筆的筋脈相連。

（三）、得筋之法的比較

明代豐坊《書訣》云：「書有筋骨血肉，筋生於腕，腕能懸則筋脈相連而有勢。」以下概略比較分析「起倒和提按」的得筋用筆差異。

1、「起倒」用筆

《玉堂禁經》九用筆法是搖腕起倒調鋒的筆法，中鋒筋線明顯，同時在運筆階段，下腕的「搖腕起倒」動作和上腕協調配合，有利入筆方向、距離的自然挪移及前後點畫的頭、尾（相承、相接）用筆，筋脈相連有勢。另外行筆中搖腕起倒可形成「尖鋒、側鋒」變換的不同質量變化。

　　例1：比較趙孟頫提按用筆臨的蘭亭字跡，單字的點畫承續筋線，有些並不明顯，例如下圖「以」字，尤其字與字之間的筋脈連接形勢，經常看不到上下字的連接關係，例如「是日、宇宙、所以、騁懷」等字。

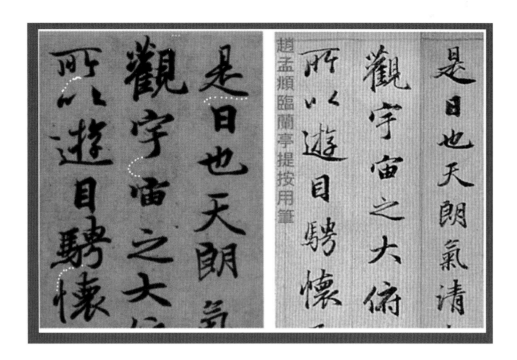

例 2：《玉堂禁經》九用筆法的『挫筆：橫毫側管，手腕向左或向右倒下寫側鋒肉線』；『趯鋒：豎管直鋒，手腕置中是正鋒，用正鋒筆尖推寫尖鋒骨線。』行筆中如交互運用這二種筆法，可以形成自然的「筆鋒下壓（按）和上升（提）」現象，也就是書法術語說的「起倒：手腕一左一右來回運筆」，故書法有『線條是手腕運動的記錄』之說。如下圖《蘭亭序》中骨線與肉線對比字跡。

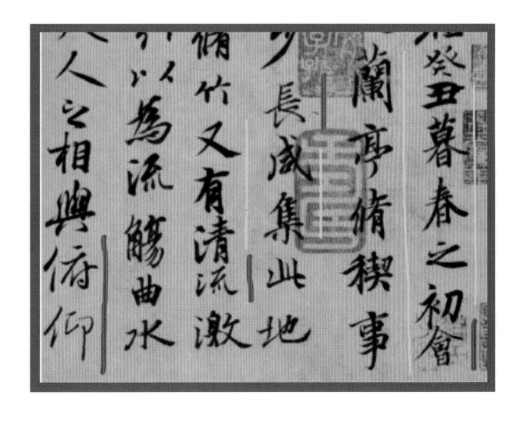

例3：智永《真草千字文》「池」字真書用「散水勢」三點實筆分
開，用虛筆飛度意連：『第一點用側勢向九號位倒下，頓筆
收尾後搖腕向第二點方向揭出；第二點入筆面向上倒下平
放，挫筆收尾回正後往下揭出，接續第三點用策勢，下筆先
用蹲鋒（尖鋒抵住紙取分數），然後衄鋒二面換倒向三號位
拖出去。』草書「隔水勢」一點分開，下面兩點牽絲相連：
『第一點為側勢，向九號位倒下後頓筆收尾向下搶出，第
二、三點連寫為豎鉤，豎畫以頓筆收尾，隨後向三號位以實
筆揭出。』這二字的筆勢筋線明顯，筋脈相連有勢，如下圖
例字。

2、「提按」用筆

　　提按用筆是由主動意識控制的書寫方式，理論上點畫的連動移位，
可以藉由精準判斷行筆方向、位置、距離、長短、大小，表現上下點畫
承接筋脈關係。但事實證明「按─提─按─提」的控制並不如預期，例
如「散水勢」每個點都需「筆筆斷而後起（提）」，然後再入筆「按」
下一個點，上圖趙孟頫「池」字的前面二點筋脈連接，氣韻顯然不明
顯；沈尹默和啟功的三點水像是草書的一豎，並非隔水勢，沒有隔水勢
筋脈連接感。

　　沈尹默是清末民初對王羲之書法有深入研究的書法理論教育家，在
《書法論》中說：「字是用筆蘸上一色墨，"由指執筆，由腕運筆，起
倒使轉"不定而寫成，不是平拖塗抹就的。」這個論述依法有據，也非
常正確，但問題出在實質用筆"提按不等同於起倒"，以提按用筆實踐

"由腕運筆，起倒使轉"的理論，結果就像圖中沈尹默以提按用筆所寫的池字線條質量感（點畫筋脈），比較王羲之系統的智永，兩者不同是有差異的。

| 思考題 | 比較圖中黃庭堅用「盪槳筆法」（用筆本質仍是提按）書寫的字象筋線，和王羲之、智永的「起倒」用筆（如「隨、集、平」字）有何差異？ |

二、節

（一）、基本概念

東漢蔡邕《九勢》說「轉筆，左旋右顧，無使筋節孤露。」「筋」是形容筆鋒書寫點畫運動形成的軌跡，故古人說：「鋒不正不行」，元代陳繹曾說「字之筋，筆鋒是也。斷處藏之，連處度之。」書法家在運筆書寫時，為確保中鋒運行順暢，常會依筆法用「手腕」調鋒，使「彎曲的筆心重新變直、扁鋒變聚鋒、預防絞鋒、破鋒，或調整筆心行進方向，達到所要書寫形勢目的，鋒沒調整好就不會行筆。而這些技法在點畫內留下的墨跡，就是「節」或說是「節點」。

簡單說，狹義的「節」是指在運筆各階段依筆法形成的節點；廣義

的「節」是指只要在「筋（筆勢）」上「搖腕扭動筆心調鋒換向」產生的節點均屬之（如下圖矣字）。故書論講用筆產生的「筋節相輔相成」，有筋就有節。通常這種搖腕形成的節點有二種：一、明節點：有明顯二面換用筆，形成折線角節，如圖「二」字。二、暗節點：不明顯的一面鋒弧線換向角節，如圖「一」字。

（二）、節點例字

1、《蘭亭序》「一」字比較

趙孟頫以簡單的「提（上）按（下）」筆法豎筆直推，線條平實，頭尾用筆形勢雷同，缺少「節點」變化。

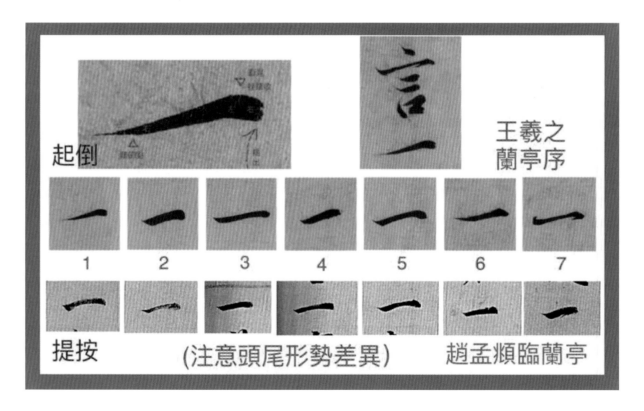

2、「使」字比較

清代包世臣《藝舟雙輯・歷下筆譚》說：「用筆之法，見于畫之兩端。而古人雄厚恣肆令人斷不可企及者，則在畫之中截。」以「使」字

捺畫為例，元代趙孟頫和現代書法家啟功以「提按」用筆書寫的頭尾及行筆中截的線條節點質量感，不如智永《真草千字文》一波四折，搖腕二次來回（左／右／左／右），起筆止筆用明節點，行筆用暗節點，運筆分段明顯，節點線質變化優美。

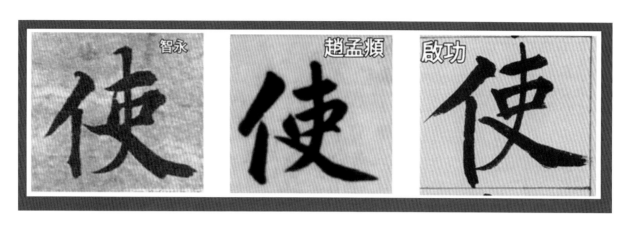

3、筆法和筆勢節點例字

漢字組合多「直線＋直線」、「直線＋弧線」、「弧線＋弧線」的複合筆勢，如殊、侯、家字；在線條接合處用〔踆鋒（打圈）如風字右上角；趯鋒（尖接）如國字右上角；衄鋒（換面）如之字右上方；啄法（翻筆）如重字日部〕轉折，會產生不同的「明、暗」節點變化。

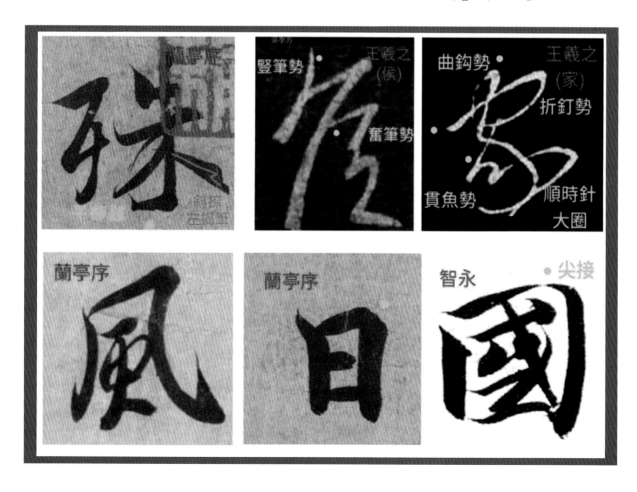

另外，「露鋒起筆用〔蹲鋒＋衄鋒〕二面換、三面換如夫、天、之字，藏鋒用〔馭鋒＋衄鋒〕如方字長橫；行筆交互使用〔趯鋒（骨線）、挫筆（肉線）〕，如重、所字的長橫；止筆用〔頓筆（圓尾）如日字、挫筆（斷尾）如夫字、「按鋒（收鋒）＋揭筆（尖尾）」如八字〕，也有不同點畫形勢的筋線及節點表現。（參見下圖橫豎撇捺運筆與九用筆法表）。

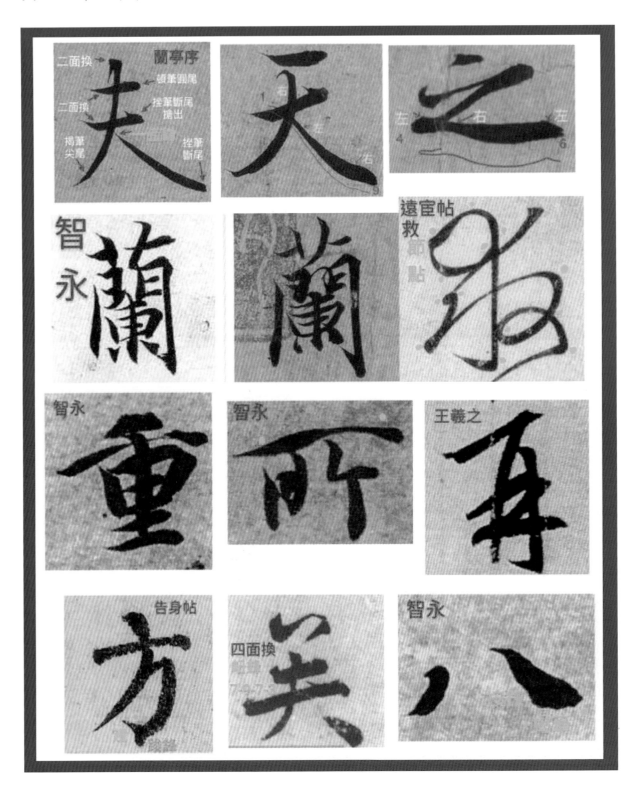

運筆階段		起 筆	行 筆	止 筆
筆鋒＼線條＼形態		藏鋒（圓頭）露鋒(尖、方頭) 馱鋒　衄鋒　蹲鋒	骨線　肉線 趯鋒　挫筆	圓尾　斷尾　尖尾 頓筆　挫筆　(按鋒)＋揭筆
尖峰	橫豎撇捺	尖鋒直撞　細尖鋒(一面鋒) 住鋒暗按　粗尖鋒(二面換) (衄鋒一圈、二圈藏頭)	純骨線	三面換圓尾 　　一面鋒斷尾搶出 　　　　　二面換尖出
側峰	橫 横畫直下	一面鋒(6-6、3-3) 二面換(9-6、9-3) 三面換(7-6-3、6-8-3、8-6-3) 四面換(7-9-7-3)	尖鋒骨線 側鋒 1.2.3 分肉線 尖鋒＋側鋒	三面換圓尾　一面鋒斷尾搶出 6 或 3-9-7　二面換斷尾收(6 或 3-9) 6 或 3-9-4　＊特殊收尾 6 或 3-9-1
	豎 豎畫横下	一面鋒(8-8)；二面換(9-8) 三面換(6-9-8、7-9-8、8-9-8) ＊特殊：8-9-7(替代一豎)	尖鋒骨線 側鋒肉線 或併用振筆	一面鋒(8-8)斷尾搶出或帶筆尖尾 二面換斷尾收(8-9)(左.中.左搶出) 二面換揭筆尖尾收(8-9)(左.中.右下揭出) 三面換圓尾(8-2-8)(左.右.左.中揭出)
	撇	一面換(7-7) 二面換(左起筆：5-7.中.左) 　　　(右起筆：9-7.右.左) 三面換(豎起筆 8-9-7；横起筆 6-9-7； 倒筆向上後横起筆 2-9-7)	側鋒 1.2.3 分肉線	一面鋒斷尾搶出；挫筆側鋒撇尾 二面換揭筆尖尾(3-7) 三面換頓筆圓尾(3-7-3) 撇＋帶筆的鉤；撇＋跨鋒的趯
	捺	二面換(横起 .6-9.右.左) 　(豎起：9-6.左.右)　一面鋒(9-9) 三面換(横起 .6-9-6)(豎起 .9-6-9)	側鋒 1.2.3 分肉線	一面鋒斷尾收：二面換挫筆收 二面換：平捺、斜捺(左、右)揭筆尖尾 三面換頓筆圓尾：按鋒＋揭筆尖尾

（左側標題）橫豎撇捺運筆與九用筆法

三、骨

（一）、基本概念

　　書法使用心副式圓錐形筆鋒，豎直筆管用筆心端點的「尖鋒」寫出來的是尖鋒線，書法術語稱為「骨線」。骨線有「細尖鋒線和粗尖鋒線」二種，如圖。

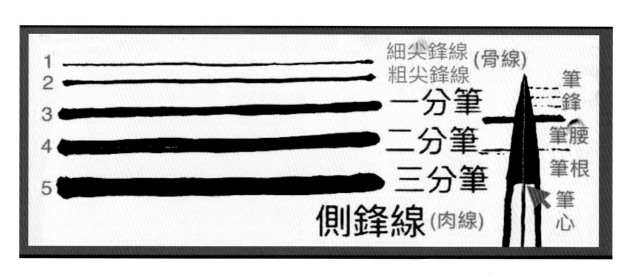

（二）、骨與筆法關係

虞世南在《筆髓論・指意》：「豎管直鋒則乾枯而露骨。……及其悟也，心動而手均……『粗而能銳，細而能壯』。」虞世南說的「粗細銳壯」指的都是豎管直鋒，用尖鋒垂直下紙寫的「尖鋒線」。例如行草書中的牽絲映帶，就是「細尖鋒線」，而《玉堂禁經》講「尖鋒」行筆的「七曰趯鋒，緊御澀進，如錐畫石是也。」主要是指粗尖鋒骨線，《蘭亭序》中勁健的「長、仰、今」字，就是粗細尖鋒線合體的字。

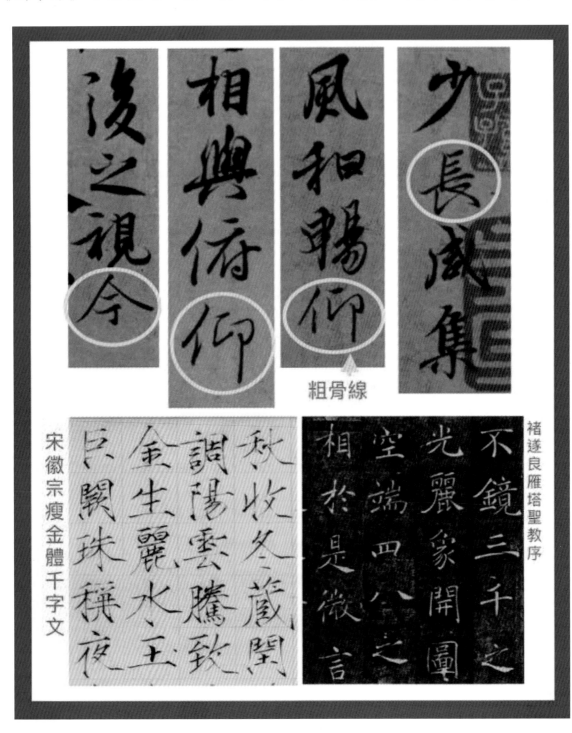

（三）、骨線特例

書法家偏重骨線的如褚遂良《雁塔聖教序》，書評為「或師逸少之法，而瘦硬有餘。」這種偏骨線的寫法，由於用筆豎管直鋒近五號位，利於八面出鋒，亦可減少小圈調鋒需要，增快書寫速度，但容易寫得好像硬筆書的線條，乾枯無肉，這是選帖習字時要小心的。

另外，宋徽宗趙佶（1082～1135）的「瘦金書」線條細長纖瘦等同一條筋線，又稱「瘦筋書」。宋徽宗雖然吸收褚遂良、柳公權風格，但自創一家，他使用特殊長鋒筆，在收筆和折筆處運用獨特的節點技法，形成狹長的「面」感，與整體瘦硬有筋力的「線」感，形成線面視覺平衡，故整體作品有「鐵畫銀鉤」立體魅力，是骨線視覺藝術的特例，但這種特殊書風，不宜偏習。

四、肉

（一）、基本概念

心副式圓錐形筆心（尖鋒）旁邊的副毫，書法用語稱「側鋒」[16]，在運筆壓彎筆心後用副毫書寫粗細不等的側鋒線，就是書法術語所稱的「肉：側鋒肉線」。

另外，毛筆的筆頭包括「筆根、筆腰、筆鋒」三個部位。筆頭前三分之一與筆桿連結處稱筆根，中間三分之一是筆腰用來蓄墨，後三分之一稱為「筆鋒」，是書法用筆的主要用鋒處。傳為王羲之《書論》即言：「仍須用筆著墨，不過三分，不得深浸，毛弱無力。」用來觸紙書寫的前三分之一處「筆鋒」，就是王羲之說「著墨不過三分」處。

因此，我們知道筆鋒（筆腰前三分之一）就是毛筆用鋒的極限，將下壓筆鋒分成三等分力量運用側鋒，就會有粗細不等的「一、二、三分筆」側鋒肉線[17]，而蓄墨是在「筆腰」，尤其不得連同筆根一起深浸，將導致「毛弱無力」。

16 側鋒與偏鋒不同的正確解讀：

　　東漢・許慎《說文解字》註：「側，旁也。不正曰仄，不中曰側。」『仄（ㄗㄜˋ）』意為傾斜、不正，當筆鋒傾斜不正（無論角度多大）尖鋒偏於側方書寫，術語稱為「偏鋒」用筆。『側曰不中』，"不中與不正"不同，不中是指"側，旁也"，所以披覆在筆鋒中間筆心"旁"邊的副毫，名詞為「側鋒」。另外，『正鋒』是指「筆桿垂直，筆鋒的尖端（尖鋒）和副毫（側鋒）四面對稱。」

17 側鋒肉線的用鋒位置：

　　一分筆：輕按筆心彎至筆鋒前三分之一處。二分筆：加壓使筆心彎至筆鋒的三分之二處。三分筆：重按使筆心彎至筆鋒上緣與筆腰銜接處。

（二）、書論要點

書法史上論述側鋒肉線的書論繁多，但重要者不外：

1. 晉·衛夫人《筆陣圖》：「善筆力者多骨，不善筆力者多肉，多骨微肉者謂之筋書，多肉微骨者謂之墨豬。」清代朱履貞《書學捷要》說：「夫書肥，其實沉厚非肥也，故肥而無骨者，為墨豬，為肉鴉。」

2. 梁武帝《答陶隱居論書》：「純骨無媚，純肉無力。……肥瘦相和，骨力相稱。」

3. 唐太宗《指意》：「虞安吉云：太緩者滯而無筋，太急者病而無骨，橫毫側管則鈍慢而肉多。」

（三）、書學重點

1、具美感的側鋒肉線，是「骨肉相濟，骨力相稱，肥而有骨」，肉線中可見尖鋒軌跡，像古人評述「畫有中線」。

2、「純肉線扁平、墨色均勻，線條無力。」「不善筆力者多肉（註：筆力是指筆法），多肉微骨（註：微骨是指尖鋒骨線已經散開不明顯）謂之墨豬。」綜整問題原因與解決方法：

（1）、用筆未掌握「側鋒肉線」特徵類似電熨斗形三角點，尖角是筆尖、平尾是側鋒筆腹；書寫時尖鋒隨著側鋒平鋪散開，因此線條扁平、墨色均勻，而非中鋒行筆的圓渾豐潤。（註：這也是提按用筆推寫一根粗大的三分側鋒肉線，容易形成鋪鋒、散鋒、破鋒，以及推筆如何形成「畫有中線」，需要解決的問題。）

（2）、書寫變化豐富，具質量美的側鋒肉線關鍵在用筆（筆法），必須學會《玉堂禁經》記載王羲之書學九用筆法的「蹲鋒：緩毫蹲節取一、二、三分筆肉線（起筆使用）」，及「挫筆：挨鋒捷進拖行。（行筆使用）」。

3、「橫毫側管則鈍慢而肉多」的真意
「橫毫側管」就是九用「挫筆」的搖腕倒筆拖行的執筆狀態；「鈍慢肉多」其實是指用筆須深體用橫毫側管的挫筆須「挨鋒捷進」精意，特別是筆壓加大拖行三分筆，自然鈍慢且肉多，而拖行一、二分筆，倒筆下壓的力量遞減，自然拖行較速捷且肉少，所以虞安吉說：「心動手均，思與神會，同乎自然，不知所以然而然矣。」

一、下圖有四個永字，比較何者多肉微骨似墨豬？何者用提按鋪鋒寫肉線？何者以起倒筆法書寫側鋒一、二、三分筆？

二、清代劉墉「味經書屋」橫額（如下圖），用筆厚重，用墨濃黑，多肉微骨，請問如何研判「畫有中線」？

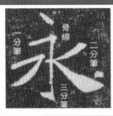

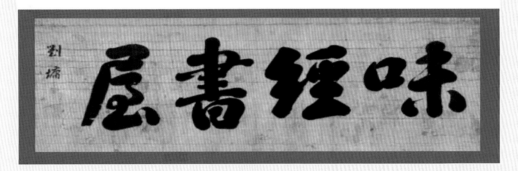

三、練習觀察《蘭亭序》字跡線條，指出下圖何者為「骨線（細尖鋒線、粗尖鋒線）、肉線（一、二、三分筆）」？

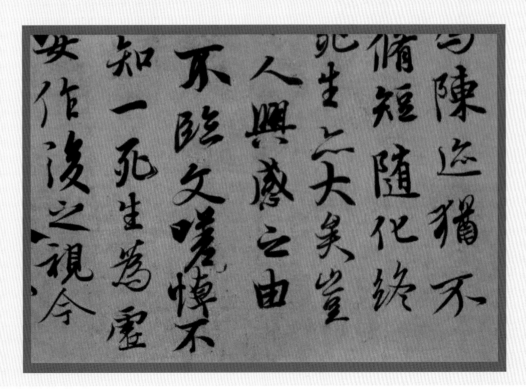

虞安吉是王羲之的好友，不解唐太宗《指意》引用：「虞安吉云：太緩者滯而無筋，太急者病而無骨，橫毫側管則鈍慢而肉多。」上述真意者，多數也會認為王羲之也反對「橫毫側管及豎管直鋒」用筆，因為會「鈍慢肉多、乾枯露骨」不可取，殊不知起倒用筆所指的「挫筆」，就是橫毫拖行要速捷不能鈍慢，而豎管直鋒則要用「趯鋒」如錐畫石澀行推進，不得「乾枯露骨」之意。

五、皮

（一）、基本概念

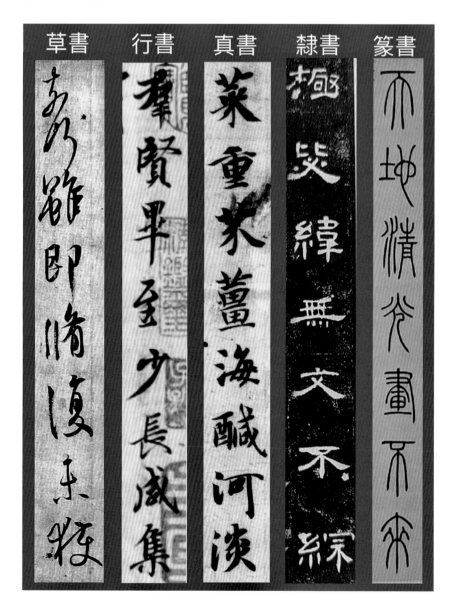

　　書法線條的「皮」，就是「筆道、墨道」的線條邊緣相態，與「墨法、筆法、速度、力度」有關，特別是不同書體線條皮相各具特徵。

例如上頁圖，早期古文字篆書，多圓筆聚鋒，線條勻稱，皮相「光滑」，其中小篆畫有中線如「綿裡針」；今文字八分隸書「蠶頭雁尾」開始使用側鋒肉線「圓渾有毛邊」；真（楷）書隱藏使轉，點畫中鋒用筆「溫潤厚實」；行書介於真草之間，強調使轉，筋脈相連，中鋒行筆線條流暢「圓潤光滑」，草書使轉速捷，點畫連結，線條因此多「毛邊枯澀」。

（二）、書論要點

東漢蔡邕《九勢》即云：「下筆用力，肌膚之麗。」肌膚是指「皮相」；麗是指「依技法產生的質量感」。傳為王羲之《用筆賦》說：「方圓窮金石之麗，纖粗盡凝脂之密。」無論方筆圓筆要像刀刻那樣既光滑也有斑駁；纖指骨線，粗是肉線，都要極盡圓渾緊密厚實。顏真卿《述張長史筆法十二意》：「真草用筆，悉如（錐）畫沙，點畫淨媚，則其道至矣。」淨媚是指線條圓潤不枯燥。韓方明《授筆要說》記載徐璹說：「不澀則險勁之狀無由而生也。太流則便成浮滑，浮滑是為俗也。」澀是指用筆（筆法），太流就是放逸筆法，直筆牽裹必然浮滑俗氣。元代書法理論家盛熙明編《法書考·卷四·圓訣》講戈法中的章草法：「潛按微進，輕揭暗趲。夫揭欲利，按欲輕，輕則骨勁神清，重則質滯鈍俗。唐太宗云：為戈必潤，貴遲凝而右顧。明代項穆說：「溫則性情不驕怒，潤則折挫不枯澀。」

綜上，無論「肌膚、金石之麗、凝脂之密、點畫淨媚、骨勁神清」，都是形容點畫線條「圓渾、溫潤、光滑、光邊、輪邊、毛邊、斑駁、枯澀」的「皮相」視覺感受。

（三）、書學要點

理論上，形成尖鋒骨線的「趯鋒」筆法是圓點的延續，皮相是光（輪）邊；形成側鋒肉線的「挫筆」筆法是三角點的延續，皮相是筆腹拖行的毛邊。另外非中鋒的「偏鋒」行筆也是肉線，但是一邊為尖鋒，皮相是光邊、一邊是側鋒筆腹，皮相是毛邊。所以決定皮相的不只是「力度＋速度」，其實核心重點是「筆法」。

「力度」主要是指筆鋒和紙面的摩擦力大小，用筆（執筆＋筆壓）力量越大，摩擦力也越大，古語所謂「力透紙背、入木三分、節節加勁」就是指這種用筆力度。「速度」是指運筆推進或拖行的遲速，與筆法、力度產生的摩擦力互相關聯。例如用「趯鋒」行筆寫骨線，倘若用

筆下壓力度越小，行筆阻力越小，前進速度就越快，線條「飄滑」，線條質量必然輕薄，皮相形態為光邊，不會有圓點集合成輪邊的皮相。反之，用「蹲鋒」觸紙下壓決定所要線條分數（粗細）狀態」後，用「挫筆」拖行，由於蹲鋒筆壓力度越大，筆腹觸紙面積也越大，摩擦力就越大，拖行速度變得「遲澀」，線條質量厚重，皮相會明顯反映出筆腹觸紙拖行的毛邊狀態。

　　書法形容皮相，對比反差最大的就是『溫潤、枯澀』，例如：

1、平和溫潤

　　歷代書評公認王羲之書風「尚韻」，風格「平和自然」。從線條皮相本質探討，由於王羲之用筆「筆筆中鋒」，線條圓渾厚重，骨肉並濟，尤其縱使轉折（例如初字）處依然是中鋒用筆（智永、顏真卿同）。王鐸、趙孟頫、柳公權是中鋒行筆，但用筆是直筆牽裹提按，線條均勻，皮相溫潤，圓渾厚實不及起倒用筆。（如下圖唐、木、靜字，智永在一字中有一、二、三分筆線條變化，骨肉亭勻、皮相"圓渾豐潤"，柳公權、趙孟頫的線條變化少，皮相平滑，缺乏溫潤感。）

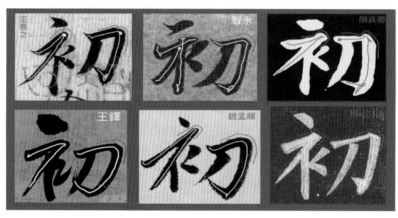

清代科考流行提按用筆的館閣體，點畫線條黑亮飽滿，字形「黑大方光」，學後千人一面，影響至今。如下圖上方康熙親書『清慎勤』榜書，用筆肉豐，線條光滑，「趯」的轉折是一面鋒形成的「鈎」帶，骨少力弱，如王羲之《書論》云「若直筆急牽裏，此暫視似書，久味無力」。對比圖中王羲之、智永、趙孟頫、康熙字跡康，分析比較起倒和提按用筆書寫的線條，何者平和溫潤？

2、古勁枯澀

　　東晉衛鑠《筆陣圖》，及傳為王羲之《題衛夫人筆陣圖后》有寫豎畫要如「萬歲枯藤」之說。張懷瓘《玉堂禁經》講勒法（橫畫）異勢要「古勁枯澀」；在策變異勢中說「（？）此名借勢。不務策、勒，但取『古澀』而已。雖云古澀，用筆之意，不忘仰覆之理。」「古澀」是指用筆樸拙遲澀；「不忘仰覆之理」指的是「不要忘記形成橫畫仰勢覆勢的是『策與側』動作」，和在行筆中左右搖腕調整筆鋒「振筆（註：左右搖腕振筆）、趯（ㄌㄧˋ）行」，創造「萬歲枯藤」自然線條美效果的意義相同。

　　『古勁枯澀』主要用在草書形容上，如果用在楷書和行書上，主要在強調「勁健和遲澀」用筆的線條，而「枯」是搭配「萬歲枯藤」的蒼勁形容詞，並非是指枯筆線條。設想如《蘭亭序》「暫、陳、懷、清、

聽、騁」字的橫、豎曲直變化，改用枯筆線條書寫，線條皮相飛白破碎，那會是什麼感覺？

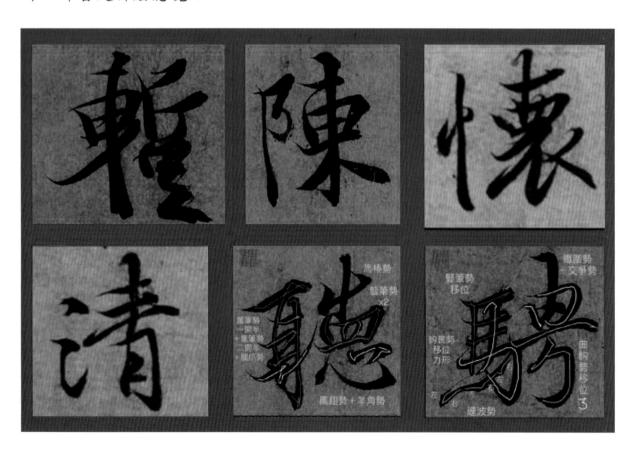

思考題　南宋書法家張即之（1186～1263）大字杜甫詩卷，書評具古拙蒼勁風雅美感，試用前述線條皮相特質分析下圖局部字跡，有「古勁枯澀」感嗎？

王羲之書法的審美書學要素與分析・128

六、血

（一）、基本概念

　　書法的「血」就是「墨」，歷代書法家均強調墨要濃黑有光澤，「濃欲其活、淡欲其華、潤以取妍、渴以取險」。所以，南北朝・虞龢《論書表》說「色如點漆」。宋・蘇軾《書懷民所遺墨》：「世人論墨，多貴其黑，而不取其光。光而不黑，固為棄物；黑而無光，亦復無明。要使其光清而不浮，湛湛如小兒目睛，乃為佳也。」清・包世臣說：「墨法尤書藝一大關鍵，筆實則墨沉，筆飄則墨浮。凡墨色奕然出紙上，瑩然作碧色者，皆不足與言者，必黝然以黑……而幽光若水波，徐漾於波髮之間，乃為得之。」

　　「墨」分濕墨、暈墨、漲墨、潤墨、乾墨、沙筆、燥鋒、枯筆等八種質量感。「濕墨、暈墨、漲墨」，因為墨中含水多，筆鋒觸紙時「墨道」（註：墨汁走過的路徑）的水洇開，大過「筆道」（註：筆鋒走過的路徑），產生滲化墨團，導致字體結構及用筆技法無法辨認。另外拋筋露骨的「枯筆」，線條僵硬，點畫浮薄無神，都是古人引以為戒的墨法。

　　因此，筆墨的本質是相生相用的，但以「筆法為主，墨法為輔」。用墨得當足以彰顯書家技法與情思，例如「濃厚穩重，潤墨平和，淡墨雅逸，乾墨蒼勁，黑亮有神」，反之「太濃筆滯，太厚沈重，太淡傷神，太乾浮躁，太濕渙散，太黑欠雅」。因此，蔣和《續書法論》說：「用筆以毫端分數辨肥瘦，今人誤以墨之輕重為肉之肥瘦，致點畫不能潔淨精微。」這個問題值得書家重視。

（二）、書學要點

1、墨法禁忌與主要墨色

　　「濕墨、暈墨、漲墨」是傳統書法的重要禁忌，可以精確表現用筆技法的主要墨法為：

　　　一、潤墨：筆鋒觸紙書寫手感流暢，點畫線質「滋潤圓滿」，墨道概略與筆道同。

　　　二、乾墨：筆墨線條形質「圓滿緊實」，墨道＝筆道。

2、用筆與墨色關係

　　搖腕起倒用筆的節點墨色變化多，例如點畫「頭、尾、轉折」，及

運筆中以振筆或「尖鋒（趯鋒）、側鋒（挫筆）」交互行筆產生的節點，墨色都較濃厚，其他部位墨色則較淺，形成對比。

思考題

試用下圖字跡分析，什麼是「潤墨、乾墨」線條？
什麼是「沙筆、燥鋒」現象？什麼是「墨色循環」的
「點墨」時機？「濕墨、暈墨、漲墨」形成的滲化墨團
有美感嗎？

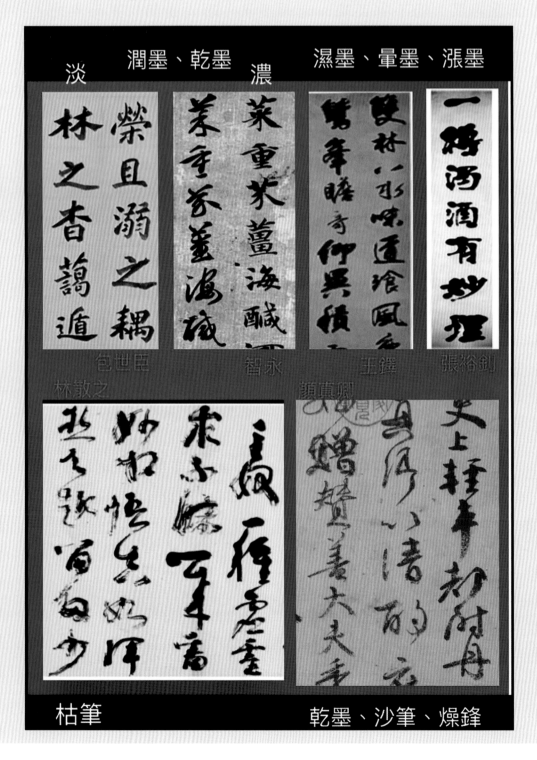

3、點墨與墨色循環

　　書寫過程中，當有「沙筆（側鋒用筆兩側因副毫含墨量漸少，產生缺墨的白點毛燥皮相）」，或「燥鋒（除了側鋒含墨少，尖鋒因含墨不足，筆尖易分叉形成破鋒白線）」現象發生，想要繼續書寫，就需要「點墨」。因為一旦發生枯筆（側鋒和尖鋒同時因含墨不足，墨色乾渴，線條飛白多），將導致筆鋒分叉，甚至散鋒，不利後續運筆，雖然行草常用此法以彰顯蒼勁渾樸的視覺藝術效果，但運用失當，一昧拋筋露骨，易有僵硬浮薄之嫌，當注意燥潤相雜，才不致乾枯乏味。（例如下圖，米芾《吳江舟中詩》，有五次點墨（紅點處）。）

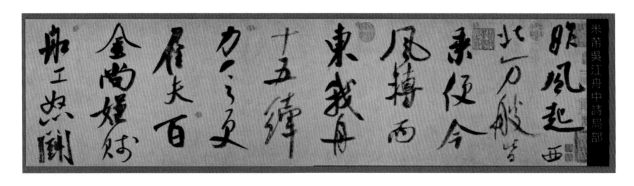

　　倘若側鋒和尖鋒含墨已不足，乃至於產生燥鋒後仍不點墨，繼續行筆就會出現散鋒，筆鋒分叉的「枯筆」現象，行草書稱為蒼勁自然飛白效果，但須避免連續使用，以免肇生乾枯乏味、露骨浮薄之弊。

第三節
質量感審美分析

　　我們已知：「一、書法的核心是『筆法』，觀察筆法的書法元素有『筋節骨肉皮血』，是書法加工創造視覺『質量感』的關鍵。二、筆法的演變，從典範書法王羲之第十一代傳人張旭師授搖腕起倒九用筆法（張懷瓘記載於《玉堂禁經》），到唐末官方規範楷書正字端莊的結體，科舉的提按用筆成為主流，並迅速滲入其他書體。宋元明清各代，筆法一直沿著這一條提按的主流道路發展，直到明代台閣體、清代館閣體盛行，書法家看到形式主義書風意境的貧乏，才充分暴露提按用筆的潛在缺點：『點畫嚴重程式化，頭尾形勢簡單，中間行筆單薄，線條單調缺乏變化』，敏感的書法家開始感到筆法簡化對書法的嚴重影響。」

　　因此，歷代學者都很重視從臨摹中學習典範名師筆法，因為最基本

的線條美質量感，就是源自王羲之筆法下的「筋節骨肉皮血」要素表現，這是由理性審美，進入感性神采品賞的前提。以下將從《蘭亭序》的臨寫角度，針對「起倒和提按」用筆，進行審美分析。

一、趙孟頫《臨蘭亭序》

邱振中在《筆法與章法相對地位的變化》中評述『趙孟頫是元代鼓吹筆法的中堅人物，在《蘭亭序》中寫道：「學書在玩味古人法帖，悉知其用筆之意，乃為有益。」然而從趙孟頫大多數作品來看，僅僅做到圓潤、秀潔而已，用筆頗為單調，運動形式完全圍繞提按而展開，運筆節奏也缺乏變化。馮班《鈍吟書要》云：「趙子昂用筆絕勁，然避難從易，變古為今，用筆既不古，時用章草法便拙。」「不古」並不能成為藝術批評的準則，但是這段話實際上潛合對趙孟頫用筆平淡、單調的指責。「避難從易」正說明趙孟頫不過是筆法簡化趨勢中的隨波逐流者，而不是濤峰浪中的弄潮兒。但儘管人們批評他「上下直如貫珠而勢不相承，左右齊如飛雁而意不相顧」，不得不承認他結字熟練而準確；字形雖然基本取之於古典作品，但確實表現了一種秀逸、典雅之美，後人喜愛他的書法，也大多是在這一點上墜入情網的。』

邱教授的論述現代書評家多有同感，但這只是從整體角度研析，由於我們已知線條質量感源自「筋節骨肉皮血」這些書學要素，以下將針對「起倒和提按」用筆，從《蘭亭序》的臨寫角度進行審美分析。

（一）、筋

趙孟頫以中鋒行筆有筋線，但缺乏點畫筆勢使轉承接相通的筋脈（氣脈）感，尤其上下字間的筋脈連接形勢關係均不明顯。例如王羲之用筆勢結字「歲」字為「馬椿勢＋反引勢＋奮筆勢＋豎筆勢＋戈法」；趙孟頫上面的「山」和下面的「小」都是用正字筆順書寫。

（二）、節（點）

「搖腕扭動筆心調鋒換向」最明顯的節點是點畫運筆的頭尾，只要仔細觀察比對，趙孟頫的用筆大多雷同，缺乏明暗節點與不同起止形勢的變化，特別是橫畫（與筋脈不連問題相關），其次是轉折處的節點，都是直筆按後提轉。例如蘭字。

（三）、骨

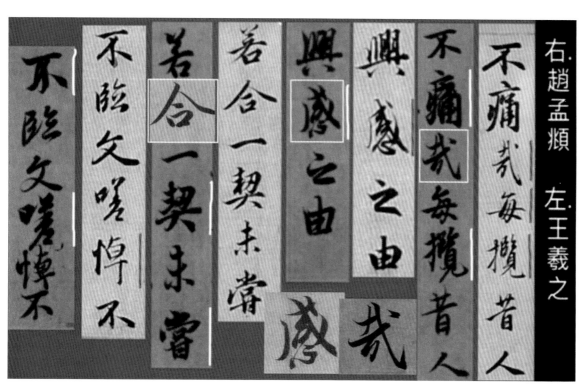

趙孟頫以提按行筆，字中用筆多尖鋒（骨）線穿插，故字象「秀逸」，但線條多細尖鋒線「薄飄、輕細、鬆軟」。整體言，缺乏粗尖鋒骨線的「細而能銳」勁健堅實感，如圖中「哉、每、攬、感、悼、喻、於、誕、齊、妄、今」字。

（四）、肉

　　具美感的側鋒肉線是「骨肉相濟，骨力相稱」與「骨肉亭勻」，如王羲之「痛、攬、感、契、嘗、不、嗟、能、懷、固、死、誕、齊、後、之」字，比較趙孟頫提按用筆字跡粗細（一、二、三分筆肉線）變化少（如蘭字），行筆平穩、線條圓潤、點畫秀潔，連帶造成整篇臨書視覺質量感對比不夠明顯缺點。

（五）、皮

　　點畫線條的「皮相」與「節點、骨、肉、血」的「筆法」表現相關，例如「哉、感」二字的「倚戈勢」，唐太宗云：「為戈必潤，貴遲凝而右顧。」趙孟頫的線條既不夠「平和溫潤」，也看不出有「一波三折」的搖腕換面振筆節點，再如「合」字交爭勢（撇＋捺）亦同，與王羲之比較後，差異明顯。

（六）、血

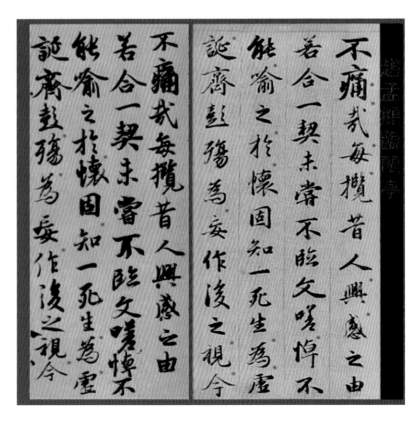

基本上趙孟頫和王羲之用的都是「潤墨和乾墨」，兩者差異不大，比較不同的是王羲之用墨濃黑，墨色循環較明顯。（如上圖）

　　另外，起倒筆法的線條墨色，因為尖鋒和側鋒交換使用，轉折調鋒換面多，墨色質量變化多，有「潤墨、乾筆、沙筆、燥鋒」等書法線質自然循環的特色。但提按筆法的用鋒多為一面鋒，墨色均勻少變化。以《蘭亭序》「是」字為例，趙孟頫用「提按筆法」所臨字跡，線條墨韻平滑快速流轉，點畫平直、粗細大小相同，而王羲之搖腕起倒用筆的點畫線條，運筆頭尾姿態有筆意，線條粗細長短不同，骨肉亭勻，墨色質量有變化。

二、董其昌《臨蘭亭序》（晚期起倒用筆）

　　董其昌早期依「提按」主流用筆習書，晚年「自謂逼古、直追晉韻」，在其《畫禪室隨筆》提到，因為「予學書三十年後悟得書法而不能實證者，在『自起、自倒、自收、自束』處耳。過此關，即右軍父子亦無奈何也。」「不能實證」，主要應指離二王時代遙遠無從質問，亦無王羲之傳世書論可以輔證。

　　仔細比對他晚期所臨《蘭亭序》字象造形線條，確實與早期提按所臨線條質量感（如下圖局部字跡），特別是點畫的頭尾姿態與行筆肉線變化不同，但如仔細對照馮承素摹本，可以發現他晚期雖體悟起倒用筆，但在「筋節（點）骨肉皮血」的書法元素質量感上，仍不如王羲之線條的變化豐富，與「平和溫潤、骨肉亭勻、沉穩厚實、筋脈連通」。

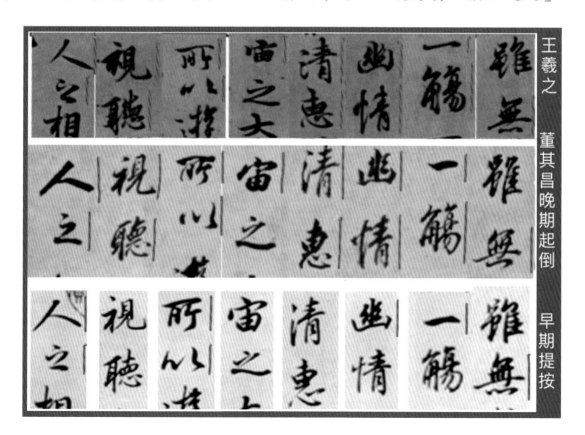

究其因，書法的線條質量感具體表現是筆法，董其昌雖然體悟「起倒」用筆動作，但他並未掌握王羲之書學筆法，這可從其弟子倪後瞻《倪氏雜著筆法（十六法：扑、提、斷、停、翻、換、拗、倒、疊、頓、折、掣、迅、澀、藏、側）》合理推論，明代雖已有《玉堂禁經》刻版，但倪後瞻學到的顯然不是九用筆法，所以董其昌臨蘭亭應仍是「知其然，但不知其所以然」。正如唐代仍有學者觀摩張旭及傳人用「起倒」方式書寫，但未入門學得筆法，只知起倒用筆動作，以之臨摹二王字跡，形質自然不會真正相似。

　　以下分別依書學要素進行分析：

（一）、筋

　　董其昌的起倒用筆中鋒筋線清晰，單字點畫頭尾筋脈相連，但受以往提按用筆習性影響下，字距仍間隔大，字字斷開，上下字筋脈（氣脈）不顯，看不出承接關係。

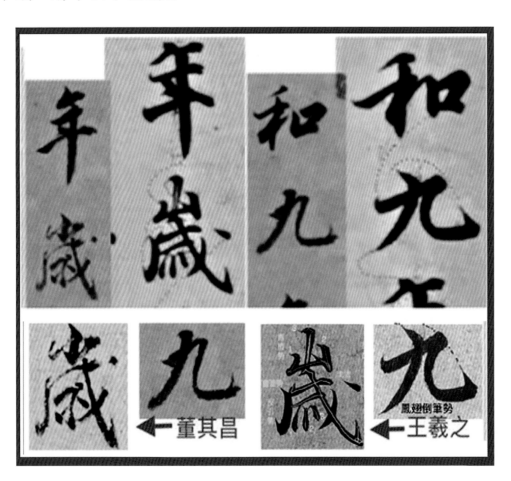

　　由此亦可判斷董其昌的起倒動作只用在單字點畫書寫上，並非如王羲之使用「小圈搖腕起倒用筆＋大圈搖腕轉動書寫筆勢（筋）」的

運筆，而明代延續正字筆順書寫，並非晉唐以筆勢結字，例如王羲之「九」字，用鳳翅倒筆勢承接“和”字最後一筆橫畫搶出，最後寫撇畫，接年字的暝人勢入筆；「歲」字承接“年”字豎畫尖尾揭出，用「馬椿勢」入筆，董其昌則是依正字筆順書寫。

（二）、節（點）

　　線條美欣賞的重點在點畫「頭尾、轉折、行筆」的節點形勢表現上。觀察下圖（晚期每一行右邊為董其昌書，左邊為王羲之），董其昌早期提按用筆穩定但單調沒變化，晚期起倒用筆的線條節點雖然變化增多，且較活潑，如「文、固、虛、誕、彭、殤」字，但是比較王羲之《蘭亭序》的點畫節點姿態，董其昌的起倒運筆，明顯缺乏像王羲之有筆法形成的節點形勢，例如露鋒起筆的〔蹲鋒＋衄鋒〕換面（之、一、不、齊字橫畫），藏鋒的〔馭鋒＋衄鋒〕（悼、懷字長豎）；行筆交互使用〔趯鋒（骨線）、挫筆（肉線）〕（誕字左邊橫畫）；止筆的〔頓筆（圓尾）（一、若字橫畫）、挫筆（斷尾）（合、誕字捺畫、虛字末筆橫畫）、揭筆（尖尾）（合、懷、虛、齊字撇畫）〕。

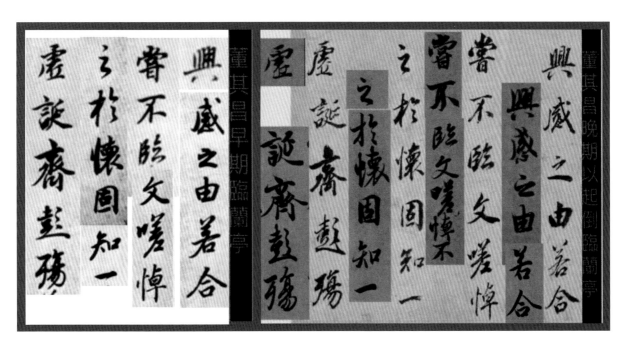

　　其次，王羲之的轉折用筆多樣，有《玉堂禁經》中的蹙鋒（打圈）、衄鋒（換面）、啄法（永字八法的翻筆）、趯鋒（尖接）等筆法，形成的不同節點形勢，如「之、由、若、合、嘗、嗟、知、殤」字，但董其昌的轉折節點形勢雷同，顯示仍受提按用筆影響，不是尖鋒提筆轉，就是永字八法的啄法翻筆轉。

此外，觀察倚戈勢一波三折及撇、捺畫節點，如「感、合、不、文、知」字，王羲之的起倒搖腕節點有線條質量力度，董其昌則偏細軟。橫豎畫的節點，特別是豎畫董其昌有重心偏左傾斜現象，研判他的『右橫左豎』起倒用筆，因為不知挫筆（挨鋒捷進）行筆筆法，仍然受提按的直畫推進影響（如早期的於、懷、固字），以致晚期的相同字，在豎畫向左倒筆行進後，控筆腕力不足，頭細尾重缺乏線條穩重質量感。

（三）、骨

尖鋒骨線要如王羲之下圖中「仰」、「可、樂、所字長橫」、「信字　部」、「以字左邊二點」、「暢字右部」等，均「細而能銳」有「如錐畫石」感，屬於張旭九用筆法的「趯鋒」骨線，與側鋒肉線一、二、三分筆有明顯區隔。但比對上述董其昌所臨字跡尖鋒線條，顯得細弱虛飄，缺乏勁健堅實感，特別如「氣」字，完全看不出尖鋒骨線力透紙背的筆力。

（四）、肉

董其昌的側鋒肉線，有《玉堂禁經》「挫筆」拖行的中鋒線質，但在點畫起筆處看不出有用「蹲鋒」取一、二、三分筆肉線的用筆（例

如圖中一字），因此有些字側鋒肉線平穩少變化（如無、絲、弦、觴、是、天、品、人），有時運筆忽粗忽細（如詠、敘、風、大、察、所、遊、夫、俯），這和王羲之《蘭亭序》整體字跡「骨肉亭勻」，側鋒肉線粗細配布（一、二、三分筆）有變化，但線條質量感氣韻平和，有明顯差異。

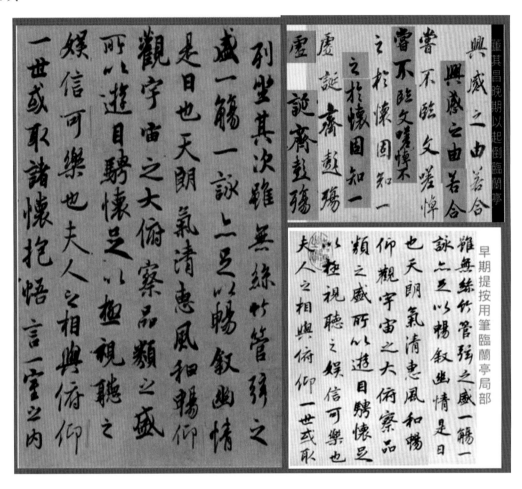

（五）、皮

　　董其昌早期行書線條流暢平滑，晚期因起倒用筆有遲澀變化，中鋒行筆的側鋒肉線皮相圓渾實在，只是尖鋒骨線筆（筆法）力不足，線條質量輕薄，皮相光滑，如圖中「興感、若合、嗟悼、知一、虛誕」等字，有些甚至枯澀飛白，與王羲之整體的平和溫潤，差異明顯，這與前述「節點、骨、肉」缺乏筆法的缺憾有關。

（六）、血

　　董其昌和王羲之都使用「潤墨和乾墨」，兩者本質差異不大，不同的是王羲之的用筆入木三分，加上用墨濃黑，墨色循環明顯。

一、試以「筋、節（點）、骨、肉、皮、血」元素分析包世臣書「善與人交」，並比對智永（起倒用筆）與趙孟頫（提按用筆）的線條質量感差異。

二、用宣紙寫寫看「善與人交久而能敬」，然後依前述審美的質量感元素，比較一下你學習上述用筆後的習作品和包世臣[18]、智永、趙孟頫的差異。（全句如下圖）

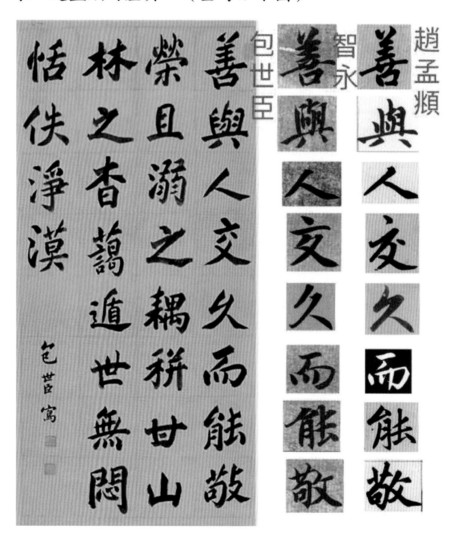

18 清代碑派書法家包世臣《藝舟雙楫》提出「只要把筆鋒按扁平鋪紙上就可寫出北碑方形點畫」的論點，並自述：「嘉慶己未冬，見邑人翟金蘭同甫作書而善之，記其筆勢，問當何業，同甫授以東坡《西湖詩帖》，曰學此以肥為主，肥易掩醜也。余用其言，習兩月，書逼似同甫。」合理推斷，包世臣強調「筆毫平鋪紙上」使線條「中實」的碑派理論，可能與他學習「肥能遮醜」有關。

三、試以上述「筋、節（點）、骨、肉、皮、血」元素，分析下圖依起倒用筆，以不同筆墨書寫的線條質量感，並自己試寫比較看看。

烹茶鶴避煙

洗硯魚吞墨

德由人積命由天

道在聖傳循在己

中庸理萬世丹根

大學道千秋金鑑

第 **4** 章

力量感的審美
書學要素與分析

第一節
基本概念

　　書法作品的字象「形勢」，是欣賞品鑑書法藝術「力量感」的根本。例如，東漢末年蔡邕作《九勢》就說：「夫書肇於自然，自然既立，陰陽生焉；陰陽既生，形勢出矣。藏頭護尾，力在字中，下筆用力，肌膚之麗。故曰：勢來不可止，勢去不可遏，惟筆軟則奇怪生焉。」這段話說明古代書法家以觀察自然和研究筆法，作為追求字象「形勢」美的「力量感」審美重點。

　　例如南朝梁國書評家庾肩吾在《書品》中將漢至齊梁能真、草者一百二十三人，分為九品，他認為：「書法之能，若探妙測深，盡形得勢，煙花落紙，將動風采。帶字欲飛，疑神化之所為，非世人所學，惟張有道（芝）、鍾元常（繇）、王右軍（羲之），允為上之上者。……王（羲之）工夫不及張（芝），天然過之；天然不及鍾（繇），工夫過之。」從此書評多以「師法自然、造化天然」為品賞重點，常見評語如「筆力遒勁，結字天然，有奔雷墜石之奇，鴻飛獸駭之資，鸞舞蛇驚之態，絕岸頹峰之勢」。

　　唐代文學家韓愈在〈送高閑上人敘〉有一段關於張旭從自然現象聯想到書法創作的精彩描寫：「張旭善草書，不治他技，喜怒窘窮，憂悲愉快，怨恨思慕，酣醉無聊不平，有動於中，必於草書焉發之。觀於物，見山水谷，鳥獸蟲魚，草木之花實，日月列星，風雨水火，雷霆霹靂，歌舞戰鬥，天地事物之變，可喜可愕，一寓於書。」

　　另外書法史上有關力量感的書論繁多，要如傳法王羲之「以造化為師，各象其形」的衛夫人作《筆陣圖》：「千里陣雲（橫）；高峰墜石（點）；陸斷犀象（掠）；百鈞弩發（倚戈勢）；萬歲枯藤（豎）；崩浪雷奔（磔）；勁弩筋節（鉤努勢）」。之後，王羲之作《題衛夫人筆陣圖后》也說：「夫欲書者……若平直相似，狀如算子，上下方整，前後齊平，便不是書，但得其點畫耳。昔宋翼常作此書，翼是鍾繇弟子，繇乃叱之。翼三年不敢見繇，即潛心改跡。每作一波，常三過折筆；每作一筆，常隱鋒而為之；每作一橫畫，如列陣之排雲；每作一戈，如百鈞之弩發；每作一點，如高峰墜石；每作一趯，如屈折鋼鉤；每作一牽，如萬歲枯藤；每作一放縱，如足行之趣驟。」也有避免敗筆的比擬，例如傳為王羲之《筆勢論》的〈健壯章〉「勿使蜂腰、鶴膝」，〈節制章〉「不宜長，長則似死蛇掛樹；不宜傷短，短則似踏死蛤蟆。」唐太宗李世民《王羲之傳論》評蕭子雲：「無丈夫之氣，行行若

春蚓，字字如綰秋蛇。」這是用筆無力缺少筆法的骨線、筋節、棱角和頓挫，便委婉柔滑像春蚓秋蛇。

中國大陸書法理論教育家陳振濂認為：「中國書法線條中的力量感並不是一種純粹的物理力，而是筆毫與宣紙之間的摩擦力，因二者力量之拉距所傳達的力量感。其具體內容是抽象而不易表達的。書法線條的力應包括三個部分：『一是物理的力量（書法家主體）。二是控制的力量（藝術品本身）。三是感覺的力量（觀眾對作品產生的力量感覺）。』書法線條的力量感是抽象的，其如何轉化成具體的力感是必須透過欣賞者主觀情緒的渲染詮釋來加以彌補的；如朱光潛論線條「移情作用」中部分內容亦可藉以說明線條所傳達的力感。其言：『我們往往把意想的活動移到線形身上去，好像線形自己在活動一樣，於是線形可以具有人的姿態和性格。例如直線挺拔端正如偉丈夫，曲線柔媚窈窕如美女。中國講究書法者在一點一畫之中，都要見出姿韻和魅力，也是移情作用的結果。』」

梳理這些書論，從純造形的書法「形勢」觀點討論力量感，可以分成三派：

一、理性派：以書法尚法的字體點畫結構造形規律為主，偏重靜態形勢力量的平衡、秩序美表現。

二、感性派：以書法字體的自然尚意變化為主，偏重動態形勢力量的對比、韻律美。

三、理性感性綜合派。

如是，技法既是書法表現的根本，就不能像蘇軾「我書意造本無法」，用感性來看書法的力量感根源，因為我們已經有了取法乎上的典範書學目標，從這個角度切入，逐一探究與審美力量感有關的書學要素，包括：「姿勢（書寫蓄力之源：坐姿、立姿）」＋「手勢（用筆發力之源：執筆、用腕、筆法）」＋「筆勢（線條美力量之源：單一、複合筆勢）」＋「形勢（造形美力量之源：結裹法、歐陽詢三十六法、變化取勢、書造形美學法則、裹束結字間架結構法則）」。

由於上述各項涵蓋的內容繁雜，以下我們將分成四大部分，分類概述之。

第二節
力量感的書學要素之一：姿勢

衛夫人《筆陣圖》云：「下筆點畫。波撇屈曲，皆須盡一身之力而送之。」盡全身之力送達運筆筆毫的這股力量，源於「心正則身正」，書道心法的心正，影響「姿勢」的身正，也與形成書法力量感的書學要素「手勢」有關，不可忽視，因為姿勢不正會影響使力的「手勢（運用筆法的上腕與下腕配合）」動作。

清代小學大師程瑤田，乾隆三十五年（1770）舉人，博雅宏通，學貫天文、地理、算學、典制、音韻、名物、書法，被稱為百科全書式學者，代表作《通藝錄》第十八冊《九勢碎事》為其自謂得晉人筆法的書法論述。其中有關運筆之法，他認為：

> 「書成於筆，筆運於指，指運於腕，腕運於肘，肘運於肩。肩肘腕指皆運於右體者也，而右體又運於左體。左右體者，體之運於上者也，而上體則運於下體。下體者兩足也，兩足著地，姆指下鉤，如屐之有齒，以刻於地者，然此謂下體之實也，下體實矣，而後能運上體虛。然上體亦有實然者，實其左也。左體凝然據几，與下二相屬焉。由是以三體之實，而運右體之虛，而于是右體者，乃至虛而至實者也。夫然後以肩運肘，由肘而腕而指，皆各以其至實而運其至虛。虛者其形也，實者其精也。其精也者，三體之實之所融結于至虛之中者也。乃至指之虛者又實焉。古老傳授，所謂搦破管矣。指實矣虛者惟在于筆矣。雖然，筆也，而顧獨麗于虛乎！惟其實也，故力透乎紙之背；惟其虛也，故精浮乎紙之上。其妙也，如行地者之絕跡；其神也，如憑虛御風，非行地而已矣。」

分析上述這段話有二個重點：

一、程瑤田認為「筆運於指，指運於腕，腕運於肘」，別於宋·姜夔《續書譜》「大抵要執之欲緊，運之欲活；不可以指運筆，當以腕運筆。執之在手，手不主運；運之在腕，腕不主執。」以及明·豐坊《書訣》「書法用腕分：下腕（手肘以下小臂至手腕關節，控制小圈用筆）、上腕（手肘以上大臂至肩關節，控制筆勢大圈方向、距離）」，其中差異所在的以「指運」筆和「腕運於肘」之論應予釐清。（在下一節討論）

二、程瑤田所說的「左右體、上下體」的虛實運作配合，其實就是衛夫人所言「下筆點畫須盡全身之力送達運筆筆毫」的具體整

合力量說明。

書法的「身法」，就是指書寫時要保持「頭正、身直、肩鬆、臂開、足安」的姿勢。「頭正」就是指頭要擺正不可偏側斜視，尤其古人說右手執筆要對準鼻樑書寫，其實因為觀察用鋒狀態需要，正常是以在鼻樑右移五至十公分處書寫的視覺角度最佳。「身直」是指身體坐姿要端正，背挺直，胸前離案約一個拳頭距離，兩肩保持平衡放鬆。「肩鬆」是指肩關節肌肉放鬆，兩肩平行。「臂開」是指兩手臂肘關節向左右平均撐開。「足安」是指下體要穩固，兩腳跟需自然平穩著地，與「身直、臂開」彼此形成由下而上「雙足平行→坐姿正直→雙肩平行放鬆→兩手臂向前平均撐開」的平衡姿態書寫關係，避免因姿勢偏側或隨意移動，影響運筆發力手勢。

倘若用立姿書寫，除了寫大字懸腕運轉靈活外，同時居高臨下可以統觀全局，掌握章法布局。書寫時亦須注意身體的平正，避免因不當傾斜，造成筋骨肌肉為了求取平衡而緊弛僵硬，影響靈活用筆。

第三節

力量感的書學要素之二：手勢

手勢是書法力量感得以展現的用筆核心基本功，包括執筆、用腕、筆法。

一、執筆

執筆是能用筆的前提。唐代書法家因王羲之第十一代傳人張旭對外師授關係，都知道有「五種執筆法」，並且瞭解書法家所用的執筆法是「執管法：夫書之妙在於執管，既以雙指苞管，亦當五指共執，其要實指虛掌，鉤擫訐送，亦曰抵送，以備口傳手授之說也。世俗皆以單指苞之，則力不足而無神氣，每作一點畫，雖有解法，亦當使用不成。曰平腕雙苞，虛掌實指，妙無所加也。」

其餘如「搦（ㄅㄨˊ）管、撮（ㄅㄨㄛˋ）管、握管、搦（ㄋㄧˋ）管」等法，非書家之事，慎不可效也。但韓方明《授筆要說》並未詳細說明執管法的執筆內容，這個答案可以追溯唐·元和（806）年間書法家陸希聲自謂：「古之善書鮮有得筆法者，希聲得之凡五字『擫押鉤格抵』，用筆雙鉤則點畫遒勁，而盡妙矣，謂之撥鐙法。昔二王皆傳此法

至陽冰亦得之。」（《唐詩紀事·卷四十八·陸希聲條》）。由於張旭的書法傳自舅父陸彥遠，彥遠的父親陸柬之是陸希聲的六世伯父，故研判陸希聲言「昔二王皆傳此法」應為可信。綜合上述執筆要領包括：

（一）、雙指苞管要五指共執指實掌虛

陸希聲雙鈎用筆的「擫、押、鈎、格、抵」撥鐙法（世稱五字執筆法），就是張旭「雙指苞管、五指共執、指實掌虛」的執管法。「雙苞」是指「食指（押）中指（鈎）」在右，聯合左邊的「大姆指（擫）」，左右包圍執管。「指實」就是執管的五指要密實齊力，才能穩定執筆，力聚管心（筆心）；「掌虛」顧名思義是手掌心要虛，前提是執管的「擫、押＋鈎」都要用指端，乃可虛掌如握卵。

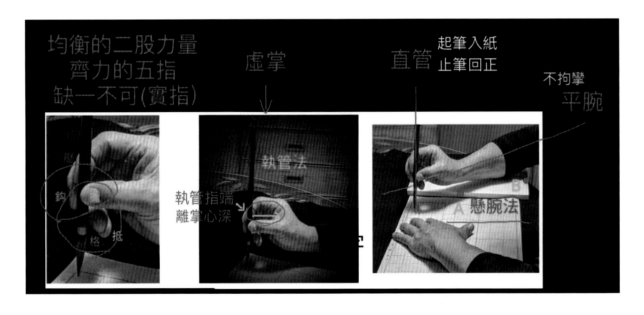

（二）、運筆起止要管直腕平

運筆起止，就是書寫點畫時的頭（入筆）尾（收筆），起止都要「管直」才能形成「正鋒（執管與紙面成垂直）」八面出鋒，同時必須配合「腕平（執管與手腕成90°關係）」手勢，才能在運筆時搖腕起倒，圓轉不拘攣。清代包世臣「鵝頭雙鈎執筆法」，強調管直要食指高昂「豎掌平腕」，這與上面張旭執管法的「平腕」完全不同，尤其豎掌會使腕隧道上的橫腕韌帶收束，擠壓手腕肌肉與負責手指感覺的正中神經，形成緊張僵硬拘攣，腕運幅度縮小，不利九用筆法的起倒搖腕用筆。

（三）、執管深淺高低要適當

孫過庭《書譜》：「執謂深淺長短之類是也。」執筆深淺，是指執管的「大姆指、食指、中指」是「指端、指腹或指節」形成筆管與掌心的遠（深）、近（淺）狀態關係。

從「指實掌虛」角度觀察，執管用「擫（大姆指）、壓（食指）、鈎（中指）」的指端，則筆管離掌心愈遠（深），手掌心愈空虛，並且指端有利抓緊執筆，方便轉動用腕。所以，韓方明的第一任老師徐璹說：「今人皆置筆當節，礙其轉動，拳指塞掌，絕其力勢。況執之愈急，愈滯不通，縱用之規矩，無以施為也。」

張懷瓘在《六體書論》中則明確論述執筆要在「指端」，他說：

「然執筆亦有法，若執筆淺而堅，掣打勁利，掣三寸而一寸著紙，勢有餘矣。若執筆深而束，牽三寸而一寸著紙，勢已盡矣。其故何也？筆在指端則掌虛，運動適意，騰躍頓挫，生氣在焉；筆居半則掌實，如樞不轉，掣豈自由？轉運旋回，乃成稜角。筆既死矣，寧望字之生動？獻之年甫五歲，羲之奇其把筆，乃潛後掣之不脫，幼得其法，此蓋生而知之。是故學必有法，成則無體，欲探其奧，先識其門。有知其門不知其奧，未有不得其法而得其能者。」

執筆高低是指捉管位置，唐代虞世南《筆髓論》說：「筆長不過六寸，捉管不過三寸，真一、行二、草三，指實掌虛。」簡單說，真行草書不要高執筆，都在筆管的下半部，真書最低，行書高些，草書再高一些，如果字的大小相同，「作草如真」，執在真書位置寫草書也是可行的。又如寫小字執筆低些，離筆頭一寸左右，太低反而侷促不自由；寫中楷或大字，執筆高些約二寸左右；寫大楷和草書再高些，約三寸左右，若高執筆雖可增大用腕幅度，但影響用筆力度，下筆易飄無力，適度為宜。

（四）、執管鬆緊便穩要依法

理論上「執筆和用筆」力量相互影響：『一、執筆和用筆下壓觸紙的力量關係；二、執筆與用筆推或拖行的力量和速度關係；三、執筆和用筆搖腕調鋒換向的力量和速度關係』。只要筆鋒和紙面的摩擦力增大，執筆力度亦需相對反應，例如古語"力透紙背、入木三分、節節加勁"就是指此。

韓方明的老師徐璹說：「夫執筆在乎便穩，用筆在乎輕健，故輕則

須沈，便則須澀，謂藏鋒也。不澀則險勁之狀無由而生也，太流則便成浮滑，浮滑則是為俗也。故每點畫須依筆法，然始稱書，乃同古人之跡，所為合於作者也。」「便穩」是指執筆的便利穩定，屬於操持筆法的執筆鬆緊問題，「輕健」是指書寫點畫（尖鋒線、側鋒線）和筆勢的順暢用筆力度，這二項都是執筆與用筆互動的重點。

　　鬆緊是指執管用筆時的力度大小，例如九用筆法中尖鋒筆法需要執筆緊的有：「衄鋒（住鋒暗挼的藏鋒換向）、趯鋒（如錐畫石的緊御澀進）、頓筆（摧鋒驟衄的調鋒收圓尾）」；執筆鬆的有：「馭鋒（尖鋒直撞的藏鋒暗築）；踆鋒（駐筆下衄的調鋒折向）」。側鋒筆法需要執筆緊的有：「蹲鋒（緩毫蹲節、輕重有準拿捏一、二、三分筆的下壓力）、揭筆（側鋒平發揭出）；按鋒（囊鋒虛潤的反轉收鋒）」；執筆鬆的有：「快速拖行的挫筆（挨鋒捷進）」。再如行草使轉速捷，執筆須便穩以應用筆的輕健；真（楷）書隱藏使轉，用筆繁複須筆筆斷而後起，執筆的便穩鬆緊要依筆法，太緊腕僵使轉不靈甚至運筆會發抖，太鬆會線條無力軟弱滑溜。

　　張懷瓘在其所著《六體書論》中記載：「王羲之於獻之五歲練字時，自其身後抽筆不脫，因而讚譽後學可期。」姑不論故事真假，但後人若仿效此法檢驗執筆要緊到抽不動，必然不利運筆寫字，否則豈不天下有力者皆能書，故說執筆鬆緊要依法。

二、用腕

　　宋代書論家姜夔《續書譜》云：「大抵要執之欲緊，運之欲活；不可以指運筆，當以腕運筆。執之在手，手不主運；運之在腕，腕不主執。」明代豐坊《書訣》則稱：「腕者，肘內之彎。上（腕），時掌切（ㄕㄤˇ），謂由此而上至肩也；下（腕），奚價切，謂由此而下至掌也。」故「伯高、魯公皆言大字運上腕，謂徑尺以上也；小字運下腕，謂徑寸以內也。」所以書法運筆必須「下腕（肘關節以下的小手臂到手腕部位）、上腕（肘關節往上的大臂至肩關節）」密切協調，相互配合。

　　這從王羲之第十一代傳人張旭筆法可以得證。張旭弟子顏真卿作《述張長史筆法十二意》記載：「敢問攻書之妙，何如得齊於古人？張公曰：妙在執筆，令其圓暢，勿使拘攣。」張旭的「妙在執筆（雙指苞管的執管法」真意，其實就是姜夔說的「執之欲緊，運之欲活；不可以指運筆，當以腕運筆」，也就是《玉堂禁經》講九用筆法是「又有『用筆腕下起伏』之法，用則有勢，字無常形。」因為「執筆」是能有效運

用張旭筆法的前提；「腕法」則是實踐張旭筆法，運筆能上下左右圓暢施展，不拘攣受限的關鍵。

包世臣鵝頭執筆法分析

　　包世臣《藝舟雙楫》下篇「論書－執筆法」強調「書藝始於指法」，「筆鋒隨指環轉」，用五指執管，與唐·陸希聲所傳「擫、押、鉤、格、抵」五字執筆用語相同，與張旭「執管法」不同處在他主張：「執筆欲其近，布指欲其疏。」前句是指"執管要豎掌，以指節執管，使之靠近掌心"，後句為"食指須高鉤，大姆指擫在食指中指間，使食指如鵝頭昂曲者。中指內鉤，小指貼名指外拒，如鵝之兩掌撥水者。"這是他借王羲之愛鵝故事，附會證實「五指疏布」，強調名指用力，「其書無不工」的臆說。

　　包氏之法雖似陸希聲五字執筆法，但由於「執筆近，五指疏布，筆鋒隨指環轉」，豎掌直筆造成腕僵，失去靈活運用下腕增大使轉幅度的優點，同時鵝頭執筆法以指轉動運筆，容易形成偏鋒拖沓，行筆無法沉著快逸，且橫豎畫多呈弧曲形，故何紹基謂包書不能「橫平豎直」，懷疑他懸腕懸肘功夫不夠。此外，包氏自己在《刪定孫吳郡書譜序》後跋敘述：「指腕不能離幾，雖下筆必求方圓平直，而手常不相及，偏軟繚繞之病，時發於不自覺。」由此可見包氏對自己的執筆法，也自覺有待修正，是有缺陷的執筆法。（下圖前二是鵝頭執筆法，之後是何紹基迴腕法及作品。）

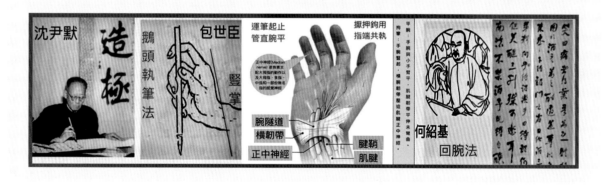

　　另外，書學者都知道千古不變的行筆規則：「運筆手腕與筆尖成反向。例如：用腕搖管向右（手腕倒向右筆管隨之向右），筆心反向左；用腕搖管向左（手腕倒向左筆管隨之向左），筆心反向右」。依據虞世南《筆髓論·辨應》的「管（筆心）為將帥，毫隨管任使」論述，當筆鋒偏離預想行進方向時，只要搖腕（搖動筆管）就可以「控制筆心走向，變換方向，變動中線，變化線條」。

以下概要分析張旭筆法的搖腕方式有：

（一）、手腕〔置中〕（管直）

＝筆鋒垂直狀態（正鋒）＝可以八面出鋒。

（二）、手腕〔上中下〕提按用筆

帶動筆鋒向上趯出、揭出、搶出、提筆、按壓用筆的功能。

（三）、手腕〔左中右〕起倒用筆

1、**水平左右擺動**：豎管書寫尖鋒骨線「趯鋒」筆法的手腕水平左右擺動方式。（此亦為提按用筆的手腕左、右運筆主要方式。）
2、**原地左中右搖腕**：是藏鋒或「衄鋒」換向的用腕。
3、**直線左中右起倒**：用在起筆就是蹲鋒取分數後換向（二、三、四面換）；用在行筆就是「豎管直毫『趯鋒』的尖鋒骨線」與「橫毫側管『挫筆』的側鋒肉線」的互換，以及「節節加勁」的動作，線條可以粗細變換；用在角位可以改變方向。另外，書法術語的「左豎右橫」：搖腕向左倒，即向九宮格的7（撇）號位，或8（豎）號位方向倒管；搖腕向右倒，即向九宮格的6（橫）號位，或9（捺）號位方向倒管。

4、**曲線左中右搖腕**：無論書寫書法線條橫勢的仰勢「先側（倒腕向左）後策（倒腕向右）」或覆勢「先策（右）後側（左）」曲線，或是努勢「左弧（左／中／右）」、裹勢「右弧（右／中／左）」，或撇畫、捺畫，都要用到左右搖腕，但用腕過程中注意都會回到「中」來過渡，若改變搖腕方向動作愈慢，形成弧線就相對圓滑穩定。

（四）、手腕〔旋轉〕順逆用筆

手腕自然旋轉形成圓弧是「左半圓弧和右半圓弧」的合成，也就是用腕「順向圓」轉半圈後，轉為「逆向圓」旋轉半圈，即可合成一個圓形。書法術語說的「內旋」就是手腕由外向內旋轉，亦即順向旋轉；「外拓」就是手腕由內向外旋轉，亦即逆向旋轉。這是兩種相反方向用腕的旋轉用筆。

書學題一

「永字八法和九用筆法」的搖腕方式

《玉堂禁經》永字八法的口訣，就是書寫八個點畫的搖腕用筆方式：「側」畫要手腕倒向右、「勒」畫要手腕置中、「弩」畫要手腕倒向左、「趯」畫要手腕圓轉、「策」畫要手腕倒向右、「掠」畫要手腕先倒向左再向右、「啄」畫要手腕先倒向右再向左、「磔」畫要手腕左右傾倒振筆。

九用筆法的搖管用腕方式：馭鋒以筆尖「直撞」（手腕由上往下）；衄鋒以筆尖「住鋒暗接」（手腕上下左右暗接）；頓筆圓尾以筆尖「摧鋒驟衄」表現藏頭護尾力量（手腕上下左右尖鋒往復）；蹲鋒以側鋒「緩毫蹲節」表現用筆的粗細筆壓輕重力量（手腕由上往下壓）；趯鋒以尖鋒「緊御澀進」（手腕置中）；挫筆以側鋒「挨鋒捷進」表現行筆推拖的力量（手腕向左或右倒下）；跋鋒以尖鋒「駐筆下衄」連結轉折點畫（手腕旋轉）；另外點畫結尾，挫筆斷尾表現側鋒收筆之力（手腕由倒快速扶起揭出）；揭筆尖尾表現「側鋒平發」收筆之力（手腕先向左或右倒再置中）；按鋒以「囊鋒虛潤」的側鋒左右按筆達到收鋒效果（手腕向左或右倒按下）。

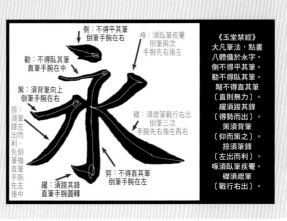

腕法

運用手腕書寫主要有「提腕、枕腕、懸腕」三種方法，主要依實際書寫的需要調整腕法運用。所以古人說寫小字動下腕，大字需懸腕是實情。

一、提腕法

元代陳繹曾《翰林要訣》云「提腕，肘著案而虛提手腕。」《爾雅‧釋詁下》「虛，間也」，有間隙為虛。虛提手腕不着案且略高於桌面，有間隙即是提腕法。這種方式以低執筆較宜，如果執筆高運筆不穩，再加上提筆的手腕如果也過高，只是徒然浪費控筆運筆的力氣，吃力不討好。所以沈尹默在《書法論》中說「腕卻只要離案面一指高低就行，甚至於再低一些也無妨。」低執筆，低提腕有利於操控運筆。

二、枕腕法

元代陳繹曾《翰林要訣》云「枕腕，以左手枕右手腕。」將運筆的右手腕放在左手的手背上，或是用一個物件當襯墊，如用「臂戈」當依託，就是枕腕法。

三、懸腕法

懸腕法就是將腕關節（A點）和肘關節（B點）都離開桌面。此種方式若是坐姿書寫，不宜高執筆，否則整個手臂都要抬高，導致「吊臂、聳肩、肩膀傾斜、關節肌肉繃緊」，用筆不靈活。

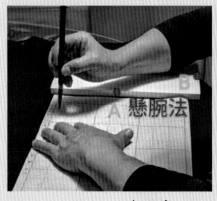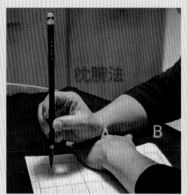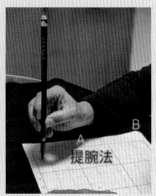

（圖中 A 點為手腕；B 點為手肘部位）

#、註 腕法的功能是「配合實際書寫狀況的用筆手勢需要，增加執管搖腕起倒圜轉自由與穩定用。」基本上，無論用那一種腕法輔助用筆，「鬆肩」都是發揮作用的重要關鍵，需要特別注意。

三、筆法

　　書法用筆的力量感核心，是優異的「自然發力用筆」筆法產生的線條節點形勢力量，這些姿態是自然多變無常形的。簡單說，無論書寫橫豎撇捺或轉折筆畫，任何一個運筆（起筆、行筆、止筆）都可以看出筆力強弱。以「起倒和提按用筆」為例分析：

　　提按用筆依主動意識指揮指力、手腕和肘臂發力用筆，如清初蔣和《習字秘訣・筆法》：「提：頓後必須提，蹲與駐後亦須提，提者以筆提起，減於頓之分數及蹲與駐之分數也。先有落筆，後有提筆，提筆之分數，亦看落筆之分數。頓：力注毫端，透入紙背，筆重按下。蹲：用筆如頓，特不重按。」主要用筆發力有上述「頓、蹲、駐、提」四種。理論上，提按用筆可以輕鬆的提筆推行寫出一根尖鋒線，但是提筆以指運快速書寫的尖鋒線質容易飄滑浮薄。其次，提按當然也可以用力下壓推筆寫出一根粗大的側鋒三分線條，但垂直按壓推動筆鋒行筆同時，容易形成鋪（扁）鋒、破鋒、散鋒現象。這是提按用筆首需解決的問題。

　　其實改善的答案就是王羲之書學系統的執管法和九用筆法。理論上所謂「推筆：就是筆鋒先行，筆管在後，豎管直鋒用力推進，屬於澀行用筆」，用《玉堂禁經》九用筆法的「趯鋒（緊御澀進）」筆法書寫，豎管直毫「推筆澀進」，需要張旭所傳的雙指苞管五指共執的「執管法」運筆，才能寫出「如錐畫石」力透紙背的尖鋒骨線；所謂「拖筆：就是筆管先行，筆鋒在後，倒管橫毫拖行，屬於速進行筆」，用《玉堂禁經》九用筆法的「挫筆（挨鋒捷進）」筆法書寫，橫毫側管「拖筆速進」，可以輕鬆的拖出一條粗大的「三分筆肉線」，且收筆回正筆尖搶出時，因為挫筆的線條本質，就是筆心在前的「三角點」，筆鋒搶出時自然不會有破鋒或散鋒現象。

　　從用筆產生的點畫節點形勢力量看，提按用筆一律用「頓、蹲、駐、提」四種發力方式於筆鋒上垂直作動書寫，產生的點畫形勢概同，但《玉堂禁經》筆法區分尖鋒和側鋒，運筆的形勢本質多變，例如：馭鋒以筆尖「直撞」產生藏鋒；衄鋒以筆尖「住鋒暗接」（手腕上下左右暗接）產生藏鋒或換向節點；頓筆以筆尖「摧鋒驟衄」表現圓尾力量；蹲鋒以側鋒「緩毫蹲節」表現起筆及行筆的粗細筆壓輕重力量；趯鋒以尖鋒「緊御澀進」行筆表現尖鋒骨線；挫筆以側鋒「挨鋒捷進」表現快速拖行的側鋒肉線力量；踆鋒以尖鋒「駐筆下衄」調鋒換向連結轉折點畫；挫筆以側鋒快速收筆，表現斷尾力量；揭筆以「側鋒平發」表現尖尾收筆之力。

第四節

力量感的書學要素之三：筆勢

　　王羲之書法線條力量感之美，蘊藏在由起倒用筆形成的線條筋脈與點畫筆勢布置變化中，特別是筆勢的「形勢」是品賞書法力量感得以表現的重要關鍵要素，包含書法線條、點畫筆勢（單一及複合筆勢）、書體力量與筆勢關係。觀察點是：一、書法線條的自然形勢與書法家的用筆關係。二、書法字象形勢多變，與書法家精熟變化取勢關係。

一、何謂書法線條？

　　王羲之作《題衛夫人筆陣圖后》說：「夫欲書者……若平直相似，狀如算子，上下方整，前後齊平，便不是書，但得其點畫耳。昔宋翼常作此書，翼是鍾繇弟子，繇乃叱之。翼三年不敢見繇，即潛心改跡。每作一波，常三過折筆；每作一筆，常隱鋒而為之；每作一橫畫，如列陣之排雲；每作一戈，如百鈞之弩發；每作一點，如高峰墜石；每作一趯，如屈折鋼鈎；每作一牽，如萬歲枯藤；每作一放縱，如足行之趣驟。」

　　可見，書法審美的力量感除了用筆還有筆勢，而觀察點來自書法線條的點畫自然形勢用筆表現。例如運用「起倒」用筆書寫，橫畫有「仰、勒、覆」；豎畫有「努、縱、裹」；撇畫有「掠、啄、拂」；捺畫有「戈、磔、波」等書法線勢起伏自然的姿態變化美。直線筆勢有其穩重安定平衡力量，但需搭配弧線筆勢偃仰起伏生動自然的形勢力量。

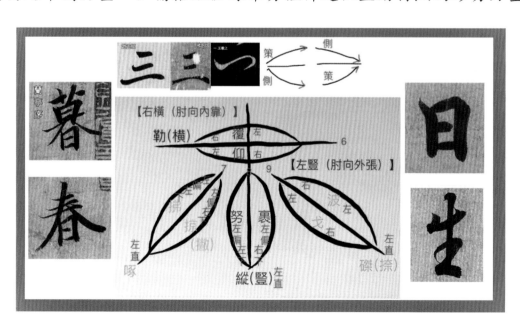

二、筆勢綜整

　　筆勢就是有姿態的點畫線條。例如永字八個點畫是單一筆勢，其中「勒＋努＋趯」可以組成複合筆勢「鈎努勢」，「策＋掠」組成「蛇頭勢」，「啄＋磔」組成「交爭勢」。因此，書法史上記載各種點畫筆勢的書論繁多，要如：宋代朱長文《墨池編》收錄唐代張懷瓘《玉堂禁經》、陳思《書苑菁華》收錄宋《翰林密論二十四條用筆法、翰林傳授隱術》、元代「陳繹曾《翰林要訣》」、明代「張紳《法書通釋・名稱篇》、姜立綱正書刻石《七十二例法》、李淳《大字結構八十四法》、清代戈守智《漢谿書法通解・八法異識一百二十三個》等。

　　依據 1984 年香港書譜出版社出版的《中國書法大辭典》，統計歷代點畫筆勢專用辭條二百餘種，以下依黃簡老師比對篩檢，以「簡明實用、符合使轉」原則，與《玉堂禁經》基本筆勢整併，完成「單一筆勢（永字八法）＋複合筆勢（五勢）」計 99 個筆勢系統，這是學習古人二步（筆勢＋裹束）結字創造字象形勢力量感的讀帖，及判讀古人取勢的重要依據。（各種筆勢系統如附圖，圖中字例多有挪移，且解析受限篇幅無法詳細分述，請讀者搭配黃簡老師書法教學網站學習）。

（一）、單一筆勢（永字八法＋歷代化勢）

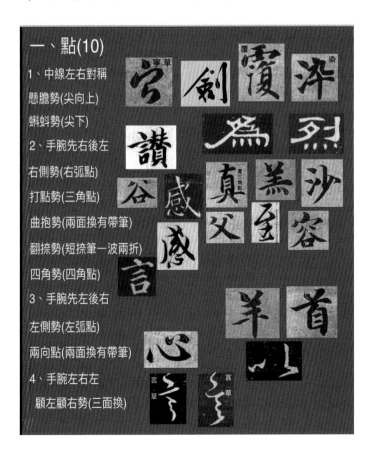

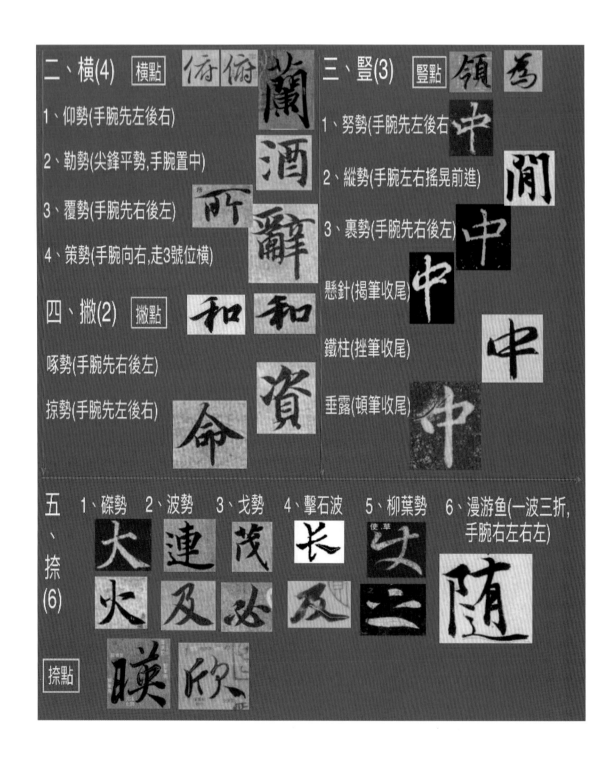

（二）、複合筆勢

　　複合筆勢由單一筆勢線條組合而成。書法術語稱「直線為使，弧線為轉」，「使＋使」就是「直線＋直線」，「使＋轉」就是「直線＋弧線」。《玉堂禁經》張旭五勢，就是「使＋轉」的基本線條形勢組合，分為裹筆勢、鈎裹勢、鈎努勢、豎筆勢、奮筆勢等（五勢的化勢，參見附圖），以下概述之。

1、弧線＋弧線

■ 袞筆勢：草書之字形

是「弧線＋弧線」反方向滾動（縱或橫的逆向）組合。運筆手勢是手腕交替「向左和向右」倒，或說交替寫「裹和努」，屬於反向「滾動」法運筆。例如二王的草書之字，王羲之令字真書是交爭勢＋袞筆勢；書法術語的「屋漏痕」就是像袞筆勢的左右滾動。

■ 鈎裹勢：啄＋勒＋裹＋趯

是「弧線（啄）＋弧線（勒裹趯像一個半圈）」同向轉動（無論順逆）組合。例如「句」字的勹就是「鈎裹勢」。

2、直線＋弧線

■ 鈎努勢：勒＋努＋趯

是「直線＋弧線（使＋轉逆向）組合，起筆橫畫手腕向右，到折角點時手腕倒向左寫一個豎弧線，最後加趯。例如司字是「鈎努勢＋奮筆勢二開半擡筆移位三次」。再如王羲之草書《得示帖》行字，用一直線一弧線，折角點處為弧線，手腕明顯向左逆動向下，《喪亂帖》何字右半部取曲鈎勢，是鈎努勢的化勢（做二次鈎努勢動作）。

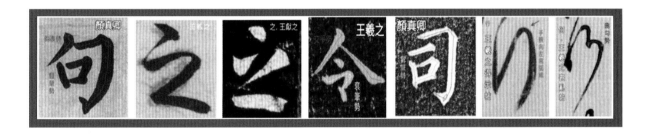

3、直線＋直線的複合筆勢線條

■ 豎筆勢：豎＋橫＋豎

以豎起筆的「豎＋橫＋豎」或「豎＋豎＋豎」的組合。實連的「疊加」，如王羲之草書第一個「念」字上方；虛連的「移位」組合，如智永「川」字的第二、三筆是豎筆勢擡筆移位。

■ 奮筆勢：橫＋豎＋橫

以橫起筆「橫＋豎＋橫」的「使＋使」實線組合，稱為「疊加」。例如王羲之草書「念」字下方的「橫＋豎＋橫」，稱為「奮筆勢疊加一次」。另外也有將豎線虛連的「橫＋橫＋橫」，稱為「移位」組合，如智永「王」字是「奮筆勢移位二次」。

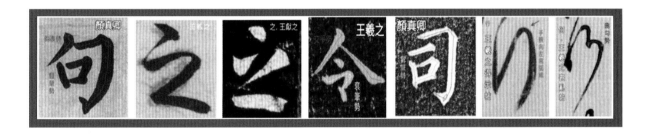

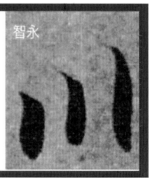

＊無論豎筆勢或奮筆勢，要改變下一筆位置，都要加大搖腕幅度，用到移位功能。

＊連結時如用實筆做疊加，無論書寫幅度大小，折線特徵都有角，角位可以加明節點用小圈調鋒，也可以用倒腕換面方法，例如王羲之草書「念」字。

　　豎筆勢、奮筆勢和袞筆勢的滾動用腕道理一樣有方向性。奮筆勢搖腕是順時針右左右左，如果將明節點改成暗節點用弧線，那就是滾動；豎筆勢搖腕是逆時針左右左右，明顯和滾動的時針方向相同，如王羲之草書「念」字，因取勢不同筆法不同，觀察點就在是直線折還是弧線滾動，這就是筆法、筆勢相互影響的概念。

讀帖敘述筆勢方式

　　臨帖前要先讀帖，分解組成字像部件（筆勢）的聯勢順序，這是書寫產生節奏感的主因。由於每個筆勢（不論單一或由多條線組成的複合筆勢），都是依使轉運筆一次寫就，簡單的敘述方法就是：凡是「直線（使）＋直線（使）」形成的筆勢統稱為「一個使」；凡是「弧線（轉）＋弧線（轉）」無論是順或逆時針轉多少圈，還是左右來回滾動幾次，形成的筆勢統稱為「一個轉」；凡是「直線（使）＋弧線（轉）」形成的筆勢，統稱為「一個使轉」。例如上面「句」字「是勹＋口」：「一個使轉（鉤裹勢）＋一個使（豎筆勢）」。

※【張旭五勢＋歷代化勢】的複合筆勢統整圖

　　《玉堂禁經》的五勢：鈎裹勢、鈎努勢、袞筆勢、豎筆勢、奮筆勢，是書法史上記載最早的複合筆勢，以下將歷代增加的相關化勢，依前述五勢的「點畫組合質性」及「手腕運動方向」，逐一整併歸類於后。

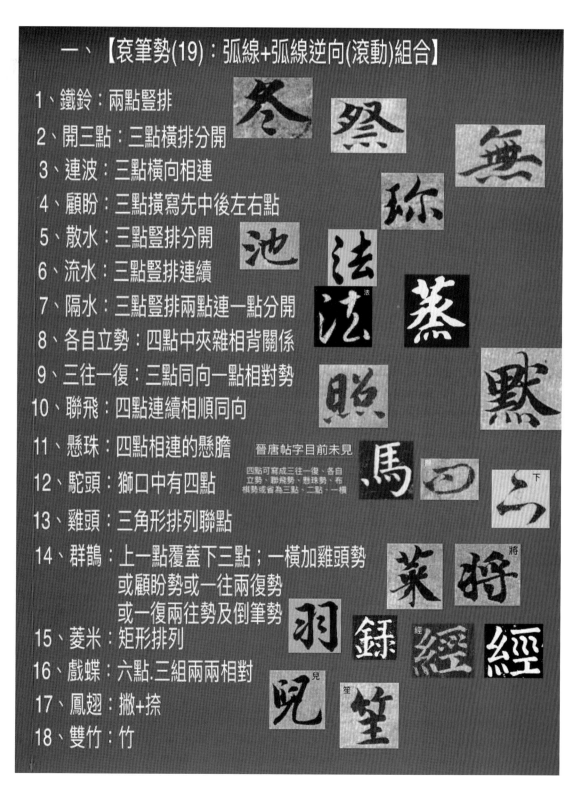

一、【袞筆勢(19)：弧線+弧線逆向(滾動)組合】

1、鐵鈴：兩點豎排
2、開三點：三點橫排分開
3、連波：三點橫向相連
4、顧盼：三點攛寫先中後左右點
5、散水：三點豎排分開
6、流水：三點豎排連續
7、隔水：三點豎排兩點連一點分開
8、各自立勢：四點中夾雜相背關係
9、三往一復：三點同向一點相對勢
10、聯飛：四點連續相順同向
11、懸珠：四點相連的懸膽
12、駝頭：獅口中有四點
13、雞頭：三角形排列聯點
14、群鵲：上一點覆蓋下三點；一橫加雞頭勢
　　　　　或顧盼勢或一往兩復勢
　　　　　或一復兩往勢及倒筆勢
15、菱米：矩形排列
16、戲蝶：六點.三組兩兩相對
17、鳳翅：撇+捺
18、雙竹：竹

晉唐帖字目前未見

四點可寫成三往一復、各自立勢、聯飛勢、懸珠勢、布棋勢或省為三點、二點、一橫

二、【鉤裹勢(22) ＊弧線+弧線的同向(轉動)組合】

1、布棋：兩點以上橫排相順
2、向背：連續兩撇
3、貫魚：連續三撇
4、交爭：撇+捺及啄+捺
5、鬥鶉：撇+捺
6、飛帶：兩撇一捺
7、竹箄：鉤裹+一撇
8、柳箕：鉤裹+兩撇.向背

【＊直線+弧線的同向(使轉)組合】

9、栗子：合點.點+趯
10、暝人：啄+橫
11、立人：撇+豎
12、疊烏：兩撇+豎
13、倚人：豎+捺
14、外略：橫+鉤趯往上
15、蠆毒：乙腳異勢收尾尖
16、鳥雛：乙腳異勢沒有尾巴收鋒
17、倚戈：捺+鉤趯
18、彎笋：捺+鉤趯
19、玉鉤：豎向左鉤趯
20、反引：撇+鉤趯
21、獅口：橫+裹趯

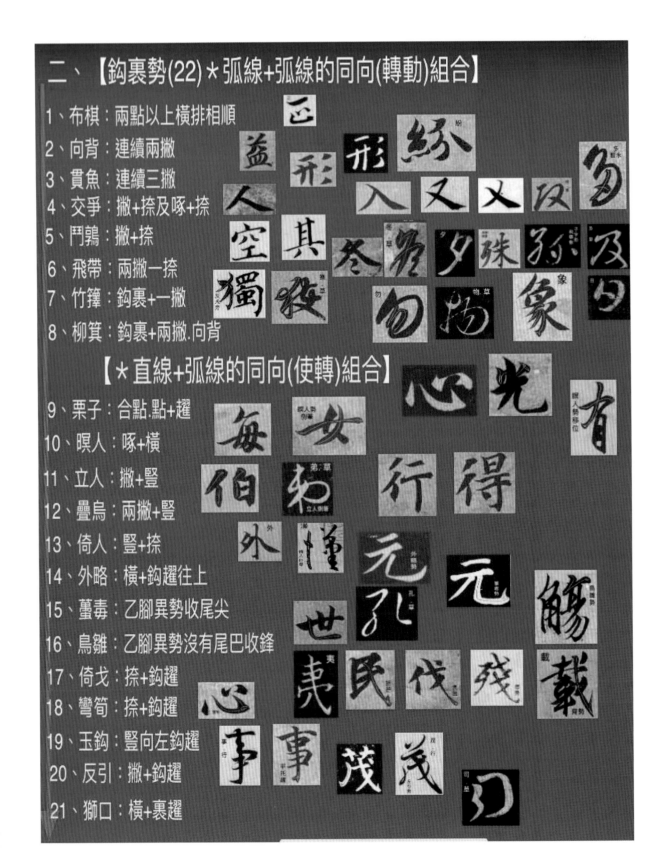

三、【鈎努勢 (11)：直線+弧線逆向的(使轉)組合】

1、龍爪：兩點豎排

2、羊角：曾頭其腳、兩點橫排

3、烈火：急雁陣勢

4、三牽綰：止 ㄓ 字

5、曲鈎：耳朵旁

6、戈法：戈

7、舞鶴：示

8、節耳：一室耳朵

9、阜耳：左耳

10、邑耳：右耳

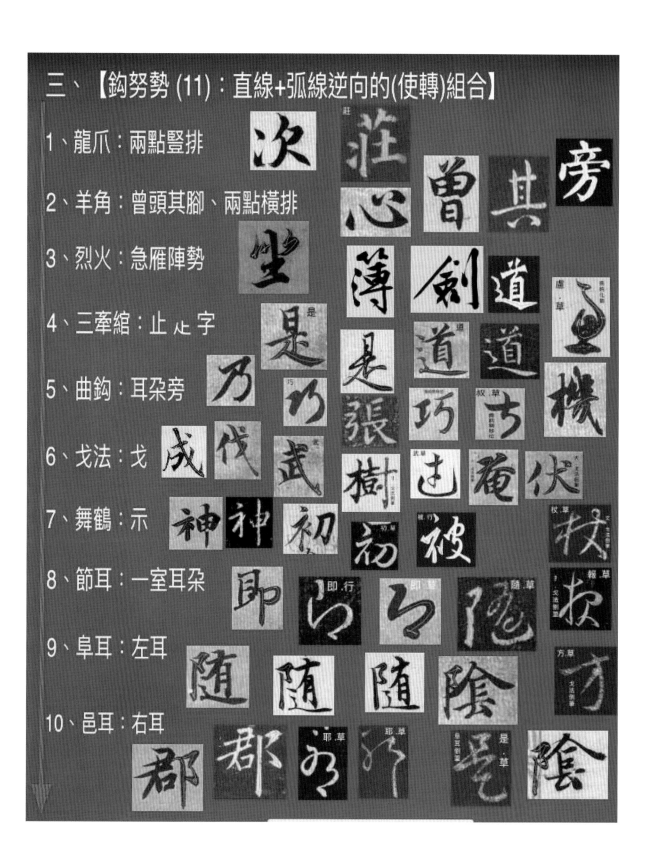

四、【豎筆勢 (11)：直線豎起筆+直線(移位)組合】

1、厵鈎：豎向右直接鈎趯

2、打鈎：以字左部，豎腳向右鈎趯

3、蟹爪：豎向左直接鈎趯

4、冖頭：左側豎點+橫折釘

5、宀頭

6、玉函：凵 豎筆勢一開半

7、馬椿：忄 豎筆勢二開半抬筆兩次

8、鐵圍：口 豎筆勢+奮筆勢各一開

9、蟹腳：く 撇捺一折

10、蟠龍：幺 豎筆勢二開半抬兩次

五、【奮筆勢(10)：直線橫起筆+直線(疊加)組合】

1、曲尺：勒+縱或彎曲度小的努

2、犂梁：橫長+短彎豎

3、折釘：橫長+向下鈎趯

4、屈頭：橫+撇

5、蛇頭：策+啄或策+掠

6、石楯：ㄋ奮筆勢二開半

7、挑土：奮筆勢一開半

8、十字：橫豎交叉抬筆一次

9、橫爻：兩個併排十字抬筆二次

三、書體與筆勢的力量關係

（一）、真書與草書關係

　　孫過庭《書譜》云：「真以點畫為形質，使轉為情性；草以點畫為情性，使轉為形質。草乖使轉，不能成字，真虧點畫，猶可記文，回互雖殊，大體相涉。」清·戈守智《漢溪書法通解》說：「形質者，謂長短、大小、高下出入多寡之間。性情者，言抑揚、頓挫因以取態是也。」從線條美角度看，書法家組織點畫形成筆勢的筆鋒運動方向、路線變化及點畫粗細、方圓、長短、大小等，就是用筆的形質與情性內涵，而形成字像美，講求使轉動勢，發揮點畫性情筆意，則是用筆的目的和結果。

　　真書以點畫為形質，但需力避一點一畫平正呆板，有使轉筆勢則活，無使轉複合筆勢，點畫只是堆砌而已，缺乏線條連結的節奏感、力量感。例如真書的「點」，筆鋒左右對稱下按的點，只是一個普通的上尖下圓點，如果將之橫放從中剖開，就成「向上仰」和「向下覆」的二個點，而這三個點的筆勢姿態各異，書法家會依其形勢裹束布置，字形力量感不同，譬如「永」字頭上的側點，有「平放（橫點）、尖頭向上（懸膽勢）、尖頭向下（蝌蚪勢）」不同姿態。又如王獻之的行書《澗松詩帖》及褚遂良大字真書《陰符經》的「沉」字左旁「散水勢」，倘若把筆鋒走過的路，用中線畫出「筋（筆尖）線」，即可清晰看見，他們的點有下覆、上仰，左側點、右側點不同的姿態。

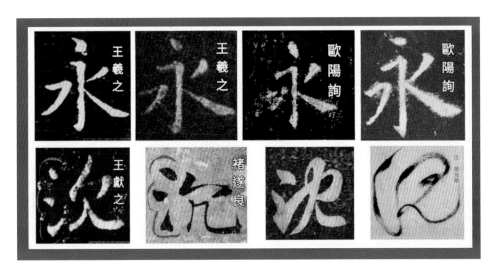

　　草書「省簡連寫」的形質是筆勢的「大圈使轉」，但需避免線條飄滑流轉，尤其草字結構的筆勢線條本質，依然是「永字八法」的點畫，要寫出神韻，需「筆筆斷而後起」，做到動中生靜，縱使只是草字中的

一個小「點」，卻有畫龍點睛之效，無點畫縱橫而已。例如王羲之草書《旦反帖》的「沉」字，雖然用使轉流暢的隔水勢，但三個點畫形勢姿態依然分明，而祝允明《岳陽樓記》的流水勢點畫則偏軟流轉。

張旭在傳授筆法給顏真卿時說：「書之求能，且工真草。」而真草寫的好不好的道理，其實就在孫過庭《書譜》點出的「真以點畫為形質，使轉為情性；草以點畫為情性，使轉為形質。」這也是草書與真書創作魅力之所在，是學習《玉堂禁經》永字八法點畫情性（單一筆勢）和張旭五勢（複合筆勢）的關鍵目標。

（二）、習草的要方：筆勢

漢字的字體演進原則是「簡便和美化」。簡便使今草取代章草，晉唐書法家取勢更精簡，重視運用筆勢的形勢美寫草字，因此「識勢、取勢」不只是寫好真書的基礎，更是學習草書如何省簡連寫點畫，知其所以然的關鍵。

明代以後受正書依筆順識字書寫影響，加上草字難懂難學，自古除了皇象《急就章》是西漢兒童識字課本外，其它未見史籍記載官方公布草字教習資料，習草者只能按照碑帖或依《草訣歌》臨習，直到近代才有于右任《標準草書》整合楷書部首草寫形式，以符號化教導記憶，惟若爾後習草者因此只知死背標準草書符號與草字外觀，不追溯「篆、隸、簡帛、章草、今草、真書」字體演變，不瞭解古代「解散隸法的約定俗成省簡、連寫草法道理」，以及熟悉運用筆勢書寫草字。其結果必會顯現在讀帖不知道書法家取勢原由，也容易因粗觀而無法分辨相似草字細節差異，乃至誤寫。

例如「天、與、足」字，草書「天」字脫胎自甲骨文、金文、大篆、小篆。漢《王莽新簡》是一橫下有一個飛帶勢移位，類似久字，天中的「人」原本寫法是交爭勢，但作為字中的部件，將撇捺草寫成一折的豎筆勢很常見，因此天字撇捺撇捺的草寫，寫快了就變成奮筆勢兩折（兩開半）移位一次，如皇象、王獻之、智永、孫過庭。

王羲之「與」字《十七帖／大道帖／胡母帖》用連續三橫奮筆勢、《上虞帖／丘令帖／汝不帖》則是連續左右搖腕的弧線袞筆勢，所以「天」字王獻之用「奮筆勢＋蠆尾勢」、王羲之《十七帖》用「奮筆勢＋交爭勢」以示區隔，但傳為張旭《古詩四首》的「天」字，粗看會以為是「之、與」或「三」字。另外，智永的「天」和「與」字草字粗看很相似，取勢只有些微差異，讀寫都需精微觀察，小心下筆。「足」字，王羲之同樣用奮筆勢和順時針弧線的袞筆勢寫法，但《七十帖》中

的足字草寫法和「云」字相似，和有些連寫不移位的草字，如《得示帖》和懷素《自敘帖》的「足」字，若不看上下文字，容易讓人誤解，但智永《真草千字文》和張旭《晚復帖》的足字將口部省減為一橫就很明顯。如果學會筆勢，知道草法取勢變化道理，讀帖看書家取勢，臨帖就容易多了。

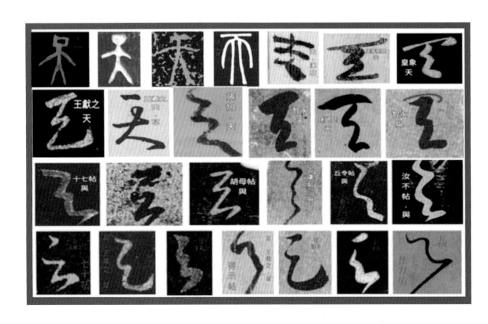

再如王羲之《十七帖》草書「為」字，簡潔只用一個飛帶勢；「通」字的「甬」部本來是上下結構，皇象章草取「曲鉤勢＋二豎＋二橫」左右結構，索靖、智永都省去左豎，用「曲鉤勢＋豎筆勢＋外略勢（智永為鳥雛勢）」；「南」字智永、張旭、孫過庭今草，都省略左豎，但明朝文徵明、清初王鐸都依筆順保留左豎，筆鋒先下後上重複來回，使得草字顯得繁複，不如智永取勢（曲鉤勢移位＋豎筆勢移位）速捷有力。同理，通字草書，現代書法家啟功用章草取勢，感覺不如智永的簡捷美觀。

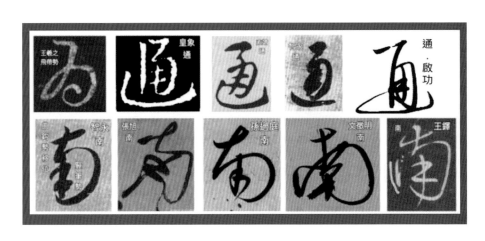

起倒、提按用筆書寫筆勢的差異

王羲之系統的搖腕「起倒」用筆方式，與「運用筆勢裏束結字，形成所要的字象形勢」關係密切。主因在筆法與筆勢互為因果，筆法所產生的「自然起倒搖腕用筆力度、角度、幅度」，決定筆鋒筋脈走向的筆勢姿態，與點畫承接的落筆、出鋒位置。

例如「也」字，用奮筆勢寫，橫畫起筆手腕是右－左，王羲之也字在橫畫尾端用向下的「趯」寫成「折釘勢」，因為搖腕向左下趯出幅度短小，所以接下一筆的入筆位置，是在搖腕向上的豎畫高點；顏真卿的也字橫畫尾端向下折用豎畫較長的「犁樑勢」，所以下一筆豎畫入筆受限搖腕向上的輻度，位置較王羲之低。

「正」字，褚遂良用奮筆勢二開半，橫畫第一筆結束後搖腕向左朝中間移動，移位幅度大，可以寫成 T 形；智永「正」字用「勒＋蠆毒勢」，第一畫勒勢寫完，抬筆移位搖腕向左寫第二畫蠆毒勢上半部的豎，是由搖腕輻度、方向，決定上下畫間距與入筆位置。

「目」字，王羲之草書《游目帖》用「鐵圍勢＋曲鉤勢」，第一筆豎－橫的手腕是左－右，寫完豎因為搖腕向右輻度縮小，所以寫鐵圍第二筆搖腕向上寫橫畫入筆較低，但如像右邊「上」字，若第一筆豎畫結束，因為向右上搖腕幅度可以加大，所以橫畫第二筆提高了，若搖腕幅度更大，可以把橫接在豎畫頂端，如智永寫「目」的第二筆。

唐末柳公權「提按」用筆已是當時書法主流，結字點畫淨媚，結構制式，筆勢筋脈走向不明顯，無法運用使轉筆勢判讀，原因是提按運筆一點一畫，都要提筆後移動肘臂再決定落筆方向、位置，然後按筆書寫。例如圖中右方柳公權寫的「也正目上」楷書，不論他是否使用筆勢書寫，都可看出是屬於自主意識選擇落筆位置的提按用筆。

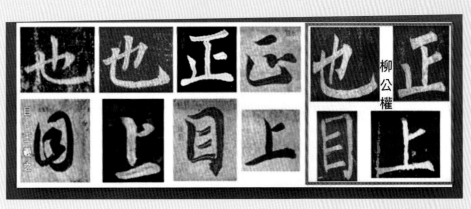

　　書法視覺效果的形勢力量感，就是結字的字像形勢姿態。清代王墨仙說：「作字貴有姿，尤貴有勢。有姿則能醒人眼目，有勢則能攝人心神，否則味同嚼蠟矣。譬如美人有色無姿，則不能動人。」

　　元代趙孟頫《蘭亭十三跋》說：「書法以用筆為上，而結字亦須用功，蓋結字因時相傳，用筆千古不易。」這句話點出書法的毛筆製作結構與行筆規則千古未變，但結字會因時代因人而異。例如明代之後通用正書筆順結構，李淳作《大字結構八十四法》、黃自元《九十二法》，成為現代結字範例，而晉唐是用筆勢寫字，王羲之書法的造形美即源於「二步成字」的「裹束結字」書寫階段，雖然書法史上不乏有關書造形結構技法的書論，例如晉‧衛鑠《筆陣圖》，王羲之《題衛夫人筆陣圖後》、《書論》、《筆勢論十二章并序》，隋代釋智果《心成頌》，唐代歐陽詢《三十六法》，張懷瓘《玉堂禁經‧結裹法》，但皆只言大略，學者須以意消詳，觸類旁通，始可「入乎法中」。

　　以下將分五大項概述：一、《玉堂禁經》結裹法；二、歐陽詢《三十六法》；三、綜整古人常用的裹束結字「變換取勢法則」；四、結合現代美學的「書造形法則」；五、綜整「裹束結字（間架結構）原則」，以為學者參用。

一　《玉堂禁經》結裹法

　　《玉堂禁經》的「結裹法」，重點在「裹束」與「結字」的「聯勢用筆和間架結構造形」互動關係。

（一）、夫言抑左升右者，「圖、國、圓、問」等字是也。

> **#、註** 書寫上述四個字例的外框架，會有左低右高形勢，是因為搖腕由左往右的弧度自然形成上升之勢，同樣的寫橫線也會有右方略高情形。一般言「篆隸」發展時，線條圓轉平直、間架布置均稱，還沒有複雜的用筆法，「草行真」書開始追求造形和線條美，講求點畫形勢和搖腕用筆書寫的自然表現。以「國」字為例，凡搖腕幅度增大，力度與速度變快，結字框架的左低右高用筆形勢就變化大。

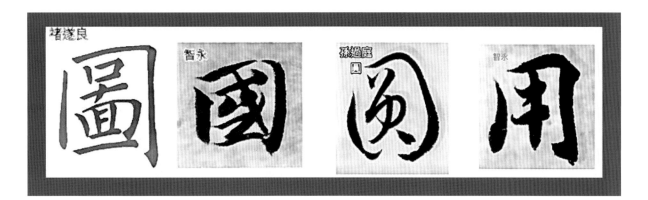

（二）、夫言舉左低右者，「崇、豈、峕」等字是也。

#、註 上述字例山的部件，在晉唐真書中為了強調線勢的變化效果，「山」字多是舉起左下角向右斜寫的。如《蘭亭序》「崇」字的取勢和結字就是舉左低右的安排。又如有些篆字「豈」的寫法上面本來就是斜線，所以真書用隸定方式把山寫成斜置，像歐陽詢《虞恭公碑》（貫魚勢＋奮筆勢一開半＋豎筆勢移位二開×2）、褚遂良《雁塔聖教序》（蟹腳勢＋向背勢＋奮筆勢移位二開半＋羊角勢＋覆勢）都是巧妙取勢結字範例。

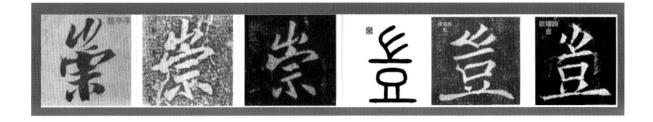

（三）、夫言促左展右者，「尚、勢、常、宣、寊」等字是也。

#、註 上述字例左邊短促近迫（緊結），右邊開展（寬結）。

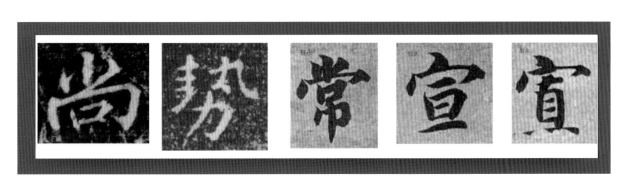

（四）、夫言實左虛右者，「月、周、用」等字是也。

#、註 上述字例左邊緊結，右邊舒寬。

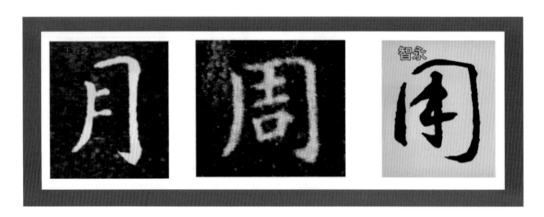

（五）、夫言左右揭腕之勢者，「令、人、入」等字是也。

#、註 上述字例的撇捺，均為搖腕向左、右呈揭筆之勢。

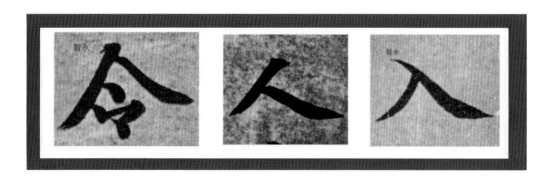

（六）、夫言一上一下不齊之勢者，「行、何、川」等字是也。

#、註 上述字例左右上下呈不齊勢。

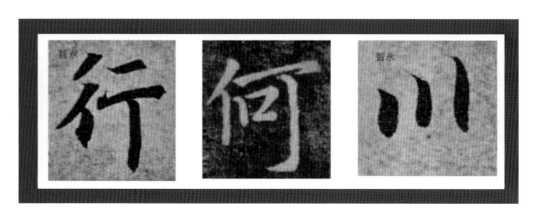

（七）、夫言用鈎裹之勢者，「罔、岡、白、田」等字是也。

#、註 鈎裹勢（勹：啄勒裹趯）取勢是用同向轉動。

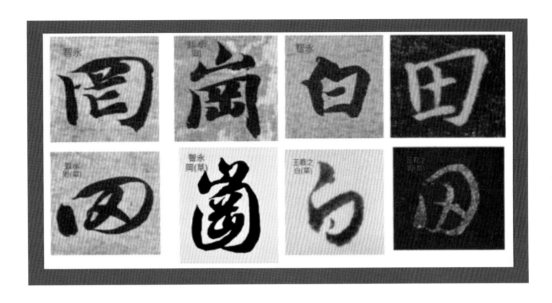

（八）、夫言欲挑還置之勢者，「元、行、乙、寸」等字是也。

#、註 欲挑還置就是不用鈎趯形勢，如「乙腳異勢（鳥雛勢）」。

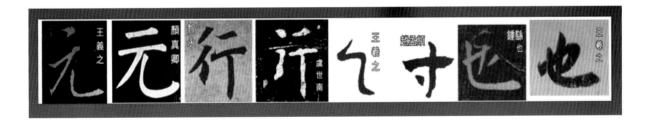

（九）、夫言用鈎努之勢者，「均、匀、旬、勿」等字是也。

#、註 取勢用逆向轉動的鈎努勢（勹：勒努趯），與鈎裹勢區隔。

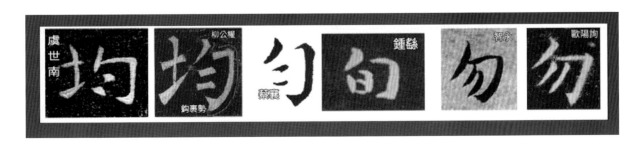

（十）、夫言將欲放而更留者，「人、入、木、火」等字是也。

欲放更留是指同向轉動的交爭勢，不可過長。

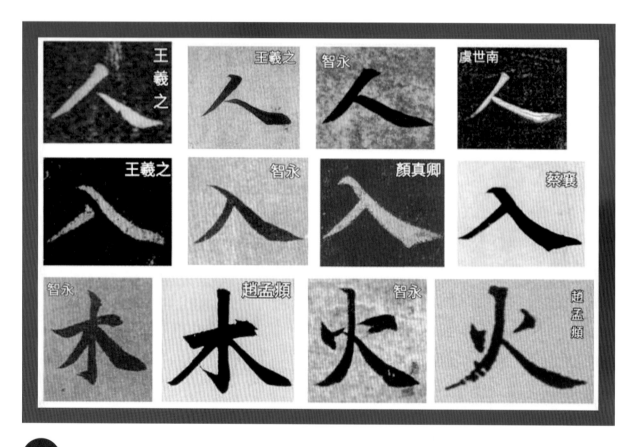

二 歐陽詢《三十六法》精意註解

（一）、排疊

　　橫豎排疊緊密的「分間布白」，需依「體形大小、點畫多少、長短、疏密」勻稱布置。**如筆畫多的「壽、畫、麗」，筆畫少的「糸、言」旁。**

（二）、避就

　　點畫欲彼此映帶得宜，須「避密就疏，避險就易，避遠就近」。如「盧、府」字左邊兩撇，第二撇是避就；《蘭亭序》二個「視」字下方鳳翅勢，第一個左撇收縮是避，第二個左撇外伸是就；「逢」字的辵部上邊「貫魚勢」作點，是避右邊的重疊而就簡緣故。

（三）、頂戴

　　結字需「上稱下載，斜正如人」，不可頭輕尾重。尤其結構「上大下小、上重下輕」的字，頭部需頂正不偏側，尾部須穩重不浮漂。例如「疊、壘、藥、鸞、聲」字。

（四）、穿插

　　凡是橫豎貫穿、撇捺斜插者，尤須考量「大小、長短、疏密」，使「四面停勻、八邊具備、結構平衡」。如「弗、兼、爽、婁、密、虧」字。

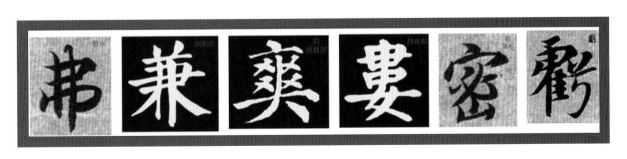

（五）、向背

直線條的「向、背」，形成字體「內擫（向）、外拓（背）」姿態。如「非、和（相向集中）、兆、肥（相背擴張）」；《蘭亭序》「蘭」字外廓相背，內部豎畫相向讓出空間；「川、伏、冬、秋、建、孔、用」是背勢，「困、園、樹」是向勢，「飢」有向勢、背勢。

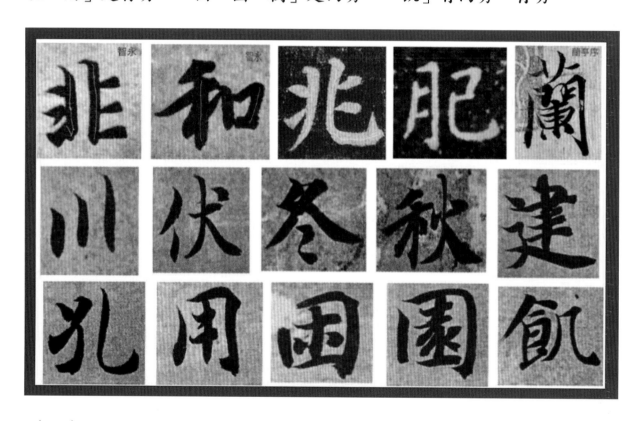

（六）、偏側

結字容易產生偏側欹斜者。如「心、幾」偏右，「乃、少」偏左，要注意平衡規正，但原來結構就端正者如「亥、女、正」，線條可偏側生態。

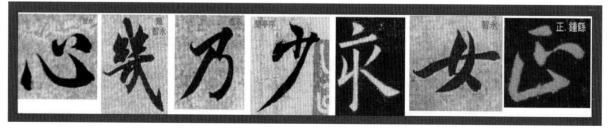

（七）、挑（趯）

字體形勢偏側者，為考量結構力量平衡，有些筆畫需要適度挑趯伸

展。例如「武、氣、勵、斷」等字，左邊堆垛點畫多，右邊須挑趯之，再如「省」字上面偏側下邊豎畫拉長挑趯，使其均衡相稱。

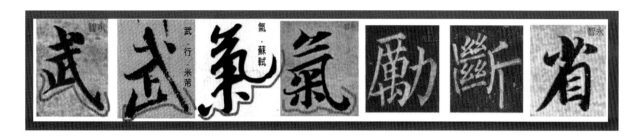

（八）、相讓

合體字無論左右或上下，均須考量揖讓布置。例如「駿、維、鳴」字左旁收斂讓右；「辦」字中間「力」部收縮近下讓兩「辛」出；「鷗」字左部偏上，右邊上狹讓鴕頭勢；「呼」字口讓右；「扣」字口在右下讓左。

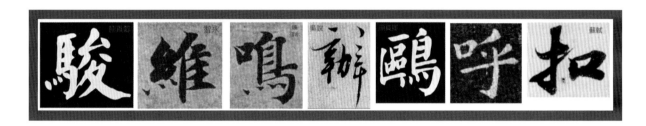

（九）、補空

「我、哉、咸」字戈法右點須對左邊實處補空；「餐」字以交爭勢補空，「建」字以辵部點補空，使四面圓滿均衡，整體要相稱。

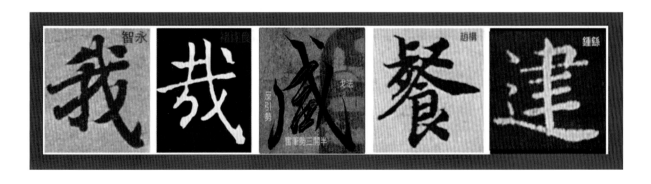

（十）、覆蓋

覆蓋主要是指宀頭勢，點要像攢尖式寶頂，畫正不宜穿過橫畫（如

圖「寶、容」第二、四、六字），寬度與覆蓋下部相稱，宀頭屋簷要厚實。

（十一）、貼零

　　鐵鈴勢（貼零）的上下點畫須相互粘合有顧揖姿態，如「於、冬、寒（一、四、五字）」，並且注意疏密，太遠則鬆散，太近顯窘促。

（十二）、粘合

　　合體字原本部件分離，結字時靠攏緊結，相互粘合顧揖，筋脈相連。如「慶、陰、與、聆、盡、履、清、辭」字。

（十三）、捷速

　　捷速是指行筆要「意中如電」，例如「風、鳳」字的外框「鳳翅勢」，兩邊要速且「圓孿」（一、二、四字）；左邊掠勢的尖尾揭出，和右邊蠆毒勢向上趯出的背筆力量感，都來自用筆的捷速。

（十四）、滿不要虛

三面或四面包圍的字，內部點畫布置要滿不要虛，注意疏密勻稱。例如「圓、圖、迴、南、四」（第五、七字內部寬鬆）。

（十五）、意連

字體結構部件雖然互不相交，但運筆時要注意前後點畫頭尾的承接用筆，有的是「筆斷意連」，有的要虛實相連，筋脈相通。例如「以、心、必」字（第五字的筋脈意連不明顯）。

（十六）、覆冒

覆冒是指字頭大的須掩覆遮蓋下部，使上下配置均衡。例如雲、空、寄、帶、盛、榮、泰。

（十七）、垂曳

垂指豎畫的伸縮，曳指撇捺的牽引。凡一字中有垂有曳，要伸縮互補，收放調和適當。如「都、卿、水、趣」字。

（十八）、借換

借換點畫屬於變化取勢。例如王羲之、鍾紹京秘字「示」部右點，借給「必」部左點用；「靈」字下方借用「罡」變換取勢；「蘇：蘓；秋：秌」左右部件調換；「鵝：鵞」上下堆疊互換。

（十九）、增減

點畫增減的變化取勢。如筆畫少的「新」字左下加一橫，「建」字廴部上方加點；筆畫多的「曹」字上方少一豎，「美」字下方大部由橫變點。

（二十）、應副

　　結字要平正安穩須注意「應副（對應、呼應）」。例如筆畫少的「之」字點畫呼應布置，點畫多的「龍、詩、轉」字左右橫畫對應。

（二十一）、撐拄

　　拄（ㄓㄨˇ動詞，支撐意）。結字撐拄要注意中心、重心，尤其單體字豎畫務求立得穩、撐得住。例如「可、下、手、子」字豎畫。

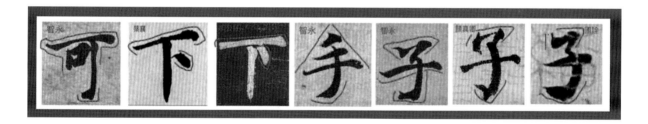

（二十二）、朝揖

　　合體字部件的聯結，需要相互挪移調整，迎相顧揖，不要部件離散，姿態分立。如「初、朗、謝、斑」字。

（二十三）、救應

　　雖然王羲之說「預想字形大小、偃仰、平直、振動，令筋脈相連，意在筆前，然後作字。」但筆軟變化多，裹束結字仍需瞻前顧後「救

應」接續的點畫姿態形勢。例如《蘭亭序》中同字異形的「攬、懷」字用筆，以及由「一」字改寫救應而成的「每」字。

（二十四）、附麗

「附麗」意指結字聯勢要緊密依附，不可離散。例如「以小附大，以少附多」的「形、起、次、飲、激、枝」字。

（二十五）、回抱

左右使轉回抱形勢不同，向左有「鉤裹勢（勹）、柳箕勢（勿）」，「勿、觴、暢」字；向右有「外略勢、蠆毒勢」，「己、也」字。

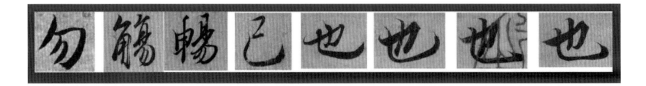

（二十六）、包裹

包裹（包圍）有五個部首：囗（メ乀ノ，鐵圍勢）指四面包圍之地，如「因」字；冂（丩凵厶，豎筆勢）指郊外，上包下如「崗」字；凵（丂弓ˇ，玉函勢）指嘴巴張開，下包上如「幽」字；匚（匸尢，奮筆勢）指放東西的方形器物，左包右如「匡」字；勹（勹幺，鉤裹勢）是包的本字，右包左如「旬」字。

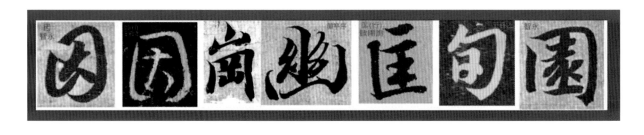

（二十七）、卻好

卻好，意思是恰恰好。結字取勢無論用回抱或包裹，皆須注意取勢要恰到好處，避免牽強湊和失勢。（比較例字）

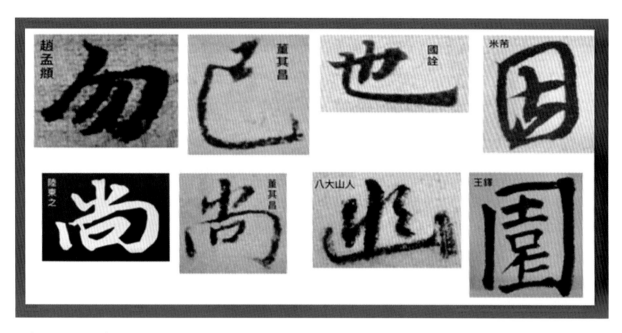

（二十八）、大成小，小成大

結字以「大成小」如「閑、道」字的外框「門、辶」；「以小成大」是指關鍵點畫。例如「孤」字右邊群鵲勢，「寧」字宀頭勢的第一筆豎點及最後的豎鉤，「欲」字最後交爭勢的一捺，「我」字最後一點（懸膽）補空。

（二十九）、小大成形

蘇東坡云：「大字難於結密而無間，小字難於寬綽而有餘，若能大字結密，小字寬綽，則盡善盡美矣。」意思是結字無論小大成形，都要疏密有致，「密不促迫、疏不鬆散」，布置得宜。

（三十）、小大大小

結字「大字要寫小，小字寫大」，自然寬綽剛猛得宜。例如《蘭亭序》「羣賢畢至少長咸集」，「羣」小「賢」大，「至」小「少」大。

（三十一）、左小右大

漢字結構多「左小右大（如）稽、陰、禊、峻、清、流、次」字）」，少數是「左大右小（如「和、引、敘、觀」字）」，但都須要注意重心平衡。

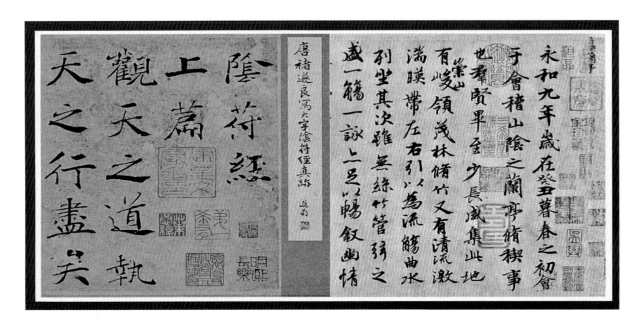

（三十二）、左高右低左短右長

結字無論「左高右低或左短右長」，均應依據字結構重心作適當調整，同《玉堂禁經》結裹法中「抑左升右」、「舉左低右」、「促左展右」、「實左虛右」之說。解決之道就是掌握「均衡、和諧、比例、對比」的基本美學法則。（比較例字）

（三十三）、褊

褊（ㄅㄧㄢˇ）是狹小、狹隘意。孫過庭《書譜》「密為老氣」，意即結字用褊的「收斂緊密」則有老氣。例如「斜畫緊結」有「褊」的效果，「平畫寬結」是疏朗平衡的空間視覺效果。

（三十四）、各自成形

漢字「妙在可拆」，筆法影響筆勢，各自成形的字像不同，無論聯勢長運或取勢短運，裹束結字時點畫疏密大小，長短闊狹，都必須仔細揣摩決定。例如王羲之《蘭亭序》之字使用二種筆勢（衰筆勢和奮筆勢），但運筆筆法不同，二十個之字，字字不同，反觀趙孟頫的之字提按筆法相同，用筆順的韻律感書寫，沒有鮮明的字形變化效果。

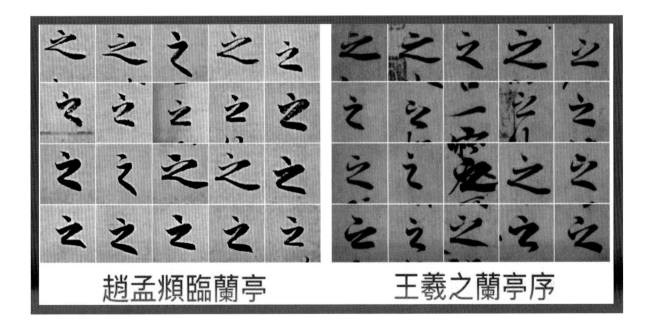

趙孟頫臨蘭亭　　王羲之蘭亭序

（三十五）、相管領

結字時各部件間要彼此相互調配管領，如前述的「覆承、揖讓、補空、粘合、疏密、鬆緊、應副（呼應）、附麗（依附）、卻好、大成小和小成大、小大成形、左小右大、左高右低和左短右長」等關係。

（三十六）、應接

應接意指前後點畫須有相承、相接的頭、尾筋脈相連形勢。例如「小」字的顧盼勢，「緣」字　部三點連波勢，「無」字下方四點的三往一復勢或各自立勢。

（＊以上皆言其大略，學者能以意消詳，觸類而長之可也。）

三　襄束聯勢的變換取勢法則

（一）、結構不變的變換取勢

理論上，永字八法揭示的「筆筆斷而後起」真意，就是「長運不如短運」的分開取勢觀念。合併組織筆勢的筆畫越多越複雜，分開部件取勢反而簡明清楚。

例如「聞」字「門和耳」，線條平直易生僵化死板。所以篆、隸會用弧線美化，真書左邊長豎寫成「襄勢」，二小橫奮筆勢換成「龍爪勢」。「膳」字月旁取勢，智永、趙孟頫一樣，右邊取鉤裹化勢，長豎寫成「努＋趯」的斜線，接下來寫奮筆勢，顏真卿用二橫奮筆勢。「耳」字分開取勢有「奮筆勢一開移位＋中間二小橫奮筆勢＋十字勢」，或將一、二勢或二、三勢合併，例如智永「恥」字耳部，就是「奮筆勢一開移位＋奮筆勢三開移位」。另外「耳」字下面一橫，晉唐時期多取策勢，且依篆、隸寫法橫筆不超過右邊一豎，這種書寫特徵也保留在唐代歐陽詢行書中，直到元明時期的趙孟頫才寫出頭，成為目前使用的正體。

「雞」字「奚」部結構是「群鵲勢＋蟠龍勢＋戈法化勢」，其中群鵲勢可用一橫兩點雞頭勢替換，或者說和蟠龍勢合併，如王羲之、歐陽詢行書寫的難字。「隹（ㄓㄨㄟ）」部，比較智永真書的兩個雞字隹部和顏真卿的取勢，可用「立人勢＋一點一橫奮筆勢＋三橫一豎的奮筆勢或一豎三橫的豎筆勢」，或是「向背勢＋豎筆勢移位一開＋三橫一豎的奮筆勢或一豎三橫的豎筆勢」方式取勢。追溯金文「隹」字是象形寫法有頭有腳的鳥，隸書依小篆結構將鳥頭隸定成如《乙瑛碑》「雄」字和《石門頌》「難」字的隹部起手用向背勢，影響後期的行書和楷書都同樣取勢。

（二）、改變部分點畫的變換取勢

1、減少點畫

　　例如「窮」字的身部寫了上面一啄後，省去下面一橫，方便組織筆勢；「麗」字鹿部省略上面一點；歐陽詢《九成宮》「絕」字下方巴部少寫一豎；「黃」字的廿（ㄋㄧㄢˋ）部用橫爻勢後，省略下面一橫；「藏」字左邊爿部，經常省略複雜的橫豎畫只寫成反引勢。

　　草書如王羲之《十七帖》「眉」字用「節耳倒筆勢＋鐵圍勢（左豎寫高到耳室，表示原來有一豎）＋奮筆勢」。

2、增加點畫

例如「氣」字上面中間的一橫，借用隸字形狀變成三點連波勢。「執」的甲骨文右旁是人，雙手被銬住，本義是拘捕，捉拿。《陰符經》右邊從石鼓文，用鳳翅勢移位＋二橫奮筆勢。「辰」字中間用隸書寫法增加一豎，也有寫成口字形。

3、移動點畫

例如「歲」字止部上方橫，移到右邊變成豎，形成山部筆勢。「機」字右下的戈法＋鈎裹勢，《陰符經》移動組成曲鈎勢＋戈勢＋右側點。「蘇」字下方魚和禾可左右互換。「桃」字右邊長撇移到頭上成啄，或將木移到上方寫成上下字型。「凡」字隸定後中間一點，顏真卿用鳳翅勢＋勒勢，趙孟頫在中間加一橫成奮筆勢，張旭和張即之把橫移到鳳翅勢頭上變成一啄，宋高宗趙構從魏碑寫法，除了一啄還在中間加一點。

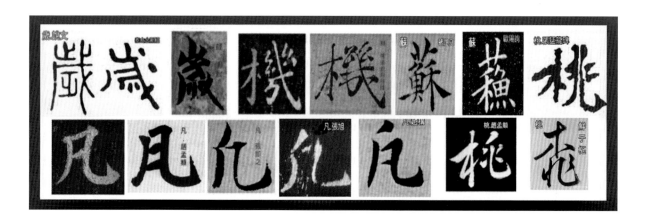

4、置換點畫

例如「柳」字《說文解字》「小楊也。本作桺。」柳宗元將中間的部件換成飛帶勢；「鬱」字下方複雜，智永用「爵」字下面部件替換，王敬客將「缶」部換用飛帶勢，董其昌用橫爻化勢，歐陽詢用疊烏勢；「操」字因魏晉避曹操諱變成「摻」。章草《急就章》的「參」看起來像「杲」，所以《干祿字書》記載摻是操的俗寫，躁的右旁寫成參是俗字。

（三）、借用其他書體部件的變換取勢

　　草行真書變換取勢多源自篆、隸，懂得文字本義和字體書體的演變，可以幫助識勢。例如「舞」字甲骨文意為人手拿著東西舞動，是象形「無」，後來被借用表示沒有的意思，基本結構是「瞑人勢＋二橫的奮筆勢＋四豎的豎筆勢＋三往一復勢」，集王羲之書《聖教序》「豎筆勢三開兩次」，《蘭亭序》「豎筆勢三開＋豎筆勢四開＋連波省點勢」，智永《真草千字文》「瞑人勢（鈎裹化勢）＋奮筆勢一開半＋豎筆勢四開＋連波省點勢」。

　　「舞」字後來在「無」字下半部加上兩個腳形「舛」表示跳舞，取勢如顏真卿左邊用飛帶勢並將一點拉長（篆書筆意），右邊用奮筆勢移位；張即之《雙松圖歌卷》將舛部右邊小豎筆當作飛度的虛筆書寫；蘇軾《赤壁賦》則以草書手法搬移點畫，最後加上一點；陸柬之行書舞字上半部是用索靖章草減省豎畫取勢，下半部左邊結合上部中間一橫寫成「歹」字形飛帶化勢，孫過庭、懷素、于右任則用「子」形飛帶化勢。

　　「埶」字篆書右邊有二橫，《陰符經》從之，正書的埶省簡為一橫；「曼」字顏真卿真書下面寫成「万」，是借用隸書「寸」的變化；

「結」字四點，智永真書以行書的一策替代；「勝」字右上方，王羲之行書依章草取顧盼勢。

「起」的篆字左上方是人擺動手臂奔走，下方是由象形腳變換的止部，隸書上方將弧線拉直變成「土」，下方有「止、𧾷、兩點一捺」等寫法，真書「走」部上方依據篆隸結構有「大（戈法化勢）、土」寫法，下方同隸書，例如柳公權用「大（戈法化勢）＋𧾷（三牽綰）」、褚遂良用「土（奮筆勢或豎筆勢）＋袞筆勢」、智永左方土部先取「十字勢」，省出的一橫和下面兩點一捺，組成「類之字形袞筆勢」。另外「起」字右方「己」部結構筆勢是「奮筆勢＋鳥雛勢」，變換取勢如褚遂良《陰符經》用豎筆勢（先寫一豎再移位寫三橫），歐陽詢行書用「奮筆勢＋倚人勢」（褚遂良同）。

「來」字《乙瑛碑》中間是兩個人字，《熹平石經》中間訛變為兩點一長橫，左右連結方便使轉，因此後期行書和真書都採用這種寫法。

「虛」字《說文解字》注「大丘也。崑崙丘謂之崑崙虛。古者九夫為井，四井為邑，四邑為丘。丘謂之虛。從丘虍聲。」智永的虛字是從篆的隸定，丘字後期《張遷碑》隸變為「立人勢＋奮筆勢移位」，如顏真卿的「虛」字就是從隸變取勢。

「龍」字右邊取勢有三種，歐陽詢《九成宮》龍字，用篆書結構的隸定寫法，很規矩一筆不少，《虞恭公碑》則用「鳳翅化勢＋三點」，判係移用章草右邊取勢，再加三點；智永則省略右上方兩筆。

「觀」字兩個口，智永真書借用草書簡化為三點寫法。「陽」的本

字是「易」，上面是旦，王羲之用「豎筆勢＋奮筆勢」，「易」字上面是日，王獻之草書用飛帶勢，趙孟頫行書《歸去來辭卷》取勢同，可見各種書體是相互影響的。

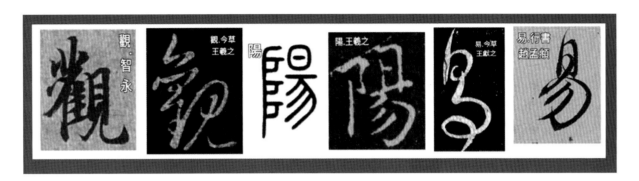

書學題

如果作品中有二個「奮」字，如何變化取勢書寫？

說明：「奮」字書法字典，王羲之系統書法家的「真、行、草書」字例並不多，若想要用王羲之書學技法創作真書奮字，首先要決定字像結構筆勢部件，然後從字體演變中找到不同取勢的字例，依「用筆（筆法、線質）、裹束結字（間架、造形）」技法試寫聯勢狀況，若使轉順暢即可。如圖中右上角取勢借用三國《受禪碑》隸定基本結構變化取勢：「奮筆勢＋鬥鶉勢＋向背勢＋豎筆勢＋豎筆勢＋奮筆勢」。

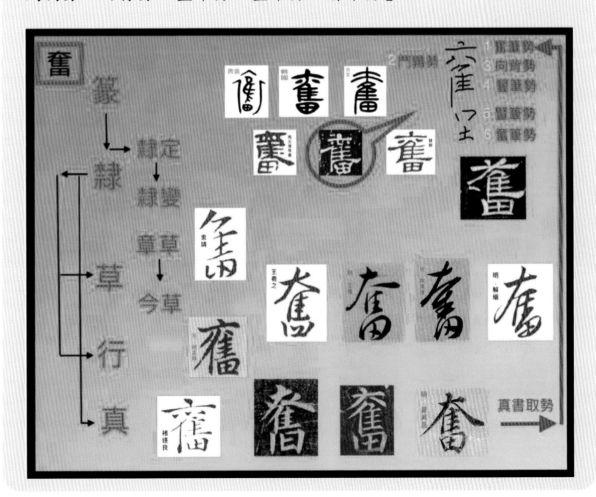

（一）、平衡（Balance）

1、形式平衡

　　漢字多左右或上下部件的組合，在視覺上「對稱」字象有「單純、簡潔、規律」美感，和「莊重、嚴肅、平穩、安定、正面」的靜態感，可以滿足人類心理潛存對安全穩定秩序的需要，特別是對稱的字，視覺生理運動也是穩定的，只要眼球上下左右自然水平移動即可。例如篆書講求線條對稱形式，橫平豎直、分間布白、粗細勻稱，屬於靜勢的平衡，也是最容易達到統一平衡的方式，隸書、楷書的結構雖然排列有序，但屬於動勢的形式平衡。（如林、非、暮、昌字。）

　　「形式平衡」或稱「正式平衡（Formal Balance）」，容易產生結構制式單調、僵化、呆板問題，因此歷代書法家無不思考運用技法，調整配置，取得平衡之外生動的「造形（結構比例、重心、中心、正斜）、重量（點畫大小、長短、粗細）、疏密（空間鬆緊）、線質（墨色）」變化效果。

　　另外，視覺「對稱」的心理同時也會有相應的「對比美」期待表現。例如寫雙曲對稱的內擫（相向）外拓（相背）運動趨勢，起筆由左方開始筆壓的弧度，會期待在寫右方弧度時與左方協調搭配，這是書寫時應該特別注意的視覺平衡重點。（如昌、門、蘭字。）

2、非形式平衡

　　「非形式平衡」即「非對稱形式的平衡」或「非正式平衡（Informal Balance）」。歐陽詢《三十六法》中「排疊、穿插、相讓、補空、粘合、滿不要虛、覆冒、垂曳、借換、增減、撐挂、朝揖、附麗、回抱、大成小／小成大、小大成形、小大大小、左小右大、左高右

低‧左短右長、褊、相管領、應接」;「避就、頂戴、向背、偏側、挑（趯）、覆蓋、貼零、包裹、卻好、各自成形』等,都是非形式平衡的技法。

　　例如《蘭亭序》「在、春、禊、流、娛、相」字,王羲之運用靈活調整「結構重心、筆勢位置、疏密布置、線條粗細、墨色線質」,營造出非對稱形式的視覺平衡效果。

3、影響平衡因素

　　王秀雄在《美術心理學》研究中指出,書法「形」的平衡會受到「重度」、「方向」因素影響。

（1）、重度

當書法的點畫線條距離九宮格中宮越近重度愈輕，越遠則愈重。例如「中」字豎畫下方比上方長則重；雙併結構要抑左揚右或抑右揚左，如「功、行」之字；在字形結構中容易引起關注的，其形雖小亦重，如「上、下」之點或短橫；孤立的形體，重度加大，要特別安排，如「寧、乎」字的末畫；單純規則的幾何結構部件，重度也需特別安排，如「和、石」的口部、「早」的日部。

(2)、方向

任何點畫線條都會產生方向的力軸，因此點畫運動方向，影響畫面結構平衡效果。例如「及」字飛帶勢往左兩撇，產生向左下運動方向，右側要用相對應的重畫「磔」來平衡；「書、聞」字「橫、豎」水平直線，因使用右手書寫，較具發生運動的方向性，如橫畫多偏右上，豎畫多偏左行，因此特須重視因運動方向產生的平衡動勢需要。

（二）、和諧（Harmony）

「和諧」是指事物相互之間或性質相似部分，以「調和或融合」方式產生的結果，與「平衡、比例、韻律、統一」美感原則關係密切，可分為「類似和諧」與「對比和諧」。

例如書法的「點」有相同、相似、相異，寫「感」字下方心部用「右側點」布棋勢，是相同的兩個點相順橫排，寫「池」字左方三點流水勢的直排聯勢，都會產生「類似和諧或關係和諧」，給人融合、溫文、詳和的愉悅感。反之加上造形相異的左側點，例如用在「心」字上方的羊角勢，或「馬」字下方的三往一復勢，其對比關係又能相互調適或凸顯對方，形成融洽的形式，就是「對比和諧」，具有強烈、明快、突出的調和感。

總之，書法的點畫線條性質或部件造形關係，互相類似且差異性不大，協調的組合變化就相對比較小，容易產生秩序、統一、和諧的氛圍就越大。

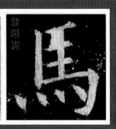

（三）、對比（Contrast）

兩個性質不同，反差大的物象並置，相互產生的對立、抗衡及高度緊張感，稱為「對比」。在書法上能突出書法家創作字像的變態異狀，拉大視覺反差，具有強調動勢、刺激戲劇性效果，達到凸顯字像意義目的。諸如：

1、線形對比：曲直、方圓、向背、粗細、長短。
2、線質對比：骨線（尖鋒）、肉線（側鋒）、中鋒、偏鋒。
3、線與面對比：疏密、輕重、寬窄、圓滿、舒張、收斂。
4、方向或位置對比：斜正、曲直、高低、遠近、讓就、穿插。
5、節奏感對比：運筆輕重、馳澀。
6、外形對比：長、方、圓、菱形、三角形的大小、欹正。

例如王羲之《蘭亭序》「悼」字，點畫組成主要為線條反差最大的豎、橫，經由馬椿勢及右邊上下兩個「十字勢」的筆勢與筆法特性對比設計，增強上下左右對比，形成非常有特色的「動態平衡」結字。

（四）、比例（Proportion）

「比例」是優美視覺感受的重要設計原理，古代學者將它公式化後，被廣泛應用至今的是「黃金比例」，又稱「黃金曲線或黃金造型」。

從書法造形角度看：裹束結字時考量點畫部件與整體之間的「長短、大小、高低、粗細、寬窄、厚薄、多少」關係，依符合「黃金

比、等差、等比」等比例原則，可產生平衡、和諧的字形。例如「黃金矩形」長寬比為「1比1.618」；正五角形平面短邊與長邊的比例是「0.62：1」。上述黃金比例原則的運用，亦會因不同書體和書法家特殊創作風格而異。例如，大篆（石鼓文）結體略呈方形，小篆為長方形（三比二），八分隸為黃金矩形，楷書多方正，嚴整特色；書法家如歐陽詢、柳公權楷、行結體多呈縱長，顏真卿楷書結體多方正。

　　另外，文字本身結構形狀，如「樂（圓形）、長（長形）、國（方形）、本（菱形）、人（正三角形）、常（倒三角形）、品（梯形）」等，結體要注意「筆勢部件之間的比例與重心中心關係，不宜因追求欹側險絕之變態，而過於誇大改變比例造形。」

（五）、反覆（Repetition）

　　反覆又稱為「連續」，是一種將點畫線條墨色，進行相同的重複的表現方法，另外亦可就相似的動作行交替反複安排，是「律動、漸變、群化」的基礎，給人韻律感，及簡單、清新、畫一、鮮明的視覺印象。

　　點畫相同的反覆動作，是在次序整齊不紊亂的統一中，運用變化的「書法線條」作反覆的變化。例如「書、畫」兩字的橫豎重覆筆畫。

王羲之《蘭亭序》中二十個「之」字，是用二種筆勢（衰筆勢和奮筆勢）線條[19]加上用筆，交替反覆漸變律動，形成字字不同的韻律感變化，反觀趙孟頫的之字是依筆順書寫，反覆動作畫一，頭尾形勢（筆勢）雷同，視覺印象用筆簡單。

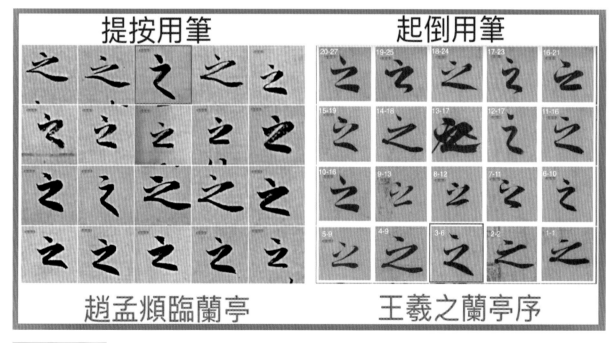

19　《玉堂禁經》五勢中的使轉反覆設計有：奮筆勢、豎筆勢是「橫畫＋豎畫」的疊加；衰筆勢是「弧線＋弧線反方向（縱或橫的逆向滾動）」的組合；鉤裹勢是「弧線＋弧線同向（順或逆的同向轉動）」的組合。

（六）、漸層（Gradation）

漸層是反覆依漸變和秩序規律原則，在「質量、明暗、造形、空間、方向或位置」上進行視覺融合美感的形式。所以漸層又稱漸變，它在視覺上容易形成節奏感，也會成為趣味活潑，生動變化，引人入勝的觀察焦點。例如線條由剛到柔；墨色由潤、乾、沙、燥到枯的質量感漸變；點畫由細而粗或由粗而細，布置在隨筆勢方向的黑白空間量感漸變。

以書法創作言，掌握結構空間點畫漸層布置，形成立體感的「視點集中及視角下降」結字法是創作者靈活趣味的點畫量變質變手法，及為創造立體造形與線條美的細緻巧思。例如書畫大師張大千落款用字，常運用「視點集中」，將字形由緊縮的內部重心處向外幅射，形成內部緊密外部舒張的結體；也有用「視角下降」，將字形由緊縮的左側逐漸向右傾斜開張，形成左密右寬綽現象。例如唐楷中顏真卿晚期常用「平畫寬結」，智永、歐陽詢常用「斜畫緊結」。

1、視點集中法

以九宮格習字為例，左右對稱的字，需注意字的結構重心，以中宮為中心，左半部視覺掌握以「1、4、7」方格空間點畫布置為主，然後書寫右半部時，再掌握「3、6、9」格內點畫，與左半部形成穿插挪移與重心平衡布置關係（2、5、8重疊）。另外，同時間視覺餘光必須留意與上一字的中宮（中心）重心銜接（同樣是2、5、8重疊），形成上下字行氣貫通，氣韻連結意義。

2、視角下降法

視角下降法和建築、攝影、繪畫依「輕重、粗細、長短」漸進對比，創造高遠、深遠的空間立體美感道理一樣。例如王羲之「春」字是上窄下寬，上輕下重的梯形字像，可以創造「高遠」的立體感，方法是將視點先置於預想結字的字形中心，然後從仰視角度依「上（輕、細、短）、下（重、粗、長）」結構部件，漸進書寫該字點畫筆勢（趙孟頫、黃庭堅、蘇軾的春字上重下輕）；若將視角偏移至字形左側，同樣以側視之仰角結字，則會出現左窄右寬比例的左梯形字像，在視覺上同樣可以表現「深遠」的立體空間美感，如《玉堂禁經》抑左升右「國」字之法是也（趙孟頫、顏真卿的國字外框線條平均，蘇軾左重右輕）。

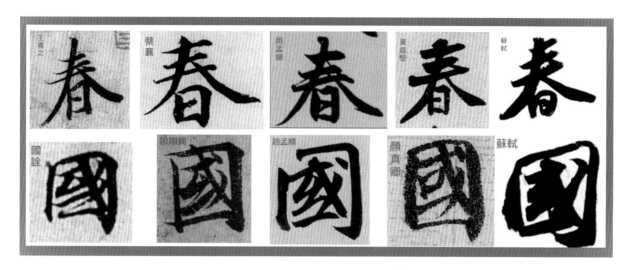

（七）、強調（Emphasis）

　　強調是指整體形式中有意加強某一細部的視覺效果，使它因突出形成視線焦點，引發注意力或富於吸引力。從書法的角度看，書法家用來傳達訊息所特別強調的部分，常是結字中居於主導或支配地位的主體，其它部分則因消弱產生對比作用，凸顯收放畫面強調的賓主關係，這也就是書造形的「主次管領原則」。

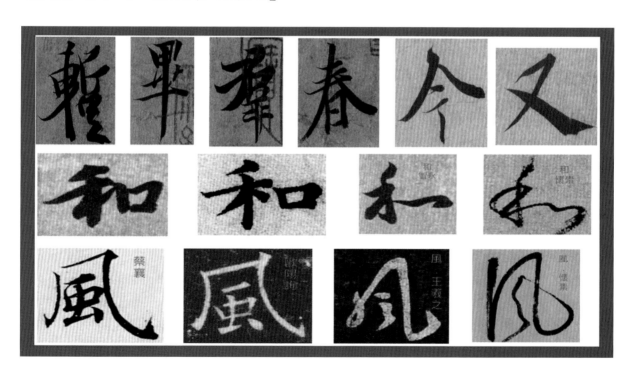

　　例如，八分隸中「強調」長橫畫蠶頭雁尾吸引視覺注意，所以有「蠶不二設、雁不雙飛」，避免重複的要求。又如行楷點畫雖然「有長有短、有粗有細、有曲有直」，但通常字中最「放」且最勁穩厚重的點畫即是管領全體的強調主畫，如《蘭亭序》「暫、畢」字豎畫、「群、

今」字掠畫、「春、又」字捺畫，其餘點畫則相對「收」束。

從書體角度看《書譜》「強調」真草關鍵特性，「草書」是以使轉為本質，但需強調點畫的情性，發揮畫龍點睛強調效果，而「真書」雖以點畫為形質，但需強調隱藏筆勢的使轉筋脈連結情性，避免點畫僵硬，刻板無神。」（如懷素的「和、風」字草書）

（八）、單純（Simplicity）

單純具有「基本、典型、明確、簡潔」的線條美本質，對欣賞者言，單純的物象讓人擁有更寬廣的想像空間，有種無法言喻的韻味，能產生「溫和、樸素、明確、真實、靜謐、柔和、嚮往」的感覺，是宇宙萬物自然美的形式之一。正如老子說：「少則得，多則惑，是以聖人抱一為天下式。」石濤云：「我有是一畫，能貫山川之形神。」

所以姜一涵在《石濤畫語錄研究》說：「藝術家描述自然萬象最簡易的符號是點畫線條，『以簡馭繁、以一寓萬』的藝術目的，也是草書能吸引人的原因，單純和規律的線，能引起美感，乃由於它能節省心力，易於推測進行方向，而得到未然先知的快感。但若一成不變，則流於單調，故規律中無變化，太整齊則呆板單調；變化中有規律，太突然則流於雜亂。」又說：「畫家有大家有名家，大家落筆寥寥無幾，無一筆弱筆。名家數百筆，不能得其一筆……，而大家絕無庸史之筆亂雜其中。可見精美的點畫線條，是字像結構能夠產生美感最優秀的因子，其中頭尾形勢姿態構建的線條美，更是重中之重。」

另外，老子說「知其白，守其黑，為天下式。」書法藝術也講究「計白當黑」，常成為表現的重點，因為單純簡潔的白，有「空靈」之美，予人無限想像空間，可以傳達「盡在不言中」的意境之美，也是結字和章法運用，形成「明快、簡約」，回歸「平正、內斂」書家風格展現的重要特徵。正如王羲之《書論》要言「夫字貴平正安穩」，百年後唐初孫過庭在《書譜》中也說書學有三個階段：「初學分布，但求平正。既知平正，務追險絕。既能險絕，復歸平正。」書學最初與最後結字的「平正安穩原則」，其實就是西方美學具「基本、典型、明確、簡潔」特質的「單純」。

最明顯的例子就是弘一法師的法書，晚年提按用筆更不講求頭尾運筆形勢與線條粗細變化的創作，但點畫無一浮筆飄筆，結體恭謹無一處鬆弛，簡潔靜穩，連接少留白多，行列疏落空闊，充滿空靈美感，凸顯他在佛門「樸實簡淡、回歸本性」的苦修悟道，滲透出「字如其人」的意義，啟示後學「人與書，道與技」不可分，是書法藝術『單純』的極

高成就。

弘一法師出家前創作

弘一法師晚年法書

（九）、統一（Unity）

藝術創作如何在諸多構成元素及美學原則中，將各種變化或強調對比狀態，融合在一致的主調下，並且產生整體和諧的感受，此即「統一」。

由於「統一」是人類潛存安全穩定的心理需要，因此視覺系統善於接受規律及秩序性的造形，並且也會儘可能自動把雜亂歸類整併，所以書法視覺藝術的「統一」是發展「和諧」感受的前題，惟若過份刻意進行統一操作，以致書法創作流於刻板單調做作，這是專注「統一」的後遺，故統一與變化是一體兩面，均需兼顧。

中國書法藝術講「統一與變化」最有名的是王羲之。他在《題衛夫人筆陣圖后》反對「上下方整，前後齊平」，在《書論》中更直言要「為一字，數體俱入。若作一紙之書，須字字意別，勿使相同。」例如代表中國書法藝術最高審美追求的天下第一行書《蘭亭序》中 20 個「之」字，「用筆與結構變化」靈活跌宕，「筆致與結構的統一」達到凝聚飽和的極致，故包世臣說：「一望唯思其氣充滿而勢俊逸。迷離變化，不可思議。」此外，《蘭亭序》全文，不僅字字有變化，點畫內和

點畫間也有微妙變化，正如孫過庭《書譜序》云：「一畫之間，變起伏於鋒杪；一點之內，殊衄挫於毫芒。」同時行行之間點畫向背、縱橫牽掣也有變化，而生意瀰漫，渾然一體。用趙孟頫作比較，可以看出王羲之「統一與變化」技法上的精到嚴密。

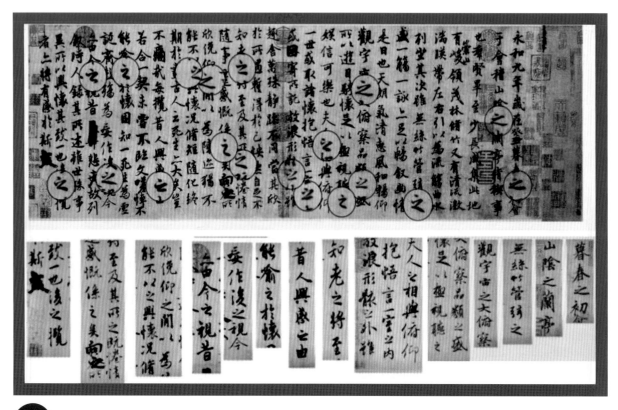

五 裹束結字的間架結構原則

　　十八世紀法國美學理論家狄德羅認為「藝術作品既要揭示內在規律與事物發展的因果關係，又要融進藝術家的匠心意趣，表現風格和主觀理想，做到情理交織物我融合，但是並非事物的任何關係都美，只有建立在和自然萬物的關係上的美才是持久的美。」

　　東漢末年蔡邕作《九勢》時也說：「夫書肇於自然，自然既立，陰陽生焉；陰陽既生，形勢出矣。藏頭護尾，力在字中，下筆用力，肌膚之麗。故曰：勢來不可止，勢去不可遏，惟筆軟則奇怪生焉。」

　　這二段話都明白揭示，藝術作品肇因於「自然萬物關係中」，是「藝術家自然無造作創作心靈的本體」。所以，衛夫人傳法王羲之，教導書法字像的形（字形）勢（筆勢）美須「以造化為師，各象其形」，而王羲之《題衛夫人筆陣圖后》言：「夫欲書者……若平直相似，狀如算子，上下方整，前後齊平，便不是書，但得其點畫耳……每作一波，常三過折筆；每作一筆，常隱鋒而為之；每作一橫畫，如列陣之排雲；

每作一戈，如百鈞之弩發；每作一點，如高峰墜石；每作一趯，如屈折鋼鈎；每作一牽，如萬歲枯藤；每作一放縱，如足行之趣驟。」

因此，唐代張懷瓘以書法的「天然和功夫」為品評重點，若只重「師法自然、造化天然」而缺乏功夫，失於無法，萬萬不可！

《玉堂禁經》裹束結字
＝小圈用筆「節（調鋒）＋骨（尖鋒）＋肉（側鋒）＋皮（力度速度）＋血（墨法）」＋大圈筆勢「筋（分解文字結構取勢）＋裹束（聯勢／變換取勢法則）」
＋結字（結裹法＋歐陽詢三十六法／間架結構原則／書造形美學法則）＋心法
→書法家字象

以下從裹束結字階段需要掌握的「點畫部件聯勢的空間布置關係」，概述「間架結構原則」。

（一）、平正安穩原則（結構均衡重心關係）

王羲之《書論》要言「夫字貴平正安穩」，百年後唐初孫過庭在《書譜》中說書學有三階段：「初學分布，但求平正。既知平正，務追險絕。既能險絕，復歸平正。」之後盛唐張懷瓘《玉堂禁經》闡明學書步驟云：「夫人工書，須從師授。必先識勢，乃可加功；功勢既明，則務遲澀；遲澀分矣，無繫拘跼：拘跼既亡，求諸變態；變態之旨，在於奮斫；奮斫之理，資於異狀；異狀之變，無溺荒僻；荒僻去矣，務於神采……則宕逸無方矣。」

如上，我們知道書法的「造形美和線條美」源於用筆和形勢的表現，求師「識勢」是進階裹束結字加工形成字像美的基礎，而用筆更是書法的核心，「遲」是用筆的技法（執筆、腕法、筆法）動作關係，「澀」是書寫時筆鋒與紙的關係，只要知用筆「遲澀」，運筆就不致於拘跼施展不開，然後能求諸加工「變態」、「異狀」、而無溺「荒僻（險絕）」，最終回歸到「務於神采」的「平正安穩」視覺心理根本目的上，其實這也就是現代藝術美學首先標舉的「平衡、和諧」法則的表現。

從平正安穩角度觀察，應該特別注意：

1. 結構均衡（重心、中心）：獨體字能平正安穩，要在各部分均衡協調，重心平穩，例如「十、中」字；合體字須注意中心不偏頗，尤其是上下、左右、包圍結構之點畫部件宜調和相應，重心

才能穩固，字像才會平正不失勢，例如「誠、者、會、衡」字。

2. 空間和諧（均間、均勻）：相同點畫方向之橫、豎、斜畫安排與布置的均勻感（均間），不能過於擁擠或鬆散，例如「川、飛、鬱」字。

　　但是平正安穩不是四平八穩，造形端正，縱線垂直對正，橫線水平對齊，彼此沒有呼應關係，書寫體勢程式化，如印刷體刻板沒有感情，例如黃自元九十二法恭整的字例（黑底白字）。

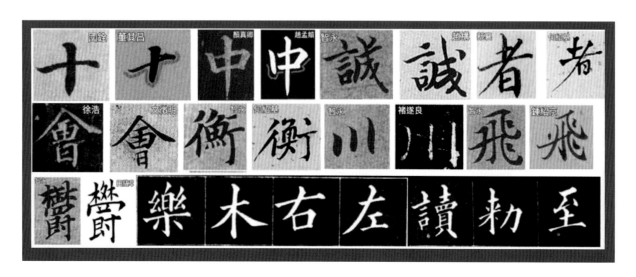

（二）、疏密鬆緊原則（點畫空間布置關係）

　　由於漢字結構筆畫多少不一，字體繁複者，點畫佈滿空間自然就密，點畫少者自然就疏，形成「密處不透風、疏處可走馬」的現象，因此自古書法家都很重視結字的「疏密鬆緊」問題。

　　「疏密」主要指點畫筆勢的空間布置關係，例如「均間平衡、疏密有致或上密下疏、左密右疏」的形勢；「鬆緊」是指結字的點畫筆勢中心聚散關係，二者都與空間布置的視覺效果有關，並且相輔相成。因此，歷代書法家都特別講求用筆，注意運筆「方向、長短、粗細」，常用變換取勢方法，改變部分點畫（減少、增加、移動或置換點畫），做到書論「密不促迫、疏不鬆散」的疏密亭勻要求，避免字像「空間忽闊忽狹，線條忽粗忽細，部件忽大忽小、點畫忽緊忽鬆」，以致失勢失衡。

　　另外，結字不論是「外緊內鬆或內緊外鬆」，通常不外「斜畫緊結」和「平畫寬結」二種鬆緊結字方式。斜畫緊結的字，點畫中宮緊縮，結字明顯形成內緊外鬆，視覺欣賞容易聚焦；平畫寬結的字，外緊內鬆，中宮寬博，點畫線條空間疏朗，視覺不易聚焦。

　　例如褚遂良《陰符經》結字屬於平畫寬結方式，智永《真書千字文》、王羲之《蘭亭序》、顏真卿《祭姪稿》屬於斜畫緊結方式。

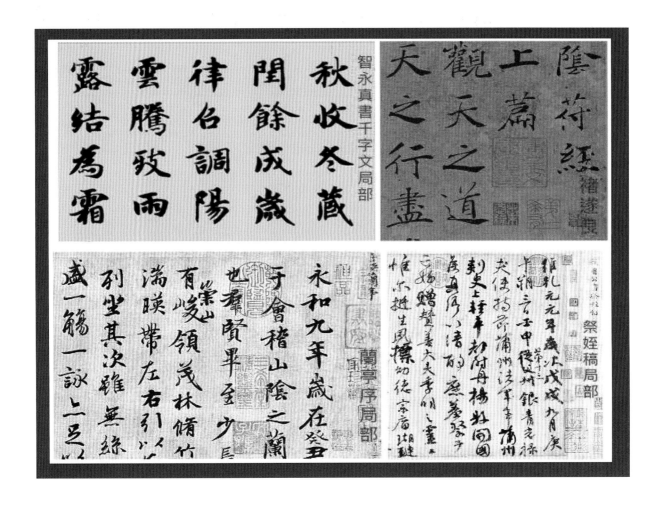

（三）、回互不失原則（點畫部件互動關係）

智果《心成頌》云：「覃精一字，功歸自得盈虛〔向背、仰覆、垂縮、回互不失也〕。」張懷瓘《玉堂禁經》針對裹束之要說：「改置裹束，豈止於虛實展促，其要歸於互出。」「改置裹束」意思是，原來欲想「裹束」聯勢的使轉動作若試寫後不順暢，虛實展促（疏密鬆緊）有問題，就需要重新取勢裹束結字。

「改置裹束」不僅要注意虛實展促（疏密鬆緊）問題，更重要的是掌握點畫的交互調節，互出布置關係，例如點畫的大小、長短、高低、避讓、穿插、借位，或筆勢部件布置的曲直、俯仰、向背、頂戴、覆載、主從、互稱、輕重、增減、變化、圖形、動靜、氣脈，俾達智果「功歸自得盈虛，回互不失」最佳狀況。

例如歐陽詢二個「起」字右方的點畫縮放；王羲之、歐陽詢、米芾、趙孟頫「盡」字中間四點和皿部的取勢調節布置關係；歐陽詢、北魏楊大眼碑、智永「群」字的取勢疏密鬆緊布置；虞世南、陸柬之「義」字的戈法取勢空間布置；智永《真書千字文》「藏、麗、殷、覆、辰、紙」等字，改變部分點畫變換取勢後的空間調和配置。

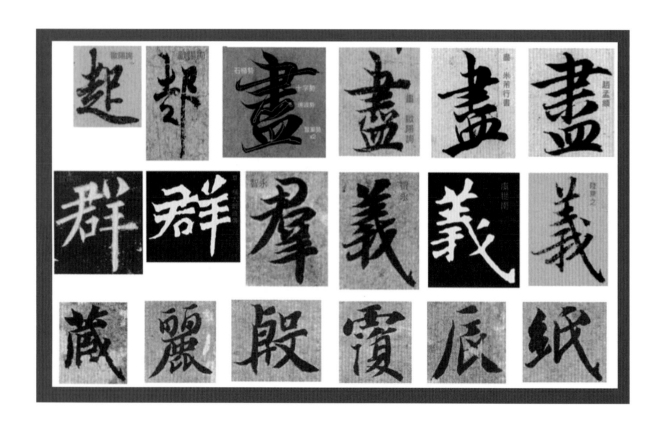

（四）、主次管領原則（點畫收放對比關係）

　　王羲之《題衛夫人筆陣圖後》：「夫欲書者，先乾研墨，凝神靜思，預想字形大小、偃仰、平直、振動，令筋脈相連，意在筆前，然後作字。」這段話要在提醒我們作字之前要先預想點畫收放對比關係「字形大小及點畫偃仰、平直、振動、長短、粗細」，尤其要注意形成視覺效果的關鍵點畫主從之分。

　　例如八分隸中主要點畫的雁尾，是吸引視覺注意的關鍵點畫，其餘是從屬點畫，而這個原則在草行真書通用，一般言凡字中最長最大的點畫，通常即是管領全體的關鍵主畫，雖「放」宜勁穩厚重，其餘點畫相對要「收」，俾調合有度，主從呼應收放。如《蘭亭序》「暫」字的左下的十字勢豎畫、「畢」字下方的十字勢豎畫、「群」、「春」、「今」字的掠勢、「又」字的長捺。

　　另外歐陽詢三十六法「大成小、小成大」，講的就是要注意字中重要的關鍵點畫。以大成小者，例如「閑、道」的外框「門、辶」是結字的主要關鍵點畫；以小成大者，例如「我」字的戈法，「寧」字的最後豎鈎，是結字的小處或說走完最後一筆（點）成形的關鍵點畫，更須注意。

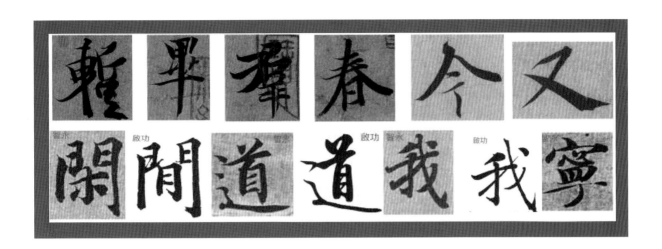

（五）、同中求變原則（點畫造形變異關係）

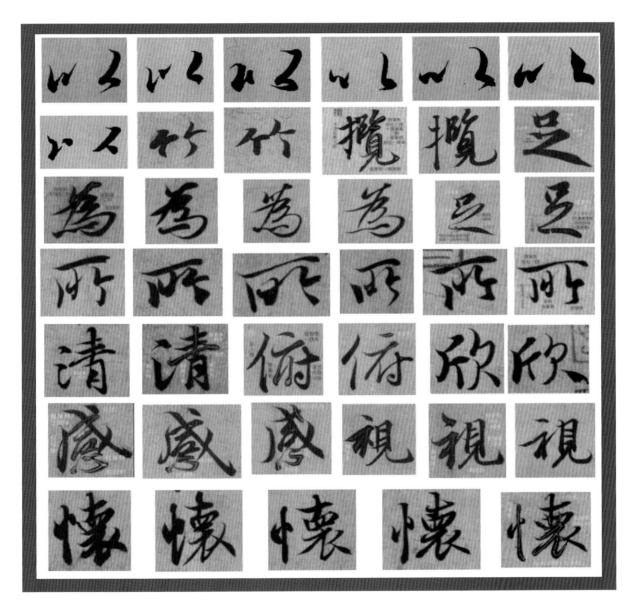

王羲之《書論》說：「凡作一字，或類篆籀，或似鵠頭；或如散隸，或近八分；或如蟲食木葉，或如水中蝌蚪；或如壯士佩劍，或似婦女纖麗。……若作一紙之書，須字字意別，勿使相同。」這段話的意思，前面是指結字要注意造形及點畫線條的形勢，後面字字意別指的是用字相同，要注意避免雷同變換取勢，在結構相同中有參差變化，所以王羲之在《題衛夫人筆陣圖後》說：「（作字）若平直相似，狀如算子，上下方整，前後齊平，便不是書，但得其點畫耳。」

有天下第一行書之譽的《蘭亭序》均同字異形，例如上頁圖中各字點畫「頭尾、長短、俯仰、向背、縮放」，以及「橫長大小、省簡異構、取勢求變、因境立形」各有變化。

（六）、動靜得勢原則（點畫部件形勢關係）

王羲之《題衛夫人筆陣圖后》：「每作一波，常三過折筆；每作一筆，常隱鋒而為之；每作一橫畫，如列陣之排雲；每作一戈，如百鈞之弩發；每作一點，如高峰墜石；每作一趯，如屈折鋼鉤；每作一牽，如萬歲枯藤；每作一放縱，如足行之趣驟。」在《書論》中強調：「每作一字，須用數種意，或橫畫似八分，而發如篆籀；或豎牽如深林之喬木，而屈折如鋼鉤；或上尖如枯稈，或下細若針芒；或轉側之勢似飛鳥空墜，或棱側之形如流水激來。」

書法屬於文字視覺造形藝術，形的產生離不開勢，如宋·姜夔《續書譜》：「余嘗歷觀古之名書，無不點畫振動，如見其揮運之時。」形勢與用筆的動力，筆勢的動向有關，包括「曲直、向背、仰覆、正欹」的動勢與靜勢，動靜對比得勢，視覺張力明顯加強，故古人強調二步成字，論書法也無不以形勢為主，雖然篆、隸、楷（真）多靜勢，行草多動勢，但不論那種書體，要寫出活字，必須掌握無使勢背，調和互出，「動靜得勢」原則。

所以，唐代孫過庭《書譜》云：「真以點畫為形質，使轉為情性；草以點畫為情性，使轉為形質。」真草互為表裡也是一種形勢表現關係：「真書固然以穩定性很高的方形結構與點畫為形質，但運用使轉筆勢可以使處於中心凝聚的靜態體勢，產生動勢情性。」「草書以簡化流暢使轉為形質，但筆勢線條本質仍是永字八法的點畫，在使轉過程能依『筆筆斷而後起』聯勢，動中生靜寫出點畫情性，可以免除使轉飄滑流轉之弊。」以介於真草中間的行書為例，王羲之《蘭亭序》動、靜形勢互出，神氣淋灘，例如下圖二字連寫的「氣（靜）清（動）」、「是（動）日（靜）」；第一行「觀（動）宇宙之大（靜）、所以遊（動）

目（靜）騁（動）懷（靜）」；第六行「人（靜）興感（動）之由（靜）不臨（動）文（靜）嗟悼（動）不（靜）」。

（七）、相承起復原則（點畫部件筆意關係）

蔡邕《九勢》云：「凡落筆結字，上皆覆下，下以承上，使其形勢遞相映帶，無使勢背。」智果《心成頌》總結：「統視連行，妙在相承起復（行行皆相映帶，聯屬而不背違也）。」蔡邕和智果都提示我們，運筆時要統視連行，注意脈絡貫通，前後相承起復，氣韻相接，方為活字。

點畫的承復之法有二：一、實連（點畫相接或遊絲牽連）；二、虛連（筆斷意連的點畫相承）。緣起都在頭尾，是筆勢筆意的延續，相承起復的姿態，也是欣賞書法線條形勢變化的重點（註：如前面橫豎撇捺運筆形態圖）。若點畫承復脈絡不連，缺乏「線條美」的頭尾和行筆質量變化，則結字氣韻不通，形同一筆一畫刻板書寫，只徒具字形，就是王羲之《題衛夫人筆陣圖后》云：「若平直相似，狀如算子，上下方整，前後齊平，便不是書，但得其點畫耳。」

《玉堂禁經》「相接」的實筆筆法是「趯鋒」；相承的「映帶」實筆，是起倒搖腕的帶筆，同時形成書法聯勢使轉的「大圈」動勢筆意，而相承的「飛度」虛筆入筆，則是搖腕從空中飛越接續下一筆點畫起筆的蹲鋒入筆。例如《蘭亭序》「歲、坐、弦、得、豈、能」上下字。

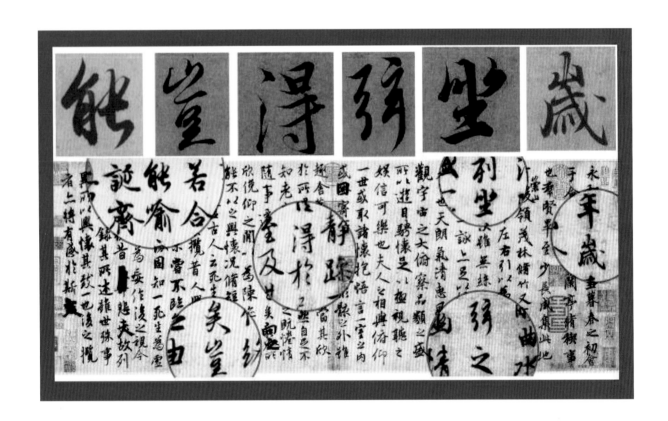

（八）、依字立形原則（章法結構變化關係）

　　藝術有如一面鏡子，映照著我們的意識，當感覺隱退，畫像也會隨之消失。漢字的「形音義」三合一特性，用在書法藝術表現上可以從內外兩方面去體驗，外在取決於書體與字體結構，內在取決於字象表現出的「形音義」特性。西漢大儒楊雄《法言·問神》：「傳千里之态态者（ㄇㄧㄣˊ自勉振奮），莫如書。故言，心聲也；書，心畫也。聲畫形，君子小人見矣。聲畫者，君子小人之所以動情乎！」這就是書法以「書技、書藝、書道」傳情表意，傳遞心理信息的特殊藝術表現。

　　康丁斯基是現代抽象表現主義藝術的實踐和理論先驅，他在《點線面》一書說：「在造形構成方面，形成單點或多點不同位置、長寬、方向都會有不同的『平穩安定、活潑動感、集中醒目、雜亂失序、緊張不安』等感覺發生；由點的概念延伸至線，線比點的效應更多，線能從直線（垂直、水平、對角、平折）變化成曲線（曲折）、幾何線、不規則線、虛線及粗細不同的線性，形成各種線形效果，產生不同的心理狀態『靜止、嚴肅、強壯、輕快、笨重、安寧和諧、優雅柔美、有速度衝擊力』等感覺；面是點跟線的延伸，有位置、形狀和面積，不同的點跟線結合會變出更多形狀，基礎元素包括『方形、三角形、圓形』。各種圖形的心理感受不同，例如『方形穩重大方，三角形有指標性、方向感、穩重感、尖銳感、不穩定性，圓形有圓滿律動感』。圖形角度越尖，衝

擊性越強，情緒偏激烈，圖形之角度越鈍，越接近圓形，衝擊性越弱，張力逐漸消失，情緒也偏向穩定。」如上所述，我們可以簡單歸納「四方形、圓形的形勢張力心理穩定性最高，橫式矩形或橢圓張力將沿最長的主軸線方向朝兩頭擴張，仍然是穩定的，而三角形或楔形（梯形）張力的方向性，則會向尖頭的單向驅動，將形成衝擊性強的情緒心理反應。」

　　從漢字書寫圖形角度看，楷書原始結構「田」字是方形，「令」字是菱形，「樂」字是圓形，「夕」字是平行四邊形，「立」字是正三角形，「下」字是倒三角形，但書法家在創作時可以依文字意義與點畫結構，運用章法結構技法，改變並塑造所要字像體勢，此即「依字立形」。如王羲之《書論》云：「凡作一字，或類篆籀，或似鵠頭；或如散隸，或近八分；或如蟲食木葉，或如水中蝌蚪；或如壯士佩劍，或似婦女纖麗。」例如圖中《蘭亭序》放大的單字和連字。

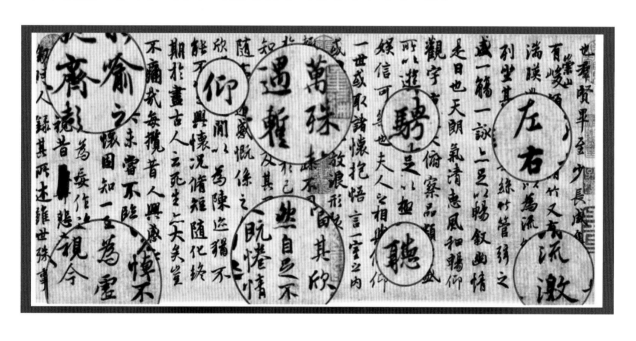

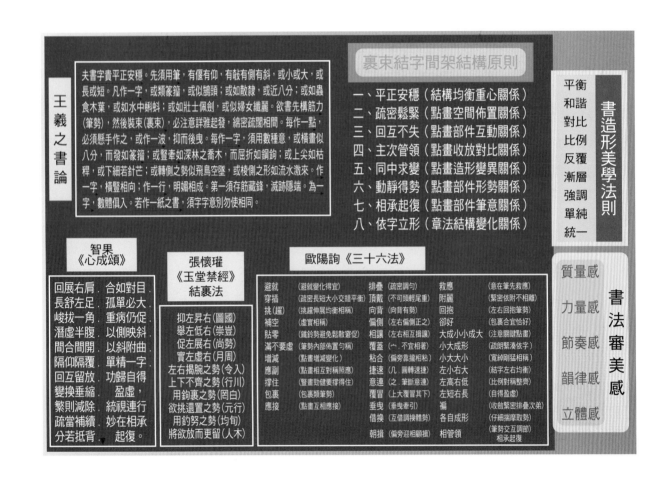

第六節

力量感審美分析：趙孟頫臨《蘭亭序》

　　品評書法作品的力量感，初觀重點通常會被字體『形勢』獨特的正欹、強調、對比造形吸引，但這只是分析形成視覺圖像的「間架結構和書造形法則」書學要素外部因素，實質形成字象造形與線條力量感的內部核心要素是：手勢（腕法、筆法）、筆勢等技法。以下就從這三個方向進行分析。

一、手勢（提按 v.s. 起倒用筆）

　　趙孟頫臨寫《蘭亭序》，雖然與王羲之相同都用中鋒行筆，但點畫線條質量感及運筆的力量感明顯不同，從玉堂禁經記載的筆法角度觀察，最大的差異就在「提按用筆和搖腕起倒用筆」技法不同。

　　例如第一行的「九、年、歲、在」；第二行「山陰之蘭亭」；第三行「至少長咸」；第五行「左右引以」；第六行「列坐其次」；第七

行「盛一觴一」等字，趙孟頫的點畫線條「頭、尾」姿態（如歲、少、右、一），及中段行筆質量變化少，轉折多數提起後按下行筆或用尖鋒轉，因此用筆速度快，骨線弱滑，肉線缺乏側鋒一、二、三分筆行筆力度與粗細變化。

對照王羲之上述字的橫畫（一、左、右、坐、其）、豎畫（年、蘭、引、坐）、撇畫（九、歲、在、少、咸、左、右、盛）、戈法（歲、咸、盛）頭尾姿態，因為搖腕起倒用筆馳澀，變化豐富。其中「少長、左右」兩字的明顯對比，骨線細而堅挺，肉線粗重圓厚自然有力。其次，王羲之的點畫間和字與字之間的用筆節點形勢，可明顯看出搖腕運筆產生的頭尾上承下接筋脈力量感，但趙孟頫用筆是靠意識控制提按移位，直筆牽裹，線條質量單薄，看不出點畫間筋脈連結運筆的筆法力量感。例如「少」字的顧盼勢右點加撇，趙孟頫的點畫線條軟弱平直無變化；王羲之兩個「一」字，頭尾完全不同，但趙孟頫只有粗細不同，頭尾用筆相似。

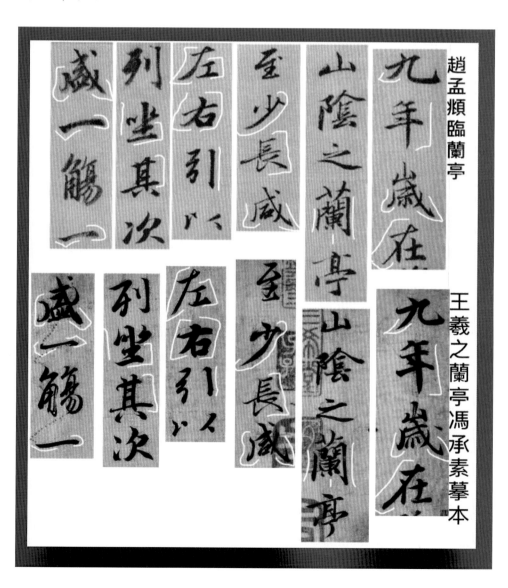

二、筆勢（筆勢 v.s. 筆順）

　　東漢末年蔡邕作《九勢》說：「夫書肇於自然，自然既立，陰陽生焉；陰陽既生，形勢出矣。藏頭護尾，力在字中，下筆用力，肌膚之麗。故曰：勢來不可止，勢去不可遏，惟筆軟則奇怪生焉。」這段話說明了書法字像藝術的形（字形）勢（筆勢）美，蘊藏在由筋脈走向布置成的字形（大圈筆勢）變化中。穩重安定的造形，筆勢橫平豎直平衡穩定，奇峻疊盪的字象，用筆必定欹側擺動，有傴仰起伏的筆勢，尤其取勢不同，形成點畫形勢的力量感也不同。

　　檢視趙孟頫臨寫《蘭亭序》「崇、山、歲」字，趙孟頫運筆結字臨寫是依正字結構筆順習慣，特別是「山」部一律先寫中間一豎，再移位向左寫豎橫，最後寫右邊一豎，反觀王羲之用筆勢書寫，且會變換取勢，例如下圖右邊「崇」字上方山部及左邊兩個「山」字都用「豎筆勢」，點畫頭尾形勢（藏鋒、露鋒、圓尾、斷尾、尖尾、直線、弧線、粗細）都不同。另外，「歲」字王羲之《蘭亭序》上方山部用「馬椿勢」，中間一豎最後才寫，而且是用挫筆揭出（註：山部中間豎畫看似尖收，其實下方尖點是戈勢頭部起筆三面換的入筆），然後接下一筆寫反引勢，比對趙孟頫「歲」字字象及線（筆）勢力量感與王羲之差異甚大。

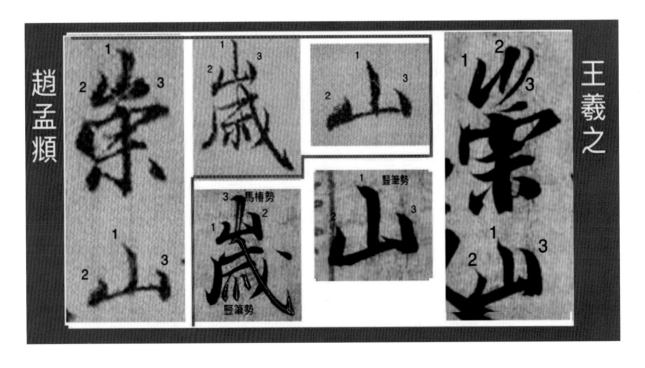

三、形勢（裹束結字）

　　王羲之《書論》云：「凡作一字，或類篆籀，或似鵠頭；或如散

隸，或近八分；或如蟲食木葉，或如水中蝌蚪；或如壯士佩劍，或似婦女纖麗。」依此檢視《蘭亭序》「同中求變」的20個「之」字和7個「一」字，王羲之用筆的頭尾承接用筆姿態豐富變化多，有剛柔不同的形勢力量感展現；比對趙孟頫《臨蘭亭序》的運筆，用筆頭尾形勢的用筆變化差異不大。所以熊秉明《中國書法理論體系》對比馮承素和趙孟頫臨《蘭亭序》本後認為：「趙本整齊平穩，如一謹細的抄本；行距、字距無變化，字形大小與筆畫粗細也嫌統一。馮本則較靈活自然。」

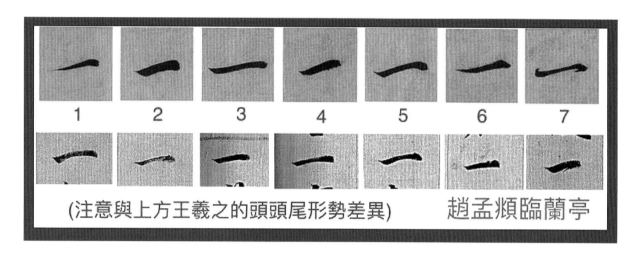

(注意與上方王羲之的頭頭尾形勢差異)　趙孟頫臨蘭亭

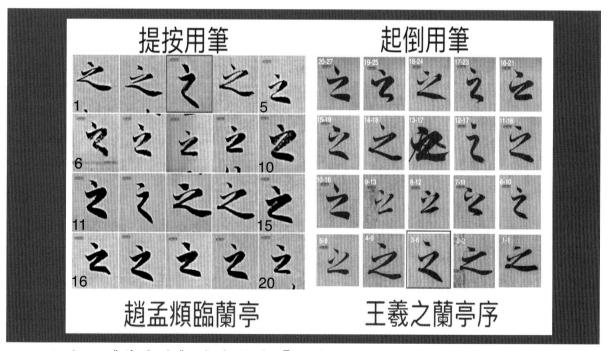

此外，《蘭亭序》中有許多「依字立形」具情性姿態造形美的，例如「暢敘幽情、天朗氣清、遊目騁懷、趣舍萬殊、隨事遷感、臨文嗟悼不、後之視今」等，無不點畫布置有俯仰向背、疏密鬆緊，講求重心均衡，符合收放呼應及回互不失原則，例如「天、情、清、懷字橫畫的俯仰；朗字豎畫有向勢背勢；騁字左緊右鬆；趣字左鬆右緊；趣和殊的中

心在中、舍字重心偏左、萬字重心在右；嗟、悼二字左鬆右緊」。同時他的關鍵點畫筆意，例如「騁字馬部四點；殊字歹部；遷、隨字的辶部、感字戈部」趣味性十足，但整體結字又平正安穩。

另外，有關結字動勢靜勢布置對比和諧，例如「暢（動）敘（靜）幽（靜）情（動）；遊（動）目（靜）騁（動）懷（靜）；後（動）之（靜）視（動）今（靜）」，動靜互倚。

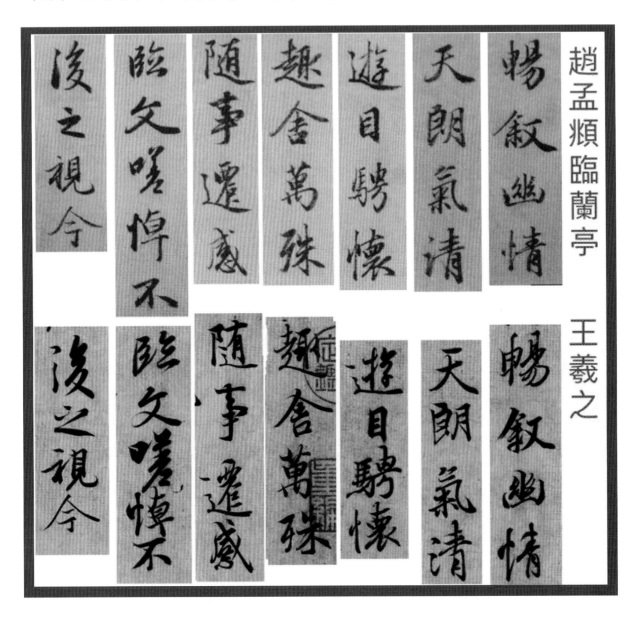

第七節
書學題

一、 何紹基是晚清道光進士，書法以碑學為宗且能兼顧帖學，獨創迴腕懸臂執筆法，但用筆仍不脫提按，如果以本章的力量感審美書學元素比對他的《行草山谷題跋語四屏》作品，你的評語為何？試列舉說明，和熊秉明《中國書法理論體系》評何紹基《行草山谷題跋語四屏》「何紹基的字可以作為感性書法的代表。筆畫拆散來看，有許多「敗筆」，或飄、或滑、或笨拙、或滯澀、或擅抖、或拖遢……，好像筆畫未能受到很好的控制，但是全幅看起來活潑自如，『敗筆』的不合規矩正是意趣之所在。」差異為何？

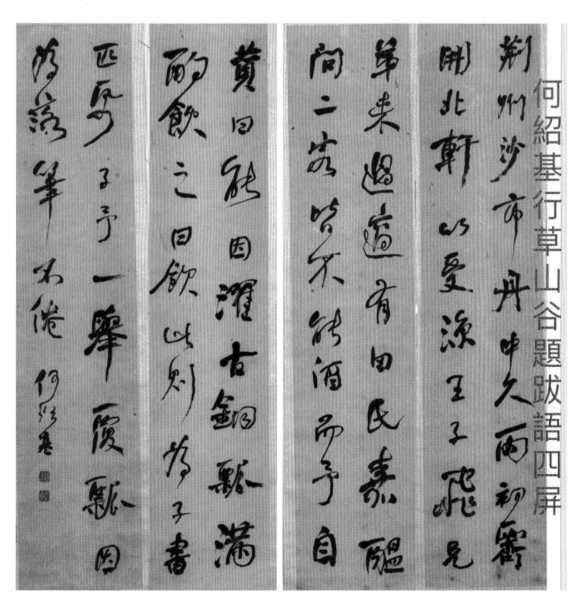

二、 試以本章的力量感審美書學元素分析何紹基楷書《泉山墓表》
　　作品，並嚐試用上述所學試寫，比較和何紹基作品的力量感差
　　異。

何紹基泉山墓表楷書局部

嗚呼先大夫之卒也蓋五十有六
年矣今歲三月九日太恭人棄養
謹遵遺命同葬一山營窆既畢於
是不孝厚均乃和淚濡毫以哭吾
母者哭吾父並以表吾父者表吾
母焉先大夫姓歐陽氏諱熊宇象
占號湘亭大父朝議公西俟府君
之仲子幼讀書有志進取年甫冠
伯州蕸逝大父年已七十乃徇陝
游洋壆列搢紳每捷書至戒家人
勿賀第令爇香以告慰先人而已
先夫夫好聚書遇古人言行可垂
法戒者輒手自鈔撮偶得浙東顏
氏丹桂籍愛之謂勸人以言不如
勸人以書傳之久且遠也欲重刊

嗚呼先大夫
年矣今歲三
謹遵遺命同
是不孝厚均
母者哭吾父
母焉先大夫
占號湘亭大

第 **5** 章

節奏感、韻律感的審美書學要素與分析

第一節
基本概念

　　無論東西方，凡屬「技術性、表現性、誘導性」動作，具「次第性、連續性、週期性」時間因素有關的藝術，例如詩、歌、音樂、舞蹈、武術、書法，都非常重視「節奏和韻律」表現。由於兩者互有關聯，概略說明如後。

一、節奏感

　　「節奏」就是一種有規律的進行流程，書法的節奏感就是書寫字象部件（點畫、筆勢）的運筆律動流程的感受，它類似樂曲中一小節音符節拍的鋪陳律動，是組成整體韻律感的基本元素，也是書法家表現個人有特色韻律感的「書風」關鍵。如中國書法理論教育家陳振濂說：「線條的節奏感是一種生命的存在、活潑的存在。書法作品之所以可以表現眾多書法家不同的風格面貌，就在於其具有此活的生命載體。每位書法家的生命活力都體現出不同的線條節奏的審美價值。（王羲之）《題衛夫人筆陣圖后》亦言：『須緩前疾後，狀如龍蛇，相鉤連不斷，仍須稜側起伏，用筆亦不得使齊平大小一等。』線條之輕、重、緩、急、潤、燥等均構成線條不同之品質。而線條節奏的具體內容，包括空間節奏、用筆起伏節奏、空白節奏、方向節奏等。」

　　簡單說，書法家在裹束結字運筆階段（起行止），無論「用筆書寫點畫線條、筆勢，掌控時間速度（馳澀）、力度（筆法）與變換方向（搖腕換向）」，都屬於節奏感表現範疇。其中特別要注意，無論「單一或複合筆勢」，都是「一個筆勢一次運筆」，例如「永」字是「側勢＋鉤努勢＋蛇頭勢＋交爭勢」四個筆勢，就是四個用筆節奏。另外，節奏感容易受需要複雜操控的「難字結構、調鋒技法與筆墨工具」及「情緒、痼習」等因素影響而忽略，學者在創作時要隨時檢視掌握用筆節奏。

二、韻律感

　　「韻律」是指某種動作現象連續呈週期性的反復進行，如同一首由各種快慢強弱旋律交織組成的優美樂曲，可以誘發聽者隨之哼唱拍打，手舞足蹈。從書法審美角度看韻律感就是：創作者運用重複的字和點畫

書寫節奏行成的視覺整體律動感。

　　如孫過庭《書譜》說書法：「象八音之迭起感會無方」，充滿「飄颻灑落、風神瀟灑、龍跳天門、虎臥鳳闕、昂揚敧側、窈窕出入、天真逸趣、興趣酣足、綿延迤邐」韻律感，觀賞者可以充分感受作品的形勢神氣與創作者內在的書法藝術美學精神。

第二節
書學要素

　　如上，「節奏感和韻律感」的王羲之書學審美要素，依據前述「質量感與力量感」的書學要素，我們知道其實就是《玉堂禁經》「用筆、識勢、裹束」書法三要素，加上「章法佈局」等二大重點。由於書法三要素已經在前面講過，以下僅針對有關「書法三要素」及章法需要注意的重點項目概述如後。

一、用筆

　　唐代即傳為王羲之的《書論》有：「夫字有緩急，一字之中，何者有緩急？至如烏字，下手一點，點須急，橫直即須遲，欲烏之腳急，斯乃取形勢也。每書欲十遲五急，十曲五直，十藏五出，十起五伏，方可謂書。若直筆急牽急裹，此暫視似書，久味無力。」這段話是我們研究用筆「節奏感」和統一中有變化的「韻律感」重點，也是分析王羲之用筆動作就是搖腕「起倒（伏）」的書論重要依據。

（一）、節奏感的關鍵用筆動作：搖腕起倒

　　以《蘭亭序》一字為例（如下頁圖最左邊的「一」）說明如何觀察「搖腕起倒」動作。首先依「中鋒」運筆概念，先在一字的線條上劃出一條中鋒行筆的中線，然後按照下列三項重點觀察。

　　1、起筆用尖鋒還是側鋒？
　　　　〔依「橫畫直下」術語，起筆尖鋒，搖腕先微偏左，然後倒向右漸向上行筆。〕
　　2、行筆中有變動中線嗎？行筆和止筆走勢方向為何？搖腕變化形勢

如何？

〔行筆手腕倒向右朝 3 號位拖行，結束前搖腕倒向左下 9 號位，止筆以挫筆斷尾搶出回正：搖腕兩次（左－右－左－右）變過兩次中線。〕

3、運筆時起行止用筆法分別為何？

〔起筆以尖鋒下壓到用側鋒的蹲鋒入筆非常細心，然後搖腕換向以挫筆上行 3 號位，逐次加分數，止筆前再搖腕以挫筆倒向 9 號位到尾，結束壓住筆鋒回腕向右再迅速向左搶出。〕

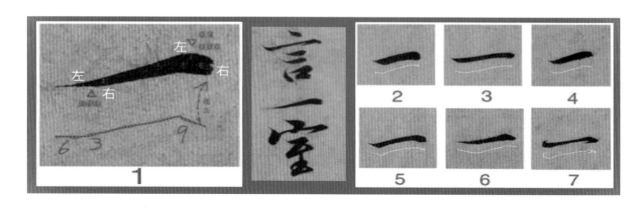

（二）、節奏感的「馳與遲；輕與重」解析

1、馳速與遲澀的筆法節奏感

明豐坊《書訣》云：「古人論詩之妙，必曰沉著痛快。惟書亦然，沉著而不痛快，則肥濁而風韻不足；痛快而不沉著，則潦草而法度蕩然。」「沉著、痛快」是描寫形成書法線條「力量感、節奏感」的情性用語。「遲澀」用筆，就是沉著，「痛快而不沉著」用筆就是王羲之所言「直筆急牽急裹，久味無力」。以「九用」搖腕起倒筆法為例：

（1）、趯鋒的緊御澀進

尖鋒骨線用「趯鋒（緊御澀進）」垂直推行，像「如錐畫石」產生「入木三分」之筆力，自然就會「遲澀」，節奏是沉着、緩慢的。例如，王羲之《蘭亭序》中用尖鋒線趯鋒筆法寫「相與俯仰」的「仰」字，「當其欣於所遇」的「其」字，「向之所欣」的「所、欣」兩字，「後之視今」的「今」字，以及《得示帖》中第三行末字「遲」，尖鋒骨線細而能銳，充滿力量感、節奏感。

得示帖　　　　　蘭亭序局部

（2）、挫筆的挨鋒捷進

側鋒肉線用「挫筆（挨鋒捷進）」倒管拖行，用筆痛快便捷，但古有「右橫（橫畫用腕朝『右沉左升』）左豎（豎畫朝『左沉右升』）」之說，這是以自然搖腕入筆產生沉著遲澀效果的用筆術語。例如仔細觀察下圖智永《真書千字文》「重、醎、翔、鱗、方、器」、《蘭亭序》

「會、激、風、外、喻、齊」字的橫豎撇捺點畫運筆，頭尾用筆尖鋒和側鋒交互使用變化多，中段行筆「節節用力」，充分展現用筆的遲澀與沉著痛快節奏感。

（3）、衄鋒、頓筆、揭筆的快；蹲鋒、按鋒的慢

衄鋒的「住鋒暗接」動作輕快，頓筆「摧鋒驟衄」的馳速（如喻字掠勢的頭和磔勢的尾）；蹲鋒「緩毫蹲節」的慢（如風字鳳翅勢的右半部）；揭筆「側鋒平發」的快（如會和齊字的左撇）；按鋒「囊鋒虛潤」收鋒調鋒的慢（如外字的磔勢）。上述快慢之間的用筆，不就是自然筆法表現下的用筆「馳速、遲澀」節奏感。

2、輕與重的筆墨節奏感

線條的輕重快慢和筆法、墨韻相關。例如，用淡墨寫側鋒肉線「挫筆」粗線條，質量「輕、快」，用濃墨加上挫筆是中鋒行筆，質量必然「重、慢」；寫尖鋒骨線用「趯鋒」，因為趯鋒本質是遲澀用筆的尖鋒圓點，線條質量不會因此輕快，仍然會相對顯得「重、慢」，如用濃墨則益發明顯。

例如王羲之《蘭亭序》不斷交換用尖鋒「骨線（粗、細尖鋒線）」和側鋒「肉線（一、二、三分筆）」，產生線條「粗細」有節奏的變化，就像樂曲裡一小節中有高、中、低音變化。粗細的反差越明顯，節奏跳動感就越強。肉線表現宏亮、堅定、茁壯；骨線表現纖柔、靜節、恬適；一字之中要表現信心、歡快、跳躍、激昂，需大小、粗細兼雜，揮運之際如「大珠小珠落玉盤」，觀之賞心悅目。反之，沒有粗細反差的作品，就像一支沒有音域變化的樂曲，是單純乏味的。再如《得示帖》行草書的「霧」字寫大、寫聚、寫粗、寫實，是作品中節奏最重的「一拍」，「遲」字寫小、寫空、寫細、寫虛，就是屬於輕的「一拍」。

（三）、「頭尾」的重點用筆節奏感

每一個點畫的起筆或運行至末端收筆產生的「形勢」，都與上下畫搖腕起筆收筆關係密切，一字中每一個點畫的筋脈接續，都可從「頭（起筆）、尾（止筆）」的形勢姿態看出，頭尾要如人體經絡連貫暢通，有「承上筆、啟下筆」的節奏感，並且因此呼應聯貫，氣脈相通，才能產生「接上字、連下字」視覺延伸的韻律感。這是我們「讀帖觀察前後筆勢、筆意，分析筆法，用筆節奏，欣賞上下字筋脈相通，氣韻相連」的重點。如《蘭亭序》二十個不同「之」字和七個「一」字用筆起承節奏感。

如何分辨「遲澀」用筆？與筆法有何關係？

唐太宗李世民《筆法訣》：「為畫必勒，貴澀而遲。」韓方明《授筆要說》：「不澀則險勁之狀無由而生也。太流則便成浮滑，浮滑是為俗也。」清‧劉熙載《藝概》闡釋：「用筆者皆習聞澀筆之說，然每不知如何得澀。惟筆方欲行，如有物以拒之，竭力而與之爭，斯不期澀而自澀矣。」漢‧蔡邕《九勢》說：「澀勢，悉在於緊駃戰行之法。」

「緊駃」是指緊緊控制筆鋒下壓頂住紙面，下壓與控制力越大越難前進。「戰行」與「振筆」意思相同，都是指在行筆中左右搖腕變換方向前行。《玉堂禁經》尖鋒骨線的「趯鋒（緊御澀進）、如錐畫石」的筆法就是遲澀運筆；「挫筆（挨鋒捷進）」不會因拖行導致線條滑溜，原因是「挫筆」為橫毫側管，著紙面積伴隨筆心下壓「一到三分筆」，磨擦力增加，運筆必然徐行（遲），而且線條因倒腕下壓拖行穩重不飄滑（澀）。

《玉堂禁經》「九用筆法」在每個運筆階段都有特殊設計應用的筆法，而且適用於「草、行、真書」，尤其草字結構，也來自點畫的組合，連筆書寫也要把握永字八法「筆筆斷而後起」的真義，不能一昧求快，否則易生飄滑浮病。例如從起筆到止筆，運筆依九用筆法——藏鋒起筆用「衄鋒」圓頭；露鋒起筆有「二面換、三面換、四面換」的「衄鋒」調整筆心換向；用「蹲鋒」取所需線條分數；止筆有用一面鋒的挫筆收斷尾，用頓筆尖鋒「二面換」收圓尾，用揭筆「側鋒平發」收尖尾，用按鋒＋揭筆「三面換」收尖尾。所有「換面」動作都是「遲澀」用筆的結果，都與用筆的節奏感有關。

例如智永、顏真卿的永字捺筆波「磔」，就是挫筆戰行，手腕左右起倒，寫成一波三折。「是」字的「辶」三牽縮勢，王羲之起倒用筆的線條遲澀節點變化多，趙孟頫提按用筆的線條瀟灑流暢飄滑。比較提按用筆，書寫尖鋒線條，因為筆鋒輕提推行磨擦力小，線條容易「飄滑」；側鋒肉線因直按筆鋒鋪開，雖下壓磨擦力增大，但推筆速度快，流暢用筆的線條多「平滑」。

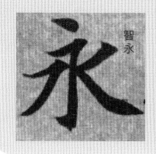
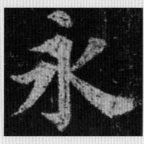
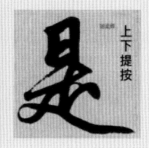
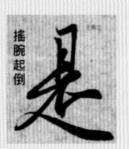

　　另外，檢視《蘭亭序》字跡，在起筆、止筆處經常有「二面換、三面換，甚至四面換」調鋒現象。並且點畫線條尾部運動的軌跡，有些是接續的實筆，有些是帶筆的遊絲，也有點畫之間的運動軌跡消失在空中，藉由引帶、暗示、呼應，使書法作品中的空間與線條一起流動起來，因此臨寫《蘭亭序》字跡止筆動作絕不能省，尤其「側」點，有些較短小會省略行筆步驟，甚至起筆後就幾乎走完行筆幅度準備收筆，但省略收筆動作，就會有隨筆虛飄，虎頭蛇尾的不實之病。

（四）、「墨韻循環」的節奏感和韻律感

　　書法墨色依筆鋒含水與墨流狀態，基本上有八個層次變化：濕墨、暈墨、漲墨、潤墨、乾墨、沙筆、燥鋒、枯筆。書法家常用的「濃淡潤渴」只是一般墨韻相對表現概念。通常書寫是從「潤墨」開始，經過「乾墨」、「沙筆」到「燥鋒」即需點墨，否則最後筆毫無墨的「枯筆」，筆鋒會全部散開無法繼續書寫。因此，判斷選擇點墨最佳時機，以取得溫潤枯澀有節奏變化，墨色和諧分布有韻律感，是非常重要的。否則每寫一個字就沾墨一次，除了動作繁複不自然外，筆勢使轉不連貫，書寫意興經常中斷，墨色通篇一致，視覺呆板無趣。

　　例如顏真卿《祭姪稿》生動自然的墨色循環點墨表現（如圖示箭頭，點墨一次約寫三行），像音樂中除了強弱節拍外，還有許多故意變動攪亂原有正常規律拍子、節奏與重音的「切分音」，給人震撼性的墨色視覺感染力。

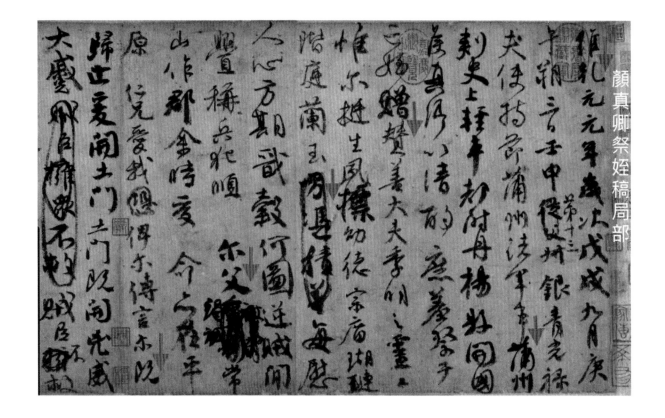

二、筆勢

　　我們知道，書寫「橫豎撇捺」點畫形成有姿態的書法線條，包含「直線（使）、弧線（轉）」等不同線性表現，這些點畫稱為「單一筆勢」，是組成漢字結構的本體，但漢字演變從實用、便利到美觀，無論草、行、真書，為了避免寫成一點一畫生硬呆板的死字，於是運用「使轉」連結概念，拆解漢字結構，將「直線＋直線、直線＋弧線、弧線＋弧線」組合成書寫部件，再集結成字，這些組合部件書法術語稱為「複合筆勢」。

　　凡是書寫一個點畫線條（單一筆勢），經過完整的「起、行、止」三個運筆階段，書法術語稱為「一次運筆」，一次運筆就是一個節奏。「單一筆勢」屬於靜態，複合筆勢屬於動態，一字中「有靜有動」，而且複合筆勢中更「動中有靜」，因為每個複合筆勢，屬於「一次運筆」的使轉書寫，但階段中組成複合筆勢的每個點畫也有「起、行、止」，仍需按單一筆勢性質「筆筆斷」運筆，所以動中仍有靜勢，這種用筆勢書寫形成筋脈連結的節奏感，就非常明顯。

　　例如，智永《真書千字文》的「永」字用「右側勢＋鈎努勢＋蛇頭勢＋交爭勢」等四個筆勢裹束寫成，使轉的節奏感就是間隔四次運筆；而柳體楷書提按用筆的「永字」，則是依筆順完成八個單一筆勢節奏寫成。複雜一些的如「無」字，柳體依筆順書寫有十二個筆畫節奏，但智

永《真草千字文》是用「暝人勢＋奮筆勢一開半＋豎筆勢＋連波省點勢（第一點就是動中有靜的靜勢）」等四個筆勢節奏；行書「無」字的取勢，它的形體受隸字取勢規範，《蘭亭序》用「豎筆勢三開＋豎筆勢移位四開＋連波省點勢」等三個筆勢節奏書寫；草書《旦夕帖》的無字只用一個奮筆勢（五開）、《宰相帖》則用一個豎筆勢（四開），一次運筆的節奏書寫。

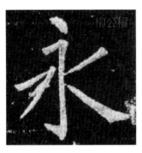 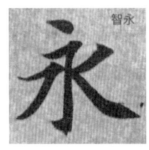 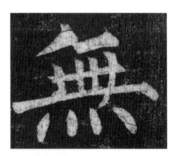

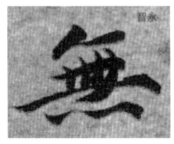 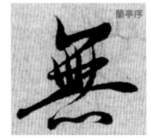

　　另外，筆勢和形成「韻律感」也有關係，這部分會在下面裹束結字中說明。

三、裹束結字（韻律書風）

　　「裹束結字」是古人「二步成字」最後善用「筆墨工具、肢體協調（姿勢手勢）、用筆技法〔節（調鋒）＋骨（尖鋒）＋肉（側鋒）＋皮（力度速度）＋血（墨法）〕、結字取勢（字的串聯行氣）、書法美學（間架結構）、章法布局（行列並聯布置）」，創作靈活生動感人字象，展現作品獨特書風「韻律感」的重要階段。

　　例如《蘭亭序》是王羲之為《蘭亭詩》寫的序言，共 324 字，筆法一致，點畫用筆牽絲生動，頭尾氣脈相通，字無雷同，遒逸靈秀，妍美多姿，章法佈局行列錯落自然，疏密中見變化，比例中有平衡，對比中顯強調，線條粗細、虛實強弱、字形大小，頭尾形勢變化萬千，運筆過程表現了卓越純熟的技法與字象創意，形成豐富的視覺引導韻律感。董其昌《畫禪室隨筆》說「章法為古今第一，其字皆映帶而生，或大或小，隨手所如，皆入法則。」

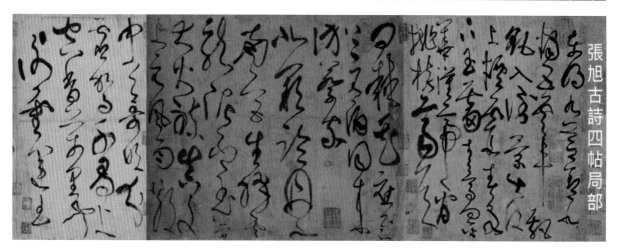

再如張旭《古詩四帖》的狂草，也許我們無法識讀那些草字，不知道意思，但欣賞也可以撇開識讀文義，純粹隨著點畫線條的偃仰起伏，筆勢銜接的來龍去脈，品賞大開大合雄強奇偉的字象，感受通篇由出神入化技法塑造「時而雄強奇逸、剛柔並濟，時而秀雅流麗、平和溫潤」的「韻律感」，這也是歷代書家除了追求核心筆法外，重要的追求目標。

四、章法

明張紳《書法通釋》云：「古人寫字正如作文有字法、章法、篇法，終篇結構首尾相應。故云：「一點成一字之規，一字乃終篇之主」。所謂謀篇布局就是「章法」，要注意的是「書法創作形式與行列分布關係」。

從書法審美的韻律感角度看，章法內涵包括：

1. 裹束結字時上下字聯貫布置的行氣效果。

2. 謀篇布局的行列創作形式關係，包括在適當的創作紙張形式上，重複一組組有「字距行距空間開合，字體斜正大小錯落，線條疏

密長短曲直，墨色濃淡枯澀」的韻律感效果。

3. 作品落款「位置、款文」，與用印「位置、大小、朱文白文」。

（一）、行列布置

1、縱有行、橫有列

多用於篆、隸、楷書，章草及行書間用此法。通常行列規矩茂密，也有疏朗通暢者，行與列的字中心概處在相同中心線上，如果字勢歪斜，偏離中心，就會有左右搖擺、空間失調感。一般言，篆書行寬列窄，隸書行窄列寬，楷書字體行列相等。

2、縱有行、橫無列

多用於行、草書，行列間有疏朗有茂密，行氣貫通，渾然天成。應用此法須注意不可於行列間故作參差錯落，曲折蛇行，以致行氣割裂，顯得全篇雜亂無章。例如王羲之《蘭亭序》、《得示帖》、顏真卿《祭姪稿》，就是有行無列。

3、縱無行、橫無列

通常用於狂草的行列漸失。例如張旭《古詩四帖》，像百花齊放，亂石鋪街，自然天成。

＃、註 傳統書法創作無論運用何種行列佈展章法，大都「起不空頭、文不分段、句不加點」，以免破壞畫面。

（二）、作品形式

1、直式（立幅）

（1）、中堂

因布置堂屋正中廳堂得名，有些會在左右配掛相屬對聯。基本樣式為 2×4 尺宣紙，四尺全紙豎式所寫的是標準中堂，四尺橫三開豎式是小中堂，另外還有六尺以上的大中堂，日本書道稱之為大中小「畫仙」。

（2）、條屏

又稱「屏條、聯屏、屏幅」。比中堂小，為長宣紙直式對開，若寬度窄於對開則稱為琴條。係依文詞長短寫成，通常為四幅以上雙數組合，如六條屏、八條屏、十條屏、十二條屏等等，作品裱褙成條幅間無布邊而且幅幅相連的作品又稱為「通景」。如將作品裱成類似門板形式，分成多幅或獨幅組合，設置於廳堂門內或中間，可為房間之裝飾或

隔間之屏障，稱為「屏風」。

（3）、對聯

通常是為對開條幅或琴條分別書寫上、下聯語，也稱「對幅」，木刻的對聯稱之為「楹聯」，用於門上為「門聯」，春節用紅紙書寫吉利對句則叫「春聯」。

2・橫式

（1）、橫披

又稱「橫幅」，是將中堂、條幅或四開等格式橫向書寫。

（2）、手卷

又稱「橫軸、長卷」，書寫內容比橫幅長數倍，且為書作式的整體創作，一般不用作懸掛展示，只能舒展閱覽或收藏用。例如以書面大小之手卷組裱摺合成「經摺」，可如書頁閱覽，亦可攤開展示。

（3）、冊頁

將多種獨立或相關、相連小品，以統一格式裝裱，例如「併版式」展開成翻閱形之書冊，形狀有正方形、長方豎形或橫形，頁數通常取雙數，少則四至八頁，多則廿四頁。「推蓬式」則有單張及折疊兩種，單幅作品攤開、展示如畫仙版即是。

3、正方

斗方（一尺左右見方，約八開宣紙大）；冊頁；鏡心（亦稱鏡面，基本呈方形，通常裱褙後不加軸框，方便收藏及展示。）

4、扇面：（可另裱裝成冊頁、卷軸或鏡框）

（1）、團扇：

大小無一定限制，為圓形、橢圓形或方圓形之紈扇作品。

（2）、折扇：

上寬下窄呈弧形的格式，古稱「聚頭扇、聚骨扇」。

（三）、落款

本文書寫完畢後需要落款，款文內容包括：上款（正文出處：作者、題目）或贈送對象（姓名、稱呼、款詞）；下款（創作緣由、釋文、創作時間、節氣、地點、作者姓名、字號；用印）等。使用的字體，須對照正文，通常有「古文今款、文正款活」原則，例如主文為甲骨、金文、大小篆，落款就用篆書、章草、楷、行書；主文若是隸書、

楷書、魏碑，行書，落款可用楷書或行楷、行草，主文是草書，落款可用行書、行草或草書，尤其行書是實際通用最多的落款字體。

　　由於書法落款是作品最後成敗的關鍵，須注意以下事項：

1、落款用字應比正文的字小且相互協調。

2、正文最後一行有空白，可直接落款，不要另起一行畫蛇添足。

3、接正文落款用兩排小字寫，左右不要超過正文的寬度。

4、落款日期農曆和新曆不要混寫，農曆天干不寫「年」。

5、落款書寫地點用雅稱，不用俗稱。

6、橫幅或斗方正文在上的，下方落款的寬度不超過正文。

7、書寫對聯，上款要寫在上聯，下款在下聯；如果是龍門對，上款在右邊，下款在左邊。

8、橫幅作品，一般只落下款不落上款。

（四）、印章

　　印章字體主要以篆字為主。印面表現有陰文（白字）和陽文（紅字）或同時兼用陰文和陽文等三種。一般情形，一方印上用一體。兩方印用在一幅作品上，以一陰文、一陽文的方式錯開，以豐富作品的變化。印的形狀有方、長方、圓、長圓、橢圓和不規則的自然形狀（隨形章），依狀況使用。

1、印章類別

（1）、名章

　　使用者的姓名、筆名或字號，又稱「名號印」。一般用在落款的最下面或左側，可蓋一方姓名章，也可蓋一對，原則為上陰下陽「一方白文，一方朱文，或一為姓名印，一為字號印，或一印有姓無名，一印有名無姓，但不宜兩方都有姓氏。」

（2）、閒章

　　閒章與正文內容成有機聯繫關係，可以體現書者思想、情操、人格和藝術見解，也為讀者理解書法創作起橋樑和紐帶作用，內容多為格言、警語、年代、圖像、詩句等。如「變則生新」、「學海無涯」、「師古不泥」、「莫等閒白了少年頭」、「禪定」等。

（3）、引首章

　　蓋在右上角起首處正文第一、二字之間稍偏右處，也叫「起首章」。

(4)、壓角章

　　蓋在作品右下角略高處或上方左右角，也叫「押角印」，原則是占「角」。壓角章以方形為主，大小以宣紙四開為例，方形石印約 3 公分比較適中。

(5)、腰章

　　蓋在正文右邊中部的閒章。

2、用印原則

（1）印章大小與作品大小及落款字體大小要相宜，尤其名章不可大於落款字體。作品小題小字，配合精巧小印，作品大題大字，配合大印。

（2）用印不可過多。一幅作品「印不過三」，多易喧賓奪主。

（3）蓋名章用二印須同形大小一致，上陰文下陽文可匹配，不可東倒西歪，以相隔一個印距離正好。

（4）落款與印位恰當才能錦上添花，勉強蓋閒章容易弄巧成拙，破壞作品美感。例如直幅落款，與他行末字長短不需整齊，蓋印上方必須低於正文，下方必須高於正文；上款上端有人名的不可再蓋閒章，壓在人名頭上失禮；左邊落款字下蓋印後，右下底角不可再蓋押角閒章。如為橫幅落款，左右兩個角邊，不可蓋閒章。押角印與名號印不要蓋在同一條水平線上。押角章用印與邊距離約 1 至 3 公分間適中。

（5）落款蓋印後，不可再題字產生制肘，尤其不可再寫上款贈人。

（6）落款下方空間不足蓋印時，如要蓋在款字左右，脫離字行，易成畫外物，但特殊情形例外。

（7）書法四聯首幅，右上可蓋小印章。其餘不可蓋，如統統蓋上，行氣就破壞了。

一、節奏感

（一）、之字（用筆＋筆勢）比較

　　唐太宗撰《指意》，指出：「以心毫為筋骨，心若不堅，則字無勁健也；以副毛為皮膚，副若不圓，則字無溫潤也。」因為有精細的「心副」合一用筆技法，使轉（筆勢）運筆才有節奏感，起行止各階段才有「筋節骨肉皮血」姿態和形勢表現，最終全篇才有統一中有變化的自然韻律感。

　　例如，仔細分析下圖右邊王羲之《蘭亭序》中二十個「之」字的大圈（筋）取勢有二種：「一、袞筆勢（弧線＋弧線反向滾動組合）（圖右左上角畫紅線字）；二、奮筆勢（直線＋直線折向組合）」（圖右左上角未畫紅線字）。裹束結字時，因為使用「尖鋒（骨）、側鋒（肉）筆法、力度和速度（皮）、墨韻（血）」等小圈（節）調鋒動作不同，用筆節奏感不同，二十個「之」字形勢不同，但韻律感是統一和諧的。

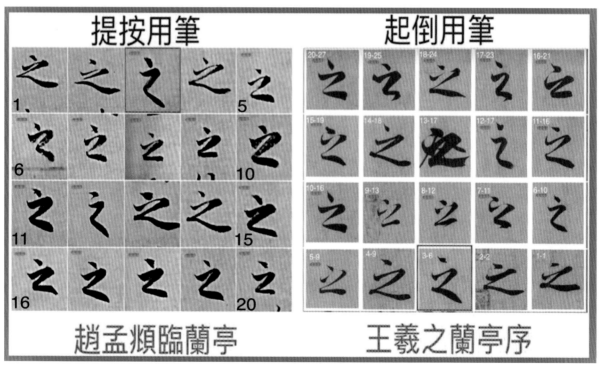

　　上圖左邊是趙孟頫臨蘭亭的二十個之字，由於他是以筆順結字，點畫書寫的提按用筆和轉折筆法相同，所以整體運筆節奏感雷同，不像

王羲之用二種筆勢變化書寫，並且每一個點畫都有頭有尾「筆筆斷而後行」。以「側點」為例，趙孟頫都是右側勢，頭尾方向與形勢變化少，節奏感和韻律感都很單調。

（二）、玄字（用筆＋筆勢）比較

以「玄」字為例，分析「起倒＋筆勢」V.S.「提按＋筆順」的節奏感差異，例如下圖王羲之、智永《千字文》的真書和草書「玄」字，大圈一樣都用了兩個筆勢，上面是「奮筆勢」（側點當橫用，起倒抬筆一次的直線疊加組合），下面是「蟠龍勢」（豎筆勢二開半起倒抬筆兩次）。它們在裹束結字「聯勢」時二段運筆「節節加勁」的節奏感很清楚[20]，同時因為是起倒用筆，所以點畫線條的頭、尾形勢，都有豐富的搖腕節點變化表現，這也是小圈筆法加上運用筆勢書寫產生視覺節奏感的重要效用之一。

趙孟頫、董其昌、懷素、啟功的草書線條圓轉流暢，但提按直筆牽裹簡便快速，像懷素、啟功的草字，節奏感並不明顯，字形看起來像「立」字。所以孫過庭《書譜》說「草以使轉為形質，點畫為情性」，寫草書點畫要如真書仍要「筆筆斷」，這也是顏真卿說懷素寫草書缺乏小圈筆法真書基本功的原因。

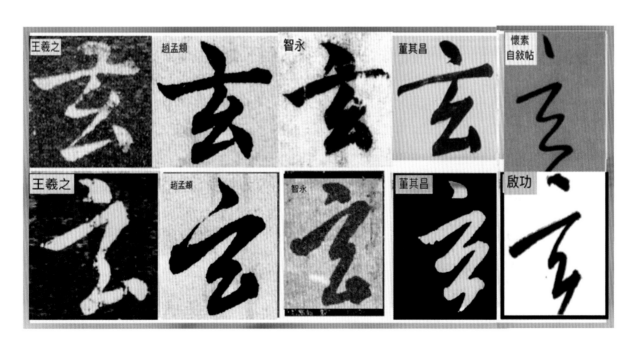

20 奮筆勢（Ｚ）和蟠龍勢（幺），都是「直線＋直線」一節一節疊加的複合筆勢，因為在每一節點畫的結合處，都會產生用力搖腕運筆轉折的節點，所以書法術語稱此明顯的節奏感為「節節加勁」。

米芾（1052～1108）曾任宋徽宗時代書畫博士，與「蔡襄、蘇軾、黃庭堅」並列為北宋四大家。他的《海岳名言》記載：『海岳以書學博士召對，上問本朝以書名世者凡數人，海岳各以其人對。曰：「蔡京不得筆，蔡卞得筆而乏逸韻，蔡襄勒字，沈遼排字，黃庭堅描字，蘇軾畫字。」上復問：「卿書如何？」對曰：「臣書刷字。」』米芾認為他的用筆是「刷字」（如下圖《蜀素帖》局部），應是唐末「提按」成為書法主流筆法，發展到宋代適應行書「尚意」之路的正確用筆詮釋。

如果我們先不管造形美、線條美審美的「質量感、力量感」書學形成要素，純用「節奏感」來看米芾《蜀素帖》，請問你想要臨這個帖，如何為每個字確認所要運筆的節奏？其實這就是審美問題，你如何感同身受的品賞米芾創作時的節奏感，有沒有經驗法則或規則可循？

二、韻律感

（一）、趙孟頫臨《蘭亭序》

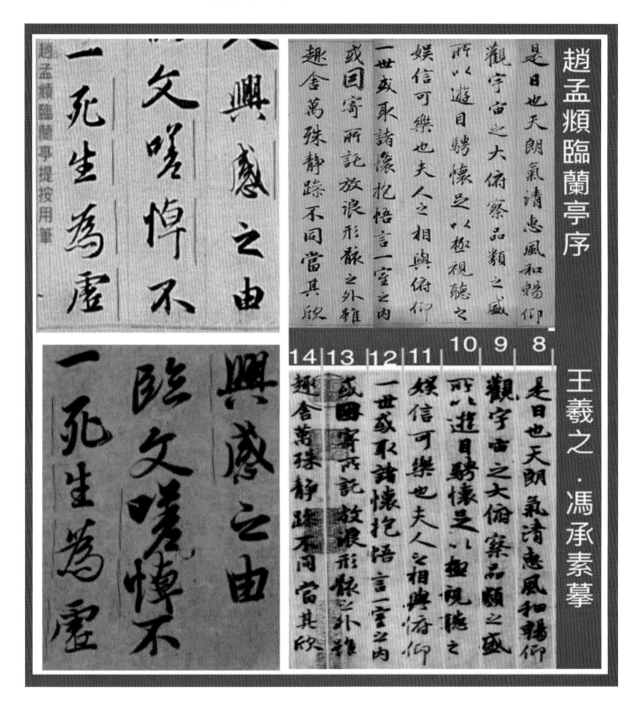

王羲之《蘭亭序》終篇墨韻（血）輕重有致，點畫氣韻生動，頭尾使轉筋脈相連，尤其他的搖腕起倒筆法一致，線條筋節自然不做作，尖鋒骨線時而勁健，時而纖柔，側鋒肉線一、二、三分筆兼俱，表現堅定厚實。裹束結字形勢豐富，揮運之際常「大珠小珠落玉盤」，錯落跳躍激昂（例如王羲之《蘭亭序》「第 8 ～ 14 行」），就像樂曲中的繁複的音階韻律

變化，令人賞心悅目。所以王羲之說「結構者謀略也。」「夫欲書者，先乾研墨，凝神靜思，預想字形大小，偃仰，平直，振動，令筋脈相連，意在筆前，然後作字。」「須緩前急後，字體形勢，狀若龍蛇，相鈎連不斷，仍須稜側起伏，用筆不得使齊平大小一等」，節奏感和韻律感都要在謀劃中，有理性的技法和心法，也有感性的書道情性表現。

　　對照趙孟頫《臨蘭亭序》「第 8 ～ 14 行」），正如熊秉明在《中國書法理論體系》說：「趙孟頫是中國書法唯美主義的最佳代表，但比較他和馮承素臨《蘭亭序》的字，趙本整齊平穩，行距字距無變化，字形大小與筆畫粗細也嫌統一，如一謹細的抄本。」

　　另外，熊秉明說：「趙孟頫寫字極快，據說每天能寫一萬字，但這迅速不是張旭式的表現，不是懷素式的禪意，而是一種熟練工匠的技巧……只剩下手腕的靈敏，失掉心靈的參與了。」比較圖左「興、感、嗟、悼、死、生、為、虛」字（畫紅線字），趙孟頫用筆圓轉流暢，點畫淨媚，但因為是提按用筆，多數頭尾形勢雷同，尖鋒線條飄滑，側鋒肉線平勻缺少變化，看不出上下字筋脈相連關係，及運筆使轉筆勢節奏，整篇字跡雖然妍麗，安嫻秀潤，但不見情緒起伏用筆變化，就像一支缺乏高低音域變化，節拍平穩的樂曲，韻律感單純乏味。

（二）、顏真卿《祭侄稿》

　　顏真卿是唐玄宗時代張旭的弟子[21]，他在乾元元年（758 年 / 49 歲）寫的《祭侄稿》有天下第二行書之譽，用筆尖鋒、側鋒交互，鋒稜細而能銳，肉線沉重有力，如棟樑巨柱，粗細對比強烈，筆觸悲憤激昂，結構造形有楷書的方正敦厚，有行書的流暢筆意，有草書的便捷迅疾，尤其點畫用筆的質量感、力量感和筆勢的節奏感，比虛筆空白的空間性及

21　張旭，唐玄宗時代著名書法家。字伯高，吳郡（今江蘇蘇州）人。官金吾長史，一作率府長史，人稱「張長史」。楷法精深，尤擅狂草，連綿迴繞，體態奇峭奔放，有「草聖」之譽。文宗時詔以李白詩歌，裴旻舞劍，張旭草書為「三絕」。顏真卿 26 歲中進士後曾到長安師事張旭二年未蒙傳授，天寶五年（37 歲）他在醴泉縣尉任內毅然辭官，第二次前往洛陽追隨張旭學習作《述張長史筆法十二意》。
　　顏真卿尊崇張旭書法造詣和筆法的可貴，可以從他給懷素《自敘帖》序文的的追敘得知：「夫草藁之作，起於漢代杜度、崔瑗，始以妙聞，迨乎伯英，尤擅其美。羲、獻茲降，虞、陸相承，口訣手授，以至於吳郡張旭長史。雖姿性顛逸，超絕古今，而模楷精詳，特為真正。真卿早歲常接游居，屢蒙激昂，教以筆法，資質劣弱，又嬰物務，不能懇習，迄以無成，追思一言，何可復得。忽見師作，縱橫不群，迅疾駭人，若還舊觀，向使師得親承善誘，函把規模，則入室之賓，舍子奚適，嗟嘆不足！」

塗抹重疊的筆墨更為突顯，字字真情，可以讀出顏真卿內心悲痛控訴的強勢用筆，和他剛毅正直性格對家國之禍發抒的愴然悲情行筆的韻律感。

顏真卿祭姪稿

（三）、王羲之《初月帖》

《初月帖》草書創作於永和七年王羲之四十九歲，全文八行，61字，因為王羲之特殊的搖腕起倒用筆技法，直線沈穩飽滿，曲線流轉遒美，折線勁健挺拔，無浮筆飄筆，如「山陰、羲之、遣此、行無人、涉道憂悴、報」字遲重；「十二日、近欲、不、信、至此且得、日、書、卿佳、一一」字輕快，用筆節奏感表現明顯。

另外，同字異形如「月、十、日、羲、之、報、此、遣、書、不」；一行中字距疏密變化，如第二行「之報、遣此書停」密，中間「近欲」上下疏；第三行「行無人、辨遣信」密，中間「不」字疏；前五行下半部字距密，上半部字距較疏，形成上下塊面的自然疏密生動對比。字勢左右擺動錯落自然，例如第二行「之報、近欲」向右斜，「遣此、書停」左斜，上下錯落有曲徑通幽的行氣變換律動感；第四行「去」左傾，「月」右傾，「十」左傾，「六」右傾，形成左右左右律動』，像詩歌平仄節律，韻律感自然天成，整體視覺韻律和諧流暢。

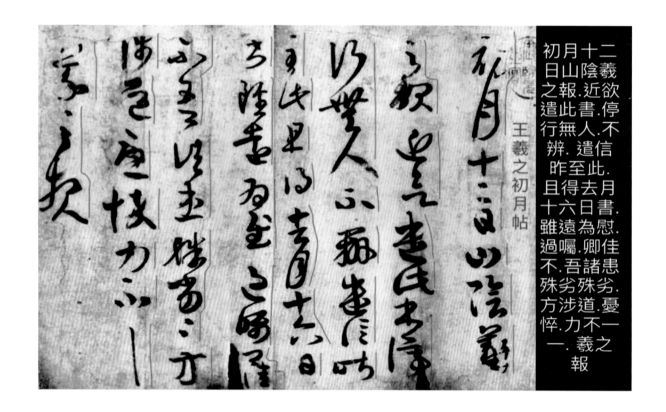

初月十二
日山陰羲
之報．近欲
遣此書．停
行無人．不
辨．遣信
昨至此．
且得去月
十六日書．
雖遠為慰．
過囑．卿佳
不．吾諸患
殊劣殊劣．
方涉道．憂
悴．力不一
一．羲之
報

王羲之初月帖

（四）、王羲之《喪亂帖》

　　瑯琊王氏家族在東晉時逃難南方，北方故鄉祖墳遭毀，修復後又無法親臨撫慰，王羲之在永和年間給朋友寫了一封憂愁悲憤之情傾注筆端的短札。《喪亂帖》由「行」入「草」，首行雖然字體大小相稱，但心情憂憤下筆遲澀，墨色濃重。第二、三行，因搖腕起倒用筆受心情憂憤影響，字形有輕重欹側的動勢感〔如離（同罹）、荼、毒、追、甚、慕、摧、絕〕。隨着第四行「痛貫心肝，痛當奈何奈何」情緒的悲憤，和第五行末「未獲奔馳」的憂愁，減省連筆的「草」書漸增，到了「臨紙感哽」處已不見行書蹤影，全帖揮灑淋漓，流貫不羈，字跡潦草，但讀者可以透過通篇起倒用筆和點畫使轉的節奏感，以及筆勢筋脈連貫，結字跌宕變化，字體輕重錯落，章法渾然一體與心情呼應，感受到通篇短札，統一中有變化的造形、線條美韻律感。

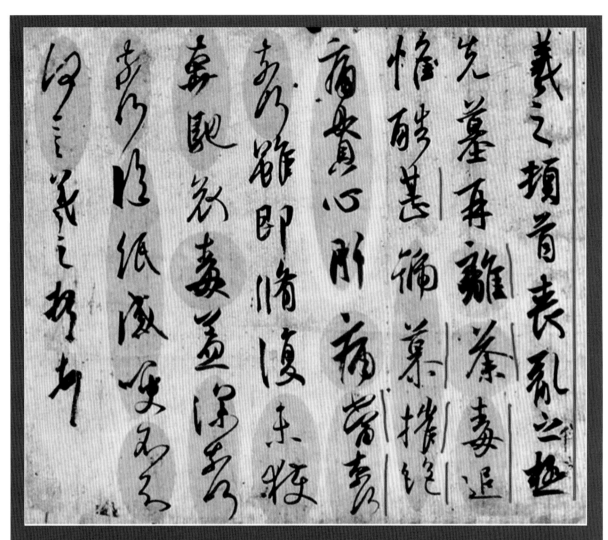

羲之頓首：喪亂之極，先墓再離（同罹）荼毒。追惟（同維）酷甚，號慕摧絕，痛貫心肝，痛當奈何！奈何！雖即修復，未獲奔馳，哀毒益深，奈何！奈何！臨紙感哽，不知何言。羲之頓首！頓首！

第四節

【書學題】臨王羲之《喪亂帖》

書學題

臨王羲之《喪亂帖》

分析下圖臨寫《喪亂帖》「痛貫心肝」的字跡，試以本章節奏感、韻律感書學要素試寫比較看看，並加入「痛當奈何」四字成一行，體驗王羲之情緒變化的韻律感筆意。

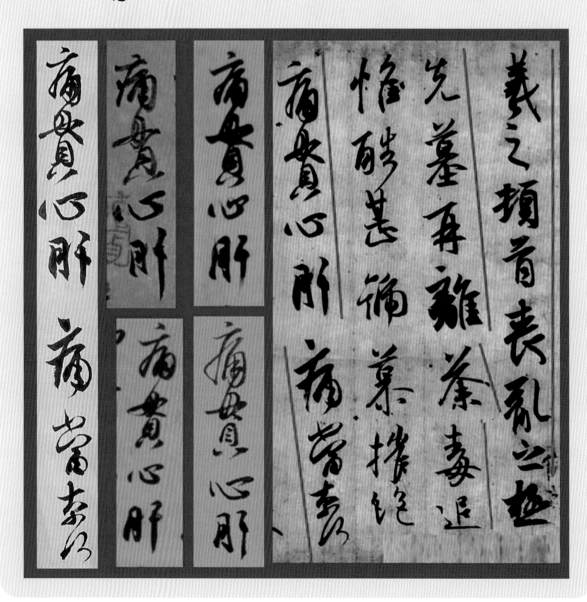

第 6 章

立體感的審美
書學要素與分析

第一節

基本概念

「立體」是以面為界，由一個或多個平面組成，透過封閉的邊界，以三度空間（長、寬、高）顯示體積圖像。例如，由一根線圈成一個表面的圓，只是一個平面，並不是實體，但是「由三個表面的圓接合，可以形成一個圓柱」就是立體圖像。將這個概念放在書法審美的「立體感」上，可以分成二部份觀察：一、單字的立體感：以文字結構為封閉邊界，由點線面和筆勢結構部件，依書寫元素（筋節骨肉皮血）組成立體字象。二、作品的立體感：以作品紙張範圍為封閉邊界，藉章法的排列組合行列字象關係，形成立體作品。

浙江大學人文學院院長陳振濂認為：「書法線條所傳達的最重要的即是圓厚的意象。當然厚、薄是相對的概念，雖相對然亦相生。厚重的線條品質依賴於輕薄的線條才能顯現出其線條的特出品質。而與厚重線條相應的傳統技巧即中鋒運筆，因用筆走中鋒筆毫的中心位置置於筆的中央，中心線的兩邊由毛筆副毫鋪展而成，自然形成類似素描般中央深厚而變淺薄的圓柱型立體效果，即線條立體感之重要呈現。另外書法藝術之立體效果具現於作品中二度平面所拉出的三度空間。這種空間是一抽象的空間、經過提煉的空間。這三度空間的呈現，類似於素描利用炭筆顏色深淺之不同所呈現的虛擬光影，以摹寫立體之效果。書法線條因墨色之燥潤，產生深淺層次不同的立體幻覺、深度幻覺同此理。」

紹興蘭亭書法藝術學院院長邱振中在《關於筆法演變的若干問題——楷書形成前筆法的變遷》中指出：

「東晉，在王羲之《初月帖、十七帖》等作品中，章草發展為今草，同時絞轉筆法取得了空前的成就。假使我們不把作品中的點畫當做線，而是當做各種形狀的塊面來觀察，便可以發現這些塊面形狀都比較複雜。塊面的邊線是一些複雜的曲線和折線的組合，曲線遒美流轉，折線勁健挺拔，同時點畫具有強烈的雕塑感，墨色似乎有從點畫邊線往外溢出的趨勢，沉著而飽滿。這種豐富性，立體感，都得之於筆毫錐面的頻頻變動。作品每一點畫都像是飄揚在空中的綢帶，它的不同側面交疊著、扭結著，同時呈現在我們眼前；它仿佛不再是一根扁平的物體，它產生了體積，這一段的側面暗示著另一段側面占有的空間。這便是人們津津樂道的『晉人筆法』。它是絞轉所產生的碩果。王羲之《頻有哀禍帖、喪亂帖、孔侍中帖》等作品，同《初月帖》一樣，都是這一時期書法藝術的傑作。據此，我們可以確定判斷，筆劃是否運用絞轉的標誌。

不同的筆法，形成點畫不同形狀的邊廓；平行邊廓，為平動所產生；大致對稱的漸變邊廓，為擺動或提按所致；而非對稱的曲線邊廓，則是絞轉才能產生的特殊效果。如《初月帖》中『遣、慰、過、道、報』和《頻有哀禍帖》中『頻、禍、悲、切、增、感』等字，可作為絞轉筆法的範例。這些字跡邊廓變化的豐富、微妙，為後世作品所無法企及。」

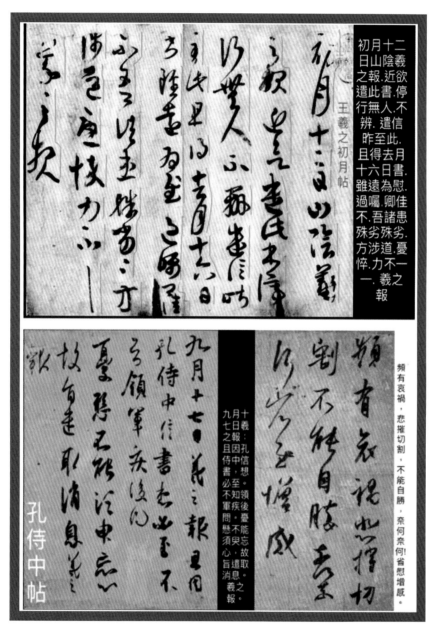

#、註　東晉王羲之的「絞轉筆法」，個人依據前面書學要素的研析，
　　　就是唐代《玉堂禁經》揭示的『九用筆法搖腕起倒調鋒〔小圈
　　　用筆：筆心下壓觸紙的尖鋒、側鋒用筆；筆心起倒移動的骨
　　　線、肉線用筆；筆心扭動調鋒換向的使轉用筆〕形成的自然轉
　　　圈，加上用筆勢裹束結字的（依線條走勢方向轉動的大圈筆
　　　勢）動作。』

第 6 章．立體感的審美書學要素與分析．2 4 5

綜合上述兩位教授的研究和前幾章的論述，我們知道王羲之書學審美要素的「立體感」，應該是「質量感＋力量感＋節奏感＋韻律感」綜合創造的視覺效果表現，內涵包括：書法三要素〔線條美（用筆）＋造形美（筆勢＋裹束結字）〕＋章法。

第二節
立體感書學要素

　　由於前面幾章已經對「書法三要素」做了詳細說明，以下不再重複相關內容，只針對《玉堂禁經》書末提示的「書法三要素之要」與章法重點做概念分析，期望對形成「立體感」視覺效果的書學要素技能能更深入掌握。

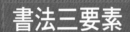

書法三要素

用筆〔「執筆＋搖腕（上腕＋下腕（上下左右旋腕）＋〔筆法八法＋九用〕〕〕
〔『節（調鋒）骨（尖鋒）肉（側鋒）皮（大度）血（墨法）』〕

筆勢〔筋（分解字結構部件取勢）〕

裹束【聯勢＋變換取勢】

結字【用筆＋筆勢＋（間架結構＋審美法則）】─>書法家字像

書法三要素之要

用筆
夫用筆起止，偏旁向背，其要在蹲馭。
點畫運筆必有起筆和收筆動作；有筆勢部件向背呼應關係；要在運用豎管直毫(尖鋒)橫毫側管(側鋒)的各種筆法。

識勢
起伏失勢，豈止於散水烈火？其要在權變。
書寫筆勢時需隨時盯住筆尖，注意搖腕調鋒換向的起伏用筆，避免失勢。
難字要預先取勢，避免失據；重複的字要變換取勢，避免隨筆雷同。

識勢
改置裹束，豈止於虛實展促？其要歸於互出。
組合筆勢需注意大圈行筆順暢及線條粗細長短與點畫空間疏密佈置。
聯勢組合調整結字，除了虛實展促外，重點在筆勢部件的交互調節。

一、用筆之要

《玉堂禁經》說：「夫用筆起止，偏旁向背，其要在蹲馭。」

（一）、用筆起止

清·包世臣《藝舟雙楫》說：「用筆之法，見於畫之兩端。」每一個點畫線條的兩端，必有起筆和收筆動作。臨帖要看真跡墨本，就是要看書法家在起止時的小圈調鋒用筆動作如何？如果研究用筆，只看點畫中間行筆，卻遮住頭和尾不看，那能看出什麼？

例如下圖王羲之《蘭亭序》「一」字（紅圈），起筆尖鋒入紙後，迅即下蹲轉為側鋒的蹲鋒取二分筆，並用腕兩面換以挫筆行筆到尾端，最後頓筆回收，把筆心收直。所以一字的起筆是尖鋒轉側鋒，收筆是側鋒轉尖鋒，真行草書的用筆，就是這兩個筆鋒輪流互換使用，而起筆收筆處的小圈用筆，正是筆鋒轉換最明顯，最清楚的地方。

（二）、偏旁向背

「向背」是指「相向和相背」，有「相對（相向）、相背（背對背）、相順（同相）」等三種互動關係。此句的「偏旁」不是指文字部首，而是指字的各部位筆勢向背的呼應關係。故「偏」指左邊，「旁」指右邊，例如唐·歐陽詢《三十六法》：「字有相向者，有相背者，各有體勢，不可差錯。相向如非、卯、好、和之類是也；相背如北、兆、肥、根之類是也。」會運用筆勢使轉用筆，點畫姿態呼應各有情理，書法成功一半。

例如王羲之《蘭亭序》「俯」字右旁起筆的點橫用奮筆勢，上點覆，下橫仰，是相向關係。下面一橫的起筆，指向上面一點的收筆。上

面一點寫完後，筆鋒從側鋒收為尖鋒，使下一筆起筆，可以順當用尖鋒入紙，再轉為側鋒肉線取分數後寫橫筆，形成兩個筆鋒的轉換。寫實了就是帶筆或牽絲，寫虛了就是飛度。簡單說，寫筆勢的大圈點畫呼應，是由上收下起兩個點橫小圈用筆動作表現出來的。

（三）、要在蹲馭

我們知道毛筆筆頭分筆鋒（運筆用）、筆腰（蓄墨）、筆根（固定筆頭）三部份，由於書法只用接觸紙面三分之一的筆鋒書寫，主要結構包含「尖鋒和側鋒」。因此，若純用筆尖的尖鋒書寫，這種線條我們稱為骨線，形質是尖鋒圓點的集合；若用壓彎尖鋒後，以側鋒觸紙書寫的線條，我們稱為肉線，形質是尖鋒在後側鋒在前的三角點集合。這就是所謂「一隻筆有兩個鋒」的由來。

所以，「要在蹲馭」這句應該用動詞來解釋：「馭」指的是《玉堂禁經》「又有用筆腕下起伏之法（九用筆法）」中使用尖鋒的各種豎管直毫筆法。包括：起筆用尖鋒的「馭鋒、衄鋒」，行筆用尖鋒的「趯鋒」，止筆用尖鋒的圓尾「頓筆」，點畫連接用尖鋒的「跋鋒」。「蹲」指的是《玉堂禁經》「又有用筆腕下起伏之法（九用筆法）」中壓彎筆心使用橫毫側管的各種側鋒運筆筆法。包括：起筆用的「蹲鋒（取一二三分筆）」，行筆用的「挫筆」，止筆用的斷尾「挫筆」、尖尾「揭筆」，鋪鋒時收鋒用的「按鋒」。

總之，九用筆法是圍繞在使用尖鋒（起）和側鋒（伏）用鋒上的筆法，所以說「要在蹲馭」。

二、識勢之要

玉堂禁經》說：「起伏失勢，豈止於散水、烈火？其要在權變。」「起伏」一詞在《玉堂禁經》曾提到二次，一是在講九用筆法時說：「又有用筆腕下起伏之法，用則有勢，字無常形。」二是在卷末總結說：「起伏失勢，豈止於散水、烈火？其要在權變。」這二段話分別提醒我們要掌握：一、用筆腕下起伏和用則有勢的筆勢關係為何？二、如何避免起伏失勢，方法為何？

（一）、起伏失勢，豈止於散水、烈火？

蔡邕《九勢》說：「勢來不可止，勢去不可遏。」從用筆角度看與

筆勢互為影響，因為毛筆性軟，以搖腕運筆方式書寫筆勢時，須依勢順勢使用筆法，尤其在搖腕起倒之勢來時，用筆不可刻意停止，當筆勢走向因搖腕用筆方向已定時，去勢也不能刻意遏制。因此古人強調，搖腕用筆須「時時盯著筆尖」，運用腕下起伏的筆法，依筆勢用筆，自然用者有「勢」，並且可以避免筆鋒運筆「起伏失勢」。

（二）、（避免起伏失勢）其要在權變

沈尹默說：「筆勢是每一種點畫各自順從著各具的特殊姿勢的寫法。」可見筆勢有固定專稱和點畫組合形勢，是組成字的部件。依《玉堂禁經》記載，張旭傳授的筆勢：包含，單一筆勢：永字八勢（側勢、勒勢、努勢、趯勢、策勢、掠勢、啄勢、磔勢），和複合筆勢：五勢（「直線＋直線」的奮筆勢、豎筆勢、「弧線＋弧線」的袞筆勢、鈎裹勢、「直線＋弧線」的鈎努勢），總計十三種基本筆勢。另外，《玉堂禁經》還列出烈火、散水、勒法、策變、三畫、啄展、乙腳、宀頭、倚戈、頁腳、垂針等十一類特殊的筆勢變化，書法術語稱為「異勢」。

事實上，異勢就是在基本筆勢之外的變化，倘若只有基本筆勢，字勢必然僵化，所以《玉堂禁經》列出十一類特殊的筆勢變化異勢，告訴學者必須知所權變，但權變需於法有根據，不能隨性無法。另外，韓方明《授筆要說》云「夫欲書先當想，……有難書之字，預於心中布置，然後下筆，自然容與徘徊，意態雄逸。不得臨時無法，任筆所成，則非謂能解也。」這句話的重點在強調，書寫前需先想好取勢，尤其要針對難字預想布置變換取勢。上述取勢變異法則之熟習，需靠臨帖前用心的讀帖識勢分析，知其然且知其所以然，然後預於心中布置運用，才能避免臨寫混亂失據。

三、裹束之要

《玉堂禁經》說：「改置裹束，豈止於虛實展促？其要歸於互出。」

廣義的「裹束」是指組合筆勢結成所要字像。因為「裹束和結字」雖然概念不同，但實際上在運筆過程中是連動的，裹束講求組合筆勢的大圈行筆要順暢，「結字」則是考量書造形變化的點畫形勢布置，是裹束字像形成造形美的關鍵。所以簡單說，裹束＝大圈筆勢〔筋（分解文字結構取勢）→聯勢結字（結裹法）〕＋小圈用筆〔節（點畫內調鋒用筆軌跡）＋骨（尖鋒）、肉（側鋒）、皮（力度速度）、血（墨法）〕

本句「改置裏束，豈止於虛實展促？其要歸於互出。」主要是在強調裏束結字的「虛實展促」固然重要，但更重要的是要注意「聯勢」的大圈行筆要順暢「互出」，倘若不順暢，就要重新取勢。

（一）、改置裏束
　　書法家塑造新字像的關鍵，就在改置裏束，除了要重視用筆技法，還要考量字結構的統一協調與變化的平衡，使點畫互生互利。

　　例如歐陽詢「起」字，筆勢一樣但結字空間布置不同，其中一字縮短了「走」的長捺，留下空間將右旁同樣「尺」的短豎拉得奇長，形成令人驚艷的新字形。「群」字左右布置結體來自魏碑，智永《真草千字文》上下布置結體方式來自篆、隸。

（二）、豈止於虛實展促

　　「虛實展促」主要是指字的空間疏（舒展寬鬆）密（收緊密實），或筆畫粗細長短調節。清代徐用錫在《字學札記》說：「大抵用筆盡之鋒中，結字盡之展促。」
　　例如《蘭亭序》「蘭」字，趙孟頫的草字頭，一個左右太疏，一個上面太重壓迫到下部筆勢空間。智永《真草千字文》和歐陽詢行書《千字文》中「寫」字取勢相同，智永的字形寬博，有虛有實，穩定安詳有隸味，歐陽詢則是中心收實緊密，字形拉長瘦勁有力。「盡」字的動感，尤其是石楯勢中間的長橫，將長條形字的左右空間補上，中間的開三點，才有疏密變化，而傳為虞世南的摹本，則密實而黑不透氣，傳為褚遂良的摹本，長橫平板短橫不見手腕振動如橫木，趙孟頫是把開三點減省為兩點，改變筆勢造成上下脫離，字中虛空，脫離臨寫求實的規範。

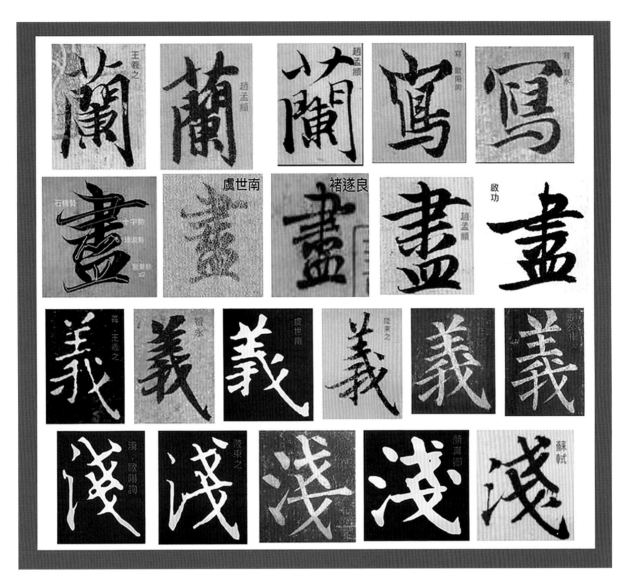

　　「義」字，王羲之、智永、虞世南、陸柬之的戈法取勢一樣都很長，但顏真卿、柳公權的戈法則是頭大戈勢短，字像神趣完全不同。「淺」字，陸柬之、歐陽詢、柳公權的「戈法」筆勢在裹束結字時，都用上戈「禿出」不趯，下戈省略一點的縮出法，而顏真卿、蘇軾「淺」字右下方的戈都保留一點，空間變擠。對應改置裹束「豈止於虛實展促」的真意，就是要視空間狀況改置變換點畫取勢結字，而方法就是下一句「其要歸於互出」。

（三）、其要歸於互出

　　我們知道「篆隸」字體用筆技法簡單，沒有使轉筆勢的運用，所以線條圓轉平直，間架布置專求均稱，並無「裹束結字」問題。但「草行真書」興起，書法家追求用筆技法和使轉筆勢變化的造形美和線條美，到了唐代是立法發展的高峰期，如張懷瓘《玉堂禁經》就有「結裹法」

十條，解決「改置裹束，注意虛實展促的互出[22]問題」。

　　例如「結裹法」第一條：「夫言抑左昇右者，圖國圓罔等字是也。」從搖腕用筆技法角度觀察與筆勢俯仰互出關係，「國」字鐵圍勢，若起手用筆力度與速度快，搖腕幅度必大，結字框架的左低右高用筆形勢變異就大，因此特需注意用筆與聯勢結字的互出關係。又如第六條：「夫言一上一下不齊之勢者，行、何、川等字是也。」從搖腕運筆聯結筆勢角度言，王羲之行書「何」字左邊「亻（立人勢）」和右邊「可（折釘勢＋豎筆勢＋蟹爪勢）；（橫勢＋鬥鵪勢＋玉鈎勢；橫勢＋豎筆勢＋玉鈎勢」的筆勢，裹束時因取勢不同，搖腕運筆的筆法不同，點畫高低虛實展促位置不同，裹束結字的空間布置美感亦不同。例如從每一個「立人勢」的豎畫結尾用筆不同，連接「可」的第一筆取勢不同，搖腕運筆入筆的筆法不同，點畫高低、虛實、展促、互出位置自然不同。

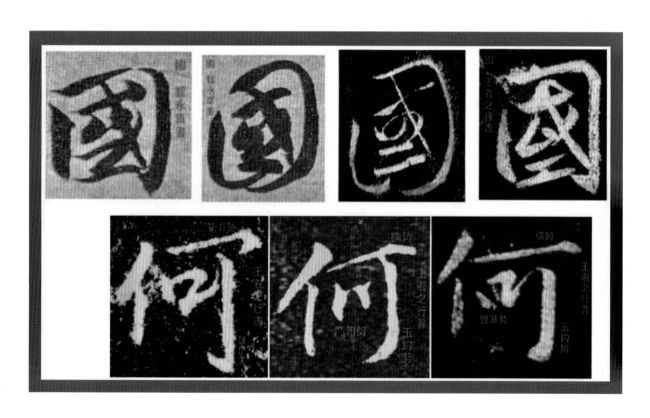

四、章法

　　因「章法」產生的立體感效果，就是篇章結構形式的安排，古人稱為「謀篇布局」，包含「主文內容、落款、鈐印」與「創作形式」關

22 「互出」就是指交互調節「虛實展促」的點畫空間疏密，及線條粗細長短調節。

係。在上一章我們特別提到王羲之《蘭亭序》324字筆法一致，點畫用筆牽絲生動，頭尾氣脈相通，字無雷同，遒逸靈秀，研美多姿，章法布局有行無列錯落自然，疏密中見變化，比例中有平衡，對比中顯強調，線條粗細、虛實強弱、字形大小，頭尾形勢變化萬千，運筆過程表現了卓越純熟的技法與字象創意，形成豐富的視覺引導韻律感。董其昌《畫禪室隨筆》說：「章法為古今第一，其字皆映帶而生，或大或小，隨手所如，皆入法則。」

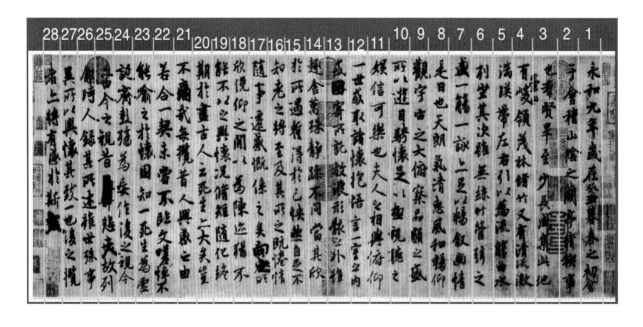

第三節

立體感審美分析

一、單字

（一）、用筆

以《蘭亭序》「又、時、羣」字為例，王羲之的字象依上述「九用筆法」分析，點畫線條姿態多變，審美的「質量感、力量感、節奏感」元素豐富，有「立體感」，但趙孟頫以提按用筆《臨蘭亭序》的字象，點畫頭尾與轉折形態缺乏變化，行筆線條多直筆推行平直勻整，差異不大，看不出「立體感」，主因在於提按用筆（提、頓〔重按〕、駐、蹲、挫、衄）是為方便中鋒行筆而設計，因此用筆的筆鋒固定直上直下運動，沒有《玉堂禁經》特別針對點畫頭尾、轉折調鋒，及因應行筆所要點畫形勢表現骨線、肉線需要而設計的各種筆法。

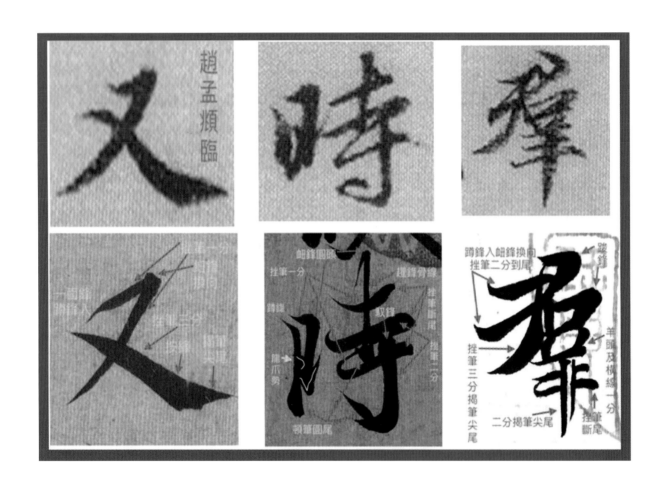

（二）、筆勢

　　《玉堂禁經》有十三個基本筆勢：「永字八法（單一筆勢）＋五勢（複合筆勢）」，從裹束結字形成有體積的圖像形態看，有立體感的字象，就是在平面上不同縱橫敧斜的單一和複合筆勢組成長寬高體積。例如「一度空間」就是數點排列在一條線上，好比「兩點豎排的龍爪勢（次字）鐵鈴勢（冬字）、四點橫排的各自立勢（然字）」。「兩度空間」就是「聯點筆勢：將數點分散在平面上成上下左右排列，且彼此產生疊加、移位、滾動、使轉聯繫關係組成的複合筆勢」，像是「三角點的雞頭勢（上、下字），群鵲勢（浮、必字）、四角形排列的菱米勢（羽、令字）、六點的戲蝶勢（臘字）」等。將「一度和兩度空間」的數個筆勢組合起來裹束成字，就會成為長寬高「三度空間」，加上墨韻變化，字像的立體視覺效果自然呈現。

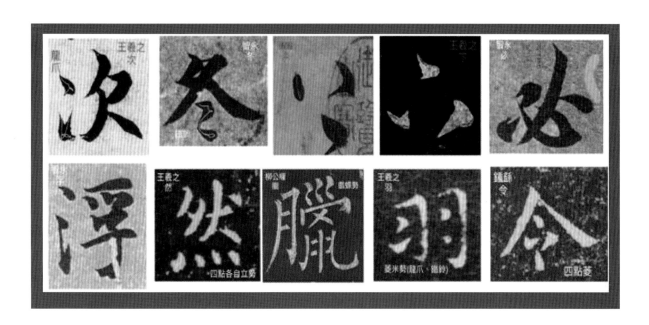

　　以《蘭亭序》「悼」字為例，王羲之運用「馬椿勢＋十字勢＋豎筆勢三開＋十字勢」結字，左半邊馬椿勢重心偏左，右半邊偏移中軸並壓縮上下部件比例的空間形勢，重心偏右，產生左右對比但動態平衡變化豐富的視覺立體感，陸柬之、趙構、蘇軾、趙孟頫、董其昌的字跡視覺立體感動態變化不大。

（三）、裏束結字

　　建築、攝影、繪畫的「視角下降法」，是依輕重、粗細、長短漸進對比線條，創造高遠、深遠的空間立體美感。將這個方法套在王羲之《蘭亭序》字跡上，以「春」字為例，王羲之的字跡是上窄下寬、上輕下重的梯形字像，有視覺「高遠」的立體感，而蔡襄和趙孟頫是上下左右平衡穩重，黃庭堅和蘇軾的春字則是上重下輕）。

＃、註 觀察方法是將視點先置於字形中心，然後從仰視角度「上（輕、細、短）、下（重、粗、長）」觀看該字點畫筆勢。另外，同理如唐代書法家國詮和歐陽詢的抑左升右「國」字，觀

察時將視角移至字形左側，以側視仰角看該字「左窄右寬比例的左梯形字像」，視覺效果有由左往右的「深遠」立體空間美感，而趙孟頫、顏真卿的國字外框線條平均，蘇軾則左重右輕。

再如《蘭亭序》七個「一」字和二十個「之」字與上下字，因為下列書法元素對比變化豐富，裹束結字的章法排列立體感視覺效果明顯：

一、質量感：有圓筆方筆、露鋒藏鋒、曲直向背、骨肉亭勻。

二、力量感：有遲澀用筆、主次大小、方正欹斜、舒張收斂、寬鬆緊縮。

三、節奏和韻律感：有運筆節奏、聯勢節奏（筆筆斷而後起）、墨韻循環。

二、趙孟頫《臨遠宦帖》連字

　　王羲之草書《遠宦帖》，點畫頭尾均有細緻筆法的用鋒表現，充滿「力量感」，單字多變使得字組造形豐富（如四組「足下」字），「尖鋒骨線（如「武昌諸、平安」字）和側鋒肉線一、二、三分筆（如「省別、子亦、數問」字）」的「質量感」對比變化多，行筆筋脈連貫，氣韻相通（如使轉用筆連綿虛實承接的「省別、子亦、數問、救命」字），每個點畫明顯具有「筆筆斷而後起」的運筆「節奏感」和筆勢起伏豐富用筆的「韻律感」（如「懸情武昌諸、恆憂慮餘粗平安」諸字），加上整幅作品字像有大有小，方筆雄強，圓筆內斂，輕如蟬翼，重若崩雲，疏可走馬，密不透風，疏朗有致，線形字形豐富多變，「立體感」視覺效果十足。

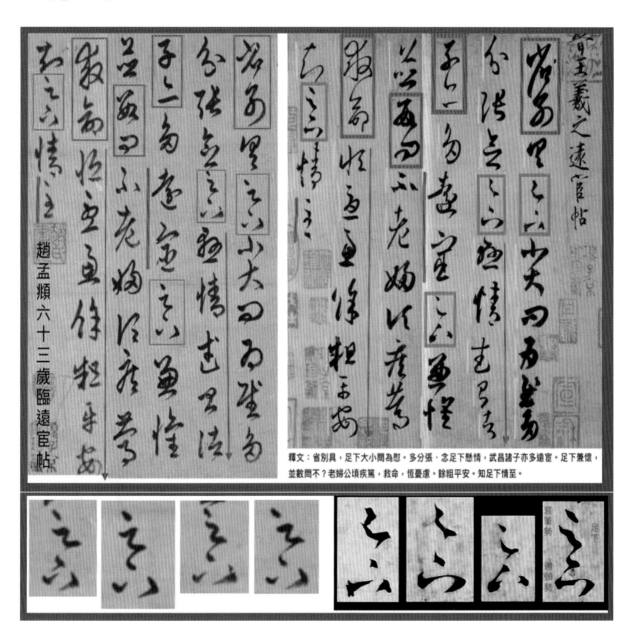

釋文：省別具，足下大小問為慰。多分張，念足下懸情，武昌諸子亦多遠宦。足下兼懷，並數問不？老婦公頃疾篤，救命，恆憂慮。餘粗平安。知足下情至。

比對趙孟頫六十三歲《臨十七帖／遠宦帖》四個「足下」及圖中有紅線部分字跡，趙孟頫因為提按用筆的頭尾形勢及線條對比變化不大，以致「筋節骨肉皮血」書法元素形成的「質量感、力量感」視覺效果不顯；另外因為明代已用筆順結字，雖然草字臨寫筆畫順暢，但缺乏筆筆斷而後起的筆勢點畫聯結「節奏感」與「韻律感」，也感受不到上述各審美感綜合產生的「立體感」視覺效果。

三、《蘭亭序》作品的立體感比較

有立體感的作品，是〔書法三要素：用筆、識勢、裹束〕＋書體＋〔格式、章法：單字、字與字、行與行〕等技法的整體視覺美學──質量感、力量感、節奏感、韻律感的綜合表現。

例如王羲之《蘭亭序》第 10 ～ 12 行：

一、質量感：用筆的「筋（與）、節（騁、懷）、骨（以、仰）、肉（目、足、視）、皮、血」變化。

二、力量感：結字與章法的字與字，行與行之間「大小錯落、高低讓就、疏密平衡、欹正曲直、向背仰覆、變化（以、之、懷、一）緊結寬結。」

三、節奏與韻律感：用筆馳澀、筆勢聯結、氣韻連貫、墨色深淺變化，不斷重複出現，形成視覺韻率感，引導觀者的視覺動線（行氣）。

比較下頁圖左邊趙孟頫《臨蘭亭序》的字跡：線條用筆變化不大，缺乏「筋節骨肉皮血」書法元素形成的「質量感、力量感」視覺效果；行距、字距、字形大小裹束結字相差不多，「節奏感、韻律感」不明顯，「立體感」對比變化不大。

但右邊王羲之《蘭亭序》，字體開合大小與行列疏密變化多，甚至一行中有連續數字中心偏移傾斜後再回正（以極視），如同圖中大小錯落不規則排列的石頭，有不規則的動勢，也有趨於平正的靜勢，但整體視覺效果，遠近自然和諧有「立體感」。

一世或取諸懷抱悟言一室之內
娛信可樂也夫人之相與俯仰
所以遊目騁懷足以極視聽之
趙孟頫臨蘭亭

一世或取諸懷抱悟言一室之內
娛信可樂也夫人之相與俯仰
所以遊目騁懷足以極視聽之

第四節
書學題

一、試用審美的「質量感、力量感、節奏感、韻律感、立體感」書學要素分析「天下第三行書」，請問你有何心得？

自我來黃州，已過三寒食。年年欲惜春，春去不容惜。今年又苦雨，兩月秋蕭瑟。臥聞海棠花，泥污燕支(*胭脂)雪。闇中偷負去，夜半真有力。何殊病少年，病起鬚已白。

春江欲入戶，雨勢來不已。小屋如漁舟，濛濛水雲裏。空庖煮寒菜，破竈燒濕葦。那知是寒食，但見烏銜帋(*紙)。君門深九重，墳墓在萬里。也擬哭塗(*途)窮，死灰吹不起。

二、依審美書學要點觀察下面這二幅書法組合作品，請問你有何心得？試寫一下，比較研究如何精進創作。

第 7 章

總結

需要認真思辨的書學關鍵問題

　　2012 年江西美術出版社整合了中央美術學院邱振中教授論文出版《筆法與章法－關於筆法演變的若干問題 / 楷書的提按用筆流弊及補救》：【唐代楷書規範的筆法、端莊的結體，使它代替了其他作品，成為後代理想的書法範本，提按以及與提按配合的留駐、端部與折點的誇張，便迅速滲入其他書體的筆法中。】【自南宋至元明各代，筆法一直沿著這一道路發展。清代館閣書體盛行，提按所具有的潛在的缺點，好像這時一起暴露了出來，「點畫嚴重程式化，線條單調，缺乏變化；點畫端部運行複雜，中部卻枯瘠疲軟」。"單調"是楷書點畫高度規範化的副產品，"中怯"是提按盛行，端部與折點誇張所難以避免的弊病。另一方面，由於筆法的空間運動形式，長期拘限於提按，使筆法發展的道路越走越窄。事實上，楷書筆法確立後，敏感的藝術家們已經逐漸感到筆法簡化對書法的嚴重影響。】【關於提按對草書的威脅，遠甚於行書。《書譜》云：「草書以使轉為形質」；「草乖使轉，不能成字」。草書連續性強，要求線條流暢，留駐及端部、折點的誇張，與草書的基本要求格格不入。因此，隨著楷書影響的擴大，草書似乎遇到了不可克服的障礙。唐代承前代餘緒，草書繁榮，成就斐然；宋代草書便急劇中落，除黃庭堅外，幾乎無人以草書知名；明代草書一度復興，但清初以後，即趨於衰微。這一切當然受到各個時代審美理想的制約，但是筆法的演化無疑在其中起著十分重要的作用。使轉既然是草書筆法中不可缺少的要素，因此唐代以後擅長草書的書法家，有意無意地都在追求這種逐漸被時代所遺忘的筆法。翻檢這些草書名家的作品，我們發現幾乎無一例外，他們的楷書都偏向楷書形成前期的風格，即所謂「魏晉楷書」。當然，有人得到的多些，有人少些，不過通過這種追求，他們都學會了在草書中儘量避免提按和留駐。可以說，這正是他們的草書取得成就的秘密之一。】【為了抵禦楷書筆法的影響，藝術家們做出了不懈的努力。追求筆法變化的方式主要有兩種：『一種以米芾為代表，他們努力向前代學習筆法，在提按中加入絞轉，以豐富筆法的空間運動形式；另一種以黃庭堅為代表，他們從生活與自然現象中獲取靈感，在不改變提按筆法的情況下，盡力調整運動的軌跡和速度。這兩種努力都是值得稱道的，但是它們也都具有一定的局限性。空間運動範圍拘守於提按，無法為表達豐富、複雜的感覺，提供足夠的、可供選擇的手段：如果僅僅從古典作品吸取養分，不但其中橫亙著漫長的時間的阻隔，不能盡情取用，同時也無法滿足新的審美理想的需要。』

　　上述邱教授的研究精華，相信也是諸多書學者和老師在教習上的疑

惑，這也是促使我全面認真的從「哲學研究方法：澄清概念、設定判準、建構系統」出發，以嚴謹的求真態度，重新對傳統書法技法理論與審美評鑑的書學要素，進行省思探討，完成這本書只是略盡忝為社大書法教師的責任，思慮研析不夠週延處，尚祈先進賢達不吝補正。

一、確立書學目標方法與審美書學要素

以「王羲之書法的審美書學要素與分析」為主題，主要是在幫助學習者確定書學目標，建立「書技、書藝、書道」循序漸進，缺一不可的書學步驟學習概念，溯源可以實踐的書論技法，並從審美角度檢驗分析書學重點要素。其中在用筆部分，我們凸顯了「起倒和提按用筆」的不同，因此在各講次的審美分析，除了會用不同技法書法家的字例來做對比，凸顯技法不同形成的造形與線條美結果不同外，重點在藉此分析王羲之書法的審美書學要素內涵。

在審美分析對比的書法家中，我們常引用元明時代有崇高地位，並對學習二王有影響力的趙孟頫。因為明代邢侗認為：「右軍以後，惟趙吳興（趙為湖州人，湖州地名吳興）得正衣缽，唐宋人皆不及也。」何良俊亦言：「直至元時，有趙集賢出，始盡右軍之妙，而得晉人之正脈，故世（時人）之評其書者，以為上下五百年，縱橫一萬里，舉無此書。」但是，我們也看到同時期傅山有不同的看法，他說：「余弱冠學晉唐人楷法，皆不能肖，及獲趙松雪墨蹟，愛其圓轉流麗，稍臨之，遂能亂真，已而自愧於心，如學正人君子，苦難近其骯稜，降而與狎邪匪人遊。」傅山因趙孟頫事元失節，認為趙的字反映無骨氣的人格，這是他個人主觀見解。但依據我們上面各講次溯源《玉堂禁經》書論，深入分析王羲之一脈傳承技法，從趙孟頫臨《蘭亭序》的字跡唯美嫵麗、線條圓轉平滑上看，傅山評趙孟頫的字亦如項穆《書法雅言·取舍章》中評：

「逸少一出，會通古今，書法集成，模楷大定。自是而下，優劣互差。試舉顯名今世、遺跡僅存者，拔其美善，指其瑕疵，庶取舍既明，則趨向可定矣。智永、世南，得其寬和之量，而少俊邁之奇。歐陽詢得其秀勁之骨，而乏溫潤之容。褚遂良得其鬱壯之筋，而鮮安閑之度。李邕得其豪挺之氣，而失之竦窘。顏（真卿）、柳（公權）得其莊毅之操，而失之魯獷。旭、素得其超逸之興，而失之驚怪。陸（東之）、徐（浩）得其恭儉之體，而失之頹拘。過庭得其逍遙之趣，而失之儉散。蔡襄得其密厚之貌，庭堅得其提紐（尖鋒暗接）之法，趙孟頫得其溫雅之態，然蔡過乎撫重（拘謹持重），趙專乎妍媚（妍美嫵媚），魯直（黃庭堅）雖知執筆而伸腳掛手（筆畫伸張無度），體格（書法格局）

掃地矣。蘇軾獨宗顏（真卿）、李（邕），米芾復兼褚（遂良）、張（旭）。蘇（軾）似肥豔美婢，抬作夫人，舉止邪陋而大足，當令掩口；米（芾）若風流公子，染患癩疥，馳馬試劍而叫笑，旁若無人。數君之外，無暇詳論也。擇長而師之，所短而改之，在臨池之士玄鑒之精爾。」

　　書法藝術的價值，雖然不在評斷第一或第二，因為書風不同不能相與倫比，但以書技、書藝形成書法「造形美、線條美」的審美「質量感、力量感、節奏感、韻律感、立體感」共鳴，仍有巧拙高下，是書法藝術不斷得以提升的根源。包世臣《藝舟雙輯・論書》：「書道妙在性情，能在形質，然性情得於心而難名，形質當於目而有據。」王羲之《蘭亭序》的藝術價值被評為「天下第一行書」正是他在追求卓技中流露率性成道的真善美風格傾向，《晉史》稱他「骨髓」，元代郝經稱「正直有識鑒，風度高遠」。從「書道」角度觀察，王羲之「平和優雅、瀟灑曠達、器識高遠」的人格情性，含寓在追求理論與情性，理性和感性相應的超凡絕技之故，有時看似非常任意，隨手腕，隨感性，但是這些跳動出軌卻又能被控制，有避就，有呼應，有強調，有統一，有變化，自然渾成，人與書、道與技不可分。所以，宋代黃庭堅云：「右軍筆法如孟子道性善，莊周談自然，縱說橫說，無不如意」，元代書法家項穆《書法雅言》論王羲之書法「窮變化（技法神奇），集大成（造形豐富，有平和也有飄逸，有對比也有和諧，有理智也有感性，有法則也有自由……）」，世代書法家雖然書風不同，均以他為取法乎上的偉大典範，汲汲於從中取得創作養分。

　　唐代大書論家張懷瓘《書議》評：「惟逸少（王羲之）筆跡遒潤，獨擅一家之美，天資自然，豐神蓋代。……道微而味薄，固常人莫之能學，其理隱而意深，故天下寡於知音。」當時王羲之是唐代書學典範，何以「寡於知音」？現在我們已知，就是因為王羲之的技法玄秘神妙，「道微而味薄，理隱而意深」。

二、你有如何品評書法的審美答案了嗎？

　　這本書每個章節所含蓋的書學要素內容看起來很多，但都只是概述建立必要學習王羲之書法的基礎。希望你通過這些重點能知所分辨「唐代《玉堂禁經》的搖腕起倒用筆（永字八法＋九用筆法）＋筆勢＋裹束結字」，和「現代書法提按用筆＋筆順＋間架結構方式」的審美與書學要素差異。例如下面這張圖有許多書法家寫的「美」字，如果你用「書法三要素」做分析品賞，你有審美答案了嗎？

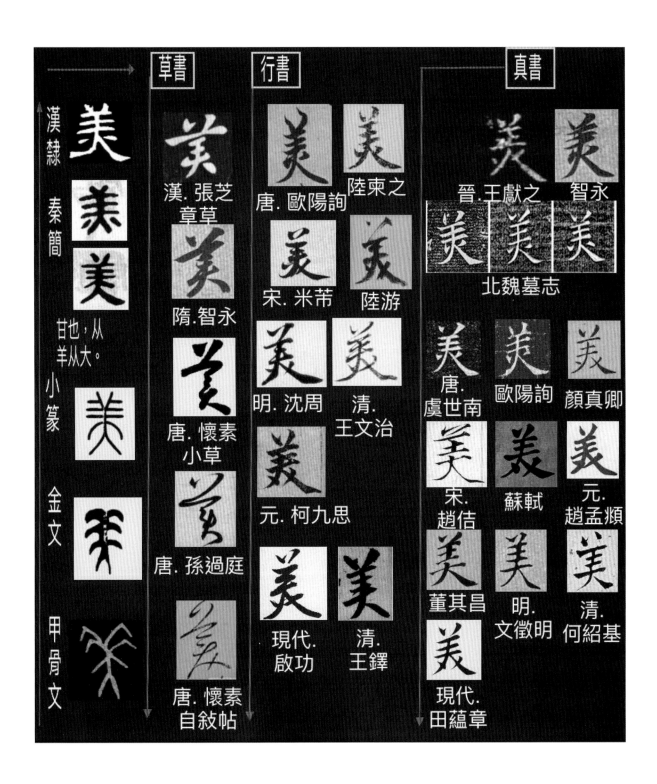

漢隸 秦簡

甘也，从羊从大。

小篆

金文

甲骨文

草書

漢．張芝 章草

隋．智永

唐．懷素 小草

唐．孫過庭

唐．懷素 自敍帖

行書

唐．歐陽詢　陸柬之

宋．米芾　陸游

明．沈周　清．王文治

元．柯九思

現代．啟功　清．王鐸

真書

晉．王獻之　智永

北魏墓志

唐．虞世南　歐陽詢　顏真卿

宋．趙佶　蘇軾　元．趙孟頫

董其昌　明．文徵明　清．何紹基

現代．田蘊章

三、題外話

　　《史記・孔子世家》記載一段孔子向師襄學琴的故事：

　　孔子學鼓琴師襄子，十日不進。師襄子曰：「可以益矣。」孔子曰：「丘已習其曲矣，未得其數也。」有閒，曰：「已習其數，可以益矣。」孔子曰：「丘未得其志也。」有閒，曰：「已習其志，可以益

第7章・總結・265

矣。」孔子曰：「丘未得其為人也。」有閒，有所穆然深思焉，有所怡然高望而遠志焉。曰：「丘得其為人，黯然而黑，幾然而長，眼如望羊，如王四國，非文王其誰能為此也！」師襄子辟席再拜，曰：「師蓋云文王操也。」[23]

孔子學琴故事，對您學習王羲之書學技法有什麼啟發嗎？

23 孔子跟從師襄學琴，經過十天仍沒有學新曲子，師襄說：「可以再教些別的了」。孔子答曰：「我熟悉了樂曲彈奏的基本旋律，但還沒有領會蘊藏在曲調當中與天地陰陽奧秘相應的音律、度數。」又過了一段時間，師襄得空說：「你已經掌握了彈奏的音律、度數技巧了，可以學新的樂曲了。」孔子回答：「我還沒有領會到作者在樂曲中想要傳達的某種『志』向和境界。」之後師襄得空又說：「你已經領會了樂曲所傳達的『志』和意境，可以多學些不同的了。」孔子回答：「我還沒有瞭解樂曲中『志』所表達的『為人』。」此後餘暇時，孔子時而肅穆顯露出儼然若有所思，以及怡然高望意志深遠的神情。其後孔子說：「我知道他是誰了！那人皮膚深黑，體形頎長，眼光明亮遠大，像個統治四方諸侯的王者，若不是周文王還有誰能作這首樂曲呢？」師襄子聽後起身離席向孔子行拜禮，並說：「老琴師傳授時說，此曲就叫《文王操》。」

《蘭亭序》筆勢分析

王羲之出身晉朝琅琊世族，父親是王曠，東晉權臣王敦、王導是他的伯父。《晉書》記載王羲之以骨鯁正直聞名，淡泊灑脫率性，不為名利拘絆，最終辭官在會稽內史任上。晉穆帝永和九年（353 年），是王羲之辭官的前二年。三月三日上巳節，王羲之依「修禊」習俗，在會稽山陰蘭亭邀集少長群賢 41 人舉行曲水流觴雅宴，得詩三十七首，《蘭亭集序》就是王羲之為蘭亭集會詩輯寫的序言，後世簡稱為《蘭亭序》。

該帖真跡已失傳，但依據《書斷列傳》記載：『帝（唐太宗）命供奉拓榻書人趙模、韓道政、馮承素、諸葛貞等四人，各榻數本，以賜皇太子、諸王、近臣。』目前北京故宮收藏的『馮承素摹本《神龍本蘭亭》』，全帖用楮紙兩幅拼接，紙質光潔精細。縱 24.5 厘米，橫 69.9 厘米，28 行，324 字，其中重複 118 字，實際用字 206 字。前紙 13 行，行距較鬆；後紙 15 行，行距趨緊，通篇用筆銳利時出賊毫叉筆，顯得自然生動具摹本「存真」優點，充分體現了王羲之書法遒媚多姿、神情骨秀的藝術風神，為傳世最佳唐摹本。

欣賞《蘭亭序》的書法之美，除了要近看「用筆、取勢和裹束結字」的「質量感、力量感、節奏感、韻律感與立體感」外，也要品味字裡行間充滿情性的字像美。例如，通篇隨處可見王羲之跌宕遒麗的今妍書跡，但他因感傷「向之所欣，俯仰之間，以為陳迹」，「修短隨化，終期於盡」的無常，在「古人云死生亦大矣，豈不痛哉」的心思流轉下，「痛和悲夫」都用了重筆，透露他深切沉重的感悟，提示後人以修道超越無常人生壽命隨化的啟發！可以說，《蘭亭序》充分展現了中國書法特有的「書、文、生命」多層境界的「書技、書藝、書道」藝術。

元代書法家趙孟頫在《定武蘭亭跋》提出『書法以用筆為上，而結字亦須用工。蓋結字因時相傳，用筆千古不易。』「用筆」是書法藝術表現的核心，千古不易是因毛筆結構不變，行筆規則不變，書法線條形質不變，自然千古不易。「結字因時相傳」，除了書法藝術的視覺美感有時代性外，取勢結字亦因人因時而異，所以裹束結字之前學習「識勢」，需要比用筆努力，隨時利用讀帖精微觀察分析【文字、書體演進】以及【書法家獨特的結字取勢變化】，否則極易粗觀失真。

臨習《蘭亭序》，除了要注意觀察「用筆」技法外，更要特別注意「識勢」，這是進行讀帖後臨帖「裹束結字」前的關鍵功課。

永和九年歲在癸丑暮春之初會

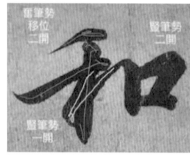
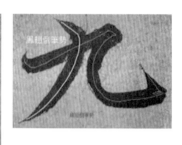

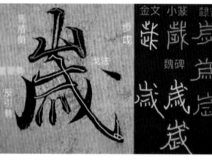

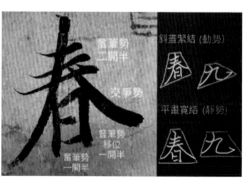

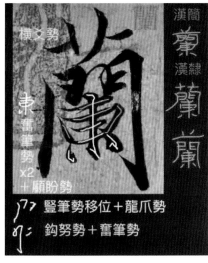

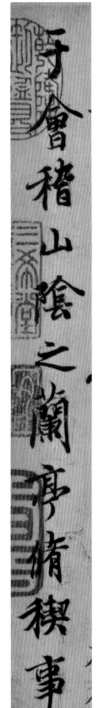

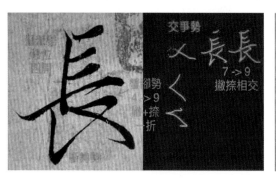

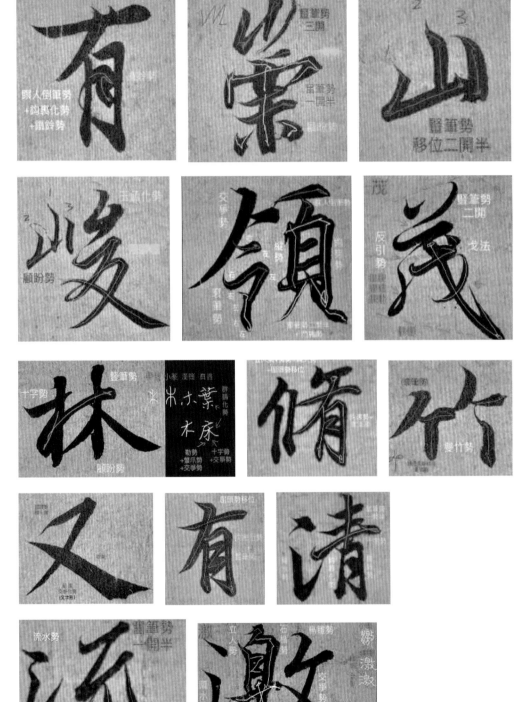

05

満暎帶左右引以為流觴曲水

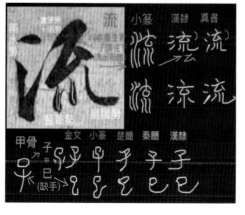

飛帶化勢（倒筆）
鈎裹化勢

烈火勢
豎筆勢移位二開

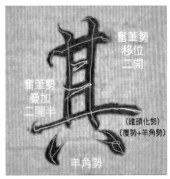

蕾筆勢
移位
二開

蕾筆勢
疊加
二開半

（雞頭化勢）
（覆勢＋羊角勢）

羊角勢

龍爪勢
向背勢

交爭勢

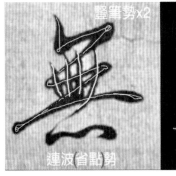

豎筆勢×2

連波省點勢

章草
今草

豐

向背勢

奮筆勢二開半

鈎努勢

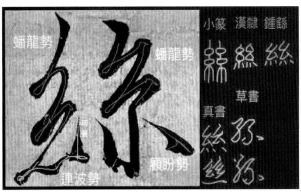

蟠龍勢

蟠龍勢

連波勢

顧盼勢

小篆　漢隸　鍾繇
絲　絲
草書
孫孫

真書
絲絲

雙竹勢（袞筆勢×2）
（个字形）

雙竹勢
（袞筆勢）

广頭勢

豎筆勢
移位
二開

奮筆勢
三開

蟠龍勢

袞筆勢

列坐其次雖無絲竹管弦之

盛一觴一詠上足以暢敘幽情

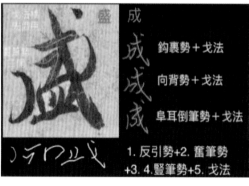

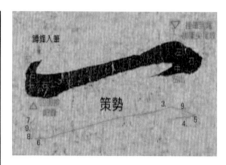

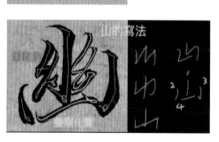

豎筆勢一開半
奮筆勢二開半
三牽綰勢

豎筆勢

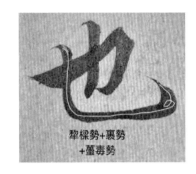

犁樑勢+裹勢
+菫毒勢

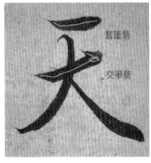

蠆筆勢

交爭勢

奮筆勢一開
鉤裹勢+蠆筆勢
玉函化勢
反引勢
石楯勢

短豚
豎筆勢二開
蠆尾勢乙形
奮筆勢一開半
顧盼勢小形

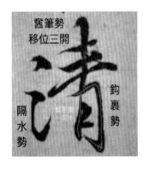

奮筆勢移位三開
鉤裹勢
隔水勢

小篆　隸書
隸定
隸變
惠
奮筆勢移位二開
豎筆勢玉字形
鳳翅化勢+鬥鶉勢

鳳翅勢
奮筆勢二開半
交爭勢

側八化勢(聯橫)
奮筆勢一開半
豎筆勢一開半
蠆筆勢
犁爪勢

1豎筆勢移位(馬椿化勢)
2奮筆勢
3鉤裹化勢
4豎筆勢
5板腳勢

立人勢　奮筆勢
節耳勢

是日也天朗
氣清惠風和暢仰

觀宇宙之大俯察品類之盛

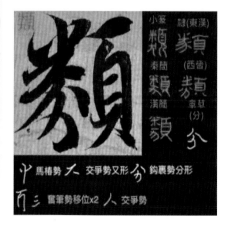

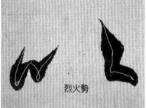

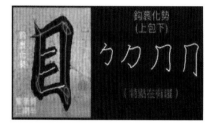

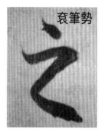

所以遊目騁懷足以極視聽之

11

娛信可樂也夫人之相與俯仰

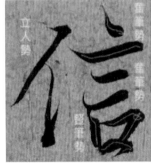
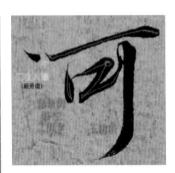

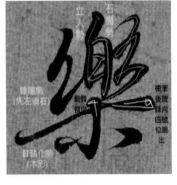
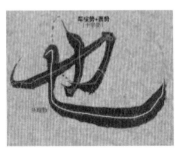
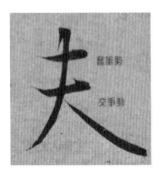

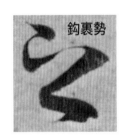

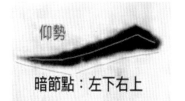

舊筆勢
移位二開

鳥雛勢

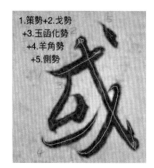

1.策勢+2.戈勢
+3.玉函化勢
+4.羊角勢
+5.側勢

仰勢

暗節點：左下右上

舊筆勢
二開

驚腳勢

舊筆勢
二開半

十字勢

奮筆勢x2
+豎筆勢

豎筆勢
+奮筆勢

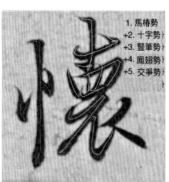

1. 馬椿勢
+2. 十字勢
+3. 豎筆勢
+4. 鳳翅勢
+5. 交爭勢

向背勢

戈法
化勢

奮筆勢
一開半

蠆尾勢

馬椿勢

奮筆勢
x2

豎筆勢

奮筆勢
一開半

奮筆勢
一開半

舊筆勢
二開

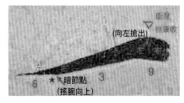

（向左搶出）

暗度

絞鋒收

暗節點
（搖腕向上）

一開勢

曲鉤勢

奮筆勢

豎筆勢

衰筆勢

鉤裹勢

交爭勢

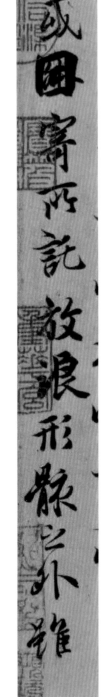

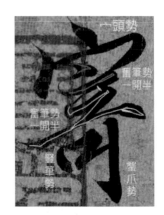

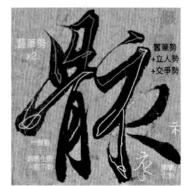

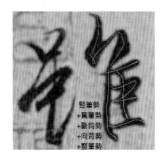

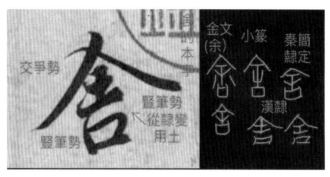
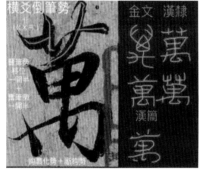

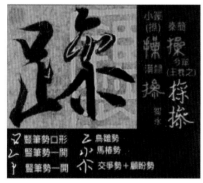

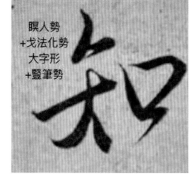

眠人勢
+戈法化勢
大字形
+豎筆勢
知

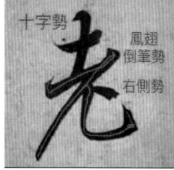

十字勢
鳳翅
倒筆勢
右側勢
老

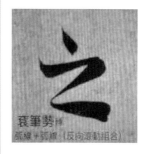

之
衰筆勢
弧線+弧線（反向流動組合）

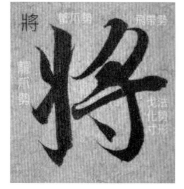

將
筆爪勢
飛帶勢
龍爪勢
戈法化勢字形
將

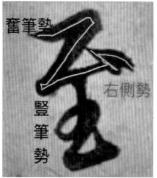

奮筆勢
右側勢
豎筆
勢
至

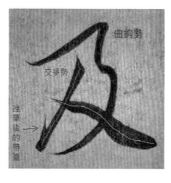

曲鉤勢
交爭勢
注筆後的帶筆
及

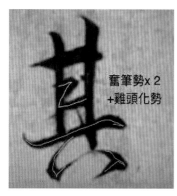

奮筆勢x2
+雞頭化勢
其

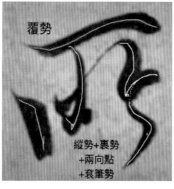

覆勢
縱勢+裹勢
+兩向點
+衰筆勢
形

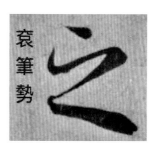

衰
筆
勢
之

石楯勢
蠆筆勢
漸鉤
勢
鳳翅勢
眄

芊角勢
蠆筆鉤
交爭勢
襄筆勢
二斷半
右側勢
馬椿勢
懐

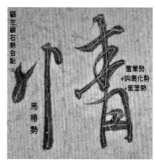

顧左備右勢合點
蠆筆勢
+鉤裹化勢
衰筆勢
馬椿
勢
怖

知老之將至及其所之既懐怖

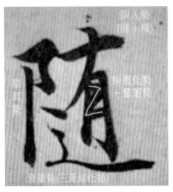

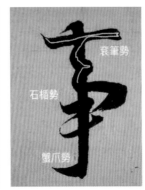

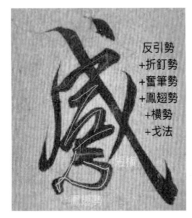

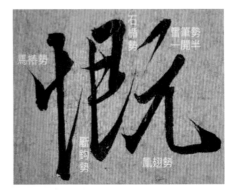

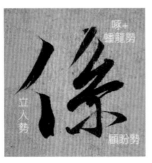

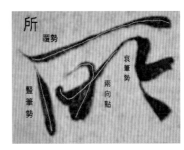

18

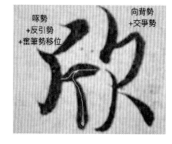

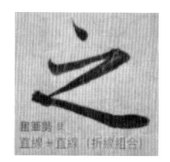

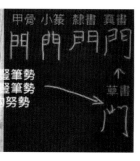

欣倪仰之間以為陳迹猶不

【附錄】《蘭亭序》筆勢分析·285

19

能不以之興懷況脩短隨化終

玉函勢+鉤裹化勢
+纖鈴勢　蠻筆勢×2

袞筆勢

屈頭勢移位
+倚人勢

玉筯化勢
（厶形）

烈火勢

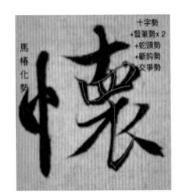

十字勢
+蠻筆勢×2
+蛇頭勢
+斬鉤勢
+交爭勢

馬椿化勢

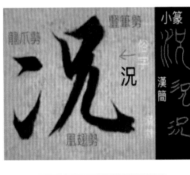

龍爪勢　　蠻筆勢

鳳翅勢

小篆
況
漢簡
←
俗字
況

立人勢

蠻筆勢二開

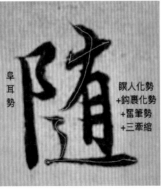

皁耳勢

眠人化勢
+鉤裹化勢
+蠆筆勢
+三牽縐

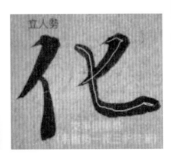

立人勢

蠻筆勢三開　飛帶勢

龍鈴勢

王羲之書法的審美書學要素與分析‧286

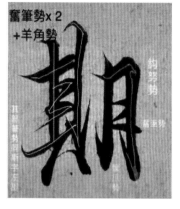

奮筆勢×2
＋羊角勢
鉤努勢
舊筆勢
其點筆勢同前字左部

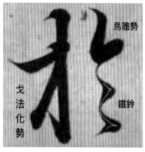

烏雛勢
戈法化勢
鐵鈴

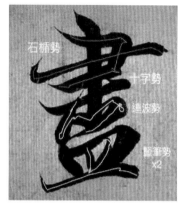

石楯勢
十字勢
連波勢
舊筆勢
×2

十字勢
豎筆勢
移位
二開

交字勢

奮筆勢
玉函勢

飛帶化勢
蠆毒勢
＋右側合點

懸膽勢
奮筆勢
（王書間距
較下空間
緊小）

鳥雛勢
連波勢
才

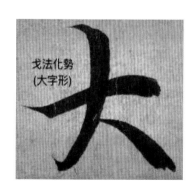

戈法化勢
（大字形）
大

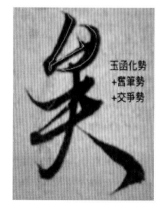

玉函化勢
＋舊筆勢
＋交爭勢

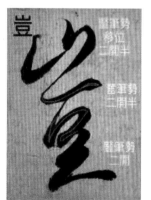

豈
豎筆勢
移位
二開半
豎筆勢
二開半
豎筆勢
二開

期非盡古人云死生亦大矣豈

不痛哉每攬昔人興感之由

屈頭勢移位
+倚人勢

十字勢

戈法

曲鈎勢

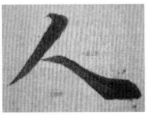

併為一字
改為每

攬

戈法化勢+形

豎筆勢
移位三開
+豎筆勢
二開
+豎筆勢
移位一開半

豎筆勢+鳳翅勢

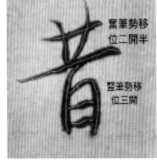

奮筆勢移
位二開半

豎筆勢移
位三開

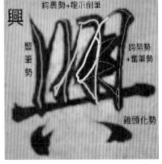

興

鈎裹勢+懸爪倒筆

豎筆勢

鈎努勢
+奮筆勢

雞頭化勢

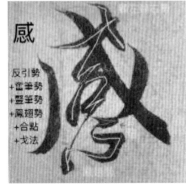

感

反引勢
+奮筆勢
+豎筆勢
+鳳翅勢
+合點
+戈法

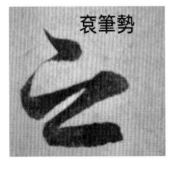

袞筆勢

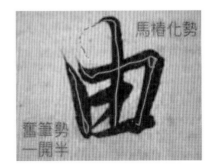

馬樁化勢

奮筆勢
一開半

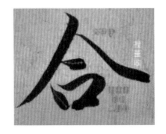

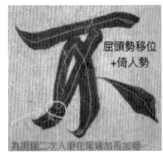

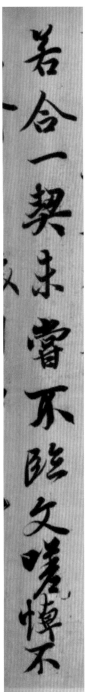

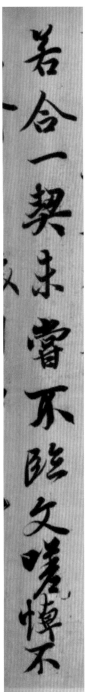

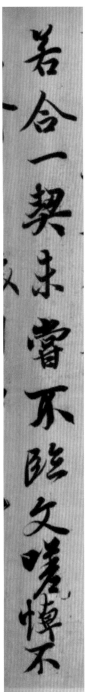

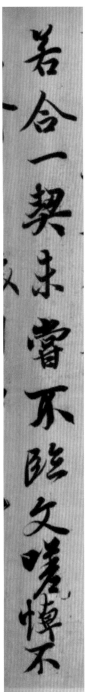

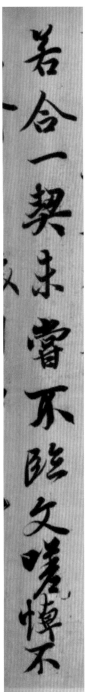

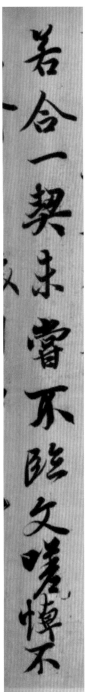

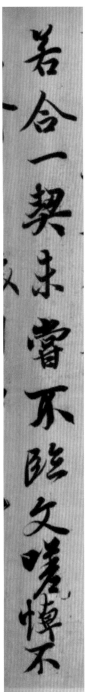

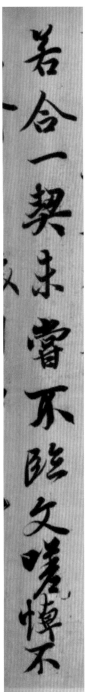

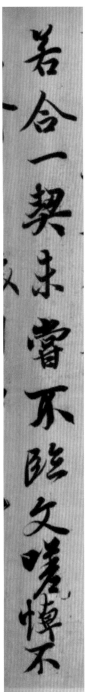

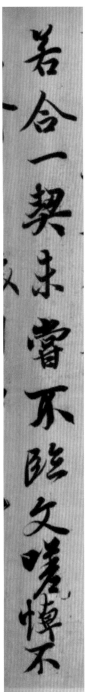

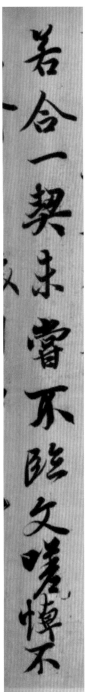

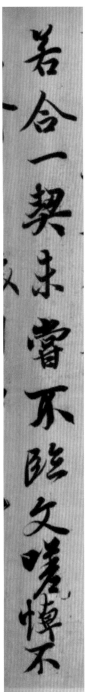

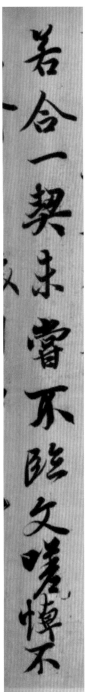

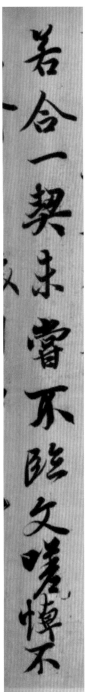

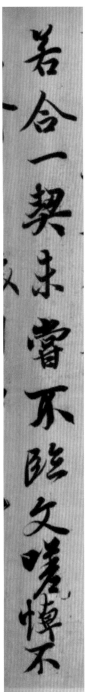

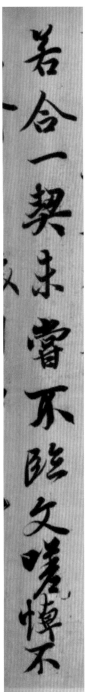

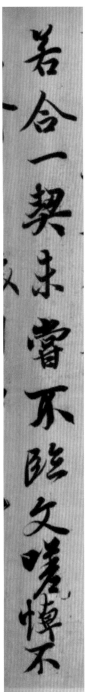

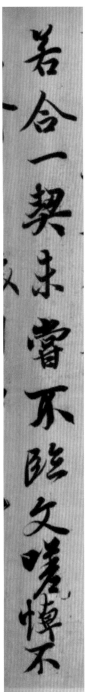

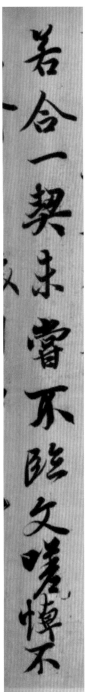

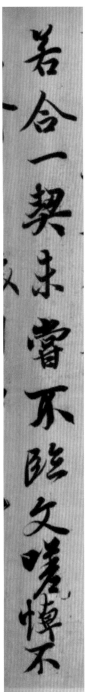

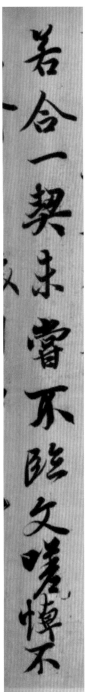

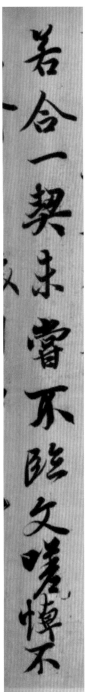

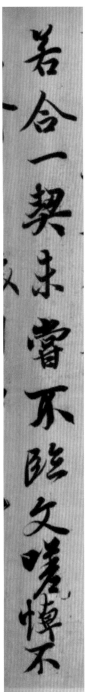

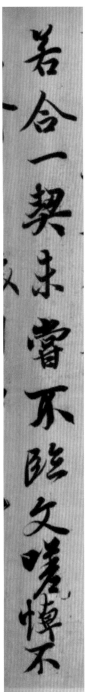

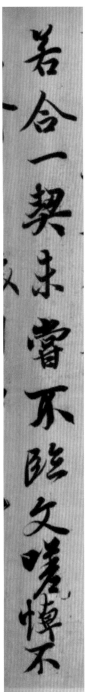

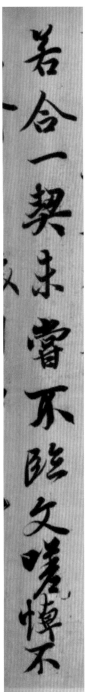

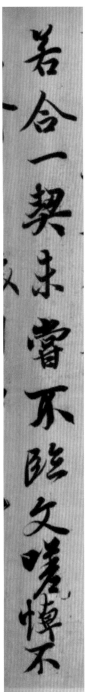

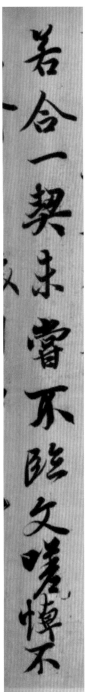

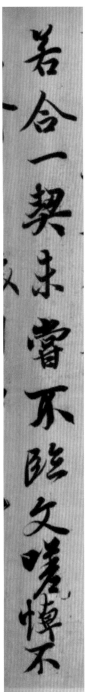

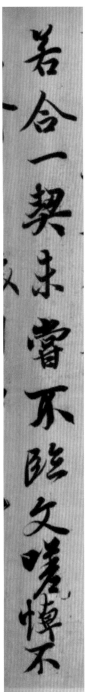

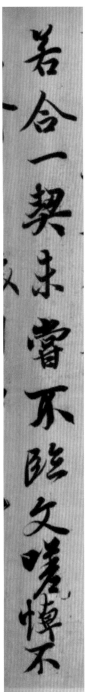

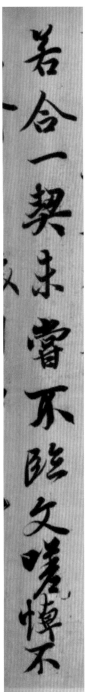

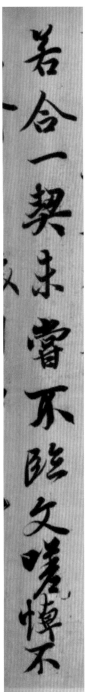

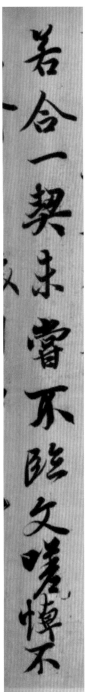

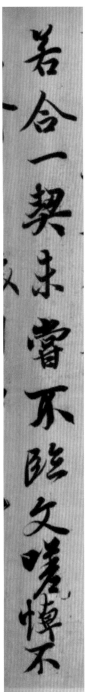

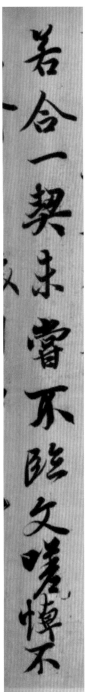

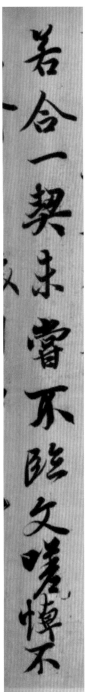

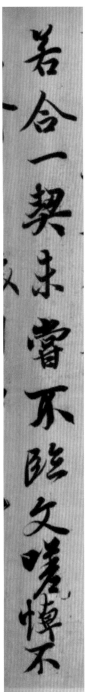

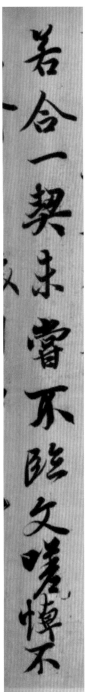

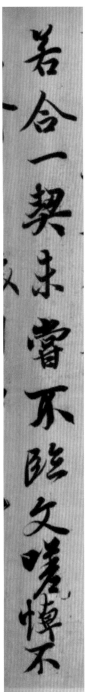

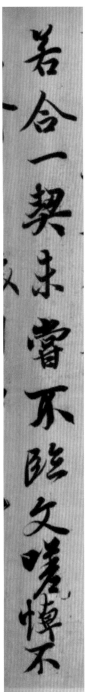

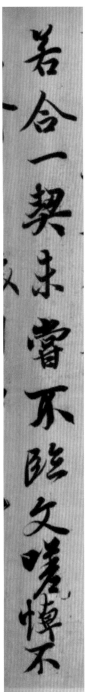

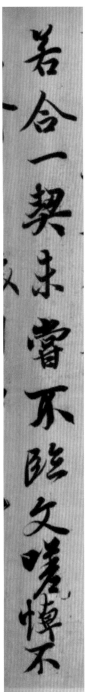

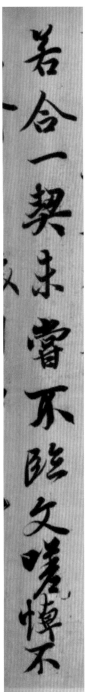

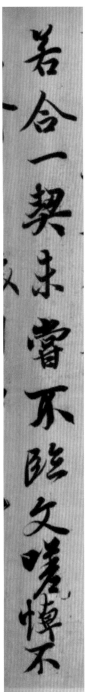

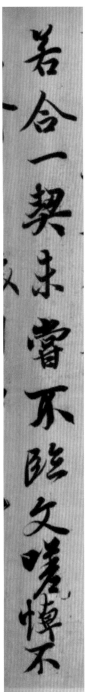

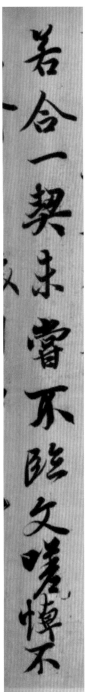

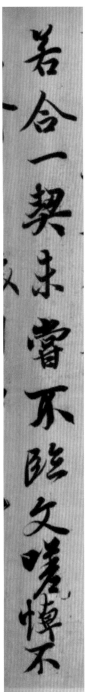

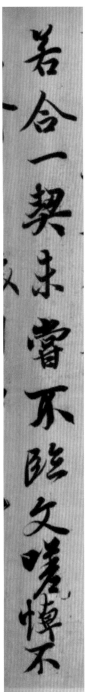

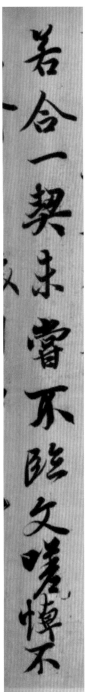

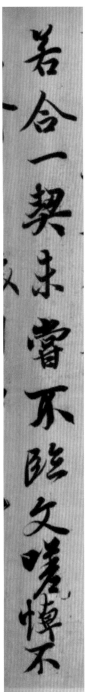

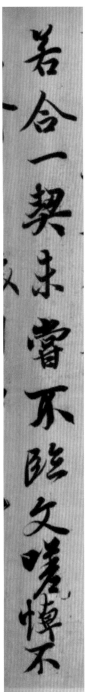

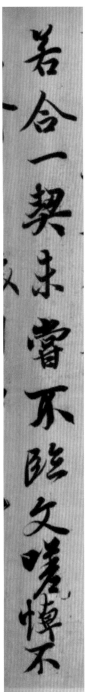

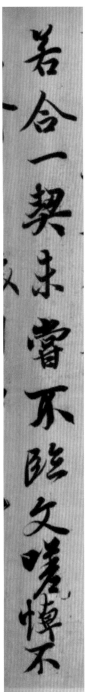

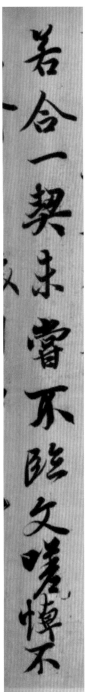

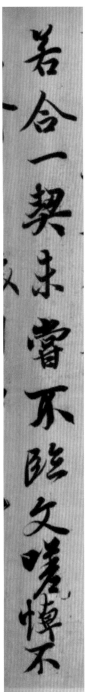

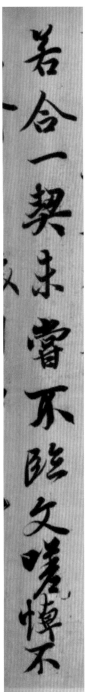

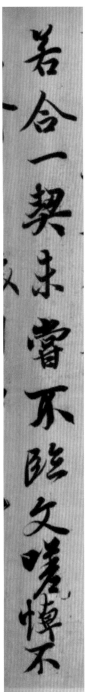

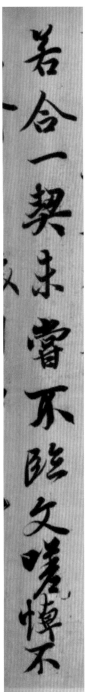

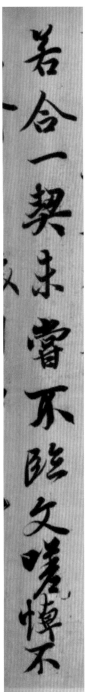

能嚙之於懷圓知一死生爲靈

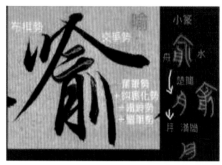

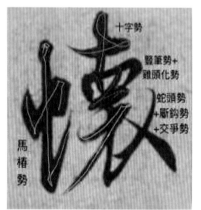

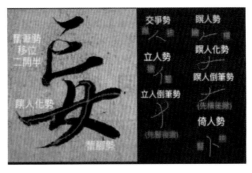

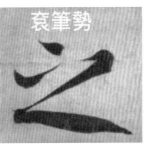

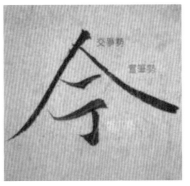

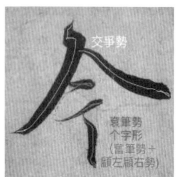

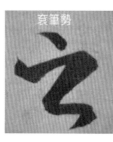

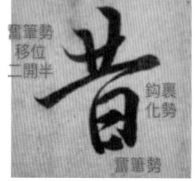

25

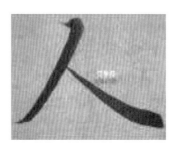

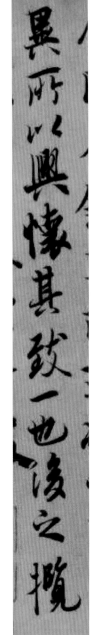

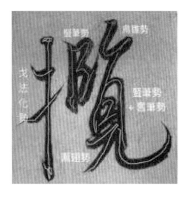

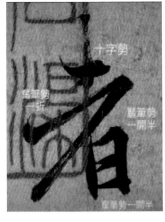

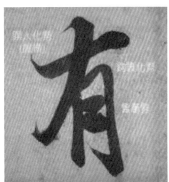

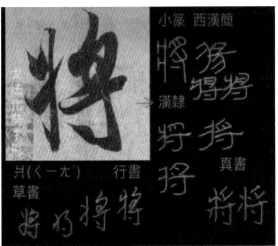

國家圖書館出版品預行編目資料

王羲之書法的審美書學要素與分析 / 吳季方著. --
初版. -- 臺中市：晨星出版有限公司，2024.04
　　面；　公分

ISBN 978-626-320-834-6（平裝）

1.CST: 書法　　　2.CST: 書法美學

942　　　　　　　　　　　　　　113004911

王羲之書法的審美書學要素與分析

作者	吳 季 方
授課 / 演講	email:jfw925@gmail.com
	542 南投縣草屯鎮中正路215號
	02-22053905 / 0928-598-181
校對	吳 季 方
美術編輯	林 姿 秀
封面設計	柳 惠 芬
創辦人	陳 銘 民
發行所	晨星出版有限公司
	407台中市西屯區工業30路1號1樓
	TEL：04-23595820　FAX：04-23550581
	http://star.morningstar.com.tw
	行政院新聞局局版台業字第2500號
法律顧問	陳思成律師
初版	西元2024年04月15日
讀者服務專線	TEL：02-23672044／04-23595819#212
讀者傳真專線	FAX：02-23635741／04-23595493
讀者專用信箱	service@morningstar.com.tw
網路書店	http://www.morningstar.com.tw
郵政劃撥	15060393（知己圖書股份有限公司）
印刷	上好印刷股份有限公司

定價 $1050元

ISBN 978-626-320-834-6

Published by National Taichung University of Education Inc.

Printed in Taiwan